畫外音

當代華語片影人懺情錄

白睿文 ── 著

此書獻給兩位光影勇士
張永祥先生與萬瑪才旦先生

熱愛戲劇、學習戲劇可以幫助大家豐富人生，
你會有生活下去的動力。

——張永祥

最關鍵的是我們把自己熱愛的東西變成了
銀幕裡的內容，會覺得很滿足。

——蘆葦

所謂的風格也是慢慢地呈現出來的。隨著數量的積
累，慢慢地就會在作品當中呈現出一些共性的東
西。這些東西跟你的氣質、性格、創作的觀念是有
關聯的，是自然流露的。

——萬瑪才旦

我一直覺得「熱愛」是最好的學習。

——馮小剛

拍電影基本是訓練出來的，
跟你的視野有關係。
　　　　　　　——蔡明亮

對電影的熱愛伴隨我去到大學，在大學裡開始
覺得自己是個藝術家，或是有藝術品味的人。
　　　　　　　　　　　　　——陳駿霖

信仰電影即生活，生活即電影。
　　　　　　　　　——阮鳳儀

我想把攝影機當筆來用。
　　　　　　——邱炯炯

總序　談中得來

　　二十多年以來，除了學術研究和文學翻譯之外，我的另外一個學術方向就是文化口述歷史。初始的動機是因為我發現我所研究的領域特別缺少這方面的第一手資料。當時除了記者針對某一個具體的文化事件或為了宣傳一部新作品以外，比較有深度而有參考價值的口述資料非常少。但不管是從研究的角度來看或從教學的角度來考量，我總覺得聆聽創作人自己的敘述，是了解其作品最直接而最有洞察力的取徑。當然除了作品本身，這些訪談錄也可以幫我們理解藝術家的成長背景、創作過程，以及他們所處在的歷史脈絡和面臨的特殊挑戰。

　　當我還在哥倫比亞大學攻讀博士學位期間，便已經開始與各界文化人進行對談或訪問。一開始是應美國《柿子》（*Persimmon*）雜誌社的邀請，他們約稿我訪問資深翻譯家葛浩文（Howard Goldblatt）和中國作家徐曉等人。我後來在紐約經常被邀請替很多大陸和台灣來的作家和導演擔任口譯。跟這些創作人熟了之後，除了口譯我也開始私下約他們談；這樣一個長達二十多年的訪談旅程就開始了。我當時把我跟侯孝賢、賈樟柯等導演的訪談錄刊登在美國各個電影刊物，包括林肯中心電影社主編的《電影評論》（*Film Comment*）雜誌。後來這些訪談很自然地變成我學術生活中不可缺少的一部分。《光影言語：當代華語片導演訪談錄》是我出版的第一本對談集，該書收集了我跟二十位資深電影人的對談錄。後來又針對侯孝賢導演出了一本長篇訪談錄《煮海時光：侯孝賢的光影記憶》。實際上，從1998年至今，我採訪各界文化人的計畫一直沒有間斷，從導演到作家，又從音樂家到藝術家，一直默默地在做，而且時間久了，就像愚公移山一樣，本來屬於我個人的、一個小小的訪談計畫，漸漸變成一個龐大的文化口述史項目。之前

只刊登有小小的一部分內容，它就像冰山的一角，但大部分的口述卻
未公開曝光，直到現在。

　　這一套書收錄的內容非常廣泛，從我跟賈樟柯導演的長篇訪談錄、
子恩導演對中國酷兒電影的紀錄，從中國大陸的獨立電影導演到台灣電影
金時代的見證人，從電影到文學，從音樂到舞蹈，又從建築到崑曲。希望
在一起，這些採訪可以見證半個多世紀以來的社會和文化轉變。它最終呈
現的不是一個宏觀的大歷史，而是從不同個人的獨特視角呈現一種眾聲喧
嘩，百家爭鳴的文化視野。雖然內容很雜，訪談錄的好處是這個形式平易近
人、不加文飾，可以深入淺出，非常直接地呈現創作人的創作初衷和心路
歷程。從進行採訪到後來的整理過程中，我始終從各位前輩的創作人身上
學到很多，而且每當重看訪談錄總會有新的發現。因為秀威的支持，這些
多年以來一直放在抽屜裡的寶貴的採訪資料終於可以見天明。也希望台灣
的讀者可以從這些訪談中獲得一些啟發。

　　生命一直在燃燒中，人一個一個都在離去。我們始終無法抓住，但在
有限的人生中，可以盡量保存一些記憶和歷史紀錄留給後人。這一系列就是
我為了保存文化記憶出的一份小小的力。是為序。

白睿文

前言　依然在持續

　　剛開始作訪談的時候是大約2001年，當時我還是一名研究生。除了上課，準備論文和作文學翻譯——當時應該正在翻譯葉兆言的《一九三七年的愛情》和王安憶的《長恨歌》——我一有機會就會約一些導演來進行深度的訪問。我念研究所期間也經常幫一些從中國、台灣和香港赴美參加各種影展和放映活動的導演擔任口譯。除了翻譯也漸漸地跟這些電影人比較熟，便開始自己的一個電影訪談計畫。《光影言語：當代華語片導演訪談錄》最早的版本是2005年由哥倫比亞大學出版社初版，也算是我的第一本訪談集。一轉眼，十八年已經過去。雖然書都出版了，但這個電影訪談計畫依然在持續。往後的十幾年，這種訪談已經變成我學術生涯甚至我生命的一部分。

　　後來在加州大學任教（先在聖塔芭芭拉分校後來在洛杉磯分校）期間，經常會邀請一些來自中國、台灣、香港和海外的導演到學校來參加放映活動，映後也會進行討論。當然這些公開討論會跟私下一對一的對談有一些不同。本書收集的大部分訪談錄都是各種公開討論的紀錄。公開討論的好處是除了我個人與個別電影人的對談，部分對談還特別收錄觀眾的提問環節。我不得不承認，有時候這些學生和研究生的提問比我這位老教授的提問還精彩。

　　因為將近二十年已經過去，《畫外音》跟《光影言語》在性質上還是有一些不同。最大的一個改變是這二十年以來中國電影產業所經歷過的劇烈轉向。當《光影言語》初版的時候，中國商業電影是剛剛開始起步。當然八〇年代的中國已經開始出現有所謂「商業電影」，但這個類型還是跟2002年之後「中國商業大片」的崛起有很大的不同。新世紀之後，中國的商業電影開始經歷一波又一波的商業浪潮，從古裝武俠（《英雄》、《十面埋伏》、《滿城盡帶黃金甲》、《無極》、《夜宴》）到民國為背景的功夫片（《十

月圍城》、《讓子彈飛》、《葉問》等），又從玄幻怪獸片（《美人魚》、《捉妖記》、《西遊記》、《九層妖塔》、《姜子牙》等）到新一代的主旋律和戰爭電影（《戰狼2》、《紅海行動》、《長津湖》、《狙擊手》等）。當時籌備《光影言語》的時候，中國大陸的電影可以說是「第五代」和「第六代」的天下，因此那本書的一個重要取向就是藝術電影。現在《畫外音》除了多為藝術電影導演的訪談（比如婁燁、蔡明亮、萬瑪才旦、邱炯炯等），也對商業電影有所關注，因此特別收錄張永祥、馮小剛、郭帆、伍仕賢等電影人的專訪。

除了對商業電影的關注，《畫外音》還試圖收錄更多來自不同方向，不同背景，不同創作理念的聲音，這樣可以呈現一種眾聲喧嘩和華語電影的多元藝術生態。這多元性包括更多女性電影人（鍾玲、陳沖、胡玫、焦雄屏、楊弋樞、李耀華、阮鳳儀）；除了導演之外，更多不同專長的電影人（編劇、製片人、演員）；代表不同歷史背景的電影人（比如港台早起的武俠電影、中國第四代導演和近期興起的科幻電影）；也有更多的篇幅專門討論紀錄片創作（杜海濱、范儉等）；以及表現少數民族的華語電影（謝飛、萬瑪才旦）等。其中的好幾篇訪談也代表著華語電影的一新趨勢，就是全球化。像陳沖、李耀華、陳俊霖、阮鳳儀，伍仕賢都是有雙文化背景，而其電影代表著華語電影的一種大轉型。另外一個特點是雖然大部分的訪談比較廣泛地討論每一位電影人的不同作品，但還是有其中的幾個訪談內容圍繞著一些比較具體的題目或影片，比如范儉的採訪主要討論《搖搖晃晃的人間》，婁燁訪談的是《蘭心大劇院》；阮鳳儀的對談圍繞著《美國女孩》，而陳沖主要談她主演的兩部張愛玲電影。也好吧，因為有時候把視線集中在一部電影中，可以談得更深。總地來說，希望這本《畫外音》能夠更好地抓住當下華語電影的多元性與活躍性，也希望它能夠為日後的研究者提供電影人的自身說法。

《畫外音》一共收錄二十二篇採訪紀錄。這些聲音來自過去——像2021年已離去的張永祥先生和2023年5月剛離開的萬瑪才旦先生；但同時它也朝

向未來——像本書最年輕的導演阮鳳儀女士。中間穿插七十多年的華語電影史，從商業到獨立，從劇情到紀錄，從港台到大陸。阮鳳儀有句話，特別能夠抓住大多數電影創作者的一種心態，那就把阮導演的這句話送給所有愛電影的人：「信仰電影即生活，生活即電影。」

特別感謝秀威出版社的編輯和製作團隊，尤其是出版部經理鄭伊庭和主任編輯尹懷君，感謝所有接受採訪的導演和電影人，參加活動和提問的學生和聽眾，幫忙擔任翻譯和聽打工作的學生：包括Chloe Chen，張峰泟、陳培華、潘星宇、林怡、陸棲雯、侯弋颺和王毅捷。特別感謝我的博士生兼研究助理張峰泟，她百忙中抽空來對新增的採訪進行修改和潤色。謝謝洛杉磯的台灣書院、UCLA中國研究中心和亞太中心的贊助。最後要感謝我的家人的支持。

白睿文

2022年10月9日於洛杉磯

萬瑪才旦　　　　　　　　　張永祥

目次

I。

《山中傳奇》，1979年

張永祥：講故事的人
石雋：武俠傳奇
鍾玲：重返山嶺

台灣電影的
黃金時代

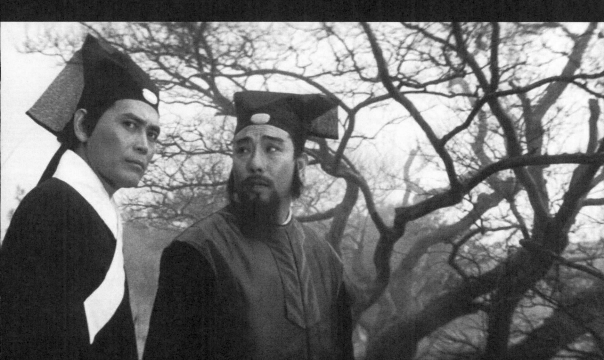

張永祥：講故事的人

　　張永祥先生不只是編劇，他還是好幾代台灣人共同記憶的「說故事的人」。從電視機還沒有普及的六〇年代開始，張永祥先生就是台灣電影最多產和最受歡迎的電影編劇。從六〇年代到九〇年代，張先生寫了一百六十多部電影和電視劇的劇本。這個驚人的成績不只是影響到整個文化圈，還啟動了許多世界華人對中華文化的建構與想像。從健康寫實主義到瓊瑤的愛情王國，從文藝片到戰爭片，又從江湖上的武俠世界到古裝電影的大風範，什麼電影類型，張永祥無不試過，而且經過幾十年的鑄劍變成整個台灣電影產業最有才氣的資深編劇。一般的創作人能夠留下來一、兩個經典已經算是相當不錯的成績，但張永祥竟然能夠留下十幾部甚至幾十部時代經典的好電影——《蚵女》、《我愛若蘭》、《養鴨人家》、《還我河山》、《路》、《玉觀音》、《喜怒哀樂》、《心有千千結》、《小城故事》、《源》、等——這是何等空前絕後的電影紀錄。在台灣冷戰期間的電影黃金時代有四個大導演：李翰祥、胡金銓、白景瑞、李行，張永祥應該是唯一與四大導演都合作過的編劇。尤其重要的是張永祥跟李行導演的合作，幾十年以來他們共同創造了許多時代的經典，包括《養鴨人家》、《秋決》、《家在台北》、《吾土吾民》和《汪洋中的一條船》等作。除了編劇之外，張永祥在九〇年代還有擔任過華視節目部經理。在那八年期間，張老師參與製作的節目包括紅遍整個台灣的《包青天》和《施公奇案》。在半個多世紀的電影生涯中，張永祥還多次獲得各個亞洲影展的大獎，包括2016年榮獲的金馬獎終身成就獎。

　　我個人覺得特別幸運能夠在張永祥先生的晚年與他有多次的來往和合作。當我還在加州大學聖塔芭芭拉分校任教期間，有一天突然看到老友張錯老師在臉書上貼的一張照片：是他跟張永祥在洛杉磯的蒙特利公園一起用餐。我當時就驚到了，沒想到我多年以來非常尊敬的張永祥先生就在洛杉

磯！原來洛杉磯有這麼臥虎藏龍。後來經過張錯老師的介紹就認識張永祥老師，我們還在加州大學洛杉磯分校、聖塔芭芭拉分校和南加大一起參與了多次的電影活動，包括《養鴨人家》的大型放映和對談活動。最感動的是那幾次張永祥到我班上跟加州大學的大學部學生進行交流。通過這幾次合作的接觸，我也開始認識電影傳奇背後的「人」，除了他對電影產業的貢獻，更為他的文人氣質、頑強骨氣、善良的人格和願意付出的精神深深感動。本文把我在2016年跟張永祥作的三個對談重新編排成一個完整的文字紀錄。

　　最後見到張老師是在2019年，張老師一家人請我們到羅蘭崗吃素齋，沒想到因為疫情的爆發，一直沒機會回請。後來在2021年的10月便聽到惡訊，張老師走了。本來想說，「張老師，我還欠您一頓飯……」，但實際上，我們實在都欠張老師太多。有多少故事，多少畫面，多少經典的台詞，已經變成華語電影的重要文化遺產。為了紀念張老師，我們只好把故事繼續講下去。此文是一個紀錄又是一種紀念。

張永祥

「剽學家」與匠人

剛才我介紹您在台灣電影界的各種成就，您是1929年出生，1964年便開始創作劇本，日後參與過的劇本都超過百部。半個多世紀以來，您的故事陪伴著好幾代人的成長，對台灣通俗文化影響非常之深。所以我今天特別榮幸，能邀請您到班上分享一些經驗。首先能不能介紹一下您的成長背景？您是1929年出生，1937年到1945年抗日戰爭期間剛好是您的青春期。那個階段的戰爭，對您的成長帶來什麼的影響？

我先簡單地介紹一下我自己。我進教室來以後，第一個印象，好像你們就是我的孩子一樣，每個面孔都跟我那麼熟悉，這是我沒想到的。白教授上次給我在聖塔芭芭拉大學，同學當中有一半不是東方臉孔；我們班上的同學幾乎百分之九十都是和我們臉孔差不多，跟我們自己的孩子一樣，像我女兒，像我太太一樣。

這次我到學校來，第一個給我的感覺，UCLA（加州大學洛杉磯分校）的電影系方面，跟南加大電影系，可以說在東南亞來說，是重要的兩個學術權威的所在地。在我的想像中的UCLA和南加大他們都出過世界上很了不起的美國導演，像那個，我記得是二十年前有一個導演，他是貴校畢業的碩士，他叫陳耀圻，他在這裡學成，得到了碩士學位之後，回到了台灣去發展。我和他合作了好幾部電影，其中有《玉觀音》，還有他最賣座的一部電影《愛情長跑》，是一部輕鬆的社會喜劇。拍《愛情長跑》，我寫劇本，他導演。完了以後，這個電影非常叫座，很賣座商業電影。他就把UCLA的教碩士班的教授、教授夫人一塊請到台灣去，我跟他們見過面，那時候的南加大，對UCLA，真是可望不可即的一個很高的學府，之前叫我來演講也好，聊天也好，都覺得很受抬舉，我也很高興。

那如果介紹我個人的經歷或者學歷的話，非常有趣。我沒有讀過大

學，讀過的中學是流亡中學。所謂流亡中學，就是在路上，在戰亂之中，不斷地奔走、不斷地逃難、不斷地乞食、不斷地換不同住的地方。然後就是沒有老師給我上課，為什麼？因為好多老師都沒有跟著我一塊出來流亡，是我自己讀書。有人講過這麼兩個字，批評胡金銓導演，說胡導演他學的學問是「雜學」。他的學問哪來的呢？他是「剽學」，剽什麼呢？是剽竊，偷人家的學問。

像我自己，幹校（作者按：專門培養和訓練幹部的學校）畢業，學的是影劇。我在幹校為什麼要學影劇呢？因為我小時候，看過幾個舞台劇。在過去我們中國，很榮幸有幾個非常好的劇作家給我們作了一個啟蒙。這些人是誰呢？曹禺、郭沫若、吳祖光、陳白塵，還有更近點的像老舍。當他們創作最鼎盛的時期，就是我在在座各位的這個年齡。按你們的年齡，當時在日本敵偽的時候，是不可以看他們的書的。但是我都看了，我偷著看了，借來看的、彼此傳著看的。所以我對我們中國的話劇和中國的電影，那時候就著迷了。看到《雷雨》之後，就覺得我們中國為什麼有這麼好的編劇，以後又看到美國尤金・歐尼爾（Eugene O'Neill）他寫的《榆樹下的慾望》（*Desire Under the Elms*）。我看《榆樹下的慾望》跟《雷雨》有很多雷同的地方。哪雷同呢？結構，他們的結構，人物的組合，太接近了。所以我的學問是從這些雜書裡面慢慢、慢慢找了條出路，而後來，剛好我們中國有很多好的劇作家，都在抗戰時期。

我最懷念的「老師」在台南圖書館，那是我真正求學的地方。這個圖書館很舊，光線很暗，但我在這裡苦讀了五年的書，把上學的時候沒看過的世界名著的中譯本都看了，這些世界文學大師，像托爾斯泰（Leo Tolstoy）、契訶夫（Anton Chekhov）、莎士比亞（William Shakespeare）、尤金・歐尼爾的作品我都特別喜歡。他們沒有直接教我什麼，但我通過閱讀他們的作品彌補了缺失的大學教育。五年的時間裡，我幾乎每天吃過早飯之後就進了圖書館，中午出來抽一支菸，下午繼續看。這五年看下來之後，看得我一腦子通通都是別人的故事，都不是我的故事。就是

我剛才講過的那兩個字，是一個「剽學」家，拿了別人的學問，充實了你自己的知識。

　　我講個笑話聽。有一個俄國的戲，原名叫《捻工》，就是在鐵工廠裡做工的工人。他每天喝完酒之後回家就打老婆，他成為一個習慣的發洩了，那個老婆心甘情願地給他打，打了幾年之後，把老婆打死了。有一天回家以後，忽然發現老婆死了，打也沒有反應，他不行要看醫生去，不能夠白白打死。他在大學裡面找了一輛車，自己就把死了的太太放在車上，然後他拉著這個車全村子到處去找什麼？找醫院，給他已死了的太太看病。開到天亮的時候，沒有一個醫生能夠接收這個已經死了的病人，最後他回到家裡面來，他哭出來了。他才覺得他的生命缺失了，他說「我並不是要找醫生啊，我是要找你的命，我希望你的命能活起來，我才感覺到我如果沒有你的話，我沒有生命了，我原來打你的時候，我感覺到我有生命，在一起，我不是一個人。現在沒有你以後，我怎麼活，我活不下去了。」這個小說是誰寫的？蘇聯的作家契訶夫，他寫過《櫻桃園》（*вишнёвый сад*）、《海鷗》（*Чайка*）等等。他是個醫生，是世界第二好的短篇小說家。我把這小說改編就變成了《泥水夫妻》，《泥水夫妻》和《捻工》的故事幾乎是完全一樣，完全是抄襲，就在台灣的中廣公司做成廣播劇，廣播出來了，後來又把它打印出來。所以我早期的作品《泥水夫妻》事實上就是《捻工》。

　　我說這個話，對大家是反面的教材。有什麼好處呢？就是告訴各位，書啊！書啊！並不是光老師教你多少，不是，是你自己去挖掘。世界上到處都是書，到處都是學問，你不要光看《孩子的天堂》（*Children of Heaven*, 1997），你也看看另外一個《中央車站》（*Central Station*, 1998）。你不要光看黑澤明的電影，他有十幾、二十部電影在世界上都得獎。你什麼都看，看完了雜書之後，這樣的話，你成為一個「雜學家」，是一個「剽學家」，是一個胡金銓，是一個今天的張藝謀，也是今天的莫言。這些學問不是自己能創造出來的，是需要你從不同的環境，不停地去看，接受各種各樣的養分，這樣才能把你壯大起來。所以別人講我是一個劇作家，我說我是一

個編劇匠。「匠」和「家」有什麼不一樣？「家」是一個寫你要寫的東西，這是編劇家；別人寫好的故事，你拿來把它抄襲一下、消化一下，這是一個「匠」，因為你是用編劇的技巧把別人的學問變成你的學問。

我很快就把我讀書的經歷講完了，一句話，我們讀影劇，學藝術不能靠你自己上學老師講你聽，另外不要只把條文都背會了。電影它永遠都在變化，它不是一成不變的，你千萬不要背那些條文，去用功背那些條文，可以說一點用處都沒有。跟我同班畢業的第一名那個同學，他現在做了四十年的劇務，他沒有創作力，沒有想像力，沒有堅持力。李翰祥講過，導演需要三種潛力：第一是創造力，你讀了那麼多的書，有內容，你才能創作出好的作品出來。第二個是想像力，當你看到一個貓，已經被車壓死了，別人沒看見，都看見貓壓死了，你看見了，你想像力是什麼呢？你就想想，這個貓是哪一家的，是有人家沒有人家，是野貓還是家貓，就那麼可憐，剛巧撞上這輛車，有很多聯想，是莫名其妙的想。我不客氣地講，作為一個藝術家還要有豐富的感情。這個感情是別人不動情的時候，而你看到特別動情，特別動情這是發自內心的。是哪裡來的呢？是你從看書，看那些雜文，看那些電影。我就站在這裡，隨便背一背世界上的電影，忘不了的就有一百部。這些書舉一反三，你可以看莫泊桑（Guy de Maupassant），再看契訶夫，這兩個小說家，雖說不一樣。為什麼所有人都把這個復仇的故事翻來覆去，不都是《基督山伯爵》（*The Count of Monte Cristo*）的故事嗎。你怎麼換這個套路都是一樣的。

您親身經歷了那麼多的歷史風波，現在看來您覺得哪些事件給您的人生帶來很大影響？

要說哪個歷史時期對我影響最大，那肯定是國共內戰時期。國民黨推翻滿清，後來中國共產黨接收了政權，這對我一生影響最大。這個時期恰好也是我成長的階段，從少年到青年一直到中年，這個階段本身就對我最重

要。在中國大陸有個經常用的名詞，叫「交心」，把自己的心交給別人、交給對方。在和各位同學談話之前，我先跟大家交心，讓大家瞭解我。來大學裡演講、對話，和同學們相處，對我來講是天方夜譚，因為我從來沒有真正進入大學之門。但是因為會寫劇本，我做過大學影劇系的系主任，而且做了五年，因此我認識了很多大學教授。大家對台灣文化稍微熟悉一點的話，應該知道崔小萍，廣播界的明星，她是我的老師，也是被我聘請的教師。像梁實秋、姚一葦，在台灣學術界這些都是響噹噹的人物，我和他們都相處過。我一個沒進過大學的人，和研究戲劇的高級知識分子們相處五年。

改編、創作，重點是好故事

能談談改編自瓊瑤小說的作品和您自己的創作有什麼不同嗎？根據別人的作品改編和自行創作的感覺有什麼不同？

我寫的劇本太多了，有些確實是濫竽充數，這裡只能說跟大家談談編劇的技巧。我的老師是從哥倫比亞大學畢業的李曼瑰教授，她說，對於文學的三種形式——詩、小說、劇本，編劇要很清楚地明確三者之間的不同。詩是一個點，小說是一條線，劇本卻是個圓圈，最後要閉合起來。大部分電影都希望能呈現出一種起承轉合。法國的布倫退爾（Ferdinand Brunetiere）說，衝突是戲劇藝術的本質特徵。但衝突不是戲劇唯一的目的，衝突要刺激劇情不斷向前發展，也就是人物要做出明知不可為而為之的選擇。最怕衝突裡出現「認錯」。大家有沒有看過《虎豹小霸王》（*Butch Cassidy and the Sundance Kid*, 1969），裡面的主人公和他的搭檔滿身是傷，被警察包圍起來，還在商量去搶哪家銀行，就是一直都沒有「認錯」，永遠不要「妥協」。

中國有句老話：「取法乎上，得至其中。」如果向傑出作品學習，就算自己沒有原作者的水平，創作出來的東西也很好；如果把不夠好的作品當成學習榜樣，那能寫出什麼呢。從《彩雲飛》到《海鷗飛處》，我一共寫了

十一部劇本，是改編自瓊瑤的小說，我太太說，你寫了這麼多怎麼一本都沒自己保存著，其實是我羞於保存，我覺得它們的文學性不夠。同學們如果想創作的話，多看看好作品，不要看沒有多大價值的東西，老舍的《茶館》、吳祖光的《風雪夜歸人》，這類作品可以多看看。關於我自己的作品，唯一讓我滿意的就是《秋決》，已經印成書了，《再見阿郎》也還可以。

您讀過這麼多書、看過這麼多電影，又在電影和影視圈工作了這麼多年。您對一個好故事的標準是什麼？

有人問我什麼是一個好的電影？我說電影有四個要素。第一個要素是什麼呢？是思想，你這個作品有沒有思想，你在談一件什麼樣的事情，故事沒有思想，那是第一個失敗，劇本要有思想。第二個，有沒有感情，沒有感情的話不會感動觀眾；沒有感情，電影就不夠深入。第三個呢，有沒有動作，彼此之間的衝突性是戲劇的靈魂，戲劇的軸。主要的精神是什麼？是衝突。我一個在這裡講課的話，我們兩個沒有衝突。我講的話跟他不一樣的話，兩個反駁起來，我們兩個吵架，別人看起來，必須好看好聽啊，為什麼？因為我們兩個有衝突。戲劇的靈魂一樣就是衝突，要發生衝突才能吸引別人看下去。第四個，還是動作，行為動作。

世界上哪一部電影可以被稱為可以具備這四個條件——思想、感情、動作、衝突？最典型的一個代表就是《亂世佳人》，就是《飄》（Gone With the Wind）。這片子裡面有思想——南北戰爭和它的影響令人深思；有最濃厚的感情——四個主人公之間錯綜複雜的關係，多少藝術作品都去模仿，用它的模式：白瑞德（Rhett Butler）愛郝思嘉（Scarlett O'hara），郝思嘉只愛她自己；有動作——三個多小時的電影全程沒有冷場，也有著充滿衝突的戰爭場面。其中的愛情故事，是多數人的愛情故事，都沒有離開那個套路。白瑞德、郝思嘉、威爾克斯（Ashley Wilkes）跟梅蘭尼（Melanie Hamilton），這四個人。你怎麼翻來覆去，感情都是你要愛的人，不愛你，愛他，愛上不

該愛的人。結果愛的是你自己，是郝思嘉。威爾克斯先生值得愛嗎？白瑞德值得愛嗎？不見得，她愛的是郝思嘉，她愛的是自己。那為什麼她不喜歡威爾斯克呢？因為她是愛自己。能夠包括所有的電影要素最完整的一部電影，如果只選一部的話，就是《亂世佳人》。有人說《鐘樓怪人》（*Notre Dame de Paris*, 1956，另譯《巴黎聖母院》）是經典電影中的經典，我覺得還不夠，《亂世佳人》才是真的，它的製作人大衛・O・塞爾茲尼克（David O. Selznick）先生去世之後，墓碑上就銘刻著，他是《亂世佳人》的製作人。

「健康寫實」電影與四大導演

您身為編劇，一方面要純粹講故事，另一方面要配合政府這些政策，您怎樣找到一個平衡？

當時拍《養鴨人家》這部電影是中央電影公司的總經理龔弘先生，當時他剛接任，他標榜了一個精神，就是說我們一般人都把「寫實」這兩個字解釋成黑暗面。把黑暗面的東西暴露出來之後把它變成「寫實電影」、「寫實文學」。龔弘先生就問：「為什麼光明、陽光下面的東西不能夠寫實？」他就提倡一個口號，「健康寫實路線」。我當初寫這個劇本的時候是我第一部，我之前沒有寫過電影劇本。我寫過舞台劇、廣播劇，但我在自己摸索當中一直在想如何把它調和？我想這是我身為編劇的一個很基本的責任：既然要符合官方又是資方給我的一個主題，同時我也要考慮到台灣的票房。所以當初拍這種「健康寫實」電影──這是第二部，第一部是《蚵女》，《蚵女》也是寫農村的進步──我就在這兩者之間，怎麼能夠取得一個平衡呢？這是我的責任。這個劇本有幾個人都寫過，但總是不滿意。有一天外景隊到了宜蘭去看看實際養鴨的情形。看了以後，有一個年輕人告訴我：「你們這樣做絕對無法表現那種進步，你們留下來我告訴你養鴨的情形！」我們看電影的人，也許沒有看過農村養鴨是怎麼樣的一個情形。那天晚上那位大學

生，他是學農的，他在鴨寮旁邊坐了一夜，專門看鴨子，怎麼能把會生蛋的鴨子跟不會生蛋的鴨子分開，還有鴨子出生以後的整個成長的過程，尤其是天亮後把飼料灑出來的時候，鴨子一下都飛起來的那種美感。所以這個故事太簡單了，簡單到幾句話可以講完，一個愛的故事。愛不只是對我親生的孩子，對別人的孩子我也有愛。自己有感情的話，都可以散居以四方，用在每一個人的身上。所以故事太簡單。然後靠這些外在的、進步的形象來把故事填滿。這是我編劇的一個責任。

您跟台灣電影黃金時代的四大導演——李行、李翰祥、白景瑞、胡金銓都合作過。能否簡單介紹一下和他們合作都各有什麼樣的特點？

我合作過的幾位導演，從李翰祥、李行、胡金銓、白景瑞，四位我都給他們寫過劇本，都做過編劇。

像白景瑞，他拍的很多瓊瑤小說也好，很好看的戲也好，看完了以後很多就忘掉了。李行導演拍戲的話，非常斤斤計較，每一個細節都要求得非常嚴格。我跟他合作了一部《秋決》，我寫了九個劇本還沒通過。我跟李翰祥寫劇本的話，寫的是叫《揚子江風雲》。那個電影呢，他是導演，同時也是一個編劇。講故事的時候，他一個人講給我聽，他動作很多，連這個怎麼進來，簾子怎麼掀起來，這些細節他都想好了，我抄就可以了，是這麼全能的一個人。胡金銓學問大得不得了，什麼學問都知道，你問這個臭蟲哪來的？他能把臭蟲的祖宗都給你介紹出來，他是一個雜學家。

這四位導演當中，李行好像有種特別的合作關係。您創作的故事有百部以上，但最常合作的導演就是李行導演，您們合作的經典電影有很多部包括《養鴨人家》、《秋決》、《家在台北》等等。能否談談李行導演跟其他導演有什麼不同？或者簡單地介紹您們之間的合作關係？

李行拍的電影的百分之七十到八十都是我給他寫的劇本。從我的第一個劇本《養鴨人家》開始。我所以跟他合作得這麼愉快，最大的一個前提是他很尊重合作的夥伴。不但是我這樣的編輯，還包括副導演、工作人員和每一個人，他都能夠重視個人的工作。因為他對我們的尊重，我們就願意跟他成為一個team（團隊）。合作的時候，他要求得非常嚴厲，對電影非常地執著。他的精神跟我們這些合作人，包括所有的工作人員都沒有什麼改變。如果看《養鴨人家》再看他後來的二十餘部電影，會發現每一部片子幕後的工作人員基本上是固定夥伴們。為什麼呢？就是因為他很尊重每一個工作人員，他又對電影這麼執著。像黑澤明和歐洲那些導演的電影，都會清楚說明，這是黑澤明的電影。黑澤明的編劇團隊有很多人，比如橋本忍、小國英雄，可能有六個人；但每一部電影的編劇名單最後一定還會有「黑澤明」。就是說這個故事、這個電影，在所有的編劇編完了以後，最後決定的那個人是導演黑澤明。李行從來不這樣做，他就是導演，李行；絕不會在編劇這一串裡面加李行的名字。這是為什麼在合作上能夠互相尊重的地方。

　　另外我還想自己添上一位張藝謀。前面這四位導演呢，我都給寫過劇本。可是我沒跟張藝謀講過一句話。雖然這樣，我看過張藝謀所有拍的電影，從心裡佩服，同時崇拜這一個導演。這裡面能夠發覺中國歷代人性的一位導演，是張藝謀。雖然我不認識他，不過從《紅高粱》開始一直到《活著》，這幾部我看下來以後，就覺得他能夠挖掘到中國人的靈魂，中國人基本上的那個愛、憐憫、同情，值得人去尊重的那個人性。《一個都不能少》裡的那些孩子，學生都應該去看。張藝謀後來拍的那些，像《黃金甲》不是他擅長的。他還是能拍得比較深刻的，像《大紅燈籠高高掛》，當你看了這部電影以後，你心裡要是不對封建制度有一種仇恨，恨不得要推倒這個制度的話，你已經沒有感覺了。看了《大紅燈籠高高掛》，一群女人都恨不得在晚上都敲這個腳底，都等著這個老雜碎，老混蛋回來選一個睡覺的。這種封建社會的殘忍，沒有人寫得這麼深刻過。從《一個都不能少》就少了一個學生，就不行，要到城裡去找，怎麼樣也要把這孩子找到。還有很多，《秋菊

打官司》中秋菊講過我不是爭這個，我爭的是這個理兒啊。中國陝西啊，西北人啊，那個堅韌啊，為一點兒小事兒，她非把這個理爭過來，不是給我多少錢。中國人有很多特性，這些特性被張藝謀深深地抓住了。中國人的善良、懦弱、撒謊、阿Q，他劇裡面都有。

所以我們在這讀書，多餘的時間就是看這些東西。像黑澤明的電影，也是特別地深刻。我有一段時間，只要看到日本電影，老子一定買來，想辦法租來也好，就一定要看，仲代達矢，三船敏郎啊，這些演員熟得不得了，導演就熟悉黑澤明。

學生｜張先生，您好，我想問您一個問題，是關於現實主義方面的，因為我知道你有參與過台灣的健康現實主義運動，然後您的很多作品也是跟這個運動相關。您是怎麼理解現實主義，特別是現實主義在電影中應該是怎樣的一種呈現？您認為在健康現實主義運動過程中的現實主義，和之後的比如說侯孝賢，還有楊德昌，以及後來的蔡明亮他們的現實主義之間有什麼相同點，有什麼區別？

剛剛你這個問題，說到現實主義，我得糾正一下。一般的用現實主義，現實就是事實。而用寫實，寫實主義你看表面是現實，你把它內容翻開來看的話，就是寫實，裡面的內容就看得出來。所以這個主義啊，它不是現實主義，它是健康寫實主義。它為什麼有這麼一個名稱？而且在台灣流行了將近十年、十五年時間，我覺得也許是和政治有關係。很多人帶著寫實兩個字。什麼叫寫實呢？比如說社會上很多骯髒的東西、見不得人的東西、醜陋的東西，這個就是寫實主義，黑暗的東西這是寫實主義。寫實是真的嘛，把它反映出來。後來龔弘他說「寫實」不應該侷限於骯髒黑暗那一面。我們要把美麗的、健康的、善良的人性，那些好的、正面的東西，也公布出來給社會上看，這是寫實，健康寫實，不是醜陋寫實。所以他的口號一出來以後，健康寫實路線就開始有了。第一部電影《蚵女》就是描述女工到這個蚵田裡

去種蚵蚌。後來有了第二部《養鴨人家》，大家比較熟知。那時候把社會上那些善良的人性啊，讓大家來看。

所以我講過這麼一個名詞，就是什麼樣的土壤才能生長出什麼樣的果實來。那時候為什麼會有這個健康寫實呢？民國64年、65年前後，正好是台灣經濟起飛的時代，那時候剛剛有新竹科技園區，有十大建設，有三七五減租。那個時候的台灣呢，正是欣欣向榮，很光明的一個社會現象。所以那個時候劇本啊，開始寫《養鴨人家》，寫《我女若蘭》，寫《寂寞的十七歲》，寫的那些包括《秋決》也在內，還有《小城故事》啊，《汪洋中的一條船》啊，這些都是表面上正面地來歌頌這個社會好的現象、善良的那一面。所以那種善良的、和諧的這麼一個社會啊，就適合這種電影的上映。我一年寫了一、二十部都是這樣的電影，主題正確，人都很善良，沒有男盜女娼，通通都是很善良，就是說健康的寫實。一直寫到《吾土吾民》吧，到《秋決》以後，就是告了一個段落。

後來就開始有侯孝賢的《悲情城市》，這時候吧，政治的因素夾雜到電影裡來了。各位看過《悲情都市》會知道那裡面是白色恐怖的時期，這個家庭裡面受到政治的迫害。所以慢慢這個電影，大家從一般的社會寫實，已經深入到關心到政治，關心到個人的生存，關心到被壓迫的一群人，那時候大家都開始紛紛地走向這個路線來了。

《兒子的大玩偶》、《蘋果的滋味》這些都是屬於這種寫實，又恢復到並不是說明不健康，而是說「另外」，我們社會另外一面，也就是看到了。在戰後的義大利電影，還有後來的藝術電影包括《中央車站》、《孩子的天堂》那些題材又回來了。所以你說的這個現實主義，就是我所經歷的健康寫實主義，那個時候把社會上的善良的一面，能夠公開讓大家來看，看了以後賞心悅目，不傷筋不動骨，哈哈一笑，大概就把故事忘得差不多了，這樣不夠深刻。如果說健康寫實路線還有一部深刻的電影的話，那可能就是《汪洋中的一條船》了，那是很寫實的。那個人是一生下來，家裡人就把他扔出去，扔出去了三次，他的祖父把他抱回來，一個在地上爬著走的這麼一

個人，爬著走的這個豐喜，而他能夠結婚，能夠成為一個有用的人。但是到了那個階段，就是到了《汪洋中的一條船》中豐喜的故事，這以後慢慢大家就說看得差不多了，這類的戲差不多了。《兒子的大玩偶》、《蘋果的滋味》、侯孝賢的《風櫃來的人》、楊德昌的《海灘的一天》，張作驥的《黑暗之光》就開始全是把政治跟社會在融合。

《養鴨人家》：愛不是占有

在您這麼多作品裡面，在台灣電影史《養鴨人家》一直有一個特殊的位置。能否介紹《養鴨人家》的創作背景？這個片子是怎樣產生的？

《養鴨人家》這個故事完全是編出來的，毫無根據。當初，各位看了以後，尤其是瞭解台灣的狀況的人，特別清楚。這個電影已經有五十年，我為什麼記得這麼清楚呢？因為我跟我太太結婚剛好五十年——這部影片拍完了之後，我就跟我太太結婚！（笑）這部電影的一個主要的一個精神，就是能夠面面俱到，把五十年前的台灣很多進步的情形在每一個地方、每一個角落，尤其是農村裡邊，解說得很清楚。各方面的技術，如果今天看的話，會覺得很落伍。但在台灣電影裡邊，它當時還是比較進步的一部。那時候拍這部電影的公司是中央電影製片廠，算是政府的一個機關，所以它一切的內容都要符合國家進步的情形。那個時候台灣的經濟剛剛開始起飛，農村的進步要拍到跟著經濟起飛的腳步慢慢地往前推動。所以通過這部影片我們表現台灣的經濟在改善。在技術方面有拖拉機、一些自動的農具、競賽鴨子的改良，這些都在顯示台灣的社會一步步地在改變。這是《養鴨人家》非常明顯的一個主題。

我聽說健康寫實主義的時候，有一個是叫做藍海小組，就是有一批人，一起創造這些劇本？這個小組是怎麼運作的？

那個小組大概有七個成員，真正主持的人，就是龔弘先生自己。龔弘先生不單是一位愛好電影的長者，同時他是一個文學家，他也會畫漫畫，他的漫畫筆名叫藍戈壁，所以他創辦的小組就叫做藍海小組。小組的七個成員都是二十歲左右，剛從藝校畢業的，也有學文化畢業的，都是年輕人，成立了一個編劇訓練班。

　　這個藍海小組裡面討論的第一個劇本，就是張永祥的《養鴨人家》，為什麼呢？因為寫了五本啊，他們寫了五本下來以後，龔弘就是不滿意。他說：「從中沒有找到，我想表達的那個養鴨人家，不對。」那個時候他每天下午五點半下班以後，就到另外一個辦公室裡面去，把藍海小組召集在一起，像李行啊，這些導演都參加了。為什麼啊？他們固然不是為了藍海小組，他們屬於《養鴨人家》。因為那個時候，報紙上已經宣布了，馬上就要開拍。劇本就是通不過，一天一天地討論，晚上從七點半大家吃過飯就開始討論，討論到十一點，連續三個月。討論到人精疲馬乏，討論到這個藍海小組的人，不敢來開會了，討論到我沒辦法回家。

　　這個故事可以講給你們聽一下，我是外來人參加藍海小組。每天討論，導演也在，我跟李行講：「我們這個戲啊，報紙上天天說我們要開機，為什麼不能開機呢？」因為劇本總經理通不過嘛。當時很多人都不願意來了，我說我是個軍人啊。那時候我是軍人，我不能拿軍人的錢，天天跑中央電影公司來藍海小組啊。有一天討論到十一點半，趕快散了會以後從七樓下來，跑哪去？跑火車站去趕火車。但往北投的火車走了。我沒地方去了，我就一個人在北投的火車站上等。那時候很少有計程車，我也坐不起計程車，怎麼辦？我就到了新公園那頭去，轉圈子熬夜，找睡的地方。去了之後，我一個人站著，警察以為我是個同性戀。因為那時候很多同性戀都跑到那個公園，就像白先勇寫的《孽子》──《孽子》的背景就是新公園那些人。他以為我是其中之一，一個中年男人，去了公園裡面不走，躺在個躺椅上，一定是個同性戀，把我趕了出來。把我趕出公園以後，我在外面又繞了兩圈以後，我忽然想到了這個故事的結尾。

怎麼樣結尾呢？就是說那個老頭，林再田把所有的鴨子統統都賣掉，賣掉之後，把那個錢告訴朝富——就是歐威演的那個角色——小月的哥哥。他說：「我把鴨子都賣掉了，錢都在這裡，這些錢呢，統統都給你，我一分錢不要，我鴨子啥也不要，我就是要一個事情，你把小月帶走，不要讓她去學唱歌演戲，讓她好好念書，將來做一個正大光明的人，不要老是盯著歌仔戲，抹的紅的黑的，小月不是那樣的人。你是她親哥哥，我是外人，我是她養父，我把我所有的東西都給了你，只求你好好待你的親妹妹。」他講這話的時候，深深地感動歐威，所以歐威就拿著這個錢發抖就哭了，最後把錢又還給他了。後來龔弘先生看到這個收尾，就說：「這是中國的傳統恕道，就是原諒了這個罪人，這個犯過錯的人。恕道是中國人的一種精神。這個電影可以拍了！故事圓滿了。」這就變成了這部電影的ending（結尾）。這時《養鴨人家》可以開機了，是我一晚上沒睡覺，沒有作同性戀，劇本就完成了。就這麼一個事情，百分之百的真實。觀眾看到這個時候，觀眾同意這個劇本，同意這個電影。

您寫了這麼多劇本，當時您一般需要多長時間來完成一個劇本？像《養鴨人家》您花了多長時間才完成的？

　　《養鴨人家》是個特殊的例外。因為有我們那個小組討論了三個月，但等到討論完了、結尾搞定了，真正寫的時間很短，大概只花了一個星期的時間來把對白寫完了。為什麼這麼快呢？因為在前邊的三個月的討論，每一個地方我都清清楚楚，我太清楚了！因為討論得太多了！寫對白很容易，就花了一個星期。

　　如果《養鴨人家》有什麼值得報告的話，兩句話就可以講完。一是介紹台灣農村的進步。第二是ending（結尾）的時候，主題告訴你愛不是占有，不是把小月留下來；愛是付出，我和我的所有都給你，只要你對小月好。這是在世界上四海皆通的一件事情——愛不是占有而是一種付出。

台灣現代作家吳濁流有本長篇小說《亞細亞的孤兒》，它就是把整個台灣在近代史視為「孤兒」；因為《養鴨人家》裡的小月也是孤兒，我很好奇，您是否在某一程度上想把小月當作台灣的一個代表，或整個影片當作一種政治寓言？當初有沒有這個層面的意思？

　　沒有這麼高的這個企圖！（笑）沒有！我只是說一個親切的小故事，沒有像《亞細亞的孤兒》把它擴大成世界上的一個現象，絕對沒有。只是說中國的一個農村，一個小家庭裡面，關於愛的故事。就是這麼簡單。我沒有想要把它擴成這麼大的一個主題。

　　我們來談談《養鴨人家》的三個主要演員：唐寶雲（小月）、歐威（曾朝富）和葛香亭（林再田）。他們都是當時台灣影壇非常重要的影星，而且您最鍾愛的一部電影《秋決》剛好也有這三位演員。現在唐寶雲、歐威和葛香亭已經不在人世，但您能否分享一下，跟他們合作期間的一些回憶？

　　演父親的葛香亭是非常資深的一個演員，像這一類的角色不會換人，李行是一定用他。唐寶雲在沒有演《養鴨人家》之前，沒有拍過電影。雖然這樣，她很快地進入狀態。所以我們看唐寶雲的戲，總是平平實實。歐威是台灣電影一個重要的演員。他演過《秋決》和很多有性格的戲。歐威和柯俊雄都是台灣本土的演員。我懷念他的地方就是他對於一個角色的認真。我們看他就演這樣的一個小故事，他的化妝、他的動作、他的一切都能夠達到最好的狀態，也能夠滿足觀眾所欣賞的東西。他是一個非常敬業的演員。他的肝出了毛病，應該是要去洗腎，但因為有一部電影沒有拍完，他不肯去洗腎。所以他就跑到他老家的山上用土方法來治他的肝病。不到半個月就過世。非常遺憾。

　　我還要特別補充一個編劇方面的漏洞。可以看出來他們在躲避歐威的時候，為什麼要趕著鴨子從南部到北部來？出來趕鴨子是由於什麼理由呢？戲裡

交代得不夠清楚。每一年都要這樣做，為什麼呢？鴨子從南部趕出來之後，沿途都是經過河水、田水，經過稻田。收完了稻子之後的田地，鴨子可以吃剩下來的糧食，同時鴨子的糞便拉在田裡邊，彼此兩得，又能夠把鴨子養肥，同時鴨糞留在田地裡邊作為肥料。我在電影裡講得不夠清楚，所以要特別解釋。所以躲避歐威的情節有雙重的用處。

學好的創作，說好的故事

學生｜張先生您有創作很多不同類型的電影，像是瓊瑤的類型、武俠的類型，或是健康寫實類型。當您創作的時候，是對不同類型用不同態度去創作，還是您是用一樣的方式去工作？對您來說有沒有意義最重大的一個劇本？剛才聽到《養鴨人家》是一部很重要的作品，還有《秋決》也是一個很重要的作品。哪一個作品是您最滿意，也許是最驕傲的，或是印象最深刻的？

其實像我剛剛講過，我不是個編劇家。我不是謙卑啊。就算你是個大編劇家，大編劇家是講究創作，要把你心裡面有所感以後，把它反應出來，這是一個編劇家的責任，要做的，要給這個社會一些勸解、一些警告、一些醫治。有一個最有名的一個編劇，就是挪威的易卜生（Henrik Ibsen），易卜生他的另外一個綽號叫做「社會問題劇作家」，他寫的《娜拉》〔編按：另名《玩偶之家》（*Et dukkehjem*, 1879）〕、《建築師》（*Bygmester Solness*, 1892）等作品把很多社會問題都提出來。他的劇本在20世紀成為現代戲劇的代表作。這位大師曾說，編劇是一個病理學家，不是一個社會學家。你可以看到社會上有這麼多問題，這麼多毛病，這麼多需要改進的。但你不是醫生，你想不出方法來，你只能把問題提出來，讓社會來解決這個問題。你不是醫生，你是編劇，你就是發現了有這麼一個弊病，你把它提出來而已。像我寫劇本的話，我什麼劇本都寫，什麼劇本都寫的意思是：武俠寫了兩本，

寫得太少了；文藝的也寫；社會的也寫；愛情的也寫；愛國的也寫。寫多了以後對白就都差不多了，就這樣而已。

現在告訴各位，我真正心裡面所喜歡的，想寫，而且這個劇本在我認為說能夠代表我的一部分的，是哪個劇本呢？這個劇本叫《再見阿郎》。就是柯俊雄跟張美瑤兩個人合作的《再見阿郎》。《再見阿郎》沒有經過任何一個老闆，沒有經過任何一個導演，什麼都沒有，是我看了陳映真的一本小說叫《將軍族》，我非常感動。前面我們講剽學家偷人家的，我就把《將軍族》變成了《再見阿郎》，這是我自己發自內心要寫的一個劇本。當然我應該徵求陳映真這位作家，讓他同意我改編他的這個小說，結果那個時候他因為思想問題在那牢裡關著。他在淡江作副教授，因為他一直是一個認真的共產黨，他不跟別人一樣裝得畏縮白色恐怖，不，他的信仰就是共產主義。所以陳映真後來去了大陸之後，他仍然不改，他的念頭裡面一直認為馬克思主義是對的。他是這樣一個思想上的共產黨，所以坐牢他願意，一坐坐十幾年。他出來了之後，我就把劇本拿給他，我說我把你的《將軍族》改編了。《將軍族》本來就講一個吹鼓手老頭，跟一個年輕的小女孩，兩個人在淡水河邊自殺殉情。太陽底下一照，這兩個死人的身上出殯的衣服帶著銅扣子，十分威武，就像兩位大將軍。這是個很大的諷刺，吹鼓手穿著將軍的衣服死在河邊上，所以他的小說叫《將軍族》。我編的《再見阿郎》加了一個男主角進去。陳映真看了劇本以後就丟給我了，說這不是我的小說，我小說裡面沒有阿郎這個人，阿郎就是你造出來的，所以《再見阿郎》是你的劇本不是我的小說。有這麼一件事情。

有一位作家叫楊子，在《聯合報》作副刊主編，他寫了一篇小說叫《變色的太陽》在聯合報上連載。還有一位劇作家姚一葦寫的，陳耀圻導演的《玉觀音》，也是我改編的。寫完拍成電影之後，我被兩位作家都狠狠地修理了一頓。第一個修理我的是楊子，他就說：「我就在《聯合報》作總主筆，誰都知道楊子專欄，你把我的小說《變色的太陽》變成劇本了，怎麼沒有來親自請教我，跟我溝通一下意見。你怎麼那麼自大，驕傲，看不起原

著，你改什麼東西。」我同意他說的。楊子在專欄上連罵了我三天，罵得我不敢抬頭、不敢解釋。後來這個片子上映了，在試片的時候我們兩個正好碰到了。他說「你就是這個張永祥吧？」我說對。他說「我看你剛剛改編的我的《變色的太陽》，改編得還可以啊，沒有走樣，可以。但你為什麼不過來，我們兩個商量商量，這樣我們也不要誤會了，我也不需要在楊子專欄那個地方連批評你三天。」我就告訴他，我寫一個劇本很難啊，要老闆同意，要觀眾喜歡，要導演贊成，要大家都願意以後才行。我再經過你這個原著再來給我意見、給我批評，我說我聽多少意見啊。所以沒有一個編劇希望劇本被原著滿意。王藍說過《藍與黑》是一頭牛，當變成《藍與黑》的舞台劇的話，只剩下四兩肉，還不是好肉。我怎麼能夠每一個原著都去請教你呢，如果今天我斗膽改編《戰爭與和平》（*Voyná i mir*），我能去找托爾斯泰嗎？是這樣的，所以很多原著就沒辦法溝通。

我改編過十個瓊瑤小說，從《彩雲飛》到最後的，每一個都很賣座。我們兩個人改編到第七個劇本的時候，都沒講過一句話。每一次試片呢，燈一亮，我就趕快往外跑，就怕。瓊瑤看到我也不理我，到最後瓊瑤自己作老闆了還找我去寫劇本，就是這樣。《我是一片雲》是她作老闆，我寫的，完後她就問我，你為什麼試片的時候看到原作者你就跑掉了？我說世界上沒有一個原著作小說家會滿意改編編劇。你既然不滿意，我已經挨了那麼多罵了，幹嘛還要挨你的罵，你又沒有給我稿費，稿費是別人給我的。不是開玩笑，事實是真的。為什麼要提到姚一葦呢？因為姚一葦的《碾玉觀音》他是用莎士比亞的那種十四行詩，用詩句寫的這個小說，他每一句都成韻，都有韻，相韻律。我一改編起來就成故事了，所以影評就說，這一個編劇既無能又無律，他不懂什麼叫《碾玉觀音》，把一部文學名著變成了一個商業庸品。罵得很慘，我沒回頭。

在座的很多都是年輕的學生，將要面對大學畢業後的關鍵節點。所以我想問，您像他們這麼大的時候，希望別人教給您什麼或者給您怎樣的建議？

希望大家能熱愛戲劇、學習戲劇。前幾天詩人張錯跟我說，詩是永不凋謝的花朵。我說，戲劇是把這些永恆之花兜起來的籃子。戲劇要涉及很多藝術形式，有文學、美術，等等，甚至是包羅世間萬象，戲劇裡會涉及很多的話題，像醫療、建築，等等。所以大家學了戲劇之後，會變成很通達的人。我們在學校裡學習一門學科，在社會上從事一份工作，能夠做到專攻一門達到精通的境界，當然很好。但我覺得學習戲劇的人最後能夠通曉事理——起碼不會像我之前提的礦工那樣打老婆。

我當初喜歡上了文學，看了很多世界名著，哪怕是中譯本。你們比我條件好，外語那麼好，可以直接讀原著。希望大家能多看書並且把它們消化了，做到舉一反三，在此基礎上創造出自己的東西，為這個世界增添一些新思想。聽說UCLA和南加州大學那一片的海邊上，有四千多個編劇日夜寫作，雖然其中有人沒能寫出一個好作品被好萊塢看中。但他們堅持寫作。熱愛戲劇、學習戲劇可以幫助大家豐富人生，你會有生活下去的動力。

學生｜您的作品在中國大陸有沒有觀眾？

有，他們好早的時候就開始看了，但是現在我的電影可能已經過氣了。不過我想，如果今天把《秋決》、《養鴨人家》這類作品再拿出來公映，我不會擔心，這些電影都是嚴肅認真地講述人生的故事。《一簾幽夢》、《碧雲天》這種作品在香港一度很流行——我不少作品都在香港放映了，但在大陸一開始只放了電視劇《包青天》，偶爾有電影零散地在大陸民間流傳。我當時已經是中影公司的經理，《包青天》是我負責製作的電視劇。

學生｜想請問您，什麼是好電影？

好電影一定會有觀眾。陳耀圻說，電影無所謂好壞，就是要有人看，有人看就是好電影，不然就是爛片。電影是一種大眾藝術，不是用來孤芳自

賞的。觀眾可以分成四類，第一是「思想者」，第二是「婦女觀眾」，第三類是「一般觀眾」，第四種就是不看電影的。第一類觀眾會看那些看似簡單其實非常深刻的電影，像《恐懼的代價》（ *Le salaire de la peur, 1953* ），還有張藝謀的《一個都不能少》、《秋菊打官司》之類的，直擊中國人的靈魂深處。第二類「婦女觀眾」，不是說他們都是婦女，而是他們比較感性，像不少女同胞一樣會看電影的時候哭，宣洩情緒。他們比較喜歡看《梁山伯與祝英台》之類的浪漫電影。台灣以前有個大法官，據說他看了五十四遍《梁山伯與祝英台》，每看一遍都要哭一次。第三種觀眾，進了電影院之後不管影片裡發生了什麼事情，鬧得天翻地覆也好，等他出來你問他看了什麼，怎麼樣，他只會說：「哎呀，剛才看了什麼，忘了。」如果一個電影能讓這三類觀眾都喜歡看，那它就是好電影。現在的電影公司挖空心思想拍「好電影」，對他們來說，只要能賺錢都是「好電影」。我和我太太前兩天看《間諜橋》（ *Bridge of Spies, 2015* ），好電影，有內容、有思想、有動作，國際性強。這種好電影你看完之後會很佩服創作者。

陳培華、王毅捷、白睿文　文字記錄

文中提到的張永祥作品

《泥水夫妻》（廣播劇）

1964
《蚵女》（李嘉／李行）

1965
《養鴨人家》（李行）

1966
《我女若蘭》（李嘉）

1967
《寂寞的十七歲》（白景瑞）

1968
《汪洋中的一條船》（李行）

1968
《玉觀音》（陳耀圻）

1969
《揚子江風雲》（李翰祥）

1970
《再見阿郎》（白景瑞）

1972
《秋決》（李行）

1973
《彩雲飛》（李行）

1974
《海鷗飛處》（李行）

1974
《一簾幽夢》（白景瑞）

1975
《吾土吾民》（李行）

1976
《碧雲天》（李行）

1977
《我是一片雲》（陳鴻烈）

1977
《變色的太陽》（謝賢）

1979
《小城故事》（李行）

文中提到的其他電影

1939
《亂世佳人》*Gone with the Wind*（Victor Fleming）

1953
《恐懼的代價》*Le salaire de la peur*（Henri-Georges Clouzot）

1956
《鐘樓怪人》*Notre Dame de Paris*（Jean Delannoy）

1963
《梁山伯與祝英台》（李翰祥）

1969
《虎豹小霸王》*Butch Cassidy and the Sundance Kid*（George Roy Hill）

1983
《兒子的大玩偶》（侯孝賢／萬仁／曾壯祥）

1983
《風櫃來的人》（侯孝賢）

1983
《海灘的一天》（楊德昌）

1988
《紅高粱》（張藝謀）

1989
《悲情城市》（侯孝賢）

1991
《大紅燈籠高高掛》（張藝謀）

1992
《秋菊打官司》（張藝謀）

1993
《包青天》（電視劇）

1994
《活著》（張藝謀）

1999
《一個都不能少》（張藝謀）

1999
《黑暗之光》（張作驥）

2006
《滿城盡帶黃金甲》（張藝謀）

2015
《間諜橋》*Bridge of Spies*（Steven Spielberg）

石雋：武俠傳奇

　　石雋是1936年出生在天津，他的本名是張石華。十二歲的時候，石雋隨父母來台定居，後來在國立臺灣大學就讀畜牧學。畢業後做過水電工程人員、化學檢驗員、研究助理等工作。1966年石雋認識胡金銓導演，便開始長達將近二十年的合作關係。先是胡導演推薦石雋進聯邦電影公司的新人培訓班，後來石雋就參與了胡金銓《龍門客棧》的演出。《龍門客棧》在港台以及東南亞變成華語片的票房冠軍，而石雋憑蕭少鎡一角變成最受歡迎的新一代影星。

　　從六〇年代末一直到八〇年代初，石雋演了多部武俠電影，包括《龍城十日》、《奪命金劍》、《燕子李三》、《古鏡幽魂》、《女刺客》等片。除了武俠電影之外，他也參演不同類型片，包括黑幫電影（《黑道行》）和愛國戰爭電影（《筧橋英烈傳》），但一般的觀眾一想到石雋便會聯想到他主演的幾部胡金銓經典武俠片：《龍門客棧》、《俠女》、《空山靈雨》、《山中傳奇》、《大輪迴》。

　　2009年12月1、2日我有機會在台北跟石雋進行兩個整天的深度採訪。石老師從他父親和家庭背景講到初上聯邦培訓班的回憶，又從初識胡金銓導演聊到許多合作過的影人和演員。

石雋。國立中央大學提供、授權。賴駿瑒攝影。

戰亂時代的童年

我們就從您的童年往事開始吧，您是在什麼樣的一個家庭背景長大的？可以簡單地介紹一下嗎？

我父親是軍人。中國大陸有三大軍事的校府，最早是保定軍校，第二個是陸軍講武堂，第三個是黃埔軍校。我父親是東北講武堂最後一期畢業的，可是當時軍跟警可以交換，他的（畢業）證書是中央警官學校特別警官班第一期。我父親那個年代中華民國被日本侵略，我們稱之為「淪陷期」，那當然有做情報工作，我父親那個班應該算是情報最高的代理辦的短期班，好像不到兩年，在湖南，後來政府就承認他們算是中央警官學校特別警官班第一期，畢業以後就在淪陷區做情報工作。你是第一位問到我家庭、我父親的人。

您小時候大概還沒有意識到您的父親的工作是怎麼樣？

其實有的！我父親他是東北講武堂最後一期畢業的，畢業時才二十三歲，就在山東省黃縣當分局長。那個年代不一樣，現在就不可能有這樣的情況！我是長子，我們家是兄弟姊妹六個，我下面有兩個妹妹、三個弟弟。因為父親又作警察又做這些，所以生活上就算還不錯。在大陸，之前我們家裡曾經最好的情況：有大師傅、有老媽子、有勤務兵、有一個小女孩，就是我們叫丫頭、叫丫鬟，十幾歲的那種，也是因為大陸本來就是人力也比較便宜。所以我從小的生活就是很平淡、平實，大陸常常有的那種「大飢餓」，我從來沒有經歷過。我們來台灣的時候還帶了一個勤務兵跟一個老媽子來，後來他們兩個要結婚了、要生小孩了才離開。我的童年就這樣。

我爸他不是屬行動的——不是那種常常要暗殺或者什麼的——他是屬那種傳遞情報的。我印象最深刻的是有一次，我那時候大概念小學一年級了，

我們住在天津法租界，我爸在天津做地下工作。天津有電車，我跟我爸在電車上，然後他眼睛很靈，看到情況不對，就把紙，應該屬情報類的，不是一個正式的信封裝的，塞在我的棉袍裡面──冬天我們男生也穿長袍，通常裡面都有一個口袋──他說「回去交給你媽」，就把我推開。那時候我不太懂，就也沒看清楚，反正就感覺好像是他跟著人走；電車有一個藏洞，我就藏在裡面。他們那些大概也沒有發現我們父子的情況，我下車以後就回去，把紙交給媽。那時候我不太知道我爸是在做這個，說是情報工作，或者說地下工作，我就聽話交給我媽。我媽也很精明，她都沒有看，拿到手就把冬天那個燒煤取暖的生爐子打開，丟到裡面燒掉。大概也是因為他們沒有抓到確實的證據，就把我父親帶走了。那個農曆年我們家不好過，因為父親大概被關了一個月以上、兩個月左右的時間，據說也有受刑。不過如果當初那個東西被抓到的話，可能連命都要丟！

後來他的身分暴露了，我們就從天津往後方走，所以我在天津、重慶念過小學，然後又在成都、又到寶雞，都是因為父親工作的關係。到重慶是當軍警，到成都的時候在一個兵工廠擔任檢察組的組長兼警衛大隊的隊長。後來1945年抗日勝利了，我父親又調到寶雞警備司令部擔任檢察處的督警長。大概兩年左右吧，再由寶雞轉到青島，外遣外調到物資供應局。這個物資供應局很妙，隸屬行政院下面。美軍在東南亞跟日本打仗的時候，關島是美軍一個很大基地，二次世界大戰結束了，那些物資美國覺得沒有必要再運回去，就免費送給中華民國，但是有這樣的一個條件：就是中華民國要雇請美國的船去運貨。那時候行政院在上海有個辦事處、青島有個辦事處、天津有個辦事處。我爸是青島辦事處的檢察處主任。以前兵工廠那個檢察組組長跟警衛大隊大隊長他是兼的，現在變成是檢察處的主任兼檢護大隊的大隊長。他們要幹嘛？就是要守護在青島那十二個倉庫、六個分庫的安全。最後，我們是從青島來到台灣。

您剛介紹了您們家雇了這麼多傭人、還有小丫頭什麼的，那麼在這樣的情況之下，您跟您的父母親的關係還親密嗎？因為父親經常在外頭工作，

又有褓母來顧孩子……

跟父親沒有那麼親密。父親軍人出身嘛，早年當警察局的分局長，常常
會在辦公室的宿舍，有空或放假才回家，所以我們家覺得父親是非常地嚴厲、
很嚴肅，不太容易親近。但是母親就不一樣啦，因為我們一直跟在母親的身
邊。加上我是老大，所以跟母親比較親。跟父親，即使到後來晚年，好像也不
敢跟他談什麼。我還有父親的照片，他看起來比我還要像一個軍人、像一個男
人，他一直留著落腮鬍，或者叫臉面鬍。他的鬍子留得很長，他還有胸毛，在
我們中國人大概很少。他天性是很嚴肅的人，也比較不愛說笑，所以我們跟他
好像距離很遠，一直是這樣。

您是三〇年代出生的，剛好三〇跟四〇年代……

我是這樣：我身分證上是1934，其實除了我在台灣生的弟弟妹妹以外，
我父親、母親、我們大陸生的弟妹，身分證上那個出生日期全部都是錯
的。所以我應該是1936年，按照新曆的話，是8月22日，所以我算是獅子座
的，獅子座的最尾。我身分證是1934，所以現在有些電影方面的數據都不對
的，現在大概只有北京電影資料館他們新出的一本書是對的，就是我是1936
年出生的。

我讀到一份材料，它說這個錯誤是因為來台灣可以多報糧食之類的……？

不是。我們當時辦戶口也不是我爸媽去，是交給他們那個團體單位的
人去報，他根本就不知道——再加上那個時候台灣的人源也很亂——所以就
這樣。你看，不止是我的錯，我爸爸、我媽媽、我，還有我大陸生的兩個弟
弟、一個妹妹都是錯的！年月日都不對哦！像我現在的月日是2月12日，我
不曉得怎麼來的（笑）。那個年代反正也比較亂，沒有那麼多的秩序，報了

回來我媽就放在那個地方，等到後來需要用的時候已經不是什麼半年呀、一年了，那也沒辦法再改，就這樣錯下來。

老電影的牛仔夢

雖然三〇、四〇年代都很亂，但是對中國電影來講也是一個黃金時代吧，有《十字街頭》、《馬路天使》、《烏鴉與麻雀》等等，好多老經典。您小時候在國內有沒有經常去看這些老片子，或者您童年的時候接觸過什麼樣的電影？

你說的那些電影，我大概只有對香港的《清宮秘史》有點印象，其他的……，只有兩個人吧，我算自認為是他的影迷，希望跟他拍照的，一個是三船敏郎，在日本的時候我曾經主動地要求跟他拍一張照；另外一個就是劉瓊，我曾經看劉瓊演過的《國魂》，對他的印象特別深刻。但是你剛剛提到那些電影，對不起！我都沒有看過，而且那時候對我來講應該還很少，或者那些有在台灣演過嗎？

沒有，我只是好奇，您還在大陸的時候，是否看過這些國語老經典電影，或者說好萊塢的那些老片？

我只有印象。我記得我是在青島看過《天方夜譚》（*Arabian Nights*, 1942），是我的一個跟著我爸做事的堂叔帶我去看的《天方夜譚》。這是最老的一部《天方夜譚》，有個印度演員叫沙布（Sabu）。那是我比較記得住的，在大陸看的電影。

來了台灣之後，就像我說的，我為什麼喜歡劉瓊，就是因為我看過他們香港拍的《國魂》。我反而看的華語片不多，倒是我初中跟高中的時候，在高雄的光復戲院看很多的西部片，比如說什麼《日正當中》（*High Noon*,

1952）呀，還有其他，好多名字都記不得，那個年代好奇怪，大概好萊塢出的西部片比較多。

我還有一個只跟一個香港導演講過的想法，他絕對沒有對外發表過，就是我為什麼從空軍班下來以後轉學，選的農學院畜牧系？基本上是因為我喜歡動物。而且那個時候我們觀念上就說「很快我們就要返回大陸」，這個你應該對台灣、中華民國近代史瞭解，知道這個意思（笑）。我爸就是因為這樣所以沒有買房子，他的說法就是「三、兩年我們就回大陸了，買什麼房子」，所以就是用頂的、用押的。我那個時候也是這樣想，然後看了那麼多西部片，受那個cowboy（牛仔）的影響深啊！就想說將來返回大陸的話，我要經營牧場，就是作一個牧童、作一個cowboy（笑）。

所以您那個時候已經想放棄當空軍……？

那個時候還沒有！看這個片子、有這個想法的時候還沒有。我進空軍其實也不是很主動的，這要談我們中華民國的近代史啦。通常我們在兩岸僵持的時候，我們空軍是占優勢的，因為都用美國的設備。那個時候因為我們海軍的一艘軍艦，名字叫太平艦，被中共給打沉了。我們中華民國政府就發起一個所謂「太平艦復仇運動」，鼓勵年輕人去從軍，這樣，我就進了空軍官校，是第三十九期，所以在那裡曾經學的飛行。

我在空軍官校有超過一年半，除了戰鬥飛行沒有飛以外，其他的特技什麼都飛了。後來我第一次去香港的時候，喬宏先生，他自己有飛行的駕照，他還帶我飛他的小飛機看香港的碼頭。喬宏先生也問過我有關飛行駕駛的書，因為他知道我曾經在空軍官校學過飛。

我跟喬宏先生合作過《俠女》，他演那個高僧。他是台灣出去的，因為他英文程度好，曾經在韓戰的時候擔任過英文翻譯，就這樣離開台灣到香港，一直在香港發展。那個時候，因為有胡導演、有《俠女》的合作關係，所以他對我很好，我也很佩服他。他在運動方面非常強，據說他還打過拳

擊，他的馬術也很厲害……

我曾經在高中的時候請一位將官把我介紹到陸軍官校的馬匹管理所。因為早年台灣還有真正的騎兵，辦了好幾期，所以他們專門有一個馬匹管教所在管理馬，作養殖、訓練之類的，甚至繁殖。利用暑假，我曾經正正式式地去跟一個馬匹的訓練員、調教員學騎術，從怎麼樣配鞍開始去學，所以我是真的懂騎術，還曾經在《龍門客棧》裡面做過韓英傑師傅的騎馬替身（笑）。那應該是在驪山的附近，有大隊的人馬、大隊的馬匹騎的時候，韓師傅有點怕，我就作了他的替身，而且還賺了一個替身費（笑）。在馬術這方面喬宏先生很專業，他在別的片——不是在《俠女》裡面——那個真是一流的！喬宏先生這個人是這樣，他好像要學什麼都要學到好，如果不是best，也要是better。所以我很佩服他。這個人做人、演戲也是一流的！

提到喬宏先生，您和他的合作只有一部？

只有《俠女》一部。很可惜，只有一部！他後來晚年全部投身在傳教上，這個大概你不知道，大概過世前十幾年，他都在傳教。

喬宏先生是我很敬佩的一位先進，我不敢說是長輩，他比我應該大十歲左右吧，不多。但是我很敬佩他。

胡金銓與《龍門客棧》

您初識胡金銓導演是什麼時候？當時怎麼認識的？

我認識胡金銓是1966年，那時候我已經看過他的《大地兒女》，但沒看過他的其他電影。

以我的個性，我不會跟胡導演打招呼，雖然我也算是他的影迷，他的《大地兒女》我很喜歡。我有個也姓沙的朋友認識胡導演，剛好趕上有次

我們後來聯邦的老闆沙榮峰先生請了廚師在家請客，就跟胡導演在一起食了飯，這一桌大概十幾個人。他認得，他跟胡導演打了招呼，喊了「胡導演！」胡導演當時陪著嚴俊嚴導演，聽到叫他就回頭，才看到我。

那個時候很妙，胡導演馬上就問我說：「你想不想當演員？」我當時從來沒有想過，所以我很直接地就搖頭，根本沒有思考。他好像也沒有停頓，就又問說：「你要不要試試看呢？」我還是搖頭，笑得很尷尬。然後稍微停頓了一下，他再問：「你要不試試看吧？」這句還是問號。我這個時候聽了他第三次的問話，才在腦子裡面有這個想法，然後我才回答：「呃，您覺得⋯您覺得我可以試嗎？」他點點頭，那我也點點頭，也許有說「好」、「那好嘛」，最多大概也是這樣。

後來他對我的看法也好，或者態度也好，不是老師對學生，是我們北方人的那種，比較老的、早期的那種師傅對徒弟的感覺。雖然他大我沒有幾歲，但他認為我是他的徒弟。

那時距離您們的第一次合作⋯⋯

那是1966年，我拍《龍門客棧》是1967年。那個時候我沒有專用電話，也沒有辦公室電話，因為我們那是個研究單位，只有行政的那邊才有電話，所以我就留了地址。後來我居然收到招考演員報名的資料！既然這樣，我就報名去了！其實我不認為我可以作演員，更沒想到說我可以有機會演第一男主角。我覺得我這種，雖然還像個男人，但是應該五官的什麼都是很⋯⋯跟以前的所謂英俊小生有天地之差。所以我從來沒有想到這樣。

然後就接到第一次的「出仕」通知。「出仕」是什麼呢？就是interview，面對面地談，我還過了幾關：中國有個名作家叫徐訏，很資深的、很老，徐大作家，他是一關；李行李導演也是一關；然後一個製片；還有一個攝影師，這個攝影師就是後來的《龍門客棧》跟《俠女》的攝影指導華慧英。（笑）華老師是我一直很敬重的人。每一位考試官後面都有助理，徐訏、李行、楊世慶，

他們都有，高明老師也是胡導演的助理，只有華慧英華老師沒有。那當時「出仕」的時候，胡導演就跟我談了大概有二十分鐘出頭，高明老師就注意到，他說：「那麼多個出仕的人裡面，胡導演沒有談那麼久的。」

　　後來又經過複試，最後試鏡，晚上就讓我們去聯邦老公司的房子。那個時候我是很幼稚，甚至說很天真，想說兼差是最好，因為我還在當臺大那個藥學教授的助理，常常作研究，我就想研究中間可以兼差。然後我一看合約時間，五年！第一年三部片子的片酬還分成十二個月拿，每個月的數字比我作研究助理還少一點零頭。當時我就問：「我可不可以帶回去看一看？」胡導演馬上說：「不行，你要麼就現在簽。」我想著我又不是自己想要作演員的，給你綁五年幹什麼？就把合約稍微推一下，出去。

　　然後胡導演追著出來，把我帶到後面的餐廳。那時候已經是晚飯以後的時間，而且那天我記得好像是假日。他就跟我講：「你怎麼不簽啊？」我說：「五年，你現在這個待遇還不如我的那個研究助理，還少了！」問題是我沒有興趣。然後胡導演悄摸摸地說：「那你這樣…」他把合約翻過來背面，他說：「我會安排一個讓你滿意的角色。」我談的是合約期限跟待遇，還沒有談演戲的部分，但他說：「我會安排一個讓你滿意的角色。」然後另外給我一個所謂的補助，但是這個不能公開跟別人講的，暗盤的、私底下的。在這樣情況下我才當場簽了合約。

從簽約那一天到開拍《龍門客棧》有多長時間？

大概有三、四個月時間。

胡導演的片子都充滿了中華傳統文化的訊息，包括儒道佛的各種禮俗。本片好像試圖達到一種佛教的一種境界，您演的角色都是抄經、練毛筆字，但是您畢竟是現代人，您能否認同這樣的一個文化世界？您為了融入這樣的一個世界、這樣的一個角色，得作怎樣的功課和準備？

他那個年代，他找我、要我的話，我自認為是因為我那時候還沒有結婚，不過我那個時候年齡也是有點大，因為一般自己想要作演員的年輕人大概都是十七、八歲，二十出頭的，他們那個年齡的成熟度大概就沒辦法符合胡導演的《龍門客棧》蕭少鎡的角色。不過鄭佩佩曾經在她自己的部落格或者網站上寫，她曾經跟胡導虧過我說：「胡導演你為什麼找這麼醜的一個人作你的男主角？」胡導演也回覆在部落格上講說：「石雋最像古代人！」他都拍古裝片嘛，所以才找我！

　　你前面說的那些沒有錯，胡導演都有個別的要求！我小的時候，我爸爸曾經迫著我要練毛筆字；在高雄市念初中的時候，我也曾經是全市初中組年度書法比賽的第二名，也就說我的毛筆字應該還可以看的。

　　我筷子也拿得好，很標準。爸媽以前也有要求。當初我拍《龍門客棧》的時候是新人，導演根本不會信任我，他也是演員出身，什麼事情都要跟你示範，然後給你試過很多遍才拍，甚至還有NG，只有拿筷子的戲讓我感到驕傲。在《龍門客棧》裡我有一場戲，對方飛刀過來，我用筷子夾。我那個時候跟導演講，我說：「導演，不要試，我們就撞。」「撞」的意思就是正式來、正式拍。然後一次OK，絕對沒有NG！而且我筷子不是拿在手上準備，是刀子過來的時候，我從桌面上再把筷子拿起來。當然那個刀它用塑料造，噴上銀粉，不是真正的金屬，重量跟真刀不一樣，又是拋弧線進鏡頭，但是在鏡頭裡看不出來。我不是跟你講，胡導演他對我的心態，我是他的徒弟，不是他的學生，要求之嚴！那我一次OK，我就覺得最驕傲。

還有其他的培訓排練嗎？像是武俠武打的方面……？

　　是這樣，把香港的韓英傑韓師傅，也就是中國武俠片的、中國古裝武俠片第一位，武術指導老祖宗，請來幫我們上武術課。韓師傅帶著他的那個助理潘耀坤，我們廣東人叫「阿仔」，教我們，上午四個小時就教基本的功夫還有套招。

下午上課的時候，高老師或者胡導演偶爾也來，華慧英華老師也給我們上課。很多人都在打瞌睡（笑），因為上午練得太累。應該是有三個月左右，我記不太清楚。我們連禮拜六都上課哦！那時候沒有週休二日，我們就是禮拜一到禮拜六上課，禮拜天休息一天。

您們一個班子多少學生？

他那一次招了六男六女，就包括徐楓、上官靈鳳、韓湘琴、燕南希、楊榮華，後來有一個張淑梅，她有上課，但是從來沒有參加過演出，她那時候已經是英文系大二的學生，後來是淡江大學英文系畢業，在一個美國機構做事，大概就出國了就沒有再聯絡了。男的就是我、白鷹、萬重山、田鵬、奇偉、文天等人。

那這些課程裡面對您最具有挑戰性的是哪一類的？是動作，還是在這個準備的過程？

動作大概都不是問題吧。我自己也一直覺得很驕傲的就是父母給我一個大概還算正常的身體，我才能夠進空軍官校學飛行，所以我在體能、體力上大概還行，即使現在我跟同年齡比的話，我大概都還可以，因為我現在還可以跑跳步（笑）。所以那個對我不是問題，他們的要求都不是很難。女生就不去講啦，男生裡面白鷹體能不錯，可是比我們年輕的文天、萬重山就不行。我在那裡當然是年齡最大，可是我相信我表現應該沒有很差。

那後來《龍門客棧》開拍了以後，您演的這第一部戲跟您原來想像的電影製作差別很大嗎？

那當然！我曾經有過一些想法，但拍那部戲的時候，我還是懵懵懂懂

的，很多時候都是胡導演示範給我看，因為他自己演員出身，他又喜歡那樣做。每個鏡頭、每個動作，包括女生也是他示範給你看了之後，你再做。像他那個武俠片打鬥的套招，基本上是他先想出來一個初步的草圖，設計完了告訴韓師傅，再去教我們演員怎麼做。他就是這樣。

這個順便提兩句，他是屬於「求好心切，事必躬親」的那種。大概你沒有機會碰到他。不光是剪接、美術設計、演員造型，他全部自己草圖畫出來的，甚至搭布景的草圖都由他先設計的。除了電影作品以外，他連宣傳都做，不要說海報的字他全部自己寫，那片頭字幕也是他全部用毛筆字寫的書法！《俠女》那時跟聯邦弄得不愉快，所以他就沒有弄，但是《龍門客棧》、《忠烈圖》、《山中傳奇》、《空山靈雨》，這些電影的海報設計全部都是他自己弄。他大概對美術比較有興趣，所以他很能夠畫。

他的分鏡比較是圖文並茂的。我跟過的導演不多，因為我只拍過四十幾部電影，但他是我合作過唯一分鏡圖文並茂的導演，其他只有文字分鏡。分場不管啦，分場一定是文字……

所以胡導演會為每一個鏡頭都畫圖？

是，每一個鏡頭都有畫。他是這樣分的：劇本，然後分場劇本，就是示意這一場我要拍什麼，然後再下面就是分鏡表。分鏡表是最細的，就是這一場戲裡面我要拍多少個鏡頭、我每個鏡頭是什麼拍法。他是除了文字標出來以外，也用圖畫給你看鏡頭的變化，比如說他有推軌道的話，他也畫出來給你看。所以跟他合作，都比較清楚。

因為胡金銓對每一場戲，每一個鏡頭都設計得如此透徹，您會不會覺得沒有很多自由的空間自我發揮、限制很多？

對，沒有錯！後來他根本都自己兼美術設計，劇組美術設計應該算是

他的助理。就像你說的，都是以他的意見為主。我跟過很多導演，會反正放手給攝影師，他們會告訴攝影師，我希望是怎樣，然後擺好機器位置或者怎麼安排推軌道、zoom in、zoom out，這些由攝影師去控制、掌控。

但胡金銓導演不是！他要求攝影師每個鏡頭一定要根據他的分鏡表來。所以我拍《龍門客棧》根本沒有什麼自主性，就是模仿他的示範動作。我曾經因為他的要求而拍得很辛苦、很累。

那拍的鏡頭後來都跟胡導演原來的構圖很像吧？有時候，拍著、拍著，會不會最後的效果跟導演當初的構想走得遠？會不會完全不一樣了？

不太可能！你如果不通過他的這個OK的話，就不行。他試戲不是試三遍、五遍，十遍、二十遍都有可能。他一定要達到他的要求才讓你OK，才讓你正式拍。所以我拍得很累，拍得很辛苦。雖然我們前面有上過三個月左右的課，但因為劇情還有現場走戲的關係，跟我們原來學的基本還是有很大的出入。那個時候沒有真正的武行，就找一些國劇跟國術的演員來，但國術的演員跟拍電影武行完全是兩回事！像洪金寶、這個成龍他們當年做武行，那跟國術完全不一樣，而且他們也沒有學過國術，他們學的也是京劇、國劇，就是有點像特技演員。

《龍門客棧》拍完之後，找了一位叫陳洪民的剪接師，當年是我們台灣一流的剪接師，那時候他還沒作導演（後來也作了）。他有一次在都是電影人的場子裡說：「我跟胡導演剪這個《龍門客棧》學了不少。」因為什麼？胡導演的片子最後的剪接，最後的精剪，是他自己操刀。從《龍門客棧》之後，所有的剪接師也都只是胡導演的助理，幫他順片子、幫他粗剪。最後的精剪絕對是他自己一手掌控。

胡導演那時候還有一手剪接的技術，是「偷格子」和「抽格子」，然後就是這一個鏡頭中間他可以「偷格子」和「抽格子」來調整它的速度，剪接出來之後就有一個特別效果出來。所以我們那時候的效果當然也有拜他剪

接上之賜。

在《龍門客棧》拍完之後，我還想說大概可以恢復我原來的生活。可是後來《龍門客棧》在東南亞，包括越南、高棉、菲律賓、馬來西亞，剛好都是因為邵氏，還包括印度尼西亞、泰國、韓國，全部創當地賣座最高紀錄！而且在美國、歐洲Chinatown的戲院，也全部都是創下最高票房紀錄。在日本上並不好，可是比如說在香港，他們報紙都說：「破香港開端口以來，中西片最高紀錄」。那個年代，四十多年前，所有前面的紀錄都在，大概一百萬出頭，一百五十萬以下，《龍門客棧》卻是賣了超過兩百多萬港幣的一部片。

但因為您當時簽的合約條件不好，雖然片子大賣您並沒有分益吧？

那都沒有！那都談不上！我不是說我真的覺得很辛苦、很累，在戲拍完的時候曾經想恢復原來的生活嗎，結果在上片之後有這樣的情況，我當然沾了胡導演的光，就繼續拍《俠女》、《龍城十日》，這中間幾乎都在拍電影。《俠女》和《龍城十日》開鏡有點近，出來的話《龍城十日》是1970年，《俠女》是1972年，可是開鏡是很近的，因為《俠女》拍了三年零六天。

其實我覺得胡導演的片子有一點很有趣的是，很多電影的人際關係要通過對話來表現，但我覺得他的很多片子，眼睛、眼神非常之重要，眼睛的特寫、各種各樣的特寫，還有各種各樣的表情都通過眼睛來表達，有很多細膩的東西。能否請您談談拍過那麼多眼睛特寫，還有通過眼睛、眼神來表達那麼深層的一些含意，您身為演員要作的一些準備，或是他拍那些戲背後有什麼樣的一些細節可以談談？

他拍電影通常都是他自己編劇，很少用別人的，所以他的對白都很精簡。因為電影畫面是可以表現的，所以他常常會用很多特寫的鏡頭，甚至於

他還會用到big close up：專門眼睛、專門耳朵那個特寫，他會用鏡頭非常關注演員的五官，所以他特別注意選演員。

本來他來台灣拍第一部《龍門客棧》的時候預定的女主角是鄭佩佩，然後她不能夠來，胡導演就要在六個女生的新人裡面選一個《龍門客棧》的女主角。剛開始拍定裝照的時候，我們其他的演員全部是單一的，但是女主角是AB制。誰呢？上官靈鳳跟韓湘琴。那兩個人當時的條件不相上下，高矮差不多，都學過民俗舞蹈，身手也不相上下，年齡是大概是同年或者是只差一歲。結果，第一次拍了沒有決定；第二次從香港邵氏請來一個化妝師，再拍的時候，還是AB制，最後選了上官。那是什麼原因？因為韓湘琴她有近視，眼神就比沒近視的人弱。這個實際的例子證明，胡導演特別注重演員的眼睛。

你剛剛問到的，胡導演很多內心戲都是靠眼睛、靠眼神來表達，所以就用很多近的鏡頭。當然對我來講，我沒有學過戲劇、沒有學過表演，只是臨時在那個訓練班上了幾個月的課。而且高明老師給我們上課的時候，並沒有很重點地、很著重地談到我們在演戲，可能因為他也是舞台劇演員出身，加上他大概也沒有作過導演，有很多細節他沒有強調，要等正式拍戲的時候，我們才看到；再加上胡導演他的眼睛也是不小，所以他示範的時候，雖然其他肢體動作不少，可是你會注意到他的眼神特別強，有的時候我們會感覺他好像很「過」。他會說：「現在沒有對白，那你要怎麼表達？」那你當然就是要用眼神，尤其他的分鏡close up很多，自然而然地就會覺得我們必須要用眼睛來表達，而且必須要很多，不一定要轉動，但就是你從心裡面發出來的話，那個眼神就會不同。本來不懂，因為我本來沒有其他的表演的基礎，也沒有作演員，但到了現場，他在拍的時候常常給你close up，你不知不覺地就會了。

後來胡導演有一個情況，是大概其他導演沒有的，他的毛片會讓我們看。比如說我們出外景借人家的戲院，晚上人家散場以後，我們就去看毛片。看毛片的時候他會矯正你，或者提醒你，或者告訴你些什麼。我跟太多

的導演拍過，從來沒有說讓我們演員看毛片。但那時候可能因為我們是新人，胡導演要讓我們瞭解他的要求是怎麼樣的，所以除了事先上過基本表演課之外，我們在拍戲的過程中會看毛片——當然不是每天，因為那時沖片沒有那麼容易，而且要到台北沖，而我們到外地（拍戲），那時候還沒有高速公路呢，所以大概是三天、五天以後看——一方面我們瞭解自己的表演；另一方面，好像那個時候不需要他特別提出來、指出來，你看到自己的表演毛片跟前後搭配起來的話，就會知道他要求的是怎麼樣。所以越到後期，我們好像拍戲感覺上就輕鬆很多，等於看自己的毛片又在學習、又在增進。

胡金銓一向對道具也是非常講究的。我聽說您們除了演戲，在幕後也幫胡導演負責道具？

這又是胡導演特別的地方。我們所有的演員，包括主要演員，每個人都要兼一份鏡頭後面的工作。那時候胡導演也沒想指定，就你自己來選。那時候我曾經想是兼作製片場記、助理場記，因為場記等於是導演組的，但是田鵬搶得最快，就給他搶去了，因為他戲不多，所以他其實也滿合適。像白鷹他選的是燈光，上官選了服裝，那我就選了道具。我們有戲的時候當然就不會去管這些的事情，但只要沒有戲，我就在幕後幫忙做這些工作，就是說即使我們拍一個禮拜，其中有一天沒有我的戲，我也是去現場，做什麼呢？一方面就是見識表現，另一方面是要幫助做道具。

這中間還有一個插曲，胡導演什麼都要自己動手，當年他那個情況，大概別人也沒有：我們除了主要演員以外，多數演員的衣服是從布料染色開始，然後再自己縫製——主要演員不是，大多只有改，因為它們很多都是從香港來的——居然從染色、剪裁開始，如果跟胡導演作服裝管理也不簡單，還得會裁、會做！

關於道具要怎麼樣，需要導演講，我幫道具師給他畫個最簡單的圖，結果胡導演每次又不滿意，要改。後來我私底下教道具師，我說：「你拿給

胡導演叫他簽字！」（笑）真的，就說問題不是怕改，而是因為胡導演有時候講的是：「沒有呀，我跟你講的是這樣、怎麼……」（笑）他會這樣辯，所以我就教了道具師一招。

胡導演很妙，在韓國拍戲也是，隨時在增購道具、隨時在改變道具，已經開拍了很久，他都還是這樣的，我們《龍門客棧》也是，就是一邊拍進程，一邊再有某場戲又有特殊的或者新的道具，他就自己現做。（笑）

《山中傳奇》與《空山靈雨》

那既然您談到韓國，其實您在韓國跟胡導演拍過兩部電影：《山中傳奇》跟《空山靈雨》，這應該是一個非常特別的經驗，是在韓國拍了接近一年吧……？

我在那裡待了三百五十五天。我們台灣、香港的國片到韓國去拍，通常都要拍雪景。但是這個片子不是，因為它故事發生的時間不長。我們是在8月份，滿池荷花的時候開鏡。故事的經過就是發生在很短的時間內，所以當地下雪以後，我們就一直往南，走到韓國大概最南端了，就是慶州市。哇！七年來下了最大雪讓我們趕上，所以後來很多鏡頭就只有對著屋子裡面拍，不敢反過來在外面。

所以我們在雪山上拍戲的時候，夏天穿的就是一個袍子，裡面一個水衣——中國人叫水衣，白色的——那後來沒有辦法，也不能加多，加多就不連戲，那個感覺上不對。拍電影你知道，沒有說順著拍，不是舞台劇，不像早期的電視他們都是在棚裡的話，就是順著錄。我們就是跳著拍……

而且不只是跳著拍，兩部電影也是同時拍的吧？

對！兩部電影是交叉拍！就是說這場景如果兩部戲都有的話，甚至我

們就《山中傳奇》拍完了，然後換裝成《空山靈雨》的再拍，甚至於同一天會拍這兩部電影的不同戲！當然有時候也會花三天的時間拍《山中傳奇》了，那麼第四天就拍《空山靈雨》在這個景裡面的戲。

張艾嘉跟我第一天就拍她們有名的雪嶽山。那個時候我記得很清楚是11月2號，在我們台灣還很暖和，可是山上那個流水邊上都已經結冰。張艾嘉那一天戲拍下來重感冒了，還咳嗽。然後就我們兩個的戲停下來，他們拍別的，我第二天陪她去看病（笑）。

這樣同時拍兩部戲，甚至有時候會同一天交叉拍，您身為演員會不會比較難再回到另外那個角色？

還好。因為你整個的妝、穿著，全部都換了，然後導演他在現場的要求，你不可能回到你另外一個角色。應該不可能。

那一年在韓國，你們整個拍攝的組都是從台灣過去的嗎？還是跟當地的一些幕後工作人員一起合作？

也不是都台灣，有香港的、有台灣的。不過韓國本地的工作人員，我們作演員的是事後到了那兒才知道原來要跟他們合作。他們那個韓國的製片助理還抱怨說：「呀！早知道不要合作！」片子算是他們的公司製品。當然他們那個想法跟台灣的情況一樣，就是說他有出品幾部戲以後，才有機會進美國電影。所以他們抱怨早知道就不要合作，算是他們出品就好了。當然很多工作人員是用了當地的。

比較特別的是《空山靈雨》有韓國版，將來留在韓國自己放映的，我客串的那個角色，有一個韓國的，也是一個好像主角級的演員，跟我演同樣的戲，就在這個現場，我都拍完了之後，他們來拍；不過這樣的不多，只有幾個：大師兄、二師兄、三師兄，其他的倒是沒有，像孫越、徐楓、佟林的

角色都還是他們演。

　　《山中傳奇》就沒有韓國版，胡導演安排的演員有香港、台灣的，雖然有用韓國的演員，比如說張艾嘉的媽媽，還有徐楓的丫環，但沒有剛剛說的這個問題。

雖然《山中傳奇》沒有韓文版，它的確有不同的華語版，有的一百多分鐘，還有一個三個多小時的，對不對？最近才發行一個完全版的《山中傳奇》……

　　當初那個短的版本實在是很糟糕，但也不能怪香港第一影業公司，因為《山中傳奇》片長很長，而台灣的電影院為了要多放一些場次，不要它超過兩個鐘頭，所以第一公司就答應剪，當然沒有經過胡導演同意。他們是為了要那個場次在過年的時候放，所以孫越很多戲幾乎都沒有了，然後也把張艾嘉跟徐楓她們生前交惡的原因全部剪掉。那個時候還請了林清玄來寫《山中傳奇》小說版，那本書有全部的故事，因為很多人看了搞不懂。那電影即將放映的時候書就出了，那時候他就在每個戲院的門口五十塊一本地賣，很多人去買，變成林清玄還賺了一筆（笑）。

您們合作的韓國電影工作人員怎麼樣呢？

　　關於韓國方面的電影工作者，他們當然有跟我們配合的助理製片、劇務、場務這些，就是比較粗重的，那當然臨時演員不用講了。他們那個年代，劇務可以打工作人員、可以打那個臨時演員的，他們拿一個小棍子打！要求非常嚴格，所以配合得非常地好！

那個時候台灣電影圈已經不允許這樣的行為吧？

早就沒有！不可能有！當然你比如說發脾氣、吼兩下，這個大概是有了，但韓國是會打的，所以他們的工作配合得非常好！後來胡導演在過世之前來台灣專門做手術，已經預定7月份開刀，我請他吃飯，吃完走出來在中山北路上，我們都在聊別的什麼，他突然冒了一句：「唉，石雋呀，以後我們拍古裝戲，還是要到韓國去拍。」

　　我當時在愣那裡，不明白為什麼，因為我沒有參與，他在大陸拍的《畫皮之陰陽法王》，就是他一生中最後一部戲。我本來覺得大陸的景不會比韓國差，但事後我想到，我也曾經到大陸、去景德鎮拍過一部叫《燒郎紅》，而且還是西安電影製片廠有經驗的工作人員，那個配合度、那個工作的態度、那個觀念，都能夠讓我們氣得跳腳！有一場戲，我們離開景德鎮大概車程有一個小時以上，就為了那個景到鄉下去拍，裡面有一個花瓶一定會打碎的，他居然就只買了那個一百零一個花瓶……。明明我們劇本為了他們方便是用簡體字，講得很清楚，那你應該準備，不要說準備兩、三個，你甚至都應該準備五、六個，萬一一次不OK，兩次NG的話。結果居然打碎了之後，沒有第二個，整組戲就只能停下來，等他再開車到景德鎮去買那個花瓶，來回去掉兩個多、三個鐘頭。所以我後來回想，大概胡導演就有在比較說我在大陸拍得怎麼樣怎麼樣，原本在韓國就配合得非常好。

六、七〇年代武俠電影演員群像

　　您跟胡金銓合作的日子也同時有機會跟當年，大概六、七〇年代最好的幾個演員一起合作，能不能談談您跟幾個重要演員的合作關係？也許可以從徐楓開始吧。

　　徐楓她是很堅持、很執著、很認真的一個演員，她工作起來的話，好像是女生裡面屬六親不認的，就是只認工作，其他都不認。我跟她合作《俠女》的時候，胡導演若是有什麼要求，她那時候其實是新人，但她已經敢

說：「導演，我覺得不好，那個什麼再拍一個怎麼樣？」她滿執著在她的表演上。

另外就是說，她曾經在《俠女》有一場戲跟田鵬打，是拍半身、拍近景，胡導演要讓田鵬用刀真的、金屬的，只是沒有開刃的刀去打。那一天拍的時候，田鵬失手把徐楓的臉給開花（劃傷）了。那時候我們在桃園的片場，我陪她到台北去就醫。胡導演本來還說讓她多休養幾天，她自己主動堅持地跟胡導演講：「我可以了！我可以了！」就拍她的戲，不要因為她受傷而耽誤那麼久。後來化妝師幫她用那個3M的膠布把她的傷口貼上，然後再用粉底去把它遮起來。她那個傷口縫了好多針，這個大概也是外界不知道的。反正作演員，有的時候真是難免的了。

那上官靈鳳呢？

上官靈鳳她就比較靈活。她當然自我要求也很高，像《龍門客棧》拍完之後，她就是專程又去學空手道。我到她家去的時候，都看到她腿上綁著沙袋在那裡練，就算休息的時候也一樣。她反應滿快的，嘴巴也很甜、很會講，所以她人緣就比較好，如果跟徐楓比的話，她就顯得靈活多了，人家會覺得她滿容易親近的。

在女演員裡面，我跟徐楓合作最多，跟上官只合作了一部《龍門客棧》。但她前前後後拍的戲可能比徐楓還多。她拍得不少，經常會外借一些戲，像我們在聯邦合約六年的期間，她就曾經和印度尼西亞合作拍了很多戲，都是聯邦跟別人合作的，不是聯邦自己公司的。

那張艾嘉也只有合作過一部《山中傳奇》，那個時候應該是張艾嘉出道不久，應該很年輕？

不，這個你不瞭解。張艾嘉大概十五、六歲就開始走這個圈子，她很

年輕，可是她的經歷比上官靈鳳、比徐楓她們都多。她很聰明、反應快，說話少、觀察強。平常我們幾個人談話，她就在那裡聽，她在「觀察」的那種感覺非常強烈，所以她等於隨時在吸收！我覺得張艾嘉比我還要聰明，只是她不講話。比如說我們兩個講話，你稍微瞄她一眼，你就會覺得她在用心地聽，甚至於她在思索、她在觀察周圍。

所以後來她當導演……

對！（笑）（因為）胡導演特別喜歡她，有單獨特別教她。曾經胡導演帶她到峇厘去拍了一些外景，他們本來要拍一部時裝的女記者故事，據說在峇厘的街上拍了一部分戲。那個時候，張艾嘉不止是女主角，好像等於是兼作場記、副導演，所以她跟胡導演學了不少。

還有我看過的女生裡面最大方的有兩個，一個是鵬雪芬，一個就是她，不要說是請人吃東西、送人家小禮物，甚至於類似你託她買一個錄音機，她就送你，像我看到那個時候在韓國，因為她在香港、韓國兩邊跑，韓國這一類的東西又缺乏、又貴，那工作人員託她買的話，她就直接送，不收錢。

反過來徐楓不是（笑），她有個外號叫「孤寒幫主」，她能夠怎麼樣呢？跟那時候我們拍《龍門客棧》，胡導演要那些沒有戲的人也要見戲、跟場，每天五十塊飯費，那時候很高，比如今天拍早班，只有中午一個便當，那早餐跟午餐你就要用那五十塊錢，她可以一毛都不花的，帶回家給她媽媽（笑）。所以她有個外號叫「孤寒幫主」（笑），應該算是廣東話翻過來的，怎麼講，說好聽是節省，就是說小氣（笑）。

不過啊，徐楓她雖然是「孤寒幫主」，對我又真的不一樣。後來她有機會在香港拍戲，我到不了香港，我說我爸要什麼什麼，她馬上就買了一套送給我爸；我託她幫我買禮服的腰帶，結果她也沒有收我錢，就送我（笑）。那是在《俠女》的時候還是後來拍《忠烈圖》（的時候），我記不太清楚了。反正她雖然是「孤寒幫主」，但對我是沒話說，我要特別強調。

那我們再談談一些男演員，像白鷹。

我和白鷹合作的電影有《龍門客棧》和《俠女》兩部。他只抽菸不喝酒，也是節省，或者說不好聽是很小氣，但是他也並不沾人家。

當時他還沒結婚，我也還沒結婚，我們家又不在台北，那就公司幫我們租了房子租，他住一間，我住一間。當年那個是台製廠龍芳的房子，後來因為龍芳出空難走掉，他太太把房子出租，聯邦租下來，順便也作服裝間，因為它兩棟房子打通，有四樓。白鷹他可以怎麼樣呢？早上我出來跟他碰頭，他像看不到我一樣；但是偶爾他高興的時候又會過來說：「唉！老大，那個……」跟你講一些不著邊際的事情。後期我們已經有了這種合作關係，大家又是聯邦的同事，而且又合作拍過兩部戲，應該關係不同，可是他從來不留他的電話。總之他就是在人情世故上很怪。

但他有一點後來讓我佩服的。拍《龍門客棧》的時候，他演東廠那個太監，他坐在馬上以後就開始發抖！那時候他當然完全不懂馬，完全不會騎馬，馬的心態他也不懂。當時因為我扶他上去，在旁邊，才知道他腿都在發抖。那個時候我沒有跟任何人講，但我今天為什麼講出來？因為我就佩服這小子，後來我在台北碰到他，他正在趕戲，手裡面提著大韁繩——這小子已經學會了騎馬！

那田鵬怎麼樣呢？

田鵬……當年在我們聯邦裡面他的外型是最好的，他比我高，他178（公分），我174（公分）。他外型最好，所以曾經我們上課、練功，她們幾個女孩子都認為男主角應該是他。其實那個時候我也不知道男主角是我，胡導演只這樣跟我講：「我會安排一個讓你滿意的角色。」可能就是因為外型上的關係，所以他很早就拍了聯邦的時裝戲《情人的眼淚》。

因為田鵬他型好，那時候聯邦的男演員、新的人裡面，好像也是重點在

栽培他，就把他養成了很驕，他常常喝酒、愛喝酒，常常在拍戲、吃飯的現場借酒裝瘋。當然他拍的戲還是比我多，但是可能因為這樣，後期大概就很少有人找他。他這種個性從聯邦開始，到後來他自己去做老闆拍戲，喝酒的習慣一直持續，也始終，不要說驕傲吧，很自負。比如說有一次是聯邦沙老闆來，我要聯絡他，跟他要個電話，他居然給我辦公室的電話，打過去的時候對方回答說：「那個田鵬先生沒有常常來。」

那田豐應該合作好幾部了？

田豐先生，他絕對是前輩了！我的《龍門客棧》、《俠女》是他幫我配音的，所以我對他非常敬重，因為配得很好，胡導演滿意！他確實厲害！你光聽那個聲音大概不知道，我在《龍門客棧》跟《俠女》裡面的對白都是他配的。

其他的片子是你親自去配音嗎？

沒有，因為那時候沒有同步錄音。照說我們的口白不至於說什麼，但同步錄音的話，單單錄音的部分NG就會增加很多，所以很長一段時期現場不是同步錄音，連參考音都不給，就是靠場記，然後事後找專業的配音員來幫你配，比如柯俊雄，如果不靠配音的話，像他的《英烈千秋》跟《八百壯士》，那會笑場的！他到現在講的還是一口台灣國語！

事後錄音的進度很快。那當然像田豐先生他配的是沒話講，但有的配音真的是不如自己原來的聲音，因為有時候配音演員找不到那個感覺。如果我們自己的話，我們是表情、肢體語言都可以融在一起的，但如果配得不好的話，感覺好像是另外一個東西，沒有跟演員外表、表情還有肢體融合，就好像分開了。這個是我一直覺得很可惜的。當然後期我同步錄音了，比如說《紅柿子》、《第一次約會》這些。

武俠電影的動作戲

您最喜歡跟哪幾位演員合作？

　　如果要談一些跟我合作過的資深演員，我倒很想談我對曹健的懷念，想借此紀念的曹叔。《龍門客棧》是我拍的第一部戲，當時胡導演總是覺得不滿意、NG。當曹叔跟我一起演戲，私底下練習的時候，或者說現場還在準備的時候，他就會教我；當我們兩個人都在鏡頭裡面的時候，他會讓我們覺得演得很順，就是他接我、我接他，會很順，因為他會帶我們。這就是我們說前輩的風範，他的年紀比我大，絕對是長輩，更不用說他在電影界的成就或資歷！因為他會帶、他會教，所以在《龍門客棧》裡面，我跟他對手戲，那真的是很輕鬆，也比較不容易NG。因為另外一方面他本身的戲也是沒話講……。胡導演都對他很客氣，他是資深演員，他們那個待遇就不一樣，在動作戲的部分也是！

　　另一個的話就是韓英傑師傅，他在《龍門客棧》裡演了個二檔頭的角色。因為我們當年沒有真正的武行，就找一些國劇界的、國術界的、中國功夫的來，但他們不懂得拍電影，拍電影跟他們的距離很大！我們跟他們打的時候好累，後來鏡頭有沒有保留我都不曉得。打第七個的時候，是一個既不是國術界，又不是國劇界的、京戲界的外行，一個吊兒郎當的傢伙，我都受傷了。所以到最後三天的戲，因為我這邊是腫的，胡導演那個鏡頭全部是拍我另一邊，我看片子都可以指出來最後那兩、三天戲是怎麼拍（笑）。當時我也笨，沒有在意，沒有去揉它也沒有去擦藥，就這樣，所以就留下來這個傷。最後還是上官的姨父幫我開刀，裡面居然有一個大概綠豆那麼大的結晶體還是軟骨，很妙！（笑）就把它取出來，再縫，所以就留了這麼一個疤。

　　相比起來，跟韓師傅拍戲的時候，他完全可以「湊」你。就好像鋼琴伴奏的話，你有什麼樣的節拍、什麼樣的速度，他可以跟你，又好像國劇的

文場、武場，他可以配合你，將就湊活你。我跟韓師傅就是這樣，我跟別人打的時候他們都是些外行，變成得靠我來，甚至我配合他……。這是那個年代，後來當然就不一樣，後來就有一些專業的武行就懂得，就像國劇裡面打下手一樣的，有對打的話，那個下手原來已是配合好、專用的，所以打起來就漂亮、順、很合。

您的打戲都沒有用過替身，基本上都是您自己演的對嗎？

應該是…只有韓師傅替過我一個武打戲，其他的沒用替身。胡導演是這樣的，除非他要你做的你真的做不到，他才會給你找替身，不然他不會主動找。我跟韓師傅對手的時候，怎麼那麼輕鬆？因為他本來就是國劇出來的，身手本來就很厲害，又做過沈常福馬戲團的空中飛人的接手，他這一方面身手很好。所以我只有一場戲是他幫我作替的。

其實那場戲我應該可以啦，這個可能說是胡導演的一點私心，給韓師傅作我的替身，可以賺一個替身錢，而且按照現在講，一個替身差不多一天要台幣五千塊，一個鏡頭也好、三個鏡頭也好，反正就看你的運氣啦。

那剛剛談這些打鬥的戲，其實胡導演的片子中最經典的一個，也許就是《俠女》裡面在竹林的那一場。那場戲是怎麼設計的？拍了幾天呢？

所有胡導演的戲裡面，有打鬥的話，初步的設計、草案，絕對都是胡導演的想法，然後怎麼樣去套，那才是武術指導的活兒。竹林那一場就完全是胡導演自己的設計，據說胡導演在坎城得了個技術大獎，竹林那場戲應該是主要的關鍵。事後，我在電視上看李安說：「我看過胡導演的戲……」他沒有公開地、絕對地承認，但是等於是說他（《臥虎藏龍》）的那一場竹林戲應該是受胡導演的影響。

我們那個竹林是在南投縣竹山鎮的上面，溪頭的下面，那一場戲拍了

好幾天。那一天砍了三個竹子，大隊人馬到了點，搭了七節高台，然後替身黃國柱（我們都稱他小柱子）就上去。其實那一天應該可以用假的刀，但胡導演就是讓他用真的。徐楓用的是特別造的一把刀，不是劍，跟一般的都不一樣。七節高台、竹林，那三支竹子襯的，看起來就像在竹林一樣。當時日月潭的天氣好，如果在DVD看的話，那個鏡頭值得倒回來再看（笑）。小柱子從七節高台（七節高台滿高啦）下去下面……他講說：「下面全部都是爛泥！」他要顧自己，拿的那個又是真的刀，金屬的、重，一進水就沖到下面那個爛泥巴裡，他鬆手，那把刀就沒有找到了。（笑）那一天就拍了那麼一個鏡頭，但是整場戲裡面那個鏡頭真的是一個經典。這就是前面說胡導演得到那個技術獎項跟這一場戲應該有關係，當然，確實的還是要問評審。

合作重要影人

剛剛前面談到韓英傑，我想胡導演另外一個重要幕後班底就是華慧英，能不能簡單地談談華老師？

華老師是我敬重的一位老師。我不曉得他們正科班的，就是學校裡面修演員的話有沒有特別上過鏡頭的課，但是我們那三個多月的時間，胡導演有特別讓華老師給我們上課。上課談什麼呢？就談鏡頭，演員跟鏡頭之間的關係：近景、中景、遠景，比如會特別提到說：「你們近景的時候，如果有動作，包括那個眼神，你速度都不能夠太快，弧度不能夠太大；那麼遠景的時候，你們反而要肢體的語言、肢體的表演，都還要稍微誇大一點……」

我覺得演員表演上，演舞台劇很少，你現在一定是電視跟電影，那一定跟鏡頭脫不了關係。如果你能夠瞭解鏡頭的話，對你的表演上就應該有幫助。像我舉例來講，我跟那個陶姑媽（陶述）拍過《紅柿子》，她演我岳母，那不是說她演得不好，但是因為她早年舞台劇出身，多年的經驗都是偏重舞台劇，後來又都演電視，很少拍電影，就算拍電影也都不是重要角色、

戲也不多；但《紅柿子》不同，那個是她是第一女主角、戲分最多，拍戲的時候導演就得跟她說：「陶姑媽，你收一點！你收一點！」（笑）

　　演員懂得鏡頭之後，在表演上就會比較容易做到，或者說調整，比較容易恰到好處一點；如果不懂，那鏡頭太近，比如說close up，你轉頭，在速度上、在弧度上，還有如果你的表情太過，那個大銀幕那麼大，放出來，會給人有一種不是劇情需要的，太超過的那種震撼的弧度，不收一點的話，那真的會有地動山搖的那種感覺了。所以華老師教了我，當然不只我啦，包括上官、徐楓、韓湘琴、白鷹……他教了我們這種演員跟鏡頭的關係，真的對我們以後拍電影、作電影演員受益真的很大。

那華老師在拍攝現場會跟演員經常有很多溝通嗎，還是主要就是通過導演來？

　　有！有的時候導演講完了，他會再提醒一下、再點一下我們。也不是說導演漏掉吧，不過從我們新人上課，然後跟華老師相處那麼多年，我們六年在聯邦的時候，他也都在聯邦，所以我們除了老師／學生、師傅／徒弟以外，也有同事相處的關係，感覺上就是比較好，他人也是很和氣。

　　台灣的第一部彩色影片是華老師掌鏡的，叫《蚵女》。然後好像因為他是浙江人，跟我們所謂的老總統蔣介石同鄉，所以如果老總統有需要拍新聞片都是他拍的，甚至我們在拍《龍門客棧》的時候，大概是遇到國慶要拍老總統，他就被調去了，請了他的一個學生來現場替他。就說他的經歷、他的成就、他的年齡，在台灣現在的攝影師裡面，我不敢講第一，但也應該是數一數二的。他現在八十多，身體狀況也好得很（編按：此篇訪談進行時間為2009年，華慧英已於2016年病逝，享耆壽九十一歲）。

　　《龍門客棧》的副導演屠忠訓，當時大概也是您跟他第一次合作。後來他當導演，您也演過他的《龍城十日》還有《刺客》，那跟屠導演合作，

和跟胡導演會有什麼樣的不同？

　　胡導演給我的感覺是師傅，他的要求很高，所以跟他就有些小心翼翼，甚至有點戰戰兢兢；但跟屠導演就不一樣了，是像兄弟一樣，大家可以比較自在，所以跟他拍戲輕鬆很多。因為我已經有《龍門客棧》的經驗了，那應該差不多我的表現都能符合他的要求，讓他覺得OK、滿意，所以拍《龍城十日》輕鬆得多。在動作方面，也是因為《龍門客棧》的經驗，我已經稍微熟練，不會像剛拍《龍門客棧》那時候那麼生疏，而且戲裡還有陳慧樓先生。

　　陳慧樓先生是從大陸來到台灣，在京劇界這個行業裡，他是那時候在台灣首席的武丑──國劇裡面有所謂「生旦淨末丑」，「丑」又分「文丑」、「武丑」，他等於是台灣武丑的第一把交椅。胡導演大概滿喜歡他，所以胡導演在《喜怒哀樂》的〈怒〉裡面那個角色劉利華是個國劇的武丑，就找了他（演）。所以後來屠忠訓當然也知道、也試過，就找他來。

　　他們這些資深又比我年長的，比如說曹叔，他們真的不只是先進、前輩，甚至年齡上都可以作我的父叔輩了，雖然我一直沒有跟他談到過年齡的問題，但是陳慧樓先生應該也是，當然我也很敬重他！他們這些老一輩的有一個好處：他會願意帶著年輕人、願意教年輕人、願意湊，或者等於給年輕人機會，像曹叔、韓師傅、陳慧樓先生，他們都是。可能跟那個背景也有關係，就是說他們都沒有演第一男主角，都是演配角，所以就也已經很習慣去配合、湊合主要演員的演出。然後再加上進入老年、中年以後，好像是他們的個性、心地、心態上，就願意去拉一把，提醒後進、年輕的人。像我跟韓師傅、跟陳慧樓先生（合作），你會感覺到他盡可能地配合你，所以我拍《龍城十日》跟他打的時候，輕鬆極了！尤其屠導演不像胡導演要求那麼嚴格，所以拍《龍城十日》整個就很輕鬆，我還兼那個副導演，哇！非常愉快！非常輕鬆！

您跟胡導演合作那麼多片子，在整個過程當中，您學到一個最寶貴的教誨或者經驗是什麼？最大的一個收穫是什麼？又有什麼挑戰呢？

他特別讓我堅定了說：既然你要做一件事情，就要做到best（最好）。因為他的個性是這樣，「求好心切，事必躬親」。當然我的個性沒有像他那麼強調，但是因為跟他拍戲、跟他學演戲、跟他合作，就會影響我，讓我覺得：你既然要做、你有機會做、或者是你去爭取來做，或者你是被人家邀請做的，不管是表演也好，或者在生活上、或者學問上，都要去追求。比如說他私底下常常會這樣講：「有空的時候就多看點書，不多看書也多看電影啊！」（笑）就是說你要吸收一些新的東西。

雖然後面這些年沒有一起合作拍戲，但是這個大概也是外界人不知道的：後面這應該超過十年，他要來台灣，不管是有人邀請或者是他自己參加活動、當金馬獎評審什麼的，他一定會打電話告訴我，然後我去接他、去安排旅館、陪他安頓，他除了活動以外的時間我都陪著他。包括他後十年的健康檢查，他很注意他的身體，每年都安排到台灣的榮民總院來檢查，雖然後來還是……

我跟他拍戲其實也不多，可是他對我的影響，尤其作演員之後，應該就是在尊師重道這個道理。我在跟他這些年裡面，因為家庭教養的關係，敬老尊賢我本來就有，另外這個尊師重道，雖然本來我也不會是那種不尊師重道的人，但是因為跟他這麼多年，所以對這一方面我又會特別做得更好一點、更多一點、更深一點。

挑戰的話，他是這樣：他自己不見得做得最好，但是他要求你要做到他要求的最好。所以跟他其實滿累的，可是你會學到、你會得到的東西，包括在演戲、在生活方面、在你的人生裡面，你真的可能受用。

前面稍微談到您過去的一些主要合作者，包括演員，不過苗天好像沒有怎麼談到。後來2003年您再度跟苗天合作，一起參加蔡明亮的《不

散》。您是抱怎麼樣的心態去參加那一次的演出？

談起苗天苗老師，外界不瞭解我跟他的關係。我跟他在《龍門客棧》合作演對手戲，而且他那時候兼作場記。我為什麼稱他老師，是因為在《龍門客棧》拍完之後，胡導演又讓他給我們新人演員上課，再教我們表演或者是一些他的經驗。苗老師這個人在我的印象裡面，是嚴肅無比，對他的對手、他的學生、他的晚生後輩也很要求。《俠女》的時候苗天就升副導演了，他的要求就非常嚴格。他不像曹叔、陳慧樓先生、韓師傅，他這個人如果看外表跟態度，好像你覺得不太容易跟他接近，可是你真正跟他相處的話，可以從他那裡，因為他對你的嚴苛、對你的很急切的要求，而學到一些、得到一些東西。

我對他還是很尊重的，他是我除了我父親和胡導演以外，第三個幫忙辦身後事的，這也說明我跟他的關係、我對他的敬重。後來苗老師晚年的時候，他曾經自己跟我講，他說：「石雋呀，你倒是都沒有變！」我當時還聽不懂他什麼意思，我說：「苗老師，您的意思我沒懂。」「你對我一直都沒有變！」大概他很感慨，覺得在我們的圈子裡，一些比較年輕的後進，沒有什麼倫理、敬老尊賢的這些觀念，對工作的態度那就更不用講，所以他很感慨。

武俠傳奇

您的許多片子──尤其是跟胡導演拍的片子──都非常穩、非常雅，而且您演的頭號人物經常不是那種打來打去、殺來殺去的，就算有很多動作戲，也還是有那種非常斯文、書生的氣質。但是那個階段過了以後，大概七〇年代末崛起的新一代武俠名星，像王羽、李小龍，就是完全另外一種，就像張徹的片子都充滿了血腥暴力。但是胡導演的片子好像要呈現一種古代的境界：除了武打，也有書法、山水畫，這些都可以看得出來。您會用什麼樣

的眼光看後來那一批新一代的武俠電影？

這是應該說時代、世紀總會有改變。胡導演由《龍門客棧》帶動了華語片一段屬於「古代武俠片」的黃金時期，但像現在的李連杰、成龍，他們由「古代武俠片」轉為「武夫拳腳片」，當然有帶動一個新的時代、當然李小龍就是第一人，那未嘗不是一個時代潮流的轉變。我們「中國武俠片」的時代結束，再由「中國的武夫拳腳片」來取代，應該也是一個傳承、一個交替、一個接棒。如果今天讓我去拍「拳腳片」，我當然是不如拍「古代武俠片」來得駕輕就熟，我好像只能算是拍了一部吧，其實我不太喜歡提到、我也不太喜歡我那一部叫《燕子李三》。我不是很欣賞（拳腳片），但是我不得不承認他們的成就又把華語片帶上國際，有他們的一份功勞在。但是以我個人來講，可能也是因為我大概做不到，我並不是很欣賞那種那麼暴力、那麼血腥的。（笑）

在您的整個演員生涯當中，您演的角色非常不一樣，有書生、有軍人、有老師，連反派人物都有。您覺得演哪一個角色最過癮？或者您覺得最興奮、最認同，或說比較傾向去接的是哪一種類型的角色？

當然基本上我還是偏愛古裝戲，那古裝戲裡面我對俠士、俠客不如書生來得喜歡。我拍《龍門客棧》的時候，真的是朦朦朧朧地拍，很辛苦，胡導演的要求又很嚴苛，很辛苦、很累，在模仿的情況下很朦朦朧朧地把這部戲拍完，而且我記得我曾經講，我本來預備離開，後來是因為賣座什麼，就又留下。所以其實我接《俠女》的顧省齋這個書生角色的時候，才開始認真地去揣摩。

《俠女》是我第一次演書生，那既然真的要把演員這條路走下去，而且又有過經驗，這個我就好好地把握、揣摩。因為我真的投入了比《龍門客棧》不曉得要多多少倍的心情、精神，我連晚上睡覺，有的時候哪邊會癢，

我都用點的——因為化妝以後不能夠抓！即使在白天，我在生活裡面也常常會想到我是顧省齋，因為那（拍的）時間也真長：三年零六天，整個加起來，三年零六天！其實中間沒有（拍攝）工作、真實生活的時間滿長的，可是我常常還是會在角色裡，就是因為什麼？全心投入，真正想要作好一個演員！

後來我也拍了一些書生的角色，比如《山中傳奇》、跟林青霞演《古鏡幽魂》，都是書生，可是其他的書生就很平淡無奇；那顧省齋是個有智謀、有策略的書生，雖然不會武功，但是還教導、出策、出主意。而且因為時間長，我是從《俠女》、從顧省齋，才真的說要好好地全心投入，真正地去作一個演員，所以那個真的很深刻！

那如果說全部比較一下的話，胡導演給顧省齋安排的戲真的是多！可是你知道嗎，我現在私底下覺得其實顧省齋有一些過場戲是可以再修剪的，可能是因為我有點不滿意自己的表演，就覺得說當初《俠女》可以不要那麼長，不需要分上下集，一集就行，顧省齋的戲都可以剪掉一點。（笑）但在古裝戲裡面，如果選擇我的喜好的話，我比較喜歡書生，尤其在我演過的角色裡面，我比較喜歡《俠女》的顧省齋。

石隽作品表

1967
《龍門客棧》（胡金銓）

1970
《俠女》（上、下集）（胡金銓）

1970
《烈火》（楊世慶）

1970
《龍城十日》（屠忠訓）

1970
《奪命金劍》（黃楓）

1972
《燕子李三》（李至善、劉壽華）

1973
《黑道行》（屠忠訓）

1974
《古鏡幽魂》（宋存壽）

1976
《刺客》（屠忠訓）

1977
《筧橋英烈傳》（張曾澤）

1979
《空山靈雨》（胡金銓）

1979
《山中傳奇》（胡金銓）

1979
《龍城金密圖》（屠忠訓）

1980
《源》（陳耀圻）

1980
《玄機》（姚鳳磐）

1980
《夜之祭》（潘榕民）

1983
《大輪迴》（白景瑞／李行／胡金銓）

1984
《洪隊長》（劉家昌）

1984
《聖戰千秋》（劉家昌）

1985
《我是中國人》（劉家昌）

1985
《箭瑛大橋》（陳俊良）

1986
《小祖宗》（楊立國）

1989

《第一次約會》（王正方）

1995

《紅柿子》（王童）

1996

《燒郎紅》（李嘉、葉鴻偉）

2003

《不散》（蔡明亮）

2015

《刺客聶隱娘》（侯孝賢）

2022

《大俠胡金銓》（林靖傑）

鍾玲：重返山嶺

　　鍾玲女士是1945年生於重慶，小時候隨父母由日本到台灣。高雄女中、東海大學中文系、美國威斯康辛大學比較文學系博士。多年以來，鍾玲一直從事教育工作，曾在台灣國立中山大學、香港浸會大學、澳門大學、等學校擔任過教授，而且在浸會和澳大擔任過院長。在浸會大學期間，鍾玲創辦國際作家工作坊和紅樓夢長篇小說獎。著作等身的鍾玲曾出版多種書籍，包括散文、論文、文學評論、小說、詩歌、回憶錄、傳記、自傳等。其作品包括《赤足在草地上》（1970）、《芬芳的海》（1989）、《生死冤家》（1992）、《中國禪與美國文學》（2009）、《深山一口井》（2019）、《我的青芽歲月》（2022）等書。

　　雖然鍾玲教授在文學創作和文學評論領域有卓越的貢獻，這次對談並沒有討論鍾玲在文學上的成就，而是針對她在電影領域的特殊位置。鍾玲是大導演胡金銓的前妻，而更是胡導演在《山中傳奇》和《空山靈雨》的合作夥伴。胡金銓（1932-1997）是中國武俠電影的傳奇人物，其電影包括《大醉俠》（1966）、《龍門客棧》（1967）、《俠女》（1971）等經典作品。鍾玲不只是參與這兩部電影的製作，而且還為《山中傳奇》擔任編劇一職，因此特別約鍾玲教授來回顧胡金銓1979年的兩部力作，而通過這次討論，更可以瞭解胡導演的製作方法和電影風格，也可以走進胡金銓的武俠殿堂。

　　這次對談是2021年4月14日舉行的。在將近兩個小時的交談中，我們回到四十餘年前的場面——韓國，1979年，胡金銓，《空山靈雨》、《山中傳奇》武俠夢。

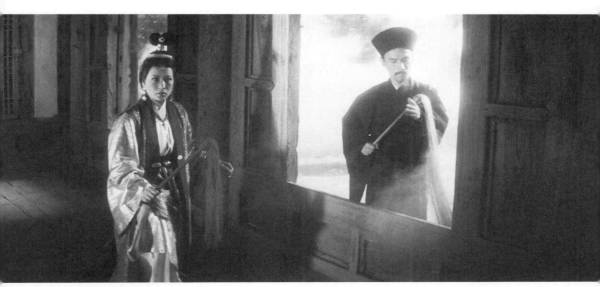

《山中傳奇》劇照，1979年

初識胡金銓

您曾經是紐約州立大學奧爾巴尼分校的教授，可以講一下您是如何與胡金銓導演相識的嗎？

1976年10月，也就是四十五年前的秋季學期，當時我在紐約州立大學奧爾巴尼分校比較文學系任教，也是中國研究中心的系主任，當時大約有三十多個學生主修中國研究專業。有一天，其中一個學生Hal Malmud（哈爾·馬爾穆德）說：「著名導演胡金銓現在在紐約市，我們或許可以邀請他來學校演講。」我表示贊同，「是的，雖然我沒看過他的電影，但聽說他去年在坎城影展上得了大獎，我們當然可以邀請他。」

小說作家於梨華是我在中國研究中心的同事，我請她幫助聯繫胡金銓，因為她的人脈很廣。她是電影明星、舞蹈家、編舞家江青的好友，而江青是胡金銓的老朋友。於是胡金銓從紐約飛來，到紐約州立大學奧爾巴尼分校講學。當時聽眾約兩百人，他的英語口語相當流利，令我們驚訝不已。很巧合的是，我和胡金銓聊了很久。他的演講要在晚上舉行，所以胡金銓不得不在奧爾巴尼過夜。由於中文系規模很小，我們可以負擔他的飛行費用，但沒有預算讓他住酒店。我問於梨華：「他能在你家過夜嗎？」於梨華說：「不行，最近我和老公關係比較緊張，帶男性朋友回家過夜，他會不高興的。」四十五年前中國人還是比較保守的。而那時我一個人住在一間小房子裡，於是我說：「我可以在我家招待胡金銓過夜，但於梨華你也來我家住吧。」我們三個人便喝了茶聊到很晚，我就這樣認識了胡金銓。

您又是何時起開始與胡金銓導演一起開始電影創作的呢？

我在1976年10月27日認識了胡金銓；二十四天後，在11月20日我和他訂

婚，我於1977年1月上旬飛往印度與胡金銓會合，並於1977年2月5日在香港結婚。這一切都發生在三個月零十天的時間裡。從1977年10月到12月，我們開始談論電影製作，試圖互相瞭解，並在紐約市安排訂婚派對。與此同時，我努力完成了在紐約州立大學奧爾巴尼分校的教學任務。

我們的訂婚在當時是一個熱門話題，香港、台灣和海外華語的報紙上都有很多報導。1976年12月胡金銓回香港，幾位電影製片人已經和他接洽商談拍新片。我想是在1977年1月，胡金銓和我開始談論我作為編劇的參與電影創作。1976年底，我從奧爾巴尼飛到新德里會見胡金銓，當時他是第六屆印度國際影展的評委之一。在印度逗留的十三天期間，我們討論了創作兩部電影可能的主題。胡金銓想到了一個明代佛教寺院衝突的故事，後來演變成《空山靈雨》。我記得當時說：「我對學習編劇很感興趣。」胡導認為這是個好主意。我說：「鬼故事怎麼樣？」他說：「好啊，我很喜歡《聊齋志異》裡的那些奇幻故事。」我說：「我寫過短篇小說，但從來沒有寫過電影劇本，你能教教我嗎？」他說：「沒問題。」那便是我參與電影製作的開始。如今回想，我是多麼幸運能向一位藝術大師學習。

1977年農曆新年，2月17到20號，我們在澳門度蜜月。兩個人都開始寫劇本，他寫了《空山靈雨》，而我找到了京本通俗小說裡的〈西山一窟鬼〉的故事。選擇這個故事是因為我著迷於其中的理念，即我們的眼睛可能對事實視而不見，人類的感知可能完全錯誤，就像儒生將虛幻的鬼界視為真實一樣。胡金銓教我寫分鏡頭劇本，強調每個場景的時間、季節、地點、場景、人物、道具都要精確。對於人物，要把握他們的年齡、外貌、服裝，以及角色的言語、行為和表達。我學會了將場面視覺化並創造角色之間的互動。

《空山靈雨》和《山中傳奇》的同時、同步拍攝

感謝您！很榮幸能聽到中國電影史中這樣至關重要時期的大量細節。關於這段時期，您和胡導幾乎是同時拍攝了兩部電影《空山靈雨》和《山中

傳奇》。而我們熟知，胡金銓並不是一位拍片效率特別高的導演，一部電影往往會花費大量時間。可以談一下您們選擇連續拍攝兩部電影的原因和拍攝的過程嗎？

用相同的班底和場景套拍兩部電影是胡導的主意，我認為其中主要有三個原因。首先，以這種方式拍攝它節省了金錢和時間，可以使用相同的主演、工作人員、設備和場景。其次，他有信心可以同時拍攝兩部電影，不會混淆和混亂。早在二十多歲的時候，他就經常同時執行多項任務。他在二十六歲時參演《笑聲淚痕》，同時擔任道具師和布景師；三十歲參演《花田錯》，兼任副導演、編劇、作詞。連續拍攝兩部作品的第三個原因是這兩部電影有著根本的不同。一個是宋代，一個是明代；一個是三角戀的鬼故事，另一個是佛寺的權力鬥爭。儘管大多數演員都同時出演了這兩部電影，劇情上幾乎沒有混淆的餘地。《空山靈雨》和《山中傳奇》一絲不苟的拍攝執行，證明了胡金銓是一位能兼顧連續拍攝的電影大師。

關於你的問題，這兩個項目是如何被開發的？大約在1976年12月，黃卓漢和商人羅開睦、胡樹儒幾位製片人找到胡金銓，提出合作拍片。其中，《空山靈雨》由我和羅開睦、胡樹儒、胡金銓四人共同合作。羅開睦、胡樹儒負責提供資金，胡金銓負責電影拍攝製作的一切事宜。胡導還貢獻了很多空鏡頭，比如1975年在優勝美地國家公園拍的風景片段，被用在兩部電影的開場和之後管弦樂隊的交響演奏裡。黃卓漢是第一影業機構的老闆，而《山中傳奇》他則用的是豐年電影公司的名字。我和胡金銓都受雇於繁榮影業公司。

胡金銓支持實景拍攝而非在攝影棚。在台灣很難拍古裝電影，因為沒有中國古代的宮殿、府邸、佛寺。胡金銓也不可能在內地拍電影，據他說，如果他在大陸拍電影，台灣不會給他發簽證。而當時他已經在韓國拍過電影了，1971年執導《迎春閣之風波》時，他在首爾拍攝了王宮。韓國的廟宇、宮殿、官邸，都是仿照中國唐、宋、明時期的建築，只是規模較小，比如韓國建築的門可能很低，必須鞠躬才能通過。因此胡金銓認為韓國應該是拍攝

中國古裝片的理想地點。

您是《空山靈雨》和《山中傳奇》這兩部電影的製片人，也是《山中傳奇》的編劇。您剛剛提到，胡金銓導演曾經很快速地教授您如何創作劇本。是否可以談一下《山中傳奇》的劇本寫作過程？據我所知，您將一部短篇小說改編成了長達三小時的電影，可以講講您是如何進行改編的呢？胡金銓導演又在這個過程中扮演了怎樣的角色？

在1977年2月到3月我寫劇本期間，我總是不斷地向他諮詢。至於為什麼選擇改編〈西山一窟鬼〉？前面說過，我對人的感知可能被澈底欺騙的想法很著迷，就像書生把虛幻的鬼世界當真一樣。我認為這和之後的《聊齋志異》很不同，《聊齋》更多是來自男性視角的幻想，書中美麗的女子多是鬼怪，期望和人間的男性墜入愛河。而宋代的話本小說是以娛樂大眾為主要目的，所以我認為更加寫實。在創作電影劇本時，我只採用了原著中的部分情節：王婆為儒生何雲青找了新娘樂娘，樂娘會讀書會彈琴，曾經是官人的妃子。後來儒生和樂娘成親，過著幸福的生活。一天何雲青和他的朋友王某一起，去附近山上的墓地裡祭拜祖墳。傍晚，鬼魂從墳墓中出來，二人驚駭地發現，樂娘、她的侍女和王婆都是鬼魂。

電影《山中傳奇》和原著故事〈西山一窟鬼〉大致有以下四個方面的不同：一是影片取景地在荒涼的西北邊陲，而原著的故事發生在首都臨安（杭州）及其丘陵郊區；二是在刻畫樂娘的剛強魅惑同時，加入了溫柔的莊依雲作為對比和陪襯，從而構建了何雲青與樂娘、莊依雲兩位女鬼的三角關係；其三，影片加入了宗教元素。何雲青受高僧所託，前往經略府謄寫降魔經，名為《大手印》，包含諸如降魔手印和金剛拳印。待抄完《大手印》，再作一些儀式，方能具備法力，溝通陰陽兩界，超渡邊關陣亡的將士的亡魂；最後，我引入佛教中「夢境」的概念，世間萬物都是因緣和合的結果，沒有無因的果，亦沒有無果的因。何雲清在最後抄完《大手印》，用念珠終

結了夢境中的一切，便是對過往一切因與果的了結。

我寫了《山中傳奇》的分場劇本，而胡金銓則畫了分鏡表。其中分鏡比劇本要更加詳細，導演按照分鏡表拍攝了電影。因而《山中傳奇》很大程度上是按照胡金銓想要的視覺方式來呈現的，場景多是胡金銓親眼所見後創作的。比如勘景過程中，他看到慶州的瓢岩齋，便決定那裡就是莊依雲的家。瓢岩齋的雙神殿結構非常吸引他，山腳下有一個大神殿，山頂上有一個小神殿。於是片中有幾個鏡頭便是莊依雲母親在下層神殿的家中，看到喇嘛和道士站在山頂上。胡金銓在劇情發展和角色設置中加入了很多這樣的新元素。例如，在我原來劇本裡的喇嘛僧高大威嚴，而胡金銓則選擇吳明才來扮演這個角色，將番僧的形象變得矮小、肥胖、怪異了一些。

創造一個古代武俠的世界

胡金銓導演的作品有很多核心的中國傳統文化元素，比如京劇、武俠、書法、山水畫、音樂，以及佛教、道教、儒家思想等等，彷彿是一部百科全書。我認為他的作品將山水畫的美學推向了極致，並呈現在大銀幕上。我想知道作為編劇和製片人，您是如何將這些元素都納入到劇本中的？

胡金銓導演是一位中華傳統文化大師，我認為另外一位能與他比肩的電影導演是李翰祥，但他不像胡金銓導演對山水寫意那麼感興趣。你提到如何把這些元素穿插到劇本中，事實上，這些元素的設置都並非刻意而為。我認為正是因為《山中傳奇》話本故事的性質，讓胡金銓能在執行過程中展現自己豐富的中國傳統文化底蘊。比如故事的主人公是一位通過科舉考試的儒生，自然而然地精通書法、文學和哲學。樂娘和莊依雲兩位女主角則在前世都是生前都是總督府內的吹笛子和擊鼓的家僕，這些都是原著中與生俱來的元素。根據〈西山一窟鬼〉記載，樂娘不僅是一位音樂家，而且擅長繪畫和下棋。

值得一提的是，《山中傳奇》和《空山靈雨》是胡金銓在1975年獲得坎城影展技術大獎後拍攝的前兩部作品。期間他的地位一下子從華語世界的知名導演提升為享譽國際的大師。理所當然地，他感到有義務展示中國的傳統文化遺產。此外我很認同白睿文教授對《山中傳奇》的分析。你之前指出，文化大革命期間，紅衛兵對文物的大規模破壞促使胡金銓有意識地拯救和維護中國的傳統藝術文化。胡金銓自幼就對中華文化情有獨鍾，他盡可能多地閱讀、研究和吸收中國古代文明的方方面面，因此他對中國古代文化的深刻理解在電影界是少見的。我記得1977年我們從新德里回國，我第一次去他家，被巨大的書房和滿滿的藏書所震撼。我問他，這些書你都讀過嗎？胡金銓導演說，當然。當他有空閒時間時，他總是在閱讀，甚至是在洗手間，正是大量的閱讀使得他積累了豐富的文化知識。他的興趣也非常廣泛，比如說古代服飾，自從沈從文出版了《中國古代服飾研究》後，他便借過來看。他的一些收藏應該現在就在加州大學洛杉磯分校的圖書館。

　　《山中傳奇》一些與中國藝術傳統有關的場景起初並不在我的劇本中，而是由胡金銓創作的。比如：樂娘所作的荷花水墨畫；何雲青和樂娘在池邊下棋；影片一開始，何雲青在在大自然中徒步長途行走，猶如一幅中國山水畫的橫卷展開。我認為這些設計證明了胡金銓具體化中華傳統文化的意圖。《山中傳奇》是一部充分展示了中華傳統藝術的電影。鄭樹森教授很久以前也告訴我，他認為《山中傳奇》很好地展示了中國的傳統文化。

我的下一個問題是關於電影的拍攝。我看過很多張艾嘉的訪談，也採訪過石雋，他提到電影拍攝中的很多細節，比如超過預算和原定的時間。對您而言，在韓國拍攝中最大的挑戰是什麼呢？

　　這兩部電影在時間上是否超出預期，見仁見智，而且我並不確定當初拍攝預計的確切時間。讓我們來看看兩部電影的外景拍攝時間跨度。胡金銓曾兩次去韓國勘查外景，一次是1977年5月1日至17日，一次是1977年6月21日

至7月7日，共計工作三十天左右。我參加了第二次勘景，團隊包括經理、助理總監、翻譯和韓國經理。在兩次外景拍攝中，他繪製了近千幅圖，這些分鏡圖得以視覺化了許多場景和演員的位置。對於重要的場景，胡金銓通常會選擇多個位置。前期他還在首爾當地買了很多道具，存放在我們韓國製作人韓甲振先生的公司裡。因此，外景拍攝的前期準備工作是非常澈底的。外景拍攝團隊於1977年8月16日從香港飛抵首爾，1978年5月4日完成拍攝，5月6日返回香港。韓國再次從5月31日到6月13日，大約十個工作日。他們總共在韓國工作了大約八個月零二十天（包括陸路旅行）。如果我們把時間分成兩部分，每部電影大約花了四個月零一十天，因此我不認為這對於拍攝高品質的電影是過長的。例如黑澤明的《德爾蘇‧烏扎拉》（*Дерсу Узала, 1975*）耗時兩年在俄羅斯拍攝外景。

通常影棚拍攝可以很好地按計畫進行，而外景拍攝會遇到很多障礙。我認為最大的挑戰是一些不可預見的特殊情況。舉個我親身經歷的例子，《山中傳奇》的一個重要取景地是海印寺的木刻藏經樓。寺廟最初通過了韓國經理提交的《空山靈雨》的拍攝申請，可以進行一週的拍攝。而當我們的團隊到達寺廟，在通往藏經樓的石梯前架起相機，演員徐楓、吳明才和陳慧樓化好妝，準備開始拍攝。一位僧人突然出現，表示寺廟眾人剛剛投票否決我們拍攝。他說因為大家一致認為電影本質上是虛幻的，會誤導人。於是我們只能再次派經理和助理主任去談判。至於胡金銓如何克服這個障礙，由於時間的限制我無法細談。但不言而喻，當初的拍攝計畫因此被推遲了很多天。

胡金銓導演的作品和當時的一些主流製片廠比較，比如邵氏和中影公司，他們的場景和道具都比較虛假，常常循環利用，而胡導非常重視歷史細節的準確性，包括道具、服裝、建築。您本人也是一位古董研究專家，可以給我們講講電影拍攝前期的準備和道具製作嗎？

這裡有個時間線上的錯誤（笑）。我是在和胡金銓導演結婚之後才對古董產生了濃厚的興趣。《山中傳說》的道具設計和整體美術設計均由胡金銓完成，我並沒有參與其中。很多創意都是他直接構想出來的，比如我曾經親眼目睹了一個道具的設計。1977年1月我們在新德里參加印度影展時，我們曾兩次去了當地的傳統市場。那個時候，《山中傳奇》的故事並不成型，我們只知道這會是一個鬼故事。胡金銓在市場上買的東西中，有一條仿金的項鍊，是一個假的古董首飾。後來由他手工製作成樂娘的頭飾。胡金銓並不是憑空製造道具飾品。我記得1979年電影上映後，我們去了世界各地參加影展。其中在倫敦的間隙，我們便去了大英博物館。那時我剛剛開始研究中國古代玉器，所以我埋頭研究漢代葬禮玉器的展品，很多是蟬的形狀。與此同時，胡金銓則在另一個房間裡研究中國古代珠寶的展覽，尤其是明代珠寶。由此可見，他的很多知識不僅來源於早期作為演員和古裝電影道具師的經驗，還來源於他對諸多博物館原始藏品的研究。

在胡金銓導演的作品中，演員也常常不僅是演員，比如韓英傑在扮演反派時也是武術指導，苗天擔任過場記，石雋也參與過道具的工作。您可以談一下片場這種獨特的現象嗎？

　　我認為這是因為胡金銓本人可以同時完成多個任務，所以他傾向於要求一些演員也這樣做。另一方面，演員本人也想向胡金銓學習，導演和演員形成了某種意義上的師徒關係，所謂一日為師，終生為父，因而很多人成為了劇組的一員。在《空山靈雨》中，佟林飾演了主角邱明，在《山中傳奇》中則飾演參軍崔鴻至，他也是兩部電影的助理導演之一。吳明才扮演了《山中傳奇》中的番僧和《空山靈雨》中的飛賊，並為兩部電影擔任武術指導。還有一個例子是魯純，他原本只是兩個劇組的工作人員，擔任服裝師和裁縫，後來也在《空山靈雨》中飾演老和尚的二弟子，以及《山中傳奇》開場出現的和尚。這幾個演員都在劇組承擔了不同的任務，他們為額外的工作獲

得了報酬，這也或多或少對他們在韓國的長期逗留有所幫助。

　　我最後一個問題是關於這部電影的不同版本。我第一次看《山中傳奇》時，並沒有印象非常深刻，因為看到的是一個被嚴重刪減過的版本。直到很多年後，我再次看到這部電影時長三個小時的導演剪輯版，很多國際發行商也再次發行了高清藍光版本，很多人才得以重新觀看這部電影。您可以講一下關於電影多年來在不同地區的不同版本嗎？

　　1979年上映的《山中傳奇》主要有兩個版本：胡金銓版時長三個多小時，由他自己剪輯，在各個國際影展放映；黃卓漢公司從胡金銓版剪輯成不到兩個小時的劇場版，影片版權屬豐年影業公司。我認為，這部電影的長期未得到足夠關注是由於豐年公司不熱衷於宣傳它。1979年至1985年，兩部影片均受邀參加多個國際影展，由金虎影業公司負責管理和分發。之後各個影展聯絡香港電影資料館進行安排。台灣國家電影與視聽文化中心為《山中傳奇》製作並修復了一百八十四分鐘的版本，這個長版本基於一個原始底片、兩個彩色正片和原始音軌。電影中心學院還修復了《空山靈雨》、《大輪迴》、《俠女》、《龍門客棧》、《喜怒哀樂》。我沒有看過韓國版的《山中傳奇》，但是2019年在台灣電影中心看到了韓版的《空山靈雨》。它只使用了原本中國電影的一小部分，大部分電影是由韓國公司製作的，由不同的演員扮演，因此是一部完全不同的電影。

從短篇小說〈大輪迴〉到電影《大輪迴》

　　您在幾年後和胡金銓導演合作了電影《大輪迴》，還出版了小說。您的寫作方法在這時又有哪些變化呢？

　　我在1977年看到電影了《喜怒哀樂》。這部影片以喜、怒、哀、樂為主

題的四個故事組成，分別由四位導演製作。我為白景瑞、李翰祥、胡金銓、李行之間的友誼感動，為他們的藝術成就感動，但這四個部分本身並無關聯。大約在1981年，我對輪迴的想法很感興趣，儘管當時我還不是佛教徒。我提出開發一個涉及三角戀的故事，兩男一女一起輪迴三世。於是我寫了一篇短篇小說〈大輪迴〉，和胡金銓討論了這個故事，問是否適合當作他和其他導演合作的題材。

《大輪迴》的三個故事是緊密相連的，因為是相同的三個主角經歷了轉世，他們生死相依，具有連續性。碰巧李行導演和台灣省電影製片廠的製片人廖祥雄都對這個故事很感興趣。他們請著名編劇張永祥根據我的故事寫劇本。所以，明代的〈第一世〉是胡金銓導演的，民國初年的〈第二世〉是李行導演的，1970年代後期的〈第三世〉是白景瑞導演的。主角經歷了三段不同的人生，最後分離的戀人得以重逢，而霸道的反派表露悔意，這部電影於1983年上映。

張峰浤　文字記錄

文中提到的電影

II。

《流浪地球》，2019年

謝飛：人文電影的使者
蘆葦：解碼編劇的祕密
胡玫：從電影到電視劇
馮小剛：從通俗到藝術
郭帆、龔格爾、阿鯤：《流浪地球》與中國的科幻夢

中國電影
面面觀

謝飛：人文電影的使者

　　在中國電影史，「第四代」是經常被忽略的一個群體。他們在文革之前考入北京電影學院，但大部分的導演需要等到改革開放之後才開始拍片，謝飛導演也不例外。1942年出生在西安的謝飛是1961年考入北京電影學院，但1983年才有機會拍他的首部劇情片。畢業後的謝飛留校當老師，在北京電影學院擔任多年的教授，還當過導演系系主任和副院長。但除了豐富的教學經驗之外，謝飛還是一名頗有影響力的電影導演。其作品跨越不同類型和題材，包括少數民族電影、當代都市電影和農村劇情片。其中的多部作品從改編自現當代經典文學作品，包括《湘女蕭蕭》（改編自沈從文的小說〈蕭蕭〉）、《本命年》（改編自劉恆的《黑的雪》）、《香魂女》（改編自周大新的同名小說）、和《黑駿馬》（改編自張承志的同名電影）。經過幾十年的創作，除了電影本身的動人畫面和感人的故事，謝飛的作品還充滿一種人道主義精神和對人性的洞察力。這次對談的內容，來自我和謝飛導演的兩次對談，分別是2018年和2021年。討論中涉及到文學改編，少數民族電影以及導演對當代中國電影產業的反思。

謝飛。謝飛提供。

蘇聯電影的薰陶

我們還是從您的童年開始談吧，電影什麼時候變成您人生道路上的一個重要部分？您是解放前出生，小時候看過哪些片子？

我進了北京才開始看電影，那就是1949年以後。但看了我父親的日記之後，發現在延安的時候也放過電影。那個時候都是蘇聯的電影，但我個人是沒有記憶。進了北京之後，剛開始印象比較深的是在一家北京的戲院看國泰公司拍的《紅樓二尤》，就是劉三姐的故事，還有一些其他的古裝片，寫新中國和社會主義題材的電影，有《白毛女》，寫解放的電影，還有前蘇聯的電影。比如最早的一部被引進到中國翻譯的《普通一兵》，都是這樣的電影。所以我們基本上是看前蘇聯的社會主義國家的電影和新中國的電影長大的。

我從初中就很喜歡戲劇和電影，所以看電影也很多。然後從高中開始，我每次看完電影都會寫一個紀錄。現在我還保留兩本厚厚的筆記本，寫得滿滿的，每部電影都有寫名字和評論。而且那個時候我也開始收集明星照片。（笑）都是中國和蘇聯的。到了進大學之前，我已經記錄了將近三百部電影。最近我還把這兩本筆記本找出來重新整理，又輸入電腦，列出一個名單。發現我往後越來越喜歡看古典小說改編的電影，類似像《紅與黑》（*Le Rouge et le Noir,* 1954）、《王子復仇記》（*Hamlet,* 1948），還有中國的《祝福》。現實題材的電影也記錄，但是可能太簡單，不那麼感動。

我記得有一部蘇聯電影，是在1957年改編自陀思妥耶夫斯基（Fyodor Dostoevsky，編按：台灣翻譯為杜斯妥也夫斯基）的《白痴》（*Идиот*），那是一部彩色片，當時還沒有中文翻譯。在中蘇友誼協會放映就是原音，我們都跑去看，看不太懂但還是覺得很過癮。過了一年電影翻譯成中文又演了，當時就看了三、四遍。而且我又去讀小說。發現我的筆記本又有劇照又有我的

分析，甚至還抄陀思妥也夫斯基的文字，所以當時對我的影響應該是很深！（笑）本片的女演員是蘇聯非常有名的電影和舞台演員，也長得特別漂亮，我本子裡也有她的照片！（笑）

在1958年，中國共產黨已經跟蘇聯開始有矛盾，由於他們是修正主義。就在這個時候翻譯了他們的一部電影叫做《雁南飛》（*Летят журавли*, 1957），它還得了坎城影展的一個大獎。《雁南飛》還是一部反戰的片子，實在太好看！後來這部片子不許公映，但它視覺的漂亮和那種反戰的內容給我非常大的影響。

我們當然看了很多社會主義的宣傳和教育的電影。當時還是喜歡，因為是沒有覺悟的時代。（笑）但突然看到蘇聯這些表現人性的東西，還有五○年代看到的義大利新現實主義的東西，像《偷自行車的人》（*Ladri di biciclette*, 1948。編按：台灣譯名為《單車失竊記》）、《羅馬十一時》（*Roma ore 11*, 1952），還是受了很深的影響。

我有一個老師，謝晉導演，他當時喜歡《羅馬十一時》，因為當時還沒有錄像帶，他到電影院看了三十多次！然後每次去看都拿筆記去記。每次看都是不同的目的，這次看人物，這次看服裝，這次看場面調度。文革後他還出了一本六萬字的看《羅馬十一時》的筆記。這就說明當時我們大家看到這些好片子是非常熱愛學習的。

在北京電影學院我學了五年導演，就是1960到1965年，那個時候已經開始越來越「革命」，而且對蘇聯的電影是批判的，像《第四十一》（*Сорок первый*, 1956）、《一個人的遭遇》（*Судьба человека*, 1959），都認為他們把戰爭寫得太殘酷了。「看這些片子還敢打仗嗎？我們還要打美帝主義啊！」（笑）但是即使批判，我們還是受了他們的影響。因為我們還會覺得他們的藝術層面做得這麼好，或他們如何表現人性，這些還是影響我們。然後到了文化大革命十年，什麼電影都沒有。十年中有七年是不生產電影的。全國絕產。到了最後三、四年開始有樣板戲或革命電影。

文革時期的藝術創作

雖然文革期間生產的電影作品極少，您還是參與了一些。您首先導演了幾部舞台劇，包括《紅色如火》、《向陽湖畔》，後來有參加革命電影《杜鵑山》和《海霞》的電影製作，擔任副導演。在那種特殊的政治背景拍片子是什麼樣的一種經驗？

我1965年從電影學院導演系一畢業，文化革命就開始了。「十年」中，我們去農村勞動。我通過極大的努力，才在文革未結束時就回到北京，參與電影製作。因為我是學導演的，我不願意浪費時間，就參與拍攝了樣板戲《杜鵑山》。因為那時中國整個是封閉的，所以我們對外面的世界，以及什麼是真正的藝術文化，瞭解得不多，做的東西很多是「革命電影」。我自己在1978、1979年也拍了兩部「以階級鬥爭為綱」的電影，一個叫《火娃》，一個叫《嚮導》。我現在很少給學生看這些片子，因為那都是按照政治觀念編造的故事，沒有多大的認知價值。所以我們特別感謝四十年來的改革開放，在七〇年代末八〇年代初結束了文革，我們都得以解放思想、重新學習。1984年我第一次訪問美國，1986年又去了USC（University of Southern California，即南加大）作了一年訪問學者，這些經歷使我的思想認識有了巨大變化，才能拍一些今天值得放給大家的電影。這次展映的電影中有一個叫《我們的田野》，實際上就是寫我們那一代人文革前後的思想變化。

其實文革的頭三年，我們是作為紅衛兵一樣，滿腔熱情地投入革命的，因為要為了世界革命，為了解放全人類，所以一開始就是革命。但到了後來，他們叫我們知識分子到農村接受改造。從1971年到1976年，電影學院所有的老師都下去了，都去了農村勞動和接受再教育。這個時期拍不了電影，所以有時候就拍一些話劇。像前面提到的三個話劇都是些文革期間的鬥爭故事。當時就覺得五、六年，七、八年都當不了導演，一直在想什麼時候

回去。我父親是高幹子弟，他在1971年去世了，我母親也是長征幹部。所以我就跟我母親說：「你是否可以給什麼領導寫封信，讓我早點回來？」那個時候製片廠已經開始拍樣板戲，還拍一些革命電影。母親寫了一封信，我是電影學院第一個被調回來的。回來之後，電影學院還沒有復課，但讓我去為兩個樣板戲電影當助理導演。

現在張藝謀、陳凱歌這些比我們年輕一代的導演，其實都在農村生活了五年甚至十年。所以為什麼後來我們會拍很農村的故事，因為我們深入了生活。像《香魂女》裡的外景地就在我下放待的那個地方，河北白洋淀附近。所以我對那裡的農民、房子、生活方式、勞動方式都很熟悉。

我真正開始教書和拍電影是八〇年代。那個時候就突然開始有很多美國的電影。最早應該是1984年一對台灣的導演王正方（Peter Wang）夫婦，他們組織了幾個外國導演帶電影到中國去，搞第一次這樣的放映。當時就有馬丁・斯克塞斯（Martin Scorsese，編按：台灣譯名為馬丁・史柯西斯）的《出租車司機》（*Taxi Driver*, 1976。編按：台灣譯名為《計程車司機》），還有日本的今村昌平（Shohei Imamura）帶著一部黑白片，都是幾年之前在坎城獲獎的電影，這些電影給我們的印象特別深。後來還有美國的專家也來了，像UCLA的Robert Rosen和Nick Browne，他們1984、1985、1986年都到中國去給電影人講西方的電影和理論。當時也放了很多電影，像《愛情的故事》（*Love Story*, 1970。編按：台灣譯名為《愛的故事》）、《克萊默夫婦》（*Kramer vs. Kramer*, 1979。編按：台灣譯名為《克拉瑪對克拉瑪》）、《獵鹿人》（*Deer Hunter*, 1978。編按：台灣譯名為《越戰獵鹿人》）這些。我們都受影響。所以八〇年代開始，我一邊學理論一邊看西方的電影，特別是美國的電影。我們自己開始拍電影，首先是拍電影而不能是政治宣傳，不能按照政治來編故事，然後應該描寫真實的生活。所以我就拍了《我們的田野》（1983），關於我們文革中小農村的體會；然後又拍了《湘女蕭蕭》，拍完了有一年的時間跑到美國來。那一年又對我很重要。

文學、電影與少數民族

您剛提到《湘女蕭蕭》，其實您頭幾部電影幾乎都是改編自小說。前面您也說了筆記本裡頭最鍾愛的也是文學作品改編的電影。之後陸陸續續地改編了沈從文、周大新、扎西達娃、張承志等作家的作品。能否談談文學作品改編電影的挑戰？像《黑駿馬》（1995）跟《益西卓瑪》（2000）都改編自短篇小說——才十幾頁的內容——如何擴展成一部完整的故事片？能分享您的經驗嗎？

我們上學的時候就學得很清楚，電影就是分各個角色：編劇就是編劇，導演就是導演，攝影美術錄音各個部門都是各自做自己的工作，然後一塊做個好的電影。那個時候導演自己寫劇本是很少的。只有少數人才能夠獨立寫個劇本，那是作家。大部分導演只擔任導演的工作。所以我們很重視編劇寫的劇本和好小說改的劇本。因為我不是製片廠的導演，我是一個老師，所以我不接受商業電影和宣傳電影。我不喜歡就可以拒絕。我只拍我想拍的。那麼我想拍的內容都是比較有文化的題材。而這些經典小說，我很快地就喜歡。但拍了兩部以漢族人為背景的電影——《本命年》和《香魂女》——之後，後來好像有一段時間不許寫文革這些政治內容，於是我就想不如寫少數民族，因為我對這個題材也非常有興趣。中國的政治環境就是這樣一會兒緊一會鬆，所以有時候需要靈活性。

後來決定拍少數民族題材，找到了兩篇小說。張承志的《黑駿馬》的原著小說非常完整和成熟，但西藏的那部（扎西達娃的《益西卓瑪》）沒有特別完整，只有一個短篇，需要我重新去加工。但我非常喜歡這兩個民族（西藏和內蒙）的文化與歷史，於是自己就參加了編劇。這兩部戲到了九〇年代末到2000年都很艱苦。問題是我又不是他們的人，必須到那裡去看，而且要大量閱讀他們的歷史和文學作品，盡量不要我寫的東西有錯誤。但同時

我也不敢做太批判的東西。像西藏人信教，他們相信人的靈魂是有輪迴，我是不信的。但我也不能說你不對了！（笑）不對了你幹嘛要拍這個電影！（笑）我要是個藏族人，我就可以拍這樣（有批判性）的電影來表達我的看法。但我不成。像《香魂女》和《本命年》都有很強的批判精神，但《黑駿馬》和《益西卓瑪》都是一種歌頌性的、讚美性的精神。

還有一點關於《黑駿馬》，我本來很喜歡這本小說，但我等了十年的時間才找到一位香港人願意投資一百萬讓我把它拍下來。當時投資人聽到這個數目就說，「一百萬！這麼便宜！」這種電影不賺錢，但那位香港老闆就同意投資。後來我問他，「你為什麼願意投這樣的電影？」他說「我們拿回去給一個女導演看（原著小說）。」那個女導演就是許鞍華！許鞍華告訴投資人，「這本小說太好了！我哭了一個晚上！」（笑）她還說：「這麼一點錢，你不給啊！」後來那個投資人就給錢讓我拍！（笑）但決定了以後，我必須去草原，因為我沒有去過。我去草原，才能夠跟作者對話。所以就去內蒙生活了半個月。回來就發現在內蒙古的大城市裡，一點民族特點都沒有，都是漢人！大概只有深入到那些偏僻的地方才看得到。後來朋友說，不如去外蒙看一看！於是就去外蒙看了，哇，在烏蘭巴托一站，四周都是青山，牛啊、羊啊都能走到街上來。而且非常便宜。所以就告訴投資人，我要去外蒙烏蘭巴托去拍，而且我還要全部用蒙語來拍！一開始老闆說：「你拍個蒙古片誰看？！」（笑）我就解釋說：「我給你配個漢語版，讓你發行。」他說：「那你還錄蒙語幹嘛？」我說：「我參加電影我自己要看！他們說漢語我會覺得太難受！」（笑）後來這是1949年以來中國第一部用少數民族原語的電影，以後就慢慢地開始有。但原來所有的少數民族電影都講漢語，甚至都用漢族演員來演。

《黑駿馬》只有騰格爾和娜仁花兩位演員能說中國話，其他演員只講蒙古話。很重要的一點是遇到電影裡的那位老太太，當時她七十六歲。我一看這個人演了一輩子的戲，長得那麼漂亮。我就想在內蒙找不到這樣的演員，為了她我必須到那裡（外蒙）去拍！後來她在2002年去世了。2017年我

們《黑駿馬》的攝影和美術都重返烏蘭巴托，我們到這位老太太的墓前獻花。她的女兒還陪我們到電視台接受採訪。因為這個老太太是蒙古非常有名的人民演員。這個故事發生在內蒙還是外蒙其實沒有什麼區別。原小說是內蒙，裡頭有兩個情節是我後來刪掉了。原因是我要是寫上去中國政府會反對。一個是小說裡索米婭生了三個孩子以後就做了絕孕手術，因為在中國少數民族不是只能生一個孩子，可以生好幾個，但那也只是兩、三個。所以是因為做了這個手術之後，索米婭才跟白音寶力格說，「你有了孩子，我來養！」連這個都不能說！一說政府就憤怒了！（笑）所以審查沒有什麼問題，但是《益西卓瑪》的問題特別大。

《益西卓瑪》是哪一方面引起爭議？

我對藏族也非常喜歡，為了這個劇本還去了七次的拉薩。每次改題綱都需要跟宣傳部討論。一直在研究怎麼寫，什麼可以寫、什麼不可以寫。即使這樣的話，這部電影拍完了之後還審查了半年，也剪掉了很多。這部電影我也堅持用全部的藏族的專業演員來說藏語。好在他們都懂中文，所以我作導演交流起來就更方便一些。而且當時布達拉宮下面那片民居都還在，所以我給那個老太太的家選在一個非常好的地方。要是現在去布達拉宮，那片已經沒有人住了，都改成了博物館。所以這個環境已經不在了。

當時我是希望通過這對普通婦女的命運表現五十年以來西藏社會的重大變化，從農奴社會到了農奴解放，然後又到了文化大革命前後的變化。但在這個過程中就出現了達賴喇嘛的出逃。官方死活都不同意，必須去掉這個場面。我跟他們爭論了半天也不成。（笑）還有一個是宗教氛圍太強烈了！電影裡有一齣戲拍攝一個宗教儀式，下面有很多老鄉。他們要求我把整個場景剪掉。我用了各種辦法剪短一些，到最後有很多損失。當時不是數碼（數位）剪接，都是用膠片的。丟掉的部分，沒有人保存，所以補不了。剪掉很多內容之後，《益西卓瑪》算是通過了，可以參加影展。但是在中國沒有真正公演過。包括

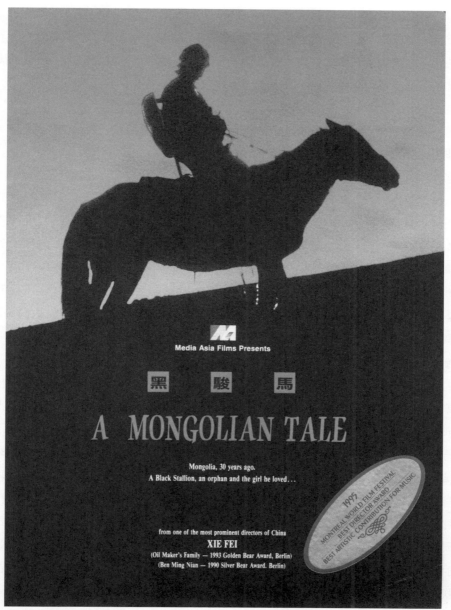

《黑駿馬》海報，1995年

這個電影的主題曲，這首歌是譚晶唱的，全國人都知道這首歌，但沒有人知道這首歌是出自《益西卓瑪》的主題曲！那個時候我跟官員吵了好多次架，後了就一氣之下說：「你們要是不改這個審查制度，我五年不拍電影！」停了以後就拍了兩部電視劇！（笑）我以後再也沒有拍電影了！

您電影裡頭，有過許多非常出色的演員，像騰格爾，斯琴高娃等等。能否講講您如何跟演員說戲？您和演員的合作關係如何？

因為我們學導演的時候，也要學表演課。五年裡頭有兩年半的時間在修表演課，都在舞台上演，自己都要體會體會，所以斯達尼斯拉夫斯基（Konstantin Stanislavski，編按：台灣譯名為史坦尼斯拉夫斯基）的那套表演方法技巧，我們還是瞭解的。每次拍故事片，都要選擇合適和好的演員。所以無論我選了姜文、斯琴高娃、娜仁花、或者剛提到的那位老太太，他們都使得電影得到成功的保證。這種成熟有個人風格的演員，我們導演不要干預他們。我們身為導演就是要給他們創造一個環境，讓他自己的優點來呈現角色。

比如說在《本命年》裡，姜文的角色跟原著小說的李慧泉不是很相像，姜文太有力量感，沒有那個窩囊感（笑）。那不如改一改。姜文罵起人來，打起來都特別厲害，所以就讓姜文表現這一面。原著小說的李慧泉不一定要那個樣子，這也無所謂。所以好的演員我要盡情讓他發揮。但有時候，也有一些一般的演員，那樣我就需要多多指導。但我還用大量的非職業演員，包括小孩子。很特別的是《黑駿馬》的騰格爾和《本命年》的程琳，因為他們都是歌手。當時覺得請一個歌手來演戲的一個好處是用他們的歌就不用錢！（笑）要不然，我另外和需要找人作曲！（笑）而且請這些歌手演戲，他們都高興得要死！隨便讓我用！騰格爾還說，「我再給你加一首歌！」（笑）而且他們非常專業。但因為還是沒有話劇和電影表演的經驗，我還是要求在拍攝前，他們都要到北京電影學院表演系待半個月。我找了一

個老師輔導他們作小品，告訴他們演電影和唱歌或舞台上表演有一些微妙的區別，你不要緊張，應該怎麼做。所以我還讓他們做這些準備。

因為一開始，《黑駿馬》原小說的那個男孩子白音寶力格到城市學的是獸醫，並不是歌手。原來講的就是一個獸醫回到家鄉的故事。我請騰格爾是為了讓他來作曲，後來我想來想去覺得獸醫有什麼好拍的，騰格爾是蒙古族，又會唱又會彈，後來我就跟騰格爾說，這個角色我改了！主角一開始是要學獸醫但沒學成，後來改了學音樂，變成了歌手。那我就要請騰格爾演這個角色。騰格爾特別驚訝，「我能演戲嗎？」（笑）我就跟他說「你不是唱歌了嗎？就演一個歌手！」所以就改成了歌手。（笑）

所以一個好的導演，如何「選擇」是非常重要的。你選擇準確，就是有決定性的影響。這還包括攝影師，美術師都要選擇有才華的人。同時希望給演員創造出一個環境，讓他盡量把他的優點和長處拿出來，走到你的整體構思去。你不需要發脾氣，也不需要罵人。如果要罵人，那當初為什麼選他呢？如果人家沒有能力，那只證明你選錯了。但如果選擇有才華的人，那一定要想辦法讓他發揮才華。我的電影有三部都是一個攝影師傅靖生拍的——《湘女蕭蕭》、《黑駿馬》和《益西卓瑪》。他本來是個畫家，後來考進北京電影學院攝影系。所以他對色彩、構圖都非常有掌握，他畫畫特別好，這都是他的長處。其實《本命年》我也想找傅靖生來拍，但他突然跟一個法國女孩結婚，跑到法國去了！（笑）兩、三年的時間都在法國和美國，所以找不到他！如果他當時沒有離開中國，說不定我當時的電影都是他拍的。

電影人的人文關懷

您前面已經講過，拒絕拍商業電影和宣傳電影。我前幾天把您的幾部舊作拿出來重看一遍——《湘女蕭蕭》、《本命年》、《黑駿馬》等等——其中有幾部已經有二十年沒看。現在回頭重看這些經典電影，一個感觸是這幾部片子的「人道精神」。觀看之際，可以看得到攝影的用心，看得到一個

完整人物的塑造，看得到一個完整故事的敘述，這些因素都處理得非常漂亮。然後再跳出來看當代中國電影的所謂「大片」——《唐人街偵探2》、《捉妖記》、《戰狼2》等等——看到的只是一個「錢」字。您作為一個有人文關懷的嚴肅電影人，如何以對這樣的一個「以票房為尊」的電影市場？

　　中國的電影市場在整個八〇年代和九〇年代的前半段都是特別好。當時整個社會都跑去戲院看電影，票價也相當便宜，只要一塊錢就可以買一張票。當時只要批下來到電影院上映的片子，保證賺錢，絕對不會賠錢。但1994年以後美國片子來了，後來香港片子也來了，盜版錄像帶（錄影帶）也來了，中國的電影院就垮台了。從一百多億的人次到了1999年降到五千萬不到的人次。現在好一些——政府一直在講電影院有四萬幕了，但想想看：十三億的人口，怎麼會觀眾的數目都比不了韓國？這是非常丟臉的事。原因就是沒有改革。然後把電影當作宣傳，不許搞市場經濟化。我的電影當時還是不錯的，都很賺錢。但現在不成。要是現在拍這樣的電影，可能（評論界）會說好，但沒有人會去看。而且現在電影院觀眾的層次侷限在二十到三十歲的人。一張票的平均價也是四十到五十元，新片子可能貴到八十元。觀眾要吃吃爆米花什麼的，變得貴得不得了！（笑）我們中老年人，沒有人去的。電視可以看，網絡（網路）也可以看，幹嘛要去（電影院）！所以中國電影市場有一個本質性的變化，從過去只講政治，到了八〇年代就開始講文化和藝術，還沒有講商業，但現在只講商業和賺錢。這樣的情況就造成了很多藝術電影，包括賈樟柯的電影根本不賣錢。所以這是一個很古怪的現象。我們一直在忽略，整個電影市場是要多元化的，要有青年娛樂也有成人的文化，而現在甚至青少年和兒童片的市場都沒有了！所以這是屬於現在的問題，不是這些電影不好，而是市場太狹窄了。

觀眾｜《黑駿馬》跟《益西卓瑪》都拍少數民族，您有沒有放給這些少數民族的觀眾給他們看？他們有什麼反應？

我從小學就開始接觸中國的少數民族。因為他們服裝和歌舞很漂亮，從小學和中學我們跳舞都是蒙古舞、新疆舞、藏族舞歌，從來對他們的文化是由衷羨慕和喜愛。當我真正地做他們的東西的時候，因為中國的民族政策有許多問題，尤其這二十年以來經常出現民族的政治問題，所以我要非常小心。首先要抱著一種非常尊敬他們的態度去研究。這些片子出來之後，反應還是不錯。包括那些藏族的老演員，演老年的加措的那個演員（旺堆）其實是個資深演員，1963在《農奴》就演過主角的。他在《益西卓瑪》演得很真實，但《農奴》很不一樣，我還問他：「你現在對《農奴》怎麼看？」他說：「那個太誇張！」因為他真正當過農奴，在十三歲就是一個農奴，農奴是苦的，但不是那個樣子！不是電影裡寫的那種剝人皮用腦袋當酒碗，然後共產黨來了就像救星一樣，都不是那樣子。所以他們還是肯定了我這個表現。年輕的一些藏族的電影人，他們都覺得這部《益西卓瑪》還是最真實和有分量的（西藏電影）。現在也有一些藏族人拍西藏電影，但都是小故事小人物。我這部反映的、表現的是半個世紀的變化。

　　《黑駿馬》也有（蒙古族的觀眾）也認可。特別是這次到外蒙去放，我們還免費捐給他們電視台。然後在蒙古電視台演了幾遍。因為蒙古只有三百萬人口，我就說服了製片人說：「就送給他們吧！你還要他們的錢？」因為裡頭有蒙古的著名演員。看了以後，他們的反應是沒想到一個中國的導演會拍一部歌頌他們蒙古文化和蒙古婦女的一個片子。這個電影拍完之後，在海外獲過獎，所以他們最近還寫信來說，蒙古總統已經批准授予我一個「蒙古北極星勳章」，下半年要赴烏蘭巴托領這個獎。

觀眾｜剛剛談到您拍了這麼多少數民族的電影，那麼是什麼樣因素吸引您去拍少數民族？還有身為一個漢族導演，在探索其他民族文化的過程中，您又會面臨哪些挑戰？

　　我也拍漢族電影，像《本命年》、《香魂女》，都是關於我們漢族人

的生活。我剛想了想，確實我拍的九部電影裡大概有六部都是關於少數民族的。這裡面有各種原因，有時候就是選了有關少數民族的小說。還有很多少數民族的歌舞、服裝等，一直保留了下來，比如藏族、蒙古族、維吾爾族等等，不像漢族，《黃土地》裡桑頭的白毛巾、腰鼓，已經在生活中消失了。所以當時我碰到這些小說，有了機緣，我就開始拍少數民族。1994年我拍攝《黑駿馬》的時候，就堅持必須同期錄音時讓演員說蒙古語，不要漢語。因為從1949年以後到1995年以前，所有關於少數民族的故事片，都是漢語，甚至是漢族演員來演少數民族，少數民族演員演出的時候也要說漢語，因為用漢語發行觀眾才聽得懂。但是我個人覺得，既然我的電影主要想保存、表現少數民族的文化，而語言是文化的一部分，我就不能讓騰格爾說漢語，唱歌又用蒙語，很彆扭。《黑駿馬》之後，《益西卓瑪》也是用藏語，演員都是藏族的。然後中國就有用少數民族語言拍攝的電影，打上中文字幕讓觀眾來看，慢慢大家都接受了。我很高興通過這些努力，讓少數民族文化得以在銀幕上原汁原味地表現。當然也有遺憾，我不是少數民族。在蒙古國時，很多當地演員不會漢語，我需要依靠一個懂蒙語的副導演；在西藏時，藏族演員都會漢語，交流沒問題，但是我很難分辨他說藏語台詞的感覺對不對。後來我跟電影學院提出，必須注重培養來自少數民族的電影創作人員，特別是編劇和導演，因為他們是土生土長的少數民族，他們去編導少數民族故事片會比漢人更好。這些年我們出了很多好的少數民族導演和編劇，比如萬瑪才旦，還有蒙古族的塞夫等等，使得現在中國少數民族電影的質量（品質）比我們當時拍的更好。儘管民族不同，語言不同，我們都屬於人類，表現「人」沒有什麼困難。不論他是藏族人還是蒙族人，我都可以很好地表現。我可能是在第四代導演裡拍少數民族題材最多的一個，我也覺得少數民族文化豐富了我的人生。

影人的選材與文化詮釋

觀眾｜您在文革期間被下放到農村是否影響到您拍電影選的題材？

　　下放的經驗，一方面是浪費了我們十年的時間，沒有搞什麼專業，但通過這個經驗確實可以瞭解中國農村和農民的生活方式和情感。因為那個時候百分之七十或八十的人是農民。不像今天，大家都到城裡來了。所以這個經驗對我們後來拍電影有好處。其實「下放」的故事是可以拍電影的，但政府不希望拍。大家都在忘掉。文化大革命的那些事情，只有一些老作家寫的回憶錄，比如（季羨林的）《牛棚雜憶》，（楊絳的）《幹校六記》，其實這應該是很好的電影題材，但現在沒有人寫，而就算寫了（政府）也不讓你拍。要是真的拍了，年輕人又不看。

觀眾｜那種「下放」的經驗有沒有影響到您對自然的認識，或對環保這些概念？

　　應該不太多。因為當年對環境保護、自然這些問題好像不太嚴重。因為中國還是個農業社會，當時在北京雖然會有風沙，但當時沒有覺得這是工業汙染的。1949年之後，毛澤東同志就希望到處看到煙筒，這樣他才高興！（笑）我們當時也是同意這個觀念，因為我們是要從一個農業社會走到工業化。只有最近這十多年汙染才變得越來越嚴重。當初美國領事館第一次說北京有霧霾，我們都反對（笑）「哪裡有霧霾！？」（笑）所以對環境，對汙染的認識是這些年才開始有的。

　　當然作為電影導演，你熟悉什麼樣的環境都會影響到你。我們這一代人是城市長大，但如果算一下：我在北京電影學院的時候，有差不多一年半甚至兩年是在農村待著，因為每年都要去農村勞動一、兩個月。有一次搞

「四清運動」（1963），我們去農村待了十一個月！我這一代人對中國的鄉村還是熟悉的。所以我的電影兩方面（鄉村與城市）都可以拍。但是第六代導演，像王小帥他們，一開始基本上是寫城市的經驗。到了後來，商業電影之後，他們什麼都拍。不熟悉也可以拍，反正都是建造的故事。

　　說到農村和拍鄉村的經驗，剛討論的兩部影片《黑駿馬》和《益西卓瑪》不只是拍鄉村，還到了最偏僻邊緣的地方拍攝──外蒙的草原和西藏。因為當時還是用膠片拍的，運著這麼多的設備到這些邊緣的地方，無論是攝影、設備、錄音、甚至找電源都可能都會成問題。能否從技術方面，談談拍這兩部電影有什麼樣的挑戰？

　　我們這幾部片子是用膠片拍的，都很貴。我們用伊士曼柯達（Eastman Kodak）的膠片，但製片廠限制得很嚴。1：3.5或1：5的底片，所以我們要排練很久才敢拍一條，而且分鏡頭要作得很準確，哪一個鏡頭接哪一個鏡頭，哪一個鏡頭多少尺、多少秒，這樣算好才敢動手拍。不像今天用數字（數位）機器可以拍很多。這樣就會要求我們準備得特別細緻。再一個問題就是沖洗。比如說在蒙古拍《黑駿馬》，我們等了半個月才把第一批樣片從北京寄到外蒙古，在一個很破的招待所找了一個機器，對著牆放，放小小的一個小框，放完機器的油把那個樣片弄髒了！又看不太清楚，就覺得不成。後來決定乾脆不看了！叫北京不要再寄來。後來就請在北京洗印廠的一些老同志過去看一下，有沒有技術問題，只要沒有技術問題，我們就叫他們不要寄過來。所以樣片我們看都不看！

　　後來到了西藏拍《益西卓瑪》就更這樣！乾脆就不要寄樣片來。所以我跟我的攝影師都要非常心裡有數，要拍得少，又要保證每一個鏡頭的質量。所以最後的剪輯反而比較簡單，把這些鏡頭剪在一起就完了。沒有多少可剪的方案！因為不是像現在有大量的素材可選。設備也是最基本的設備。我是要走火車去蒙古，要運發電車，移動車什麼的都特別貴。後來我想就坐

飛機過去，只帶攝影機，也帶了一節有彎軌的移動。到那邊以後發現要租直升飛機，一打聽軍用直升飛機一小時要兩千美元，我們租不起。也發現要租的發電車響得不得了，「嗡嗡嗡」地不能錄音！所以我們用的是最差的設備。但是我們的攝影師很厲害，包括最後那個鏡頭——騰格爾在太陽裡走——完全是靠1000毫米的一個長角攝影機加了綠色的濾鏡，然後在下午4點鐘左右拍出來的。所以雖然設備差，我們要想出方法來拍出輝煌漂亮的鏡頭。

觀眾｜《黑駿馬》背後的道德觀特別有意思；比如索米婭生了一個私生女，但她母親從來不責怪她，一直保持一種包容的心態。您是怎麼看這部電影所詮釋的蒙古人的道德觀念？

　　這真是這本小說很核心的問題。張承志在內蒙住了四年，學了一些蒙文，後來他發現游牧民族的貞節觀和我們農業社會封建社會的是絕對不一樣的，於是他就想出了這麼一個情節。後來《黑駿馬》的原著小說受到了很多內蒙古知識分子的批評。他們都覺得雖然這本小說描寫得很美，但細節是有傷害民族感情——這種批評就是針對奶奶說的一句話，奶奶說：「我索米婭能生養就是好事！」意思是她都懷孕了，你怎麼埋怨她呢？後來張承志也跟我說了，「這句話，你不要寫了，要不然又要受批判了！」我反覆琢磨，後來決定這是一句很重要的話。他寫人類從游牧民族走進入農業社會的文明時代的一種變化，我們進步了，但我們的道德和價值觀不一定都進步了。

　　過去熱愛生命，因為懷孕不容易。生了孩子，養活也不容易。能養活孩子就不容易，那你非要說他是誰的孩子！所以當時北京知青到農村去插隊，有很多女孩子找過來要睡覺，蒙古族覺得這是很正常的，這是很自然的。但現在說，蒙古族就會很生氣。「我們不是那樣的！」可是事實上在游牧民族的時候一夫一妻制，人家是沒有。在很早之前，蒙古族有個女皇帝叫曼東海，當她丈夫死了以後，她為了不使得權力分散，又嫁給她的兒子，這是真實的歷史。所以我覺得這個戲要展現，加了很多老太太的戲分。其他蒙

古角色的戲，我也想盡量保留他們文化的特色。原始社會的美德我們不能忘掉。這是小說的精華，所以我必須把它留下來。

觀眾｜在您的電影創作生涯中，曾經拍過這麼多不同類型、不同題材的電影，我很好奇，是否有一些概念，或者一些電影理念，一直貫穿您的所有片子？

　　我畢業就留校當老師，文化大革命後一直到現在十多年，都是在電影學院教導演。我認為導演拍的電影是藝術作品，一定要表現真實的生活和中國人的歷史、生活和情感。而且藝術作品不是簡單的政治宣傳，必須要寫人性，對人類──不管各個地區各個民族──他們人性的真善美假惡醜，這是共同的。如果你不把人性表現得豐富、深刻，無論現在還是未來，無論觀眾是中國人還是外國人，都看不懂。我的老師謝晉反覆教導我們，一個導演要拍留得住的電影。我一直在思考，什麼東西留得下去。關於人性中真善美的、假惡醜的描述和表達，永遠會引起人類的思考。我因為作老師，很多時候都在上課，一共只拍了九部電影，但是時隔二、三十年，有六部電影還能在這次給大家看，我想原因就是它們表現了我對藝術、對電影的看法，表達了人類的精神。

　　這些年我曾經帶著這幾部電影去過很多國家，參加影展放映，或是用於學校講學。我在疫情前去了蒙古國的烏蘭巴托放《黑駿馬》，這部片子去年在賈樟柯辦的平遙國際電影節上也放了，最近又在賈樟柯的影展放了《世界屋脊的太陽》。年輕一代的觀眾都非常感動，不覺得這些電影過時了，而是像新拍的片子，並且他們和作品產生了共鳴。這證明電影的藝術價值、人類的精神價值永遠超越政治宣傳與娛樂票房。娛樂票房和政治宣傳都是暫時的，永恆的價值才是我作為導演所追求的東西。

　　1988年，我在坎城影展上放映了《湘女蕭蕭》，當時紐約客電影發行公司（New Yorker Film）的Dan Talbot看中了它，後來它成了第一部在美國發行的中華人民共和國的電影，在藝術院線放映。後來他也買了《黑駿

馬》，《香魂女》也被美國公司買了。這六部電影裡有三部在八、九〇年代的時候在美國藝術院線發行。後來他們還發行了錄像帶，我都看到了。我現在很高興，有了數字技術，以前的電影都可以進行高清修復，還可以通過網絡傳遞給美國的觀眾，讓更年輕一代的觀眾觀看。其他三部電影只參加過影展，還沒有在美國做商業發行，也希望大家能夠通過網絡看到。

觀眾｜您的電影文學性非常強，很多代表作都改編自文學作品，包括《本命年》、《湘女蕭蕭》、《香魂女》。請問改編過程中最大的挑戰是什麼？

我經常和學生說，好電影最主要是要有好劇本作基礎，劇本是創作的根源，如果沒有好劇本，很難拍出好電影。但我們導演本身又要忙於很多事物，比如技術、技巧、布景，甚至還有投資等等，很難深入瞭解、思考生活。我經常說，百分之九十的導演沒有能力獨立寫劇本，而我們又必須在好的劇本上繼續攀登。很多好劇本來自很好的小說，所以我們要依靠好作家、好編劇。我們和好多第五代導演，以及謝晉導演，都很重視去文學中尋找創作源泉。文學是文字藝術，我們改編時遇到最大問題就是如何在忠於原著的前提下，發揮電影視覺和聽覺手段的藝術表現力。完全照搬文字內容一定會蒼白無力。我每部電影都要下很大功夫做文字的視聽化，去尋找一種適合電影的表現手法。這些努力也成了我的教學素材。

中國是個多民族國家，我有幸拍了很多著名作家的好作品，它們把我帶入了作家所描繪的富有民族風情的地方。比如《湘女蕭蕭》把我帶到了湘西山區，那裡漢族和苗族雜居，建築、服裝，各種民俗都非常有特色。我必須要深入到那裡去瞭解，比如蕭蕭結婚的時候，新郎、新娘會穿什麼樣的衣服、戴什麼樣的頭飾。後來拍《黑駿馬》，我選擇到蒙古國的烏蘭巴托附近拍攝，對蒙古族的氈包（編按：即蒙古包）和「馬背上的生活」有很多瞭解。特別要講《世界屋脊的太陽》。我大概去了九次西藏，拍過兩部電影，西藏的民族文化，以及當地美麗的風景，跟華北大地完全不一樣。電影要有

看得見、聽得著的東西，所以這些片子裡還有蒙古的長調、西藏的歌曲、湘西的民歌、白洋淀的河北梆子等等。我帶著設備，把不同地區的自然與人物都記錄下來。小說作者原來用文字描寫，讀者只能想像，看不到，現在電影讓你都看到了。我在六十歲以前年富力強，把中國幾個最好的地方去遍了，而且不是普通的旅遊，一待就好幾個月，甚至去好幾次，於是就覺得導演是個很幸福的職業。你可以去這麼多漂亮的地方，遇到這麼多美麗的民族文化。我們導演要做的事，就是要把文字內容變成視聽內容，把自然的四季美景和人類的民俗風情再現到銀幕上，讓所有的觀眾都看到。

最後一個問題。您除了導演之外也是一位老師，還在北京電影學院擔任過副校長，您有什麼建議送給年輕的導演或是年輕的學電影的學生？

數字技術降低了電影製作成本，減少了技術問題，現在用手機都可以拍電影。過去膠片太貴，所以我們準備得特別充分之後才敢去拍，現在有些導演不怎麼準備就開始拍，而且拍的量很大。我經常碰到一些導演，說自己的素材時長能有幾十個小時，然後他們再去剪出兩小時的作品。我的第一個建議就是，雖然數字技術創造了這麼多好條件，但是導演依然要準備充分，加工劇本、準備拍攝、安排角色、排戲，等等，不要以為拍很多很多素材，就會出好作品。

導演是種「準備的藝術」，塔可夫斯基（Andrei Tarkovsky）就說過，籌備期是他創作最興奮、想像最多、最幸福的時候，一到拍攝就有各種因素干擾他實現構思。年輕導演一定要做好充分的準備。再一個就是要拍有價值的電影。一定要解放思想，要有好的劇本，要有深刻的、有創新意義的人物思想，不能滿足於自我表達和簡單的娛樂，不然作品是留不下去的。在這樣一個娛樂視聽爆炸的時代，人人都可以拍電影，但還是有好的藝術家成長起來。這十年我也輔導過一些年輕人拍作品，其中兩個非常好，一個是根據作家方方的小說《萬箭穿心》改編的電影，非常精彩，再一個就是我的一個學

生，把哈金的小說《養老計畫》改成電影《盛先生的花兒》，也非常好。年輕人找到好的劇本，好的小說，認認真真拍，就可以做出留得下去的好作品。

白睿文　文字記錄

謝飛導演作品

《紅色如火》（舞台劇）
《向陽湖畔》（舞台劇）

1978
《火娃》（謝飛）

1979
《嚮導》（王心語／鄭洞天／謝飛）

1983
《我們的田野》

1988
《湘女蕭蕭》

1993
《香魂女》

1995
《黑駿馬》

1990
《本命年》

1990
《世界屋脊的太陽》（謝飛／王坪）

2000
《益西卓瑪》

文中提到的其他作品

1948
《普通一兵》Рядовой Александр Матросов（Leonid Lukov）

1948
《單車失竊記》Ladri di biciclette（Vittorio De Sica）

1950
《白毛女》（王濱／水華）

1951
《紅樓二尤》（楊小仲）

1952
《羅馬十一時》Roma ore 11（Giuseppe De Santis）

1956
《第四十一》Сорок первый（Grigori Chukhraj）
《祝福》（桑弧）

1957
《雁南飛》Летят журавли（Mikhail Kalatozov）

1958
《白痴》Идиот（Ivan Pyryev）

1959
《一個人的遭遇》Судьба человека（Sergei Bondarchuk）

1970
《愛的故事》Love Story（Arthur Hiller）

1974
《杜鵑山》（謝鐵驪）

1975
《海霞》（錢江／陳懷皚／王好為）

1976
《計程車司機》Taxi Driver（Martin Scorsese）

1979
《克拉瑪對克拉瑪》Kramer vs. Kramer（Robert Benton）

1978
《越戰獵鹿人》Deer Hunter（Michael Cimino）

蘆葦：解碼編劇的祕密

　　蘆葦先生是中國電影近四十年來，最多產且最有影響力的編劇之一。他的編劇作品有三十部左右，從1982年左右開始創作，與改革開放及第五代導演的崛起同步，之後也同很多第五代的導演有合作，包括張藝謀、陳凱歌、滕文驥、周曉文等。他的代表作包括《活著》、《霸王別姬》、《赤壁》、《圖雅的婚事》、《白鹿原》、《狼圖騰》等，都稱得上中國近幾十年來在電影界頗有影響力的片子。蘆葦先生也獲得了許多獎項，包括金雞獎導演處女作大獎等。除了創作外，蘆葦還著有《電影編劇的秘密》（與王天兵合著）。很難得在2022年3月25日有機會跟蘆葦先生詳細地談談他的編劇生涯。這次對談分成兩場，前面我們一對一對談，後半有聽眾的提問，其內容如此豐富，好像一場電影編劇的大師班。

蘆葦。蘆葦提供。

早年的外國作品刺激與國內動盪經歷

非常高興能夠和白老師談電影，也非常高興能跟大家在這個平台上相會。

我們先談談您的成長背景吧。您出生在北京，在西安長大，能否簡單地介紹一下你小時候的家庭情況呢？

好的。我的父親是抗日戰爭時期的一位進步青年，他當年跟所有左翼青年一樣去了延安，參加了所謂的革命，所以我父親在延安待了很長時間。解放以後，也就是1949年時，他跟著中央一塊到了河北，然後從河北進京。在河北時，因為馬上要解放，父親當時年齡已大，就可以結婚了。到北京後，1950年3月就有了我。1951年時父親被調回西安，在西北局工作，他是司機，解放戰爭的時候，一直給習仲勳開車。所以習仲勳當了西北局的書記後，就把父親調回來繼續當車隊的隊長，我也從北京回到了西安，所以我算西安人，在西安成長。

小時候您有看書或看電影的習慣嗎？

有。因為那時西北局是一個大機關，它有個非常完備的圖書館，所以我小時候比普通孩子幸運的是我有書可讀，而且可以看大量電影。那時候西北局作為一個重要的黨政機關，每個禮拜都要放一場電影。那時是我們的天堂，每個禮拜都可以看電影，還有圖書館的書可看。因為我可以使用父親的借書證，圖書館的館藏也很多，所以小的時候接受了非常多信息（資訊）。

那時候有哪些書或電影給你留下比較深刻的印象呢？

我記得十六歲以前看書時最受感動的是兩個人，一個是契可夫，俄羅斯的小說家兼戲劇家。還有一個是肖洛霍夫（Sholokhov Moscow），我十五歲時看他的《靜靜的頓河》（*Тихий Дон*），這本書一般的地方看不著，但西北局圖書館有。我認為這兩個人對我青少年的影響非常大。

電影的話，主要是看國產片嗎？

那時我們其實能看到義大利新現實主義的電影，我在八、九歲時就看過，像羅塞里尼（Roberto Gastone Zeffiro Rossellini）、德·西卡（Vittorio De Sica）的電影，我都很早接觸，雖然看不太懂。像羅塞里尼的《羅馬，不設防的城市》（*Roma città aperta, 1945*），我是在十歲左右看的，所以先天的環境非常好。

德國有一個導演叫韋納·荷索（Werner Herzog），他一直強調人的經驗比學習電影更重要，如果要做好導演或編劇，需要吸收很多不同的人生經驗。我看您出生於1950年，在中華人民共和國建國後不久，所以解放後一系列的政治運動和社會風雲您應該有親自經歷過，包括文革，當過知青上山下鄉、等等……

是的，我從1952年到西安，在那之後中國十七年歷史的風風雨雨我都經歷過。我看過很多暴風驟雨般的運動，我認為這些經歷對我之後從事編劇事業非常重要。如果沒有這些經歷的話，恐怕就沒有今天的編劇生涯。

是的，我知道您也當過工人、學過畫畫等，我想如此豐富的人生經歷肯定給您的編劇生涯帶來非常大的影響，也給您提供了更開闊的視野。這些經歷對您之後的寫作起了什麼樣的作用？

我認為這些人生經歷非常重要。比如說文革讓我看到了階級鬥爭和很多人間慘劇，再則十八歲時我下鄉到秦嶺的山腳，當了三年的農民。那三年的經歷對我特別重要，因為中國的農民史占絕大多數，我一個普通人也經歷了那段時光，並且那時候很年輕，感受非常強烈。這些經歷伴隨著我終生，讓我對中國社會和人性都有了更深刻的瞭解。後來我還當過流浪漢，因為我在二十二歲時招工出來了，但我不喜歡那個工廠，就退職了。這放在今天很平常，但在那個年代是非常稀少的一種反抗行為，所以我就有四年飄落於社會，沒有工作。幸虧我的父親比較理解，認為我的選擇沒什麼大不了。他給我的原話是：「家裡總有你一碗飯吃，你既然不願意去做那種工作，就自己選擇。」我覺得家庭對我的寬容和父親對我的理解也對我的成長起了非常重要的作用。

這個經歷也是非常獨特，那四年的流浪漢經歷應該是改革開放初期吧？

不是，是四人幫時期，1972年到1976年。這四年實際上是我的大學，我在大量地閱讀書籍和學習。我在這期間學習了美術，也系統地學習了藝術史。那時我把能找到的書，比如希臘藝術史、羅馬藝術史、中世紀藝術史、印象派畫史、新徽派的畫史，都比較系統地讀過。雖然說是流浪時期，但是實際上是我的大學。我至今想起來仍覺得那段時光非常重要。

那期間您人還在西安嗎？

嗯，那時我已從農村回到了西安家中，因為父親很寬容我。這個情況當時一般的家長是不可接受的，就是你有工作卻不幹，但我父親十分容忍和同情我。

編劇生涯的開端

您的編劇生涯應該始於八〇年代初期？

對，我第一個修改的劇本是在1986年，周曉文的電影，他作為導演在西影廠拍攝《他們正年輕》。這個電影是反映越戰時候，在前線的一個班的戰鬥故事。劇本的原作者叫李平分，現在已經去世了。我是負責改編，因為周曉文是我朋友，邀請我修改一下這個劇本，我當時也很高興能有實踐的機會，就答應了。拍成電影以後，作品的口碑非常好，但是很可惜沒能通過審查，因為有反戰情緒。雖然作品被槍斃了，但這次經歷給了我信心。我覺得當編劇很有意思，是值得做的事情。1987年周曉文在拍《最後的瘋狂》時，他又請我作編劇，雖然劇本我沒有上名，但是是我寫的。1988年時，周曉文要拍《瘋狂的代價》，還是請我當編劇，我就兼任編劇和美工，名字也終於上了銀幕，廠裡也開始認可我當編劇的能力。至此我的編劇生涯就開始了。

那周曉文找您的時候，您是在哪個單位？

我在西安電影製片廠，我是1976年社會招工到西安電影製片廠，工作是繪景工，也就是畫布景的，後來跳槽當編劇。

那後來您參與了很多不同類型的電影，有愛情電影、懸疑片、古裝電影等。這麼多類型中，您覺得哪一種最具有挑戰性？

其實每一種類型和題材都有挑戰性，我覺得挑戰性是一個常態。你為什麼要接和寫這個電影劇本呢？你一定是在接受挑戰。所以後來有些挑戰我也不願意接受，比如有很多類型我並不熟悉，或者我沒有興趣。我覺得我作

為編劇，完全是從技術與興趣出發，我覺得有感覺了、有興趣了，我就願意接受，這樣也比較自由。

要說「人」的故事

您的代表作有好幾部在國際上大獲成功，比如陳凱歌的《霸王別姬》和張藝謀的《活著》。這兩部雖然在海外好評如潮，但引進國內後就不允許發行了。我想我們可以好好談這兩部對中國電影史非常重要的作品。開始籌備這兩部電影的時候應該是六四過後不久，九〇年代初吧？

對，《霸王別姬》我記得是從1991年開始寫這個劇本，拍攝是1992年，發行是1993年。《活著》呢，是1993年張藝謀導演來找我，然後我們在年底拍完的，這兩部電影一前一後。

那您當時是怎麼樣的一個創作狀態？

我覺得算正常。他們來找我當編劇的時候，我第一個就是看喜不喜歡。有沒有感覺。《霸王別姬》找我的時候，我一聽，這個京劇吧，因為我是一個戲劇發燒友，對戲曲非常入迷，所以和這個作品一拍即合。陳凱歌問我有沒有興趣，我說這太好了，我們可以拍一部很好看的電影。後來藝謀來找我做《活著》的編劇的時候，那個戲劇是我們硬插進去的，本來小說沒有這一段。但因為我們喜歡中國戲劇，所以把富貴的身分改變了，變成了藝人，小說裡他沒有這個身分。

那我想再問一下電影跟文學原著的不同，因為恰好這兩部電影都是根據文學作品改編的，余華的《活著》和香港作家李碧華的《霸王別姬》。原著跟電影有好多的區別，比如《活著》的故事原來是發生在農村，電影搬到

了縣城。富貴本來有一頭牛作伴，在電影中也取捨掉了，還有家珍這個角色的戲分增加了許多，包括結局，其實《活著》原著的結尾是比較殘酷的。您能否帶我們回到那個年代，分享一下在改編的過程中，您和余華還有張導演有過怎樣的討論，或者進行過怎樣的考慮？

張導演在找我的時候就很明確，要我對劇本負全部責任。他說余華作為原作可以寫一稿，但是他拍攝的劇本由我來負責。當時我跟他的合作特別密切，他是陝西人，對民間藝術也很有興趣，所以我把陝西的皮影戲作為一個重要的情節放了進去，也獲得了他的同意。這兩部電影其實都承載著我們的愛好，像《霸王別姬》，我們把京劇和崑曲放進去了；在《活著》呢，我們把陝西的地方戲劇皮影戲、碗碗腔和老腔放進去，效果都不錯。而且最關鍵的是我們把自己熱愛的東西變成了銀幕裡的內容，會覺得很滿足。

那改編的過程一般需要多長時間？

《活著》是幾個人關在一個房間，花了幾個星期或幾個月完成。陳凱歌和張藝謀的工作習慣很不一樣，陳凱歌在跟我討論劇本的時候，只有他和我和他父親三人，討論劇本時大多在他家。但張藝謀不一樣，他會把所有主創都拉來討論。我記得寫《活著》的時候是在鄉下，在甘肅天水的一個小山溝裡寫的第一稿，後來回西安寫的第二稿。《霸王別姬》是在北京寫的，因為那時看大量的京劇，我就住在北京了。

《霸王別姬》跟原著也有好多的區別，尤其是結尾部分，這是經過了怎樣的改編過程呢？

因為最開始陳凱歌他不願意拍。徐楓找他的時候說，我已經買了小說版權，你來拍。他看了小說以後推辭了，推辭了兩次，因為他覺得沒有意

思。後來徐楓說，既然我們要合作，小說的版權也買了，我也要拍這個題材，你如果要跟我合作，必須先完成這個。後來陳凱歌就問我，覺得這個小說怎麼樣，我說它就是香港的一個言情小說，但是因為電影可以改編，我們可以重新創造它，把我們追求的東西放進去，變成我們的電影。當時陳凱歌很高興，說那就看你的劇本了。後來我就把對京劇的理解加了進去，他看了我的初稿很高興，說這個電影有意思了、值得拍。我在改完第二稿以後，他就完全認可。我還想改第三稿，他說行了，這稿挺好，你別改過頭了。然後他就拍板定案了。

所以《霸王別姬》兩稿就完成了，那《活著》呢？

《活著》也是兩稿，一般我寫劇本都是兩、三稿，唯一的例外是《白鹿原》。《白鹿原》寫了七稿才滿意，前面的六個都不行，覺得沒把《白鹿原》最主要的東西抓住。但很可惜，這個電影最後並沒有按我的劇本拍。

那您覺得改編原著最大的難題是什麼？

我覺得是忠於原作和自己創作理念的平衡。我覺得有兩個問題，第一你要認可它的主題，如果不認可，你必須賦予它一個新的主題；第二你要賦予它一個電影的類型，而不是照搬小說的情節。雖然來源於小說，但你要超越它，要在戲劇的意義上超越它。

我想觀眾朋友看最近國內的很多電影，一個共同的缺點就是沒有人情味。而您參與的電影的一個優點就是人物刻畫非常逼真，可信度非常高，能打動觀眾。比如看銀幕上的富貴、家珍、程蝶衣、段小樓這樣的角色，會有一種實感。那麼從專業編劇的角度看，您對人物塑造有什麼可以分享的祕密呢？

沒有祕密，只有一個戲劇性的規律。因為電影說穿了就是銀幕上的一個故事，那既然要講故事，你就必須要有一個主題，和一個你和觀眾都感興趣的起點。我覺得跟對人性的理解有關係：你對這複雜的人性是否有一種要表達的慾望？換句話說，你的心動了就好辦，因為你有話要說，且非說不可。我看現在中國的很多影視作品，覺得很沒意思。這些導演、編劇創作的作品對於他們自身而言意義何在？有什麼觸動？我很懷疑。我覺得每個人的經驗都不一樣，我只明白自己的經驗。

再回到《活著》跟《霸王別姬》，我覺得這兩部片子的命運非常奇怪，一方面在海外獲獎並得到稱讚，但在國內卻被鎮壓和批評了，這個現象對您後來的創作帶來了什麼樣的影響呢？是否影響到您之後的創作路線？

我一直堅持一點，就是有感而發，無感不發。我只做有興趣和有緣分的作品，如果不喜歡我就不做了。在這點上我有一個好處，因為我是美術出身，如果當不了編劇我也不會失業。所以在當編劇的時候我就有一定自由，可以作選擇。我不像很多編劇一樣會被指定寫什麼，你讓我寫可以，但我必須喜歡才寫。我並不喜歡錢，像當時《霸王別姬》拍完後陳凱歌找我寫《風月》，《風月》的稿酬大概是《霸王別姬》的十倍，但我不喜歡那個題材，覺得沒有意思，讓他找別人寫。這就是我的堅持，有感而發，無感不發，不要為賦新詞強說愁。

前面您提到您本來是學畫畫的，要做美術，您覺得美術背景對您的編劇生涯起了什麼樣的作用？是否因此更加注意畫面的呈現？

我覺得非常重要，因為電影的本質就是視覺和聽覺的藝術，繪畫是視覺藝術，能給人的視覺素養打下非常好的底子。因為你在寫劇本的時候，腦海裡出現的永遠是畫面。它不是抽象的情節或文字的表達，而是畫面的表

達。陳凱歌當時看了我的《霸王別姬》後，他說畫面感很好，簡直不用再設計了，可以直接採用。所以我覺得電影最本質的東西就是兩個，一個畫面，一個聲音，如果把這兩點準備好，對於當編劇會非常有好處。

那除了編劇之外您也做過導演，但好像只有一部1996年的《西夏路迢迢》，這部電影在國際上和國內共拿了四個獎，能不能談談這部作品以及您是怎樣轉型？

這個片子我完全是陰差陽錯當了導演。本來這個劇本陳凱歌看過挺喜歡的，他說我們將來有機會把它拍了。可忽然出來了一個老闆，出錢讓我當導演。因為陳凱歌當時也忙，我說我拍也可以，能不能再給我一年時間準備，因為我沒有幹過導演，只做過美術和編劇。後來那個製片和出品人說不行，必須今年拍，所以準備就不太充分。最主要的失誤是我作為導演的素養不夠，我覺得我當編劇還算合格，但當導演完全沒有經驗。其實這個電影的故事不錯，但是拍得很粗糙，我後來也很羞愧。雖然大家在抬舉我，但後來我也不敢再拍了。也不是不敢，就是沒有興趣了，這個和中國電影環境也有關係，那時不缺好導演，但好的編劇比較少，既然人生有限，我還是抓緊時間好好寫劇本，讓比我更成熟的人來作導演。其實我對電影的追求非常簡單，我當什麼都可以，但關鍵是要拍好的，這個是我的原則。

表現真實的時空感

前面提到《活著》跟《霸王別姬》背景都是現代中國史，但您也寫過好多以中國古代為背景的電影，包括《秦頌》、《李自成》、《赤壁》等。我想寫古代題材的電影總有一些特殊的挑戰吧，比如語言問題，怎樣找到一種既能讓觀眾聽懂又有文言文味道的表達。您覺得拍古裝電影最大的難題是什麼？

語言確實是個問題，因為古代的語言習慣和現代漢語是不一樣的。我的原則呢，是「九白一文」，就是台詞裡的百分之九十是現在用語，古代語言可以用，但要控制在很小的分量。最關鍵的是不管使用什麼語言，你要有古意，要讓觀眾相信這是古人說的話。我在寫《李自成》的時候，不但使用了現代語言，還把中國陝北方言和山西方言加了進去，效果還不錯，因為它顯得很獨特。還有別的例子，比如莎士比亞在寫話劇的時候，用的是他當時的語言，但今天的人在演繹的時候，一定有自己的發揮和改變。我覺得不管用什麼方法，目的就是一個：表現出那個時代的感覺。像《秦頌》的話，它帶動了整一個拍秦始皇的風潮，它是第一部，後來有張藝謀拍《英雄》（2002），陳凱歌又拍《荊軻刺秦王》（1998），大導演都去拍秦始皇。

《秦頌》是什麼樣的一個創作過程呢？

　　因為秦始皇是陝西人，他又是中國歷史上一個標誌性人物，這個人物進入影視作品是必然的。我們當時想把我的想法形成一個電影，後來周曉文說，只要你寫得好我就拍。我劇本很早就寫出來了，大概是1994年，周曉文是1995年拍的，當時演員力量很強，像姜文、葛優、徐晴這些一線演員都來了。所以這個電影還是有它的長處的，但也有它的問題。因為中國是歷史悠久的國家，歷史的素材很多，我們要如何把這些素材變成今天的觀眾樂意接受的內容，這是個挑戰，至今仍任重道遠。我們中國電影人並沒有很好地完成它，和莎士比亞形成對照，莎士比亞把英國的歷史變成了永恆的舞台劇。但我們儘管拍了大量歷史題材，實際上作為證據和傳奇來講，我覺得還不夠成熟。

　　您剛剛提到關於秦始皇的歷史素材很多，那一開始面對這樣的項目的時候，您會做什麼樣的功課和準備呢？

我會把他們的權威的歷史著作通讀一遍,在寫《李自成》前,我不但讀了現代人寫的李自成傳記,還參考了當時的一些野史,就是明末清初的一些專門寫李自成的野史。我在寫《赤壁》時,也要把它的歷史背景搞清楚,然後通過這些素材找到一個戲劇的線索。《李自成》吧,這個劇本寫完了一直沒拍,但是我相信它會很有意思。

從古代到現代、從原創故事到文學改編,您好像什麼樣的電影嘗試過,這是非常大膽的跨越,包括從藝術電影到商業電影。比如2006年您參與過兩部片子,一部是王全安的《圖雅的婚事》,是純粹的藝術電影;另一部是吳宇森的《赤壁》,是商業片,這兩部片子屬於不同的電影世界。那麼從藝術電影到商業大片,您的創作狀態會有什麼樣的轉變嗎?比如片子的預算越大,您的創作空間是否會越小?您如何平衡藝術電影和商業電影之間的在工作層面的不同?

這個你得根據投資的規模來作自己劇本創作的計畫。因為我做美工出身,瞭解電影的預算,當美工的時候我必須要參與預算,我要考慮要搭多少景、用多少材料,當美工的經歷對我有很好的訓練。所以我一般跟投資者合作,第一個問題就是預算,根據投資規模來規劃比較切實的內容。創作《圖雅的婚事》時,一開始就告訴我只有五百萬,所以我就選擇了一個小題材。那當時吳宇森找我寫《赤壁》的時候,他說你放開寫,寫多少場面我都我都沒問題,那我就沒有顧忌了。比如很多歷史場面,大規模的戰爭場面、水戰場面,我都可以放寬心寫。但《赤壁》最後完成的版本幾乎沒用我的劇本,所以我那稿也等於白寫了。

在2011到2012年,您也參與過兩部中國觀眾非常期待的由文學作品改編的大作,一個是《狼圖騰》,一個是《白鹿原》。因為原著受到很多讀者的喜愛,您在將小說改編成電影的壓力會不會更大?另外這本書都是五、六

百頁的大作,將它們寫成一、兩個小時的電影,您覺得最大的挑戰是什麼?

我覺得任何的改編都得有限制,因為小說的創作天地太自由了,它可以天馬行空,沒有人會限制你。但電影的時間和空間都是極其有限的,電影的本質上是戲劇,你要把天馬行空的小說改編成有限的時間和空間,這需要對電影類型的理解和研究。因為我有投資和預算的概念,所以我基本上是你投多少錢我做多少活,我按照投資規模給你設計。我是一個比較專業的編劇,不會玩票。像《狼圖騰》這樣的電影,涉及到歷史題材,又涉及到大自然和動物的細節,那麼在動筆前也做過一些關於動物、關於狼的深入研究。因為那個小說寫得非常詳盡,非常豐富飽滿,所以我寫的時候只有一個問題,就是取捨。再一個我寫這個劇本的時候有一個得天獨厚的優勢,就是我是知青。小說中知青的語言、生活習慣和狀態我非常清楚,所以我很有信心,比把握秦始皇要容易很多。寫《狼圖騰》的時候我是非常痛快的,可以說一氣呵成。但後來拍的時候導演請了三個法國編劇介入,我認為他們不瞭解知青,也不瞭解中國的草原,所以那個電影有點遺憾,我覺得力度不夠,戲劇性不夠,人物塑造也不夠。

您有跟這些法國編劇合作嗎?

沒有,我只寫了第一稿,之後就沒有音信了,我也沒看過他們的劇本。

所以您如何看待由外國導演來處理這種中國地道題材的片子?

我覺得跟國籍沒有關係,只看你完成的作品是好是壞。比如我認為現在表達中國歷史最好的電影其實是外國人拍的《末代皇帝》(*The Last Emperor*, 1987)。我認為那個電影對中國歷史的解讀和表達是非常具有歷史感。電影本身的好壞就是它飽滿不飽滿,真實不真實,它的感覺是不是中國人的故事。

您提到《狼圖騰》寫得特別順利，那您這麼多電影作品裡，哪一部是最困難的呢？是什麼樣的創作過程？

最難的是《白鹿原》，我一共寫了七稿，寫了四年。因為《白鹿原》寫的是陝西農民的故事，我雖然對陝西農民很熟悉，但是這個小說的內容特別多，將近五十萬字，篇幅浩繁，而編劇的任務是要抓住故事核心，明白它的戲劇矛盾衝突是什麼。我寫第一稿的時候並不清楚，幾稿以後我忽然意識到這故事寫的是兩代人價值觀的撕裂，它看似是家庭故事，實際是在寫代溝，是三個家庭三代人間的戲劇關係。我意識到這個後就好辦了，就主動抓住這條線來進行刻畫。所以這條線我寫得比較飽滿，但很可惜電影最後用的王全安自己寫的版本，我的劇本寫了四年，他據說只寫了十七天，我覺得有點太輕狂了。

因應創作的形式去創作、改編

今天我們對談的主題「電影編劇的祕密」，其實是您書的名字，是您和王天兵合作的一本書。如果您今天要對年輕作家或編劇送一些建議，或分享一些電影的祕密，您會說些什麼？

我建議他們多研究一些經典的作品和電影編劇的理論書籍。有一個人對我影響很大，是美國的一個劇作家拉約什·埃格里（Lajos Egri），他的書名就叫《編劇的藝術》（*The Art of Dramatic Writing: Its Basis in the Creative Interpretation of Human Motives*），這本書從理論上打開了我對編劇的理解。我覺得他說的很對，所以逢人就會推薦這本書。這本書在中國再版的時候請我寫了推薦語，我也欣然寫了。他那本書寫的是舞台劇，但其規律和劇作結構我覺得跟電影的本質上是一樣的，因為電影是從舞台劇發展出來的，電影更自由和開放而已。但是我覺得這些基礎理論非常重要。

觀眾｜蘆老師您好，我想問您對修改原著的看法。舉個例子，電影《大紅燈籠高高掛》裡，用拿下紅燈籠掛上白燈籠來表示對一個妾的懲罰，這是原小說沒有的，您怎麼看待？編者對原著的修改是否有一些原則，是否會有不同的出發點？

　　我覺得這跟電影的類型有關。《大紅燈籠高高掛》這部電影是帶有象徵意義的一種類型，所以它的內容有時候會跟類型走，它包含了很多隱喻。從類型出發的話，可以不考慮這個，因為隱喻既是一種話劇手法，也是電影手法，你怎麼使用得當完全是由內容所決定的。

觀眾｜蘆老師您好，您曾在一次訪談中說，第五代導演有兩個致命的問題，第一不會講故事，第二不太懂表演，請問這是什麼原因造成的？不會講故事也是許多寫作者的苦惱。

　　電影在本質上是一個故事，只不過就是銀幕上的故事。所以故事對於一個電影創作者來講至關重要。但是現在很多學校都把電影藝術抽出來，作為藝術類型來對待，這樣就把電影的本質給曲解了。實際上它是一個在銀幕上講故事的地方，但很多人都把它作為一種藝術的類型來看待。當然電影有藝術的成分，但如果要考慮商業性，最好還是克制一點，要知道它的侷限和邊界在哪裡。不要為了藝術風格不考慮別人，恨不得人人都是塔可夫斯基，塔可夫斯基是不可取代的，那是他自己的感受。作為我們凡人來講，我們還是老老實實地遵循著講故事的規律，必須要有開場、有中間的部分、有高潮、有結尾，這是一個既定的模式。這是人們已經習慣了的故事模式，太另類的話不好接受。

觀眾｜請問蘆老師，您怎麼看待目前影視創作中的時代主題，或者說哪些時代主題是您現在所關注的？

時代這個詞有點大。我知道我對什麼感興趣，但它與時代是什麼關係，我好像並不清楚。時代自有理論家和觀眾來做一個界定，我還是老老實實把故事講好就行了。

引起觀眾的共鳴、連接時代

觀眾｜《活著》小說被改編成電影後，把人的死亡和不同的政治運動聯繫在了一起，能否請您分享當時改編小說的背景和想法，是誰、如何提出將死亡和政治運動結合的？

《活著》的改動比較大，因為小說到結尾的時候一家人死光了，就剩福貴一個人和他的牲口說話。這個作為小說來講，是象徵性的手法，很獨特且有力量。但我覺得作為電影來講，它太另類了，太風格化，所以我們想把它通俗化。我們想讓更多人樂意接受這個故事，在情感上，在劇情的節奏上，能讓故事有普遍的意義，所以就作些調整。當時我和張藝謀討論也比較清楚，我們要保留它的精神，但在故事的基礎上，我們要有自己的選擇。我們不按它的框架來，做了一些很大的加減。總地來說，我覺得我們的做法是對的。

觀眾｜您說好的電影往往能夠和觀眾產生共鳴，在共鳴中，我們往往有機會審視自己和自己生活的環境。現在電影市場主要消費者是九〇年代或者以後出生的年輕人，他們沒有經歷過中國六〇到八〇年代的苦難和劇烈變化，也許無法和相關題材的電影產生共鳴。我的問題是，作為編劇，您覺得現在的電影如何讓年輕人對中國過去發生的苦難和巨變產生共鳴？有哪些切入點或者題材可以將年輕人與過去那個陌生的中國聯繫起來？

其實這也是我一直在思考的問題，但看了很多年輕人對《活著》和《霸

王別姬》的觀後感，我很開心。我覺得我們的敘述方式和內容他們都樂於接受，他們也看得很感動。我覺得只要你遵循戲劇的敘述手法，嚴格按照電影的規定性來就可以。電影畢竟有一百多年來形成的敘述方式，它是有格式和體系的，你要懂這個才能有效地跟觀眾溝通。這個隔代問題，我看莎士比亞、看《哈姆雷特》（Hamlet）的時候也很感動，雖然那個時代我根本沒有經歷過。為什麼能被一個跟我毫不相關的故事和人物所感動？這是我們必須面對的問題。我相信好的作品有這種神奇的力量，可以打破年齡、打破國界、打破民族的界限，讓觀眾得到一種滋養。比如說《教父》（The Godfather, 1972），它講的是美國的義大利社區的故事，這跟我們中國人八竿子打不著，但是我們看它依然會感動，我覺得這種感動很有意思。再比如導演埃米爾‧庫斯圖里卡（Emir Kusturiča），他是南斯拉夫導演，他的電影我看得十分入迷。但是他拍的吉普賽人，我對吉普賽人知道什麼呢？這就是電影最神奇的一個地方。

觀眾│我認為《霸王別姬》和《活著》兩片是兩位導演最好的作品，也都是由知名小說改編成的，都在國內遭禁。請問您如何應付這政治審查的挑戰？

　　其實《霸王別姬》一開始發行了，這部電影的命運我覺得比電影內容還要曲折。它一開始不被允許放映，但後來在坎城影展獲大獎了，實際上在中國是可以發行的，是鄧小平批的。當時出品公司把這個電影送到鄧小平那兒，讓老爺子指教一下。據說鄧小平看完後，他說可以放，這電影才在中國得以放映，北影還出了自己的版本。其實後來是不提倡參加國內的影展，而且有內部文件說不准宣傳。那《活著》就比較簡單，就是審查的時候直接槍斃。據說槍斃得很有戲劇性，在電影局放了一半的時候，有人就打電話給電影局的局長，說這個電影必須槍斃，如果這個電影能發行，那一切反動的電影都可以公映了，這在當時把電影局所有人都給嚇住了。所以《活著》和《霸王別姬》不一樣，後者在國內是公映了的，我就是在國內看的，自己買的票。

觀眾｜寫《李自成》時，您作為編劇的著力點，是自己對歷史人物的感受和看法，還是隨著歷史的真實軌跡？編劇有多大空間可以自由發揮？如果在創作中某個情節或者人物沒寫過癮，您會加大它的分量，還是考慮均衡而有所遺憾地放棄個人發揮？在極其有限的時間裡，主題表達是不是都要精簡？作為編劇，您怎樣分配這些劇情，怎樣布局更合理精彩？

　　它是有一個規律的，就像一個文章有起承轉合，你的敘述一定要得當，一定要合理，一定要在它的應該起作用的時候發揮作用。因為影視作品不是歷史，它只是利用歷史素材來進行創造；它不是紀錄片，也沒有紀錄片的職責。它是一個故事，戲劇衝突和戲劇性是最重要。有時候說一個作品有沒有歷史精神和對歷史的理解，這個非常重要。因為同一件事情，不同的人會講出不同的故事，這個故事你為什麼這樣講，那是你的選擇和判斷。但寫《李自成》時，我比較過癮的是，因為李自成是陝北人，我也有一半陝北血統，所以我對李自成的方言比較清楚。所以寫的時候我把陝北方言的一部分揉進去，覺得很有個性。對於歷史題材，我覺得中國有歷史，但沒有表達，所以這依然是一個重大的挑戰。

觀眾｜請問蘆葦先生，您覺得編劇工作和導演工作對您而言最大差別是什麼？

　　差別就是一個是在自己的想像中工作，另一個必須要操作才能完成，要把它變成銀幕上可視性的東西。所以我為什麼樂意當編劇不願意當導演，因為我覺得編劇更自由，導演受資金和場地等條件的限制，他們在精神上沒有我快活。

觀眾｜您覺得各地方言例如您提到的陝西方言，可以在電影裡扮演什麼特殊的角色和功能？

我在寫《白鹿原》的時候，在我的想像中它應該是陝西方言，所以我就用陝西方言來寫這個劇本。雖然我不懂英語，但據說《教父》的英語帶有義大利社區的特點，因為科波拉（Francis Ford Coppola）本人就是義大利裔的美國人，所以他對義大利的口音比較敏感。《白鹿原》呢，因為我是陝西人，我對方言特別有興趣，故事中人物說的話跟我在農村時聽那些老鄉和農民說的話是一樣的，我覺得特別痛快。

觀眾│想請問面對自己劇本沒有被採用的情況，您是什麼心情？您會不會想辦法讓導演下一次用您的劇本，還是您覺得這是導演的自由？當電影沒有採用您的劇本或者做了極大的修改卻把您的名字放上去，您對這樣的做法是否滿意或生氣？

我在寫《白鹿原》時，說讓我和王全安做聯合編劇，他當第一編劇，我當第二編劇。

後來我看了成片，並不喜歡，我也不認為那電影是我寫的，儘管用了我的個別情節。我不喜歡的電影會堅決要求把編劇的名字拿下來，這不是我的版本。編劇有時候會遇到很多問題，最好的辦法是拿得起放得下。你喜歡你就上，你不喜歡就不上了，收放自如。

觀眾│您剛才提到對於人性的刻畫細緻的感動，在我們當今生活中其實也有非常多素材，但在創作時總有一種莫名的無力感，感覺衝突不夠，沒有打動人的一些起伏，這是否可以通過一些技巧的學習進行彌補呢？

當然可以。我告訴大家一個方法，就是你們研究經典的電影，看人家是怎麼表達的，怎麼刻畫人物的。你們可以看《教父》，看《阿拉伯的勞倫斯》（*Lawrence of Arabia*, 1962），那裡面有很多技巧都是可以學習的。我覺得要提高自己的眼界就是不要看電視劇了，不要看那些爛電視劇，一定要

看經典電影。那會給你很多啟發，也提高你的眼界。我當時學編劇有些好電影對我啟發特別大，《阿拉伯的勞倫斯》就是其中一部。我每看一遍都會有新的體會，我覺得刻畫太好。其實那個故事背景非常複雜，但它講得非常清楚，這需要很高的技巧。它講了幾個民族的人的故事，在戰爭中好幾個民族在較量，有阿拉伯人、英國人、土耳其人等。雖然背景複雜，但是它講述非常清晰，這就是技巧。

觀眾｜您提到中國戲劇，我也很喜歡京劇等傳統戲劇，也發現他們與國外舞台劇的情節規律有相當多一致性，是否也可以將一些傳統戲劇題材經過改編來反映當下的思想變革和矛盾衝突？由於時代和價值觀不同等問題，融合方面要如何更好地處理？

　　這個故事是千變萬化，人物也是千變萬化，但信息（訊息）規律它是比較一致的。講述故事的方法和表述的層次是有規可循的，這個通過學習你是可以掌握它的。因為我們知道電影不是事實，它是一個經過加工的東西。

觀眾｜我對家庭故事反映時代發展這樣的題材有疑問，除了時代背景以外，還有什麼在寫作中可以著重描寫的，比如人物一定要多樣性嗎？

　　人性和人物是很豐富的，而且也非常浩大，你必須找到自己感興趣的一個事情。因為不同的故事對不同的人的反應完全不一樣，你必須找到自己的視角、語言和表述方式。你是證實你的視角，如果大家視角都一樣，意思就雷同了。

觀眾｜同為京劇題材，請問您對《進京城》的看法？

　　我不確定有沒有看過這個，但我記得看過一部關於戲劇班子的電影。

我看了後非常失望，我覺得他們完全沒有把京劇的魅力表現出來，他只是講了個故事，但毫無魅力。戲曲電影是一個獨特的類型，戲曲就是唱戲，舞台表演我們把它記錄下來就可以了，但如果要像《霸王別姬》這樣，將戲曲作為背景，你最主要解決的問題是故事的敘述性，而不是戲曲的真實性。戲曲的真實性是你手中的牌，可以利用，但它不能成為你的累贅。觀眾進電影院是為了看電影，而不是聽一場戲，所以我們必須提供給觀眾足夠的電影語言和電影視覺。

熱情和興趣是創作的動力

觀眾｜我也是電影劇本創作的學習者和創作者，國內仍以密集創作為主，但創作的水平時高時低，或創作內容較為普通，時常出現焦慮的情況，以及會擔心自己寫的人物沒有深度或沒有特色、故事沒有意思。在人物創作方面，您有什麼獨特見解嗎？您會出現這種狀況嗎？您是怎麼維持創作內容的高水平的？

這是創作的瓶頸，這個問題我覺得跟你的出發點有關，就是你為什麼要寫這個劇本呢？如果你對這個問題的答案非常肯定，我相信你的創作也會比較順利。如果你就是為了完成工作，或者掙一份錢，我覺得就比較被動。編劇的本質，我的經驗是完全憑熱情前進。如果失去了熱情，失去了興趣和動力，它就會變成一個很沉重的工作。你要回到原點，問自己為什麼接這個劇本。所以很多人找我做編劇工作的時候，我只好謝絕，說這個類型我不熟悉或沒有興趣，很難寫好，你恐怕要另外找人，我永遠只寫我感興趣的東西。所以我建議編劇最好找個其他主業，能把自己養活，能夠養家餬口，然後把編劇作為第二職業。我當年編劇就是第二職業，因為我的工作是美術，所以我比較自由，想幹就幹。這樣不為別的，是為了保護自己的感覺。我覺得編劇還是要堅持有感而發，無感不發，一定要為了熱愛。

觀眾｜請問盧老師最喜歡的其他華人導演和編劇是誰，為什麼喜歡？

　　我沒有說特別喜歡誰，我看作品。比如侯孝賢的《悲情城市》（1989）我特別喜歡，但他的《刺客聶隱娘》（2015）我就不喜歡。再比如陳凱歌的《黃土地》我也很喜歡，但他後來拍的《無極》（2005）我就不喜歡。所以這個完全是根據作品，而不是人，人是千變萬化的，但是作品變不了。

觀眾｜我想請教您創作時有關留白的處理。像海明威（Ernest Miller Hemingway）也提過冰山理論，在人物刻畫的時候如何把握隱晦和直接表達之間的張力？比如《海上花》，由於文本本身有很多留白，會導致讀者或觀眾在接受時得不到作者的全部意圖，那創作時應該如何處理這個問題？

　　電影是讓人看的，不是讓人猜的，當然也有猜的成分，比如懸念就是猜。但從本質上來講。電影一定要讓人能夠流暢地接受，如果觀眾不明其意，這就是敘述者的問題。舉個例子，塔可夫斯基就是一位另類的導演，他的電影我覺得能看懂的人很少，他的語言與眾不同，他的創作手法從來不遵循戲劇法則，他建立了自己的詩意的法則，我們叫它塔可夫斯基的詩意。這個我覺得可稱之為天才性，因為他會用電影銀幕來寫詩。可是我們這些人呢，比如我自己，作為一個喜歡故事的人，我把塔可夫斯基的電影當經典，像他的《安德烈‧盧布列夫》（Андрей Рублёв, 1966）是我特別喜歡的作品。但電影畢竟有投資，你必須要跟觀眾溝通，太個人化會有危險，這個危險本身是個誘惑。所以作為創作者，你要明白危險和誘惑的界限在什麼地方，從而把它控制住。你比如說《刺客聶隱娘》，我相信侯孝賢一定寄託了他自己的一種表達和願望，但是很可惜觀眾並不買帳，票房也比較慘。我覺得這是每個編導必須面對的問題，如果你要保證資金的安全，你就得確保有效性。有時候可以研究一些成功的商業電影和藝術電影，看他們怎麼做的。比如《教父》，它的商業性非常棒，它的文學性也很好，我覺得這電影比小

說好，把小說的精髓通過戲劇的方式發揮了出來。

觀眾｜ 您對現在國內的年輕編劇和剛起步的編劇導演有什麼建議？

我唯一的建議就是多看經典，不要看垃圾，一定要研究經典戲劇和電影，不要看浩如煙海的電視連續劇。因為電視劇篇幅太長，可以當作消遣，但電影不行，因為時間很短。電視劇是消費，而電影不完全是，它這裡還有一個參與。

觀眾｜ 蘆老師，由於小說的紛繁浩雜，在兩、三小時的電影時間範疇內很難完全體現。而現在如網飛等線上影視劇的體量增大了數倍，很多名著也被改編為電視劇，在資金和體量上也可以更好的體現。您未來是否有與線上影視平台合作的計畫？

我只寫過一部電視劇，就是《李自成》，這是1997年中央電視台找我來寫劇本，大概看我是陝北人。但我覺得電視劇和電影在本質上沒有區別，都是戲劇性，除了空間和時間不一樣。你只要寫出戲劇性來，它就好看。

觀眾｜ 請問蘆老師，編劇如何能夠在創作中獲得並維護自己的話語權？目前的獨立電影創作模式能夠幫助編劇獲得話語權嗎？

有話語權當然是好事情，但不可以過分強調，要防止自戀的傾向。因為影視作品的創作是一種合作，而不是自言自語，它跟詩歌不一樣。詩歌你可以隨意地寫，但影視作品必須經過院線和觀眾的認可，要有有效的交流。我覺得這個問題是矛盾的，我們既要保持個性也要向觀眾低頭，因為你是為他們服務的。最好找一個中間點，兩方面都顧及到，但這個「顧及」不是磨損你的個性，如果磨掉個性，就是壞事情。

觀眾｜蘆老師平時看些什麼書和什麼電影？

　　我看電影一般是很挑的，一個我每年都定期地看經典作品，並作一些筆記，這是我的工作。還有就是我看書的種類比較雜，歷史類看得比較多，還有經典小說。比如納博科夫（Vladimir Vladimirovich Nabokov）的《普寧》（*Pnin*）我大概看了二十多遍，每次都要作一番筆記，因為那帶有研究性。再比如《靜靜的頓河》這本書，我基本上每過十年重看一回，每次看的感覺都不一樣，越看越入迷。

　　還有一個作家對我影響非常大，是位美國的歷史學家，叫芭芭拉・塔奇曼（Barbara W. Tuchman），她寫過一本書叫《八月炮火》（*The Guns of August*。編按：*此書台灣版譯名為《八月砲火：資訊誤判如何釀成世界大戰》*），這本書寫的是第一次世界大戰的起因，是一本歷史專著，她的文筆之好，令我非常驚訝。她的視角也令我特別感動，能夠縱橫上下，連貫得特別好。這位作者是一個猶太人，當過美國歷史家協會的會長。我後來成為了她的書迷，她所有中文翻譯並出版的書我都讀了。

　　我覺得中國有三位女作家也很厲害，其中有一個是章詒和老師，還有齊邦媛的《巨流河》我也很喜歡，還有一位現居新西蘭的女作家叫周素子，她寫了本書叫《晦儂往事》。我覺得這三位女作家非常不得了，她們的勇氣和視角比男作家厲害，當然我也不否定男作家。只是這三位女性為中國的當代史、民族史，以及中國人的心理作了一個記述。尤其周素子的書，她寫的雖是柴米油鹽平凡的小事，但你能看見她的母性和熱愛，讓我感受到非常寬厚的人性。

觀眾｜請問兩位老師如何看待賈樟柯的作品？創作者如何感受時代？

蘆葦｜我們先談賈樟柯的電影作品，他的作品我基本部部都看，我覺得他最好的一部是《小武》，這部作品可以說是中國的一個史詩，我們把它叫小鎮史詩。《小武》的主人公很卑微，是個小偷，生活的條件也很侷限，但他的

視角是有關人性的真情表達。賈樟柯的《站台》也還不錯，但沒有《小武》那麼精煉和凝練，沒有《小武》的戲劇性和表現力。他以後的作品我越看越生氣，我覺得他已經不瞭解中國的小鎮了，這跟他身分和地位的變化有很大關係。我覺得他的作品不再敏銳了，不再有感覺了，變得有些虛假誇張，讓我有些失望。到現在為止，如果讓我列舉十部最偉大的中國電影，我依然要說《小武》，但他以後的電影我就不敢恭維了。過去我不太相信一個人地位變化了感覺也會變遲鈍，但看賈樟柯的電影讓我有這種感覺，他已經無力表達中國現在的真實。

白睿文｜蘆老師前面講的話我也挺認同，賈樟柯的所有電影我都會看，也都挺欣賞的，但我最喜歡的還是《小武》，因為這部電影有種爆發力。

蘆葦｜和我一樣。我當時看片子才剛剪完，還沒做後期，在北京的一個地下室裡，他讓我幫看一下。我一看就說你這電影是我拍完《活著》以後看到的最好的，他說你是不是過譽了。我說我是跟著感覺走。現在看來，我仍覺得《小武》是中國影史上非常重要的作品，如果沒有它，小鎮青年的生活就是一片空白，我給它很高的評價。

白睿文｜我也是，我覺得他能把富有戲劇性的故事和非常真實的畫面結合在一起，這實在難得。一方面運用了粗糙的紀錄片的形式，但這背後的故事又像希臘的悲劇。

蘆葦｜是的，我覺得這是生活給予他的，他有這個經歷，也很珍視這個真理。之後他的很多作品表達的感受，我都不太相信是他個人的。

觀眾｜請兩位老師談一談中國傳統文化對電影的影響，比如寫意在電影中的體現。

白睿文｜其實中國電影的誕生就跟傳統戲劇結合在一起，像《定軍山》就是京劇，所以早期中國電影和戲劇、舞台劇這些傳統表演藝術是連結在一起的。但到了1949年，中國解放之後會有跟傳統文化的一種斷裂。尤其是到了文革，這期間不是有破四舊嗎，反對所有的傳統文化。也因為這個斷裂，等到改革開放之後才重新找回中國傳統文化。很多人覺得改革開放最關鍵的是把海外文學電影引進到中國，其實那是一部分，第二部分是它找回了儒家、道家這些傳統文化。這兩個東西撞在一起，會有一些火花產生，才有了第五代和朦朧詩等。

蘆葦｜傳統文化我覺得是骨子裡的東西，還是潛移默化的。它不是說你要追求什麼，它就有什麼。比如說《霸王別姬》和《活著》的內容和敘述方式都非常傳統，但它的視角是我們這一代人的視角，跟別人的視角不一樣，所以傳統和創新永遠是一對矛盾。我們要在傳統裡面找它現代的意義，在一個古老題材裡，加入我們作為現代人的視角。我們畢竟不是莎士比亞或李白，我們是今天的人，今天的人如何解讀豐富浩瀚的歷史，這是一個問題。我只是用劇本盡我的能力來回答這些問題，好或不好就交給觀眾來判斷。

張峰沄　文字記錄

文中提到的蘆葦編劇作品

《李自成》（劇本完成，但未拍攝製作）

1987
《他們正年輕》（周曉文）

1987
《最後的瘋狂》（周曉文）

1988
《瘋狂的代價》（周曉文）

1991
《大紅燈籠高高掛》（張藝謀）

1993
《霸王別姬》（陳凱歌）

1994
《活著》（張藝謀）

1996
《秦頌》（周曉文）

1997
《西夏路迢迢》（蘆葦）

2006
《圖雅的婚事》（王全安）

2008
《赤壁（上）》（吳宇森）

2009
《赤壁（下）》（吳宇森）

2012
《白鹿原》（王全安）

2015
《狼圖騰》（Jean-Jacques Annaud）

胡玫：從電影到電視劇

　　胡玫是中國電影將近四十年以來最重要的導演之一。1958年出生在北京的胡玫是著名指揮家胡德風（1926-2007）的女兒，她1982年畢業於北京電影學院導演系，也是「第五代」的一分子。跟其他幾位「第五代」導演一樣，胡玫在早早在1984年便拍了她的處女作《女兒樓》，後來在八〇年代又拍了幾部叫好的力作，包括《遠離戰爭年代》和《無槍槍手》。

　　但胡玫的創作路線跟其他幾位第五代的代表人物有一些不同。在九〇年代中旬，當張藝謀和陳凱歌開始憑《活著》和《霸王別姬》走上國際，胡玫導演把創作力從電影轉移到電視劇。其實這是應付中國電影產業九〇年代的低潮的兩個完全不同的策略，一個是走向海外的藝術電影市場，一個是走向國內正在發展中的電視市場。實際上早在八〇年代末，胡玫已經為兩部電視劇擔任製片人（《新兵小傳》和《姊妹迷蹤》），但到了九〇年代，她就全力以赴開始拍一部又一部提升中國電視劇品質的連續劇，包括《昨夜長風》、《雍正王朝》、《漢武大帝》、《香樟樹》和《喬家大院》。整體來說，這些巨作都改變了中國電視劇的面貌。但胡玫也沒有忘記她的初衷，還是時而又回到電影來拍攝《芬妮的微笑》、《孔子》和《進京城》。

　　這次對談是2019年11月7日於我在UCLA的辦公室錄製的。

胡玫。胡玫提供。

「拍自己片子，拿到世界上給人看看」

可以簡單地介紹您的成長背景以及小時候的觀影經驗？您的父母好像都是搞音樂的，這種音樂的背景是否也影響到您後來的創作？

我在很小的時候，家裡就培養我學習音樂。三歲開始學鋼琴，後來因為正好到了文化大革命，九歲的時候家裡給封了，鋼琴就沒有了，彈不了。我原來跟音樂附小的校長學鋼琴，然後跟沙孟海的妻子——是個日本人——學鋼琴。後來就沒有再碰了。但最早的光影記憶應該是特別小的時候。我記得我在方的凳子椅子底下轉來轉去的時候，特別喜歡把家裡的蘭花布給蒙在上面，這樣我轉在裡面可以看到那個光照進去。那時候我很小，大概一、兩歲。那是特別美好的光影的印象。

後來決定學電影是因為……

我學電影是因為鄧小平的改革開放的時代，出現了可以考大學這樣的一個機緣。但是考試的時候，老師問到：「同學，你為什麼要考電影學院？為什麼要搞電影？」後來我說因為我很小，十六歲就當兵，跟著文工團參加演出，就像《芳華》裡那樣的小孩。有一次我們演出從外地回來了之後，已經很晚，晚上十一、十二點，然後半夜突然聽到那種敲門的聲音。我趕緊退開那個陽台，看到蒼白的月光底下，很多人穿著軍大衣棉襖，呼呼地往外走。我當時就跳出一個念頭，啊，他們是去看參考片！（笑）我就穿上軍大衣，戴上帽子，快快下去了。

在那個時候中國是沒有電影的，我們看的就是《英雄兒女》（1964）、《地雷戰》（1962）、《地道戰》（1965）之類的片子。但沒有別的電影。我們發現過了馬路，對面就是一個大學，我一走進去就嚇了一大跳，那是冬

天一、二月份的時候，特別冷，但是校園的操場站滿了人，就在那個蒼白的月光之下——我到現在還記得特別清楚。大家都披著軍大衣，這麼多人，已經等了很久了，因為要看參考片。

後來我們進到了那個禮堂，當時的禮堂都沒有暖氣，冰冷得不得了，就開始放映一部美國電影。這個電影是英文的黑白片，沒有翻譯的，都看不清楚。大概是一個關於中途島的一個戰爭片。坐滿了人，大家都伸出脖子來看。我看的時候覺得特別累，中間每十分鐘要停下來，換膠片。我當時覺得這麼冷，幹嘛要看，我就拉著旁邊的那個室友說：「咱們走吧，明天還要早起！」她好不情願。我說：「這沒什麼意思！你也看不懂！你看嘛啊！很枯燥！一個中途島的戰役的什麼東西！我們走吧！」我就走了。但出來的時候，禮堂的門兒有一半是封死的，還有一半的玻璃窗破掉，我就看有一排小孩趴在那個禮堂外面，都趴在那個窗戶上面，都在看這個片子。突然一個成年人從裡邊走出來，那些小孩掉下來了。我就出去了。一出去了，那些小孩都跑了。肯定是躲起來的。但我腳底一滑，發現有一灘血。不是很多，但肯定是血。

我心裡突然有種酸楚，有一個感覺，抬起頭來看那個月亮和那個枯枝。我就想，幹嘛中國人都這樣？這麼沒電影看，大家就能在三更半夜跑到這兒來看一個完全不懂的片子。當時心裡就下決心：我以後一定要拍電影，我要讓人也這樣看我的電影！（笑）完全是沒有來路的怎麼一個想法。很莫名其妙！

您當時幾歲？

十七歲吧。後來我就回到那個宿舍，我那時候喜歡記日記，我就把那篇日記記下來了。就很莫名其妙的一件事兒。但在考試的時候，老師問我：「你為什麼學電影？」我當時就說，拿什麼實現四個現代化，那些口號來說，我不會。但我可能就是因為碰到過這麼一件事，我當時寫了一個日記。

我說你們這麼多年都沒有教學，都已經十幾年了，你們難道不想讓我們中國人拍出自己的片子拿到世界上讓別人看嗎？當時就有幾個老師就哭了。特別感人。後來我就出去了，走了，一個老太太過來追著我：「同學，你是哪兒的？」我說我是話劇團。他說：「你準備複試，全票通過了！」就這樣的一件事！這是初試。後來考了都挺好的。但是我沒有想到，非常偶然的一件事可以那樣影響你的一生。

後來發現我又幹了一件特別傻的事情。剛開始拍《女兒樓》的時候，在八一廠，影協組織一個觀影會。看完了以後，影協那些人全場鼓掌。然後我那些老師們就告訴我，你這個拍得跟《黃土地》是同等的一個起跑線，一樣的水準。因為那部電影關注了一種人的問題，人的個性的問題。這部片子拍得很質樸很粗糙，但開完這個會有一位記者採訪我，問我要做什麼呢？你要幹電影，那你自己的計畫是什麼？我說，我要作中國最好的導演！一說出來，我說對不起，我說錯了！（笑）我怎麼可能能作中國最好的導演！？我不是這個意思，我只是想做好一點而已！（笑）結果那個採訪發表的時候用了一標題「胡玫要作中國最好的導演！」（笑）壞了！我在胡說八道，然後一下子就變成這樣！後來呢，可能就是因為說了這麼一句話，很偶然，但它會帶領著你。一句話或一件事兒，可能會帶領你的一生。就走到今天。我什麼事都沒幹，一直在拍電影！（笑）

您除了電影也拍了很多電視劇吧。到了九〇年代，您拍的連續劇比電影還多，而且也獲得很多觀眾的肯定。

為什麼後來轉到了電視呢？因為那個時候電影沒法做了，已經沒有電影了，中國當時的電影年產量也就十一、十二部，而且都是規劃的，那種片子沒辦法拍啊。後來我想算了，就自己組建了一個廣告公司，就幫著賣瓷器賣馬桶什麼的，去做這種事兒。但是後來我覺得我去辦公司做這個廣告，然後一個一個企業地跑，對我的影響非常大。十年的時間就是在做這個廣告公司，改變了

我對電影的一種認知。可能在北京電影學院，我們學到的、強調的是你的思維和個性化的東西，我們變得非常地個性化。但是廣告呢，它是一個相反的，它不在於你這個作品的好壞，它的最高的價值在於這個產品是否通過你的廣告賣出去了。這個思維是我原來不接受的，但是作為廣告公司，這裡邊會有巨大的商業性的認知，必須得從共性的角度來判斷，當然這是一方面。

再一方面呢，它把電影的按分鐘來計算變成了用秒來計算，我拍了有幾百條廣告，這個對我的鍛鍊是非常大的。我在做廣告的時候，瞭解到我們要觀察關注市場的走向，要關注人們關注的熱點、大眾的審美以及變化的心態等等。這些東西不是電影學院教給我的，而是社會生活賦予我的，也使得我在那個時候就開始接觸一些省裡的領導、市裡的領導，要跟他們打交道，因為你要靠這個企業單位的廣告生活，要建立和維護一些關係。這就使得我接觸了一些不是我們這些藝術青年應該接觸的人。但是這又鍛鍊了我這方面的能力，就是社會活動的能力。

所以後來北京電影學院又請我回去拍《江湖八面風》這些片子的時候，我就嘗試做這種商業性的電影。後來因為在中國大陸有大量的港台電影引進，賣得非常好，有一個導演拍了一個片子叫《渴望》（1990），所有人包括我的家人，都瘋狂地迷戀這部片子。但是我就看了幾眼，感覺不屑一顧啊，就覺得是什麼爛玩意兒啊，要場景沒場景，就傻了吧唧在那兒不停地說，但是這個片子火得不得了，所有的中國人沒有不看的，就是這麼大市場效應。因為我之前做廣告的經歷，我就注意到了這個現象，然後我就覺得其實拍電視也不錯。但是我其實有些糾結的，覺得你是搞電影的，怎麼能看得起電視呢？

相對於電影，電視是對導演體力耐力的考驗

您導演生涯中一直在電影和電視之間徘徊。當然電視和電影各自都有他們內在的遊戲規則，您身為導演，處理電視題材和電影題材最大的不同是什麼？或者最大的難題是什麼？

關於這個，我覺得我有比較透澈的感悟和理解，有一些祕訣。因為電視對導演來講，實際上可能更容易操作，但是電視需要導演的體力，因為它的拍攝時間太長，一幹幹一年。長篇電視劇需要你不停地拍，可能前期在準備籌備的時候，精力還是旺盛的，可是當你拍了一個月兩個月三個月的時候，你基本上就是麻木的，就變得沒有什麼感覺了，就變成一個意志力的抗爭了。恰巧因為我比較喜歡運動，所以我能在這裡邊作為一個強者存在。我有時候拍電視劇，一天達到兩百多個鏡頭，兩百多鏡頭就需要兩個攝影師來盯我一個人，晚上六點之前是一個攝影師，六點吃完晚飯以後又換一個攝影師，然後我再幹到半夜兩點，每天都這樣，第二天六點再起來幹活，基本上就屬於這樣。所以呢，我覺得它是意志力的一個挑戰。

那當然你也要特別地有耐心。電影能夠表現你的思考、你想訴說的東西，藝術表現的空間來得更大，但是電視更大的力量是花在你的班子的組建，然後你的合作者，這個是至關重要的。電視劇花在劇本上的時間要超過拍攝的時間，就是籌備的時間要超過拍攝的時間，因為一旦進入電視劇拍攝的流程，它就變成了一個流水作業了。包括演員，可能第一個月，你把他定位給定好了，他後面就是這樣的了。那麼電影呢它不是這樣，它是在每一個瞬間，你都要在攝影棚裡尋找自己的靈感，你要找到不同的角度，不同的感覺。作為導演來講，拍電影你感覺你是一個導演，但是拍電視劇你更像一個組織者。我是這樣的一個感受。

您參與的大型歷史連續劇特別多，包括像《雍正王朝》和《漢武大帝》等等。能否以《雍正王朝》為例，介紹一下您整個的製作過程？綜合這麼龐大的一個製作案，對您作為導演來說，要點是什麼？

《雍正王朝》首先就是有文學基礎，它是二月河的小說，應該算是在現代文學的歷史小說中達到了頂峰吧。當然這部小說有它的問題。但是湊巧呢，我們的這個班子非常強大，找到了一個非常好的編劇。在我們的編劇和

策劃小組，大概是每天都盯在那兒，寫完一集，我們就討論。實際上我們在前期大概花了兩年的時間，一直在籌備，就是在「怎麼樣把一個好的文學作品轉換成影視作品」的這個問題上，我們花了很長的時間，對雍正相關的歷史也作了特別長時間的調研。像紫禁城的場景，故宮的光線的研究，比如說乾清宮大概早上五點多鐘的時候，光線開始投射到這個殿裡面，然後到大概八、九點的時候光線拉平，這個是通透的光線，所以整個殿都是可以照滿的——就像這樣的一些比較細緻的紀錄。當中還包括太監的起居住。還好中國歷史上留下了很多文獻，這些文獻給了我們很大的幫助，比如早上五點皇上起床了咳嗽兩聲，太監叫兩聲什麼的，文獻全都記下來，這些很有意思的紀錄就給了我們很多的幫助。

在開始我對雍正是不屑一顧的，我不喜歡雍正這個人，因為我覺得他搞文字獄，不是個好東西（笑）。但是我後來看了七〇年代南開大學馮爾康教授寫的《論雍正》，真的是非常棒的一本書。很多人知道二月河，但是不知道馮爾康，他那本書是完全理論的，把雍正所有的政績作了非常詳細的理論分析。正是由於這些理論的分析，使得我對雍正有了一個全新的認識，就是我們應該怎麼評價這麼一個歷史人物。他在康雍乾三世裡，是最不值得提起的一個人，他在位不過才十三年。但是我們在皇家檔案館才知道雍正在位十三年，一頁頁紙的批示寫了有十層樓高，我就覺得現在我們這些領導都做不到，他是非常勤政的，起碼是這樣的。而且他在康熙的二十四個皇子裡面不是最優秀的，但是最後他靠著什麼得到了這個皇位，這個過程充滿了懸念，很具備一個電視劇的懸念性和傳奇性。

所以後來我在整理的過程當中就提出來，不管思想性或者文學性，歷史價值或者現實價值等等，作為電視劇，我只幹一件事，就是讓它好看。當時製片人找到我，在這之前已經找了十二個導演，所有中國大牌的導演，他們都找了。可是我那時候也沒有名氣，然後也名不見經傳，又是個女的，三十多歲了。製片人找到我就說，你看看這本書。這本書我把它看完了，看完以後我就傻了，覺得這本書非常精彩。但我不確定他們會讓我來導演，因為我不是很有

名氣。結果製片方就把我給叫到辦公室,問我能不能夠簡單地講述一下對這部書的這個看法。其實這就是一個審核,看你能不能承擔導演的任務。我突然覺得不知道該怎麼說,想了下應該說就是兩個字吧,是「敬畏」。為什麼呢?因為當時對待電視劇的題材,比如說關於曹操、孔子,一會兒是這個皇帝,又是那個皇帝,我們的導演都認為他們可以玩弄這些歷史人物於股掌之上,覺得不就是拍一部戲。可是我說我不是這個感覺,我覺得是在說一個人,是說這個人在當時那麼複雜的政治文化歷史條件下,是怎麼生活的,又產生了哪種思維。我覺得他(雍正)太不容易了。比如雍正的這個「一條鞭法」呀,在歷史當中人們都罵雍正,是因為雍正向所有富豪和讀書人徵稅。我們的知識分子從古以來,讀書就是為了可以不交稅,你考上了當了秀才了,就可以不交稅了,但是到了雍正朝他把它改了。不管你是讀書人,是富人,還是立過功的,都要向國家交稅。原先所有的幹部子弟或者富家子弟是不交稅的,是國家管著,冬天發炭火,夏天發冰。可是到了雍正這兒呢?雍正把它全革除了,國庫存銀才由當時幾乎是虧空的境況,最後反轉到了一千四百多萬兩銀子,使得中國有了後來的乾隆中興。可是所有的罵名都在雍正身上了,我認為評定一個皇帝,應該看他是推動歷史再向前發展,還是在拉歷史的倒車,如果是(前進),那他就是一個可歌可泣的皇帝,這就是我的歷史觀。

在兩年的時間裡,我看了很多的論述,其實原本我心裡是不接受的,但到最後完全站到了要給雍正翻案的這樣一個立場。為什麼別人後來都罵雍正是個壞皇帝?是因為他得罪了當時的文官,得罪了這些知識分子,讓他們交稅。你想老百姓供著孩子挑燈讀書,好不容易讀到那麼大了,不就是為這個嘛,結果你讓他也交稅,所以他記恨你。而且在康熙年的時候,都是早上九點上朝,而到了雍正,他給改成了八點。原本那些文武官員早上四點就得起來,結果提早了,人家就得三點多起來,所以每個官員都罵得熱鬧了。但是他的這些革新,到底對歷史帶來了進步還是錯誤,我們應該理性地分析,這就是我的歷史觀。

所以在我心中,漸漸地我開始認同他是在中華文化中起到積極作用的皇

帝，是值得稱讚的一個人。我有了一個動力，來幫他去翻這個案，來做這個片子。其實這個觀點，在我們的當時的這個創作群體當中，也是引起一些矛盾和爭議的。因為在中國有一個馬列史觀，一種毛澤東思想的史觀，認為所有的封建皇帝全是壞的，他對勞動人民的盤剝，大眾是批評的。那麼我想，法國到拿破崙（Napoléon Bonaparte）那兒，大家都認為他是英雄，法國的皇帝是英雄；在日本人們崇敬天皇，認為他是一個文化的象徵；怎麼到了中國這些皇帝全成了壞人？凡是剝削階級就應該全部批評嗎？我就覺得不對，有一些顛覆性的思考。而這個思考的過程，也是一個對藝術確立主題的過程，是最重要的。因為對於我們來說，形式的東西是次要的，不太有價值。包括你看做廣告，一定要找到一個廣告語是能擊中人心、讓人去買你這個東西，目的性要明確。所以我對雍正的創作過程，就是當我確立了，這個人物是可以作為一個英雄來塑造的時候，這個片子就成立了，那麼我就帶著這種創作的激情投入到這個片子當中。當然了也是碰到了一個NHK特別好的一個攝影師，也是我後來十年的合作夥伴叫池小寧，他是我一個特別好的搭檔，不過在十年前去世了。

所以我覺得可以講的是這個創作的過程，至於那些技術和形式，這些東西我覺得真的都是特別次要的。雍正是個改革者，確實他是推動了歷史的發展。但是後來他們找我拍乾隆，我就堅決不拍了，因為乾隆在歷史當中留下美名，但是我認為乾隆不是個好人。他的爸爸為了他，把自己的另一個兒子給殺死了，為了掃清他的政治障礙，為了保他。但是這個兒子在所有的地方只祭拜他爺爺，不祭拜他爸爸的，因為康熙有天下美名。我不認同這樣的人（笑）。

詮釋古代題材的新視角

剛剛您提到形式的問題，雖然您說形式是次重要的，但有哪些拍攝時的手法讓古代題材的片子更真實和美觀？

我最近正在拍攝影版《紅樓夢》，從全球海選開始，挑選了三百多位

演員進行面試，然後確定了七十多個年輕演員，最後把他們集中起來學習古典文化。因為原著描寫的是一群十三、四歲的小孩，不同於電視劇重情節，電影觀眾會要求得更加細緻，如果是眼神感覺不對，甚至是服裝不夠自在，都會有生疏感。所以我們會讓女孩子們學繡花，九個月的訓練讓她們學會了雙面繡花，然後要通讀《紅樓夢》，還要學習書法、茶道，我認為需要這種浸潤式的體驗。如果做不到這些，就無法勝任這種角色。

很多導演都嘗試過影視化《紅樓夢》，您又是如何嘗試找到新的視角來講述這個故事呢？

我拍的是電影，時長只有兩小時，無法包羅萬象。那麼我的目的是商業的，除了人物刻畫的扎實，考慮更多是畫面的美觀、傳統建築的輝煌。另外我們的特效都是在美國好萊塢完成的。我採取的是一種羅密歐與茱麗葉式的架構形式，講一個三角戀愛的悲劇，所以主題是陰謀與愛情。

同樣的問題也可以類推到《孔子》。對於這樣一個耳熟能詳的文化人物，您又是如何找到電影的切入點的？

我想要回到為什麼要拍孔子這個問題。大家都知道《論語》這本書，但通過閱讀典籍，我認識到他作為歷史人物的多面性，比如他的豪放，帶領三千弟子，我腦子裡便有了這樣一個高大偉岸，聲音洪亮的男性形象，而不只是一個「教書匠」。歷史上的孔子精通六藝，會騎射、駕車，體力過人。而且當時是一個百家爭鳴的時代，在眾多思想中儒家思想能脫穎而出，也是非常了不起的。我當時找了四、五個編劇，大家都覺得這個挑戰太大。但我認為儒家的倫理道德是中華文化的集大成處，如果能有機會把我們的賢師聖祖作為一個真實的人還原出來，這是一件值得做的事情。

其實我也經歷了一個說服自己的過程，一開始我也是拒絕的，但後來我

的創作欲被激發出來了，最後也做成了。最近我還在和加拿大的公司商討，要重新製作裡面的CGI（Computer-generated imagery），找了詹姆斯・卡梅隆（James Cameron）導演來諮詢。當時在日本，這個片子的反饋也很好，大家認為裡面的台詞都是有出處的，同時可看性高。

您大部分片子都是在拍所謂中國的「國粹」，比如最近的《進京城》。您認為把京劇的魅力表現在電影裡最大的挑戰是什麼？

京劇這種形式其實現代觀眾並不太能接受，而電影作為流通的商品，一定要被大家觀看，不能夠太小眾。在京劇中講故事是一件很難的事情，所以我把現代音樂和京劇在電影中整合起來，這種創新功不可沒。我還想通過這個電影表達一種現代人也能讀懂的主題，那就是人的尊嚴。《進京城》講的是清朝，三百年前戲子作為社會最底層的生活，這樣的人如何在社會底層找到生活的尊嚴，我認為這是有人文價值的。恰恰是我們找到了這個貫通古今的主題，觀眾們很喜歡。

最後一個問題想請問您，近三十年裡中國電影產業裡的女性導演並不是特別多，您認為女性的位置有什麼變化嗎？

我認為中國的女導演其實是世界上一個很強大的團體，有很多人受到過毛主席「婦女能頂半邊天」的感召。所以即使中國是一個男權社會，各行各業都有很出色的女性。在文學藝術，還是有很多不錯的導演，各界對女導演也比較支持。我們女導演主要面對的，更多是來自社會的挑戰。對於現在的導演，你的社會活動能力、融資能力、推銷產品的能力都很需要，所以女導演成長的道路還是萬難的。

張峰沄　整理

胡玫作品表

<div style="display: flex;">
<div>

1984
《女兒樓》

1986
《遠離戰爭年代》

1988
《無槍槍手》

1989
《新兵小傳》（電視劇，製片人）

1989
《姊妹迷蹤》（電視劇，製片人）

1990
《江湖八面風》

1991
《鷺島情》

1992
《都市搶手》

1993
《無盡的愛》（電視劇）

1993
《霧宅》（電視劇）

1994
《昨夜長風》（電視劇）

</div>
<div>

1995
《女飛行師長》（電視劇）

1997
《雍正王朝》（電視劇）

2000
《忠誠》（電視劇）

2002
《分你的微笑》

2003
《漢武大帝》（電視劇）

2004
《香樟樹》（電視劇）

2005
《喬家大院》（電視劇）

2007
《浴血堅持》（電視劇）

2008
《望族》（電視劇）

2008
《晉陽老醋坊》（電視劇）

2009
《孔子》

</div>
</div>

2010

《開天闢地》（電視劇）

2011

《蓋世英雄曹操》（電視劇）

2015

《大江東去》（電視劇）

2018

《進京城》

待上映

《紅樓夢》

馮小剛：從通俗到藝術

　　馮小剛的電影路跟大部分的同代電影人完全不一樣，雖然馮小剛的年紀跟很多「第五代」非常接近（跟胡玫導演一樣，也是1958年出生的），但馮小剛不像張藝謀和田壯壯那樣在電影家族長大，更沒有進北京電影學院傳奇性的82屆畢業班。馮小剛反而從實踐直接入行，從美術做到編劇，又從編劇做到導演。八〇年代中旬到九〇年代初，中國正處在一種「文化熱」的狀態，馮小剛就在當時的一個特殊文化背景之下，開始參加幾部特別震動整個社會的電視劇和電影，包括《編輯部的故事》和《北京人在紐約》。這些作品剛好抓住了當時正在快速銳變的社態和人間風景，也深受王朔為首提倡的「痞子文化」風潮的影響。

　　到了九〇年代初，馮小剛成功地把香港的「賀歲片」模式搬到中國內地，開始製作家喻戶曉的一系列新型笑片：《甲方乙方》、《不見不散》、《沒完沒了》等電影，而從此便徹底改變了中國電影產業的面貌。他電影中用的明星（比如葛優、徐帆、傅彪、劉蓓等）在整個中國一炮而紅，其電影的眾多台詞變成老百姓日常生活中的新詞語，而馮小剛標誌性的幽默變成很多中國商業電影學習（或模仿）的新標準。

　　但就在整個中國電影產業開始走上商業這條路的時候，馮小剛開始嘗試不同的類型，從古裝武俠（《夜宴》）到大型的戰爭片（《集結號》）又從嚴肅的歷史災難（《唐山大地震》、《一九四二》）到所謂「藝術電影」（《我不是潘金蓮》、《芳華》、《只有芸知道》），中間還是時而回到他最拿手的幽默風格（《非誠勿擾》、《私人訂製》等）。在這樣的一個過程中可以看出馮小剛獨特的創作路線，一直在追尋、一直在創新。馮小剛的電影路還是跟他同輩的「第五代」大大不同，當張藝謀、陳凱歌等人越來越走向商業，馮導恰恰相反越來越走向藝術。但無論是當年拍《甲方乙方》的馮

小剛或近年拍《我不是潘金蓮》的馮小剛，從作品中可以看到中國社會文化經濟上在這幾十年以來的轉變，也可以看到一位藝術家的誕生。

　　這次對談是2017年11月2日於UCLA電影學院錄製的，在場還有演過《唐山大地震》的張靜初，資深製片人芭芭拉（Barbara Robinson）和眾多電影系的學生。

《芳華》劇照，2017年

美術出身＋電視劇鍛鍊

能否介紹您當初如何踏入電影圈？

我們在場的朋友都學習電影，所以聊起來可能會更舒服一點。一開始要我來UCLA講課我特別緊張，因為我實際上是個電影的實踐者，沒有能力去教課。但剛好我可以把我在實踐過程當中的一些體會跟大家分享。我一直覺得「熱愛」是最好的學習。回到白睿文的問題，我也是非常喜歡電影。但實際上我先從美術做起的，做了多部電影和電視劇的美術。然後第二步就開始寫劇本。在寫劇本之後就開始產生作導演的願望。我加入的一些常做項目都和喜劇有關係，所以我寫劇本，人說話的語感、表情，甚至他的樣子，其實有一個模特在那。但是我發現拍出來之後，導演的想像跟我的劇本有很大的不同，所以就開始想應該把自己腦子裡的東西直接拍出來。

不過我和很多電影學院導演系的學生走的路不太一樣。因為我沒有上過大學。我年輕的時候是中國的文化大革命，文革結束之後我也沒有機會去上大學，反而去了軍隊。我在軍隊的文工團裡畫舞台美術。電影學院的導演，因為他們學習電影都是特別的系統，而且老師都會告訴他們哪些電影是有創造性，哪些是好的、哪些是垃圾。我一開始沒有這個！

我第一次作導演應該是在1994年。那個時候我看一些美國好萊塢的電影，所以我的第一部電影就是比較卓越地模仿美國電影！（笑）然後腦子裡一直在想一些浪漫鏡頭的畫面，就想把我這個故事給裝進去。我是這樣開始拍電影。

說到您最初的創作經驗，我也記得1993、1994年，我在中國留學期間的一個特殊情況。我們都知道中國都是人山人海，滿街都是人，但我發現有一段時間到了晚上7、8點鐘，南京的街上突然間變得蕭條無人。那是因為

老百姓都在屋裡，挨著電視機觀看《北京人在紐約》——就是您和鄭曉龍合導的連續劇，也算是您的導演處女作。您在這個期間也參與過《編輯部的故事》等連續劇的創作。能否分享一下，這些拍電視劇的經驗如何影響您後來的電影創作？

事實是這樣的，拍《北京人在紐約》和之前製作的《編輯部的故事》贏得了特別多觀眾的喜歡，然後每一次的收視率都達到了最高峰。那個時候電影也特別地不景氣，所有的電影導演都不拍電影，反而都去拍電視劇。那個時候電視劇的衝擊特別大。所以在這個情況下，我恰恰是認為這些電視劇的收視率特別高，從而給我特別大的信心，讓我覺得我特別瞭解觀眾想看什麼，就覺得：「電影有什麼難的？」那我就拍！所以一開始拍電影的票房很高。

電視劇給我非常好的鍛鍊，一個很重要的訓練就是我可以在很快的時間裡完成一個作品。電視劇的預算有限，時間也是很短，所以我可以在特別高的效率裡把一個片子給拍完。還有一點就是我能夠把預算控制得很好。這一點給我特別大的優點，因為我每天都得特別清楚地想我拍哪一個場，我的內景、外景，怎麼把時間用得特別合理？我怎麼能夠把一邊的機位全部都拍完了？這個訓練對後來拍電影都特別重要。我拍了兩部連續劇之後，就可以對這個軸線——不管再複雜的軸線——都能看得很清楚，不會亂。台灣有一個攝影師叫李屏賓，他並不是電影學院畢業的，他就是學徒，大量的實踐使他變成一個非常有經驗的攝影師。所以我當「導演」這個功夫，一開始不是從一個很理性的、很有理論的，知道什麼是好、什麼是不好的，不是從這種地方開始的。我就是從一個很具體的實踐者，而且在這之前我也一直在做電影和電視劇的美術，我還當過劇務——就是在製片下面負責具體的事——所以我是對拍攝組的任何一個行當都非常地清楚。我是從做具體的事開始的。

我一共拍了二十年電影，所以我覺得我在最近這十年，才開始漸漸地發現電影最有魅力的東西。我才開始知道電影語法特別重要。

從通俗商業轉向藝術電影

關於這十年以來的變化，我有一個問題。如果去觀察您同代人的電影經驗，大部分的第五代導演一出道都是拍藝術電影，後來漸漸地走上商業電影這條路。像當年張藝謀的《紅高粱》、陳凱歌的《黃土地》、《孩子王》（1987）、《邊走邊唱》（1991）、田壯壯的《盜馬賊》（1986）等片子都是實驗性的藝術電影，後來他們一個一個幾乎都去擁抱市場，去拍商業大片。但您的經驗剛好是相反的：一出道，您拍的是一部又一部的通俗喜劇電影，比如《甲方乙方》、《不見不散》等等，票房都非常好。但後來，您在差不多十年前有一個轉變，開始嘗試不同的類型電影──古裝武俠、戰爭電影等等，而且片子越拍好像越接近藝術電影。能否請您談談您電影生涯中的兩個不同階段？

我在拍電影的過程中，其實一直在尋找。拍娛樂性強的電影有一個好處。當時我的運氣比較好，迅速地在幾部電影之後觀眾就非常相信我，就是很願意看我的電影。不累，很輕鬆，所以每一部片子都能夠保證有好的票房，這是我也很滿足的一點，但是從一部叫作《手機》，和另外一部《天下無賊》，就產生了一種想離開這個模式的衝動。其實這兩部還是有戲劇的成分，但我想變一變，我覺得不能像過去那樣拍。這兩部剛好也是Barbara Robinson在索尼哥倫比亞的時候負責的電影。由於他們的參與，也算是給我在電影上的一種幫助。突然我的視野不一樣。然後我就開始想拍我感興趣的東西，對什麼感興趣，就拍什麼；也想拍自己沒有碰過的東西，拍那些沒有把握的，每一步都有一些挑戰。像《夜宴》──我從來沒有拍過古裝片，而且這一部還有動作。和我過去比較，容易駕馭的那些我全都不要，所以我就會高度地緊張，注意力非常集中。我發現當你在創作，不要把自己放在一個特別安全的位子，你心裡頭都沒有底，反而會是一個特別好的創作狀態。像

《手機》、《天下無賊》它們實際上和我過去的那些電影還有一些聯繫，比如說在台詞上，那種幽默感，還是有聯繫。但從那時之後，就澈底改變了。之前的電影我都要自己去寫劇本，之後的大部分電影都是根據一些作家朋友的小說寫的，跟我合作的作者包括劉震雲、劉恆、嚴歌苓，請作家自己去改編，我就不碰劇本。因為我的語言系統與這些作家不一樣，所以如果我上去跟他們弄劇本的話，其實會有一點像兩個血型，會排異。所以我就把重點在想：「怎麼表現？」

找到自己的聲音

在場有許多學電影的學生，大概已經聽了教授講無數次「如何尋找自己的視角」、「怎樣找到自己的聲音」等等。您不但是很早就找到自己的聲音，而且在一個沒有人談「品牌」的年代，您已經開創一個非常獨特的「馮小剛品牌」——它的特質就是王朔式的痞子喜劇、賀歲片、葛優的幽默等等。您當時如何找到自己的「風格」？如何找到自己的「聲音」？

其實不是刻意的。因為我是從文化大革命走過來，在文革期間每一個人都非常嚴肅，然後把很多東西都神話了，把毛澤東、把所有的權力機構都神化了。就像現在的北朝鮮的情況。那個時候整個社會不強調「個性」，反而更強調「貢獻」。所以文化大革命一結束，就出了一大批文學作品，包括電影。這些電影其實都是被稱為「傷痕文學」、「傷痕電影」，它們都是對文革進行反思或批判。比較有代表性的有四部電影：謝晉的《芙蓉鎮》（1986）、田壯壯的《藍風箏》（1993）、張藝謀的《活著》、陳凱歌的《霸王別姬》。這四部電影代表那一個時期，中國人在文學上、在電影上對過去的一種批判。就是這樣的一種類型，成氣候。但是這些電影還是嚴肅的。

這個時候出來一作家叫王朔。他就開始對文革有一個不一樣的態度，

他是從一個孩子的角度來寫文革的那種生活。從一個孩子的角度來說，文革是天堂。為什麼呢？因為可以不上課！（笑）沒人管，沒人講，可以隨便打架！他是從孩子的角度看文革。從大人的角度看文革是一個災難，但從一個少年的角度來看，就是「陽光燦爛的日子」。所以這個時候就出現了另外一部電影，姜文的《陽光燦爛的日子》（1994），它是從王朔的中篇小說《動物凶猛》改編的。

繞了這麼一大圈，現在回到白睿文問的問題：這個時候王朔開始寫一些不嚴肅的作品，而且刻意去嘲諷嚴肅的，我非常喜歡。我覺得幽默、諷刺、反對崇高，是和我們之前的那一代電影人的一個分水嶺。王朔的小說諷刺所有的權威，所有的嚴肅的東西，他都調侃。他是反對秩序的。我就喜歡這些。我的電影是從這兒入手的。所以所謂的「品牌」的形成，實際上是有這種精神有關。我們等於就是和觀眾一同成長的。就在那是時期，中國的觀眾就喜歡看反崇高的、調侃的、諷刺的。觀眾那個時候的心態就是這樣子。

過去中國的觀眾都喜歡特別漂亮的男演員，喜歡那些長得很帥的演員。但從我這些片子開始，我們也作了一個變動。比如說，跟我合作最長的就是葛優，（笑）還有梁田，這一批演員，觀眾覺得這樣的人更真實，離我們更近。過去那些漂亮的都是假的。觀眾開始喜歡有個性的演員，就像一個普通人。觀眾喜歡這種真實感。但是最近特別恐怖，我們又回去了！（笑）過去我們都說男的演員需要一種勁兒。這是一個直男的想法。（笑）但現在大家喜歡的那些男演員都有一點女孩兒的感覺。（笑）都長得極其的漂亮，很標緻！這是受了韓國的影響。（笑）

美國電影產業的影響

凡是看過馮小剛電影的人都可以看到美國的影響。最早《北京人在紐約》在紐約拍攝的；《甲方乙方》有一段諷刺美國經典電影《巴頓將軍》（*Patton*, 1970）；《不見不散》拍攝在洛杉磯；《大腕》請了好萊塢演員

Donald Sutherland演出；《一九四二》又跟兩位重量級的美國演員Adrien Brody和Tim Robbins合作。能否談談美國和好萊塢對您個人電影想像的意義？

　　好萊塢的電影工業是特別地強大。雖然中國的電影市場特別大，但我並不認為中國有電影工業。我們還停留在化妝造型能力不足的階段。比如說，好萊塢要把一個二十歲的演員變得三十多歲、把一個三十多歲的人變得七十多歲，他們都做得特別完美。在中國他們把一個三十多歲人，化妝成七十多歲做得太明顯！化妝這一項完全做不到。在好萊塢各個行當的每一個人都很專業，而且很滿足於做一件事。副導演也可以作一輩子副導演，這個工作可以做得特別好，推軌道車也可以推一輩子。他們都非常專業。在中國大家都想做兩個行業，一個是演員，一個是導演。其他的工作的行業，只要做得好一點，就會想往這兩個方向轉。所以比如說韓國的電影團隊跟我合作很多年，《集結號》、《唐山大地震》、《一九四二》、包括這次《芳華》，我都是在跟韓國的團隊合作來完成特效、化妝什麼的。他們做得非常好。為什麼呢？因為他們都是來好萊塢學習，學習完了就回去開自己的公司，就做這一點事兒。所以你看，中國是虛胖，你以為他電影做得很大，其實它只是一個市場，但整個電影的產業，集體都很糟糕。

　　然後，我所接觸過的好萊塢演員，我覺得都在追求表演的逼真。他們對台詞的研究都很厲害。他們不是那種，一直在想如何把我拍得更漂亮的那種演員。比如說Tim Robbins和Adrien Brody，這兩個人排練，對待戲劇那種投入的熱情，我覺得非常值得中國的演員來學習的。而且這兩個演員很有意思，根本不是我們想像的那個樣子，要多少錢才接戲，這兩個奧斯卡影帝加起來才八十萬美元！我們有一個副導演在紐約大學電影學院讀書，我們跟他說要找美國演員，他回去跟他的教授說，教授就說好，我給你推薦兩個人。他推薦的就是Tim Robbins和Adrien Brody。而且他們都來了！所以電影學院這些教授還是有用的！（笑）

　　所以我們現在和跟美國進行更多的合作。我覺得這些合作都是很有意

義的，我也覺得我們應該很好地學習美國的電影工業。美國很長一段時間會一直走在中國的前面。所以好萊塢的電影工業，這一套東西，拍出來的電影就是有一個很長的影子籠罩很多地方。中國現在有很多導演都想做好萊塢大片的製作模式，按照這個路子走，未來很長一段時間都不會走出好萊塢的影子。他們要是認真模仿去做，他們也頂多只能做到好萊塢大片的B級的水平。所以我覺得我不能走在這影子裡，我要找兩個山，中間沒有被影子擋住的，所以陽光可以照到我的路。這就是為什麼我沒有繼續去升級我的商業電影，而是開始拍比較文藝的電影，就是因為我不想在那個影子裡活。所以我就拍現實主義，我把人物推到前面，也不需要那麼多的高科技。我覺得這些故事，起碼在中國還是有它的人情觀眾，需要這樣的片子——跟好萊塢完全不同的電影。

新的形式‧新的挑戰‧新的靈感

學生｜您過去拍了這麼多跟美國相關的電影，近幾年以來也有很多人華人在好萊塢拍英語電影，包括李安，他在好萊塢特別成功，還有最近張藝謀的《長城》（2016）。將來您還會往這個方向繼續發展嗎？

　　如果說和好萊塢合作，我不會比張藝謀導演做得更好。你提到張藝謀導演和李安導演，他們有一個根本的區別：我和張藝謀是一樣的，都不會講英語的。李安會說英語的。你看啊，你剛才問我的時候，用中文問我的時候跟英文問我的時候，你的表情是完全不一樣。這兩種語言的表情是不一樣。李安對美國社會有瞭解，但像我或張藝謀，我們的人生在美國加起來都不到一年。（笑）所以語言確實是一個巨大的障礙。你說張藝謀笨嗎？不笨！他非常聰明，是個電影大師！我也不笨。（笑）但你看在這樣大的一個屋子裡，好像只有我一個人不會說英語！英語對你們來說，都是特別容易的一件事，但是對我和張藝謀來說，就是登天還難的事兒。老天爺給你這方面的才

華，就會拿走那一方面！（笑）在這個房間裡，我就像個外星人，因為所有的人都會說英語。當你不能用英語來講你的故事給別人聽，然後你也分辨不出英語台詞的魅力的時候，你怎麼可能拍一部讓美國觀眾喜歡的電影？

那你也可以反過來問，為什麼好萊塢可以拍一部讓中國觀眾喜歡看的電影？我也不太知道。（笑）甚至今天的大師班，我講中文的時候很幽默，很多人笑，然後翻譯成英文時候沒有那麼多笑了！（笑）那是說明什麼呢？英語不是這位翻譯的母語！（笑）但他已經比我聰明多了，可以把我的話變成了英語！但這種人作這方面的導演都會有問題，都不要說我和張藝謀！（笑）你知道張藝謀拍《長城》的時候，張藝謀要跟美國演員說一個事兒，需要跟他的翻譯說，翻譯聽完了，要跟管演員的副導演說——那個管演員是個美國人——那個副導演再去通知那個演員的翻譯！你想想看，張藝謀不過是想說：「你過那個門口，就站一下。」（笑）然後那個演員還得用同樣的系統問：「為什麼？」這種繁瑣的系統來來去去，結果這個電影確實有點⋯⋯（笑）給你另外一個例子：我特別喜歡Woody Allen的電影。但我知道因為不會英文，我丟失多少語言上最精彩的那些部分。所以你只能拍一種無腦的電影，比如說動作電影，無法加太多微妙的東西。（笑）但那當然不是我的志向。

十年前的轉型之後，您突然間需要調整您的許多電影作法。比如說，您拍的《夜宴》跟您早期的作品完全不同，是個古裝武俠電影，有特效、編舞、動作、等等。您怎麼去面對這種新類型的挑戰？

這個電影的動作指導叫做袁和平，（笑）大家可能都很熟悉。他在美國跟好萊塢合作拍《黑客帝國》（*The Matrix*，編按：台灣翻譯片名為《駭客任務》）還有得奧斯卡的《臥虎藏龍》也是他弄的。很多人找袁和平，每個人都跟袁和平說，「你要給我一個不一樣！」（笑）他有個大家都叫做「八爺」的綽號，大家都希望八爺給他們一個不一樣，因為他拍了太多的武

俠電影和動作電影！所以他說，「我拍了這麼多，真的沒有什麼新的可以給你！你要給我一個方向。」然後我在想，「什麼是不同的？」那後來我就說，「你給我一個就是要讓這部電影所有的動作，都要像舞蹈，像芭蕾舞一樣。」他說：「欸，這有意思！這我可以給你的！」所以那部電影的動作風格就是這樣產生的。

這部電影的團隊跟《臥虎藏龍》一樣：美術是葉錦添，動作指導是袁和平，演員是章子怡，但那個電影獲得奧斯卡獎，這個什麼都沒有。（笑）後來Harvey Weinstein說他要給八百萬美元來買北美的發行權，別的發行商都走了，等別人都走了之後，他就說給你五十萬美元，而且只買錄像帶。所以有一次在上海電影節，我就罵他來的！

您前面提到袁和平曾跟您說拍了這麼多電影之後，是沒有什麼新的可以給您。您也是拍了二十多年的電影。是否有時候在創作上也會遇到一個「沒有靈感的問題」？到了覺得「沒油」的時候，您怎麼尋找新的靈感？

都是靠閱讀。我覺得導演不能光學電影，還需要用閱讀來豐富自己，開闊自己的視野。

<div align="right">白睿文　文字記錄</div>

馮小剛導演作品

1984
《生死樹》（美術）

1986
《大林莽》（電視劇）（美術）

1987
《凱旋的子夜》（電視劇）（美術）

1987
《便衣警察》（電視劇）（美術）

1989
《好男好女》（電視劇）（美術）

1989
《一般是火焰，一半是海水》（編劇）

1991
《編輯部的故事》（電視劇）（編劇）

1991
《遭遇激情》（編劇）

1992
《大撒把》（編劇）

1993
《北京人在紐約》（導演，與鄭曉龍合拍）

1994
《永失我愛》（導演）

1994
《天生膽小》（編劇）

1995
《情殤》（電視劇）（導演）

1995
《一地雞毛》（電視劇）（導演）

1996
《冤家父子》（美術、導演）

1997
《甲方乙方》（導演）

1997
《月亮背面》（電視劇）（導演）

1998
《不見不散》（編劇、導演）

1999
《沒完沒了》（導演）

2000
《一聲嘆氣》（編劇、導演）

2001
《大腕》（編劇、導演）

2002
《關中刀客》（導演）

2003

《手機》（導演）

2004

《天下無賊》（編劇、導演）

2006

《夜宴》（導演）

2007

《集結號》（導演）

2007

《跪族》（導演）

2008

《非誠勿擾》（編劇、導演）

2010

《非誠勿擾2》（編劇、導演）

2010

《唐山大地震》（導演）

2011

《一九四二》（導演）

2013

《私人訂制》（導演）

2016

《我不是潘金蓮》（導演）

2017

《芳華》（導演）

2018

《手機2》（導演）

2019

《只有芸知道》（導演）

2020

《北轍南轅》（電視劇）（導演）

2022

《回響》（電視劇）（導演）

郭帆、龔格爾、阿鯤：
《流浪地球》與中國的科幻夢

自2002年以來，中國電影的「大片」模式一直不斷地在變化中，從「武俠」（《英雄》、《十面埋伏》、《夜宴》）到「民國」（《十月圍城》、《讓子彈飛》、《葉問》），又從「玄怪」（《捉妖記》、《美人魚》、《長城》）到「喜劇」（《唐人街偵探》、《泰囧》），但最新的一個「大片」趨勢就是科幻電影。中國電影史裡的科幻電影不多，比如早期有1958年的《十三陵水庫暢想曲》和1980年的《珊瑚島上的死光》。但2019年改編自劉慈欣同名小說的《流浪地球》可以說給了中國電影產業非常大的一個衝擊，它為科幻電影開了一條新的道路，也是改變中國電影史的鉅作。

在《流浪地球》之前，導演郭帆只拍過兩部電影，2011年的《李獻計歷險記》和2014年的《同桌的你》。畢業於北京電影學院的管理學院，郭帆之前的經驗也非同一般，他學過法律，做過繪畫和漫畫。除了榮獲多項獎項，2019年的《流浪地球》更獲得中國觀眾的喜愛，該片取得46.86億元人民幣的驚人票房紀錄。

龔格爾不只是《流浪地球》的製片，他更是一個全能的藝人，作過歌手、電影演員、配音演員、音樂製片人、編劇和電影製片人。龔格爾2014年主演郭帆導演的影片《同桌的你》；演出過的電視劇包括《沙僧日記》和《辦公室大爆炸》；編劇作品包括《流浪地球》和其續集《流浪地球2》。

阿鯤是非常多產的音樂製作人和影視作曲家。曾經為一百五十餘部影視作品進行作曲、配樂工作，包括《舌尖上的中國》（紀錄片）、《流浪地球》（電影）和《紅高粱》（周迅版電視劇）、《覺醒年代》（電視劇）等。

2019年2月22日，《流浪地球》的班底，包括導演郭帆，製片人龔格爾和作曲阿鯤來到洛杉磯IMAX總部參加該片在洛杉磯的首演。這是當日映後對談的實錄。

《流浪地球》，2019年

講一個中國式科幻故事

我的第一個問題是關於改編的過程。我們都知道這部電影改編自劉慈欣的短篇小說，您是什麼時候第一次看到劉慈欣的《流浪地球》這本小說？又是什麼時候有這種改編的衝動？最後改編是怎麼樣的一個過程？

郭帆｜回答一下剛才的問題。我是在大概2000年之後，最早在《科幻世界》雜誌上看到的這個小說。再一次提起這個小說，是在2015年中旬，當時我在中影，中影製片公司的凌紅總叫我說，看我們有沒有機會合作一下？有什麼項目可以合作？因為當時我一直想去拍科幻片，所以我就說我想去拍科幻片。當時剛好有三部劉慈欣老師的小說改編權在中影那兒，分別是《流浪地球》、《微紀元》、《超新星紀元》。大劉的小說我基本上都看過，我當時第一反應就是《流浪地球》。因為我覺得它首先是一個近未來的事情。另外一點，它有一個特別酷的一個外觀，這個外觀就是我們在出現大危機的時候是傾全球之力，拖著地球離開太陽系，這個形式特別酷。後來2016年的時候我來美國去工業觀摩的時候，我才能明白這個東西其實是中國特別獨特的一個思維方式。

當時我們本來是想跟人商量一下說座車票能不能便宜一點，就跟人家聊夢想、忽悠一下，但是沒有忽悠成。可既然來了，就跟人介紹一下我們這個項目是什麼。介紹完之後，他們的幾位高管和兩位特邀總監極其興奮說，「你們這個想法真的很有意思，中國人為什麼連跑路都要帶著家？」我當時反應就是北京房子貴啊，剛買的房子，不帶著家怎麼還貸呢？然後其實細想一下，這個是一個文化上的一個差異，因為我們看到西方的一些不管是文學作品還是電影來講，習慣性地就是要離開。如果這個地方有問題，我們就離開。比如說拿英國舉例，之前它也是因為是一個島嶼型文明，然後當這個島嶼的資源不夠的時候也就離開了，才會有五月花號到北美，然後才會有今天

的美國，它是一個面朝大海然後仰望星空的一個民族。但中國不是，中國幾千年來就教育我們說，我們是中央之國，我們是一個內陸型文明，我們是農耕文明。所以幾千年來我們是面朝土地、背朝天的人，我們對土地有深厚的情感。包括我們買房子，中國人買房子可不是說買了四面牆、一個地板和一個天花板。當你買房的時候，你會帶著你的老婆、你的孩子，包括你的丈母娘看你的眼神，全部都在這個房子裡面。這個房子裡面有你所有的東西，你的愛、恨，你的美好和傷心，所以這是你的家。

如果在物理層面上講，我們帶著地球跑這件事情根本就不合理，但是我們為什麼要帶著地球跑？但是因為她是我們的家。我們對土地的那種深厚的情感，在全球範圍來講都是比較獨特的。當工業觀摩的同志們覺得我們這個想法很奇怪的時候，我想那不就是我們獨特的點嗎？中國科幻的那個「中國」到底在哪兒？就是它的文化內核的那個點，這是我們找到的第一個點。

第二個點呢，他們也覺得奇怪說：「你們為什麼影片裡面有一百五十萬人出去救援？」我當時第一個反應就是我們人多啊，第二反應就是我們又沒有超級英雄，沒有鋼鐵俠（編按：即鋼鐵人）、蝙蝠俠。當時我記得一個畫面，一個消防隊員奔赴火場的時候他是逆流而上，旁邊的人都在撤離，而那個人穿著那身消防服的時候，他就是一個英雄，是他的行為和他的決定讓他成為了英雄，但是當他脫掉他就是一個普通人。所以我們想表現沒有人是特殊的、沒有超級英雄，我們每一個人都是普通人，但是在那個關鍵時刻，我們每一個人的決定和行為可以讓我們成為英雄，這是影片想去表達的。

所以這兩個點呢，剛好能夠符合說我們找到的——我們要去做中國科幻，中國是什麼？中國科幻是什麼？假定我們把電影形容成為一個人的話，這個部分就是他的靈魂。那麼類型是什麼？類型就有點像衣服，我們不管是做的是科幻片、愛情片還是動作片，我們換的只不過是外包裝。但是內核，如果他是中國人，那他是中國科幻；如果他是美國人，那他是美國科幻。大概就是這麼一個思路。

我補充一下，其實科幻不應該去把國別分得太清楚，說中國科幻或者

美國科幻或者哪兒哪兒的科幻。我們當然想去做一個能夠讓全球的觀眾都喜歡的一個全球視角電影。但是其實我們當下中國的電影工業還不能夠支撐這一點，所以我們要一步一步地來。最初的時候我們的目的是什麼呢？我們的目的是活下來，因為這是一個新類型。目前我們也只能看到這個類型的一種可能性，只有這種可能性被確立，才會有越來越多的錢進來，這樣的話中國的導演才會有更多的機會去嘗試拍科幻片，我們的「電影工業」才會越來越完善。

　　「電影工業」我也解釋一下，其實就是我們既不要玄化也不要妖魔化電影，「電影工業」就是我們畫畫的筆跟紙。為什麼說我們跟好萊塢的同行去聊的時候他們不會跟你講說工業的事情，他們只會問你有沒有好的故事、有沒有好的人物、有好的情感、你的最棒的idea（概念）是什麼，他會問這個。他從來不會問你工業的問題，因為他們有了畫畫的紙跟筆，但我們是沒有的。所以我們在最開始一定要先活下來，然後尋找到合適我們的紙跟筆，因為好萊塢的那套流程中的紙跟筆在國內落地的時候，你們會發現不是那麼地適合，這個也跟文化有關。但是我們只有尋找到這些紙跟筆。

　　在最開始這一步一步前行的時候，我們最先照顧到的是中國的觀眾，所以這部影片是拍給中國觀眾的，我們在情感、情緒、人物上的設定都是更貼近中國的。我也相信只有我們一步步可以活下來，中國的科幻類型被確立下來之後，隨著我們工業越來越發達，我們才能往外走出去，我們才能更像好萊塢一樣能夠拍攝全球視角的電影。

　　為了讓我們的討論更加民主，我想我們可以讓每一位嘉賓都可以至少回答到一個問題。能不能請阿鯤簡單介紹一下作曲的一個過程？

阿鯤｜其實一開始是在一個春光明媚的下午，人就是我跟導演還有製片。導演剛才跟大家講的，也是他當時跟我講的，我相信這番話觸動到我們每一個人，在那個下午也觸動到我的心靈深處。我們是中國人也好，還是我們作為

人對家園的眷戀，都讓我們擁有帶著家園去流浪這麼一種情懷。所以其實當時在回去的出租車上，我就已經寫下了咱們這個片子的主題旋律。不過當時還沒有看過片子。後來龔格爾老師帶我看片子時，因為我也是科幻迷嘛，一下子被很多畫面震撼到了，我就又寫了一個超級宏大的英雄主義的旋律。可後來我們都覺得好像感覺有點不對。所以我就把當初跟導演聊完時憑直覺和內心情感寫下的旋律又拿出來，用鋼琴的方式給導演彈了一次，但那個時候我仍然沒有去看完全片。我回到了工作室去完整地把這首曲子寫出來，把樂本（編按：指樂譜）發給製片人和導演。後來工作人員告訴我說導演把這首曲子貼到了片頭，就成為了大家現在看到的「再見了太陽系」那個地方的背景音樂。我自己感覺也挺奇妙的，因為我並沒有對照著片子寫，更多的是靠直覺和最初的感受，但是卻非常和暢。

郭帆｜我分享一個點啊，就是當時在英國艾比路去錄製交響樂的時候，在吳京老師犧牲——不是，就是劉培強犧牲，吳京老師還挺好的（笑）——的那個點，本來阿鯤是鋼琴對著畫面去彈奏的，但是怎麼彈都感覺對不上那個點。後來我跟他說，你閉上眼吧，閉上眼之後我們不去感受那個畫面，只去感受心裡的那個點，這樣一遍過去之後，就全都對上點了，很神奇的。包括剪輯，剪輯老師情感到位的那個點，和音樂的那個點，是完全重疊的。同時你還會發現，當我們把剪輯線都壓縮之後，一塊一塊剪輯的那個鏡頭數特別像是DNA的片段連在一起。電影是有生命的，音樂是有生命的，剪輯也都是有生命的。

　　我有一個問題想問一下我們的製片人龔格爾老師。在中國的話，科幻類型片好像也迎來過很多的挑戰，過去有一些作品，比如《珊瑚島上的死光》，但是之後有好多年沒有什麼科幻電影。而好萊塢的一些科幻類型電影，比如《星際大戰》，在中國市場也面臨了很多的挑戰，並沒有如大家期待的能突破票房紀錄。您一開始要籌劃這樣的一個科幻大片項目，會有什麼

樣的顧慮或者挑戰？

龔格爾｜作為製片人我最大的擔心可能當然還是能不能回本。因為畢竟郭帆導演對整個影片的考慮已經非常周全了。

郭帆｜唯一不考慮的就是回本。

龔格爾｜但是從來沒有一部大成本投入的科幻電影在中國成功上映並且賺回過錢，沒有先例，所以我們不知道我們的觀眾是誰，這是我最大的憂慮。

　　我很沉醉於這個創意團隊為我們帶來的各種分享，但接下來請我們進入觀眾提問環節，讓觀眾和媒體有機會可以問一些他們的問題。讓我們有請郭老師來為我們選出一位觀眾進行提問吧。

真愛，為電影奮不顧身

觀眾｜我是看過《流浪地球》兩遍，這是第三遍了。我非常非常喜歡這部電影，真的觸動了我的內心，因為我是一個想要做電影的廣告製片人。我做了很多廣告，但是我也一直想要做科幻電影，我自己也曾經出錢做科幻電影，但是都失敗了。您們讓我看到了中國科幻電影，不像別人之前拒絕我的說辭，認為中國人出現在科幻電影裡面會覺得很奇怪。我的問題是，這部電影將會激發很多的年輕人想要投入到科幻電影創作裡去，甚至有一些在美國的電影製作者都很想回到中國，因為這真的觸發了他們對科幻電影的熱愛。對想要奮不顧身地投入科幻電影的這群人，您們想要說什麼？

郭帆｜那就奮不顧身地投入吧。我之前也是這樣，因為我是一個科幻迷，十五歲那年，我看了詹姆斯・卡梅隆（James Cameron，編按：台灣譯名為

詹姆斯‧卡麥隆）導演的《終結者2》（*Terminator 2: Judgment Day*，編按：台灣翻譯片名為《魔鬼終結者2》），我內心就埋下了一顆種子，特別想去做科幻電影，我也為了想去拍科幻片就決定去當導演。直到前兩天，我真的見到卡梅隆導演的時候，我依然難以抑制心裡的激動，因為那個人在我心裡埋下一顆種子。所以當這個影片上映的時候，特別在國內，我看到有孩子會在作文裡寫「我今天看了一部電影，我決定想去當一個宇航員（編按：即太空人）」的時候，我覺得特別地感動。誰知道呢，也許過十年、二十年之後真的就一個宇航員出現了。所以我覺得這是我們做科幻片的意義。

觀眾｜因為這是一部完美結合了中國和好萊塢風格的電影作品，我很好奇您是怎麼處理劇本改編的？這部電影達到了一種多元文化的水準。您和您的團隊大概用了多長時間來完成劇本改編呢？

郭帆｜是這樣，我們的時間線是從2015年中旬到今天，就是這個中間是沒有停過的，包括大年二十九。大年二十九的時候，我們其實還在做後期，在調DX動態，就座椅怎麼去動，那個動態代碼會分享到全國的影院裡面。直到年三十、大年初一、初二，一開始跑路演，然後一直到今天，那個時候到現在這段時間是沒有停的。

　　對於劇本這個部分，我們是要分兩塊。因為科幻電影前面是有一個世界觀的搭建，世界觀涉及到社會科學，比如說政治、經濟、文化的變遷，然後自然科學，包括我們地球的變化、地貌、大氣、洋流，甚至涉及到天體物理中的星球與星球之間的關係。設定完這些之後，我們還要把近五、六十年未來的新科技重新做一個辭典，就是我們今天沒有這個技術的，我們要重新命名，然後解釋它是什麼東西；我們還做了大概有一百年的一個編年史，當然是假的，就從一九七幾年一直做到了二〇七幾年，這是一百年。在這些文字搭建之後，我們又做了三千張的概念設計，因為文字是不具象的，我們要把它畫出來，所以這三千張圖，再加上這些文字，共同構成了未來世界的一

個雛形，然後編劇再根據這個去寫劇本。世界觀這部分前前後後用了八個月的時間，編劇介入開始編這個故事陸陸續續大概是一年半的時間，這是整個文本的創作。拍攝大概是一百五十五天，籌備了也是六、七個月吧，然後一直到現在，其實算是一個持續的過程。

你還有一個問題是問怎麼結合是吧？首先電影的核心是什麼？電影的核心是情感跟人物。所以呢，我覺得在這個層面上，其實不應該講這是好萊塢式還是中國式的。怎麼形容好萊塢編劇的那個方式？就有點像我們去高考的時候你看到那個一格一格的格子紙，我們有一定的規則，包括我們當時用的是Syd Field的那套理論去搭建的整個結構。我覺得它是一個模板或者框架吧，但其實重要的不是這個，重要的是內核裡面表達的那個部分、那個情感。由於我們在工業革命這段時間是缺失的，所以其實中國人在骨子裡面對科技、對機械、對結構這些，有陌生感。不像美國說我可以拍《變形金剛》，因為我們其實沒有汽車文化。但是美國人是有汽車文化的，從出生到老去他會有很長時間都在車裡面，他在車裡談戀愛、他在車裡吃東西。這一定是有文化作為背景的，所以他對車是有情感的，當車有了人性變成人形的時候他會產生共鳴感。但其實對於中國人來講，這一部分其實是弱的，所以我們一開始的時候在定義什麼呢？在定義我們如何做一個有溫度的科幻片，就是讓中國的觀眾看到的時候覺得這跟我們有關係，讓觀眾覺得我相信這個世界，同時能跟這裡面的人物產生共鳴，這是我們的一個目標。

觀眾｜您好，郭帆導演，我有兩個問題。第一個問題是關於您的經歷，2009年您去考北京電影學院，2011年開始導您的第一部作品《李獻計歷險記》，然後是2014年的《同桌的你》，再到2018年的《流浪地球》，您是怎麼從一個以前的平面設計師、漫畫師到現在的電影導演？我特別想知道您是怎麼把第一部電影給拍出來的？怎麼把它給完成的？（郭帆導演：第一個問題可以聊一天。）因為我現在在好萊塢是一個導演和製片人，剛剛完成我的第一部長片，但是我們現在就處於這種非常沒有錢的階段，片子是拍完

了可是沒有錢，所以很頭疼。（郭帆導演：怎麼弄到錢的是吧？）也不是只是錢呢，就是財務方面，因為電影就是一個砸錢的世界，在看到它暴漲的那一天之前，都是一直一直往下跌的股票。在黎明之前您是怎麼把它堅持下來的？我的第二個問題就是，您在所有電影拍攝之間，有沒有什麼副業是來支持您的？電影要不就虧，要不就沒錢，那您沒錢之後，是怎麼在一個沒錢的產業裡面、一個看不到頭的事業裡面堅持下來，直到《流浪地球》？

郭帆｜我覺得還是有一個很重要的點是我不想後悔，因為我本科是學法律的。第一年上大學的時候，在學校我也是立志為中國的法律事業奮鬥終生。但是我上大學之後，就有一個畫面出現在腦海裡面，是我七老八十的樣子，然後躺在搖椅上在想我還沒有發生的這一生，有什麼事兒我想幹、沒有幹我會後悔？我從小就立志想去當導演，但那一刻（年老時候）我拍不了電影了，因為我很老了、我來不及了。我不想讓這件事兒發生，儘管我學的是法律。在那個時候，不像今天我可以拿手機拍，還要去借各種大的設備拍短片，在那個時間點我開始拍短片，以至於往後所有的時刻，都是這個畫面在激勵我，就是我不想後悔。包括我們在拍這個戲的時候，每天都要跟團隊打氣，這個是一個不斷灌輸雞湯的過程。我經常會假設，我會說我們每天都會有放棄的那個點，假設你在未來，你坐在這個座椅上，你旁邊都是觀眾看這個鏡頭，觀眾在罵說這個鏡頭特別爛，然後說你要不要回到今天，我們再努把勁兒，不要讓未來那件事兒發生，所以我們都是在這樣一點點地往前推。

　　我其實沒有辦法介紹我的這個案例是什麼，因為每個人所處的環境不一樣，他的案例是不一樣的，每時每刻都在改變。但是我覺得有一個心態是很重要的，就像電影裡面，我們無時無刻不在給自己打氣。我記得有一句話是：「《流浪地球》的核心不在於人類到底能夠存活多少人，而在於我們是否有勇氣邁出離開太陽系的第一步。」其實那句話一直在鼓勵我們自己，包括在最後的時候，我們選擇的是希望，我們影片所有的部分是相信未來。這幾個點其實你可以放在心裡，因為不管是第一部、第二部，還是第三部甚至

於後面的電影，每一部都會面臨不同的情況、不同的問題。但是遇到所有困難的時候，就自己默默地對自己說吧：「我相信未來可以碰到更好的自己，我相信未來可以拍出更好看的電影。」好，謝謝。

　　補充一點，忘記問你了，你是不是真的愛電影？

觀眾｜我是真的愛電影，我這一輩子，電影我都交給它了。

　　我們時間已經到了。但是我最後問一個非常簡單的問題，請用一句話來概括您們在拍《流浪地球》的過程當中最大的一個收穫是什麼？或者是學到最寶貴的教訓是什麼？

龔格爾｜一定要堅持，堅持才有結果。勝利或者失敗都是結果，但是不堅持的話就連失敗都沒有，就什麼都沒有。

阿鯤｜我覺得是相信自己，相信內心，相信直覺。

郭帆｜你們是對過詞了是嗎？好像是（笑）。我覺得我最大的收穫是，（龔格爾：第三個就永遠是背詞背不出來。）我多說兩句。

　　其實這個收穫，我覺得首先是團隊，我們從一開始兩個人的團隊到最後七千人的團隊，大家能夠擰成一股繩去完成這個作品，我覺得這對我是一個很大的收穫。這個有凝聚力的團隊其實是給我們這個類型撒下了七千顆種子，這些人會分布在我們電影行業之中，然後他們會繼續傳遞這種情感、這種經驗。另外一個大的收穫其實是觀眾。因為電影在它上映的那一刻起它就會離開創作者，然後由觀眾來接手。我們今天的成績，包括國內的票房、北美的票房，其實是觀眾給予了我們很多的寬容，因為觀眾知道我們不容易。就像于是之老先生說的那樣：「觀眾寬厚，錯誤都已看到，只是不說。」是因為大家的寬厚才能讓我們有今天的成績。當然我在這兒也特別期望大家能

夠再給這個新的類型、新的事物多一點點時間、多一點點寬容。我們中國科幻這個類型能否建立，其實決定權跟選擇權是在每一個觀眾的手裡面。是你們對我們的支持、對我們的寬容，才能夠讓這個類型更快地被確立起來。在這兒再一次地感謝各位觀眾。

<div style="text-align: right">張峰沄　文字記錄</div>

郭帆導演作品

2011
《李獻計歷險記》

2014
《同桌的你》

2019
《流浪地球》

2020
《金剛川》（與管虎，路陽合作）

2023
《流浪地球2》

III。

《撞死了一隻羊》，2018年

光影的
獨立精神

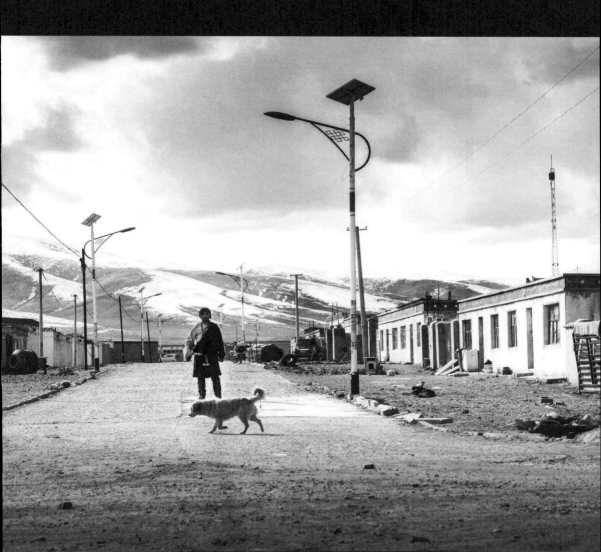

婁燁：走進《蘭心大劇院》

　　不管是故事，美學還是拍攝風格，婁燁是華語電影獨一無二的導演。1965年出生在上海的婁燁是1989年畢業於北京電影學院導演系，也是「第六代」的代表人物。經過早期作品《危情少女》和《週末情人》之後，婁燁憑著警世之作《蘇州河》走上國際舞台。賈宏聲和周迅主演的《蘇州河》深受希區考克（Alfred Hitchcock）《迷魂記》（Vertigo）的影響，但又把中國千禧年之際的社會轉變，道德危機和邊緣人物的迷失感呈現出來。雖然拍的對象是大都市的上海，銀幕上出現的不是和平飯店和淮海路的時髦咖啡廳，而是弄堂深處和蘇州河畔的老樓房和廢墟之地。

　　在往後的作品裡，婁燁從海上漸漸地走上許多不同的地標，比如《春風沉醉的夜晚》和《推拿》的南京，《浮城謎事》的武漢，《頤和園》的北京和《花》的巴黎。但他中間又不斷地回到他的出生地——上海——來完成《紫蝴蝶》、《蘭心大劇院》等作品。而在這個過程中，婁燁一直在探索新的敘述方式和電影手法——黑白與彩色、手持攝影機、非線性敘述、電影的文學性。

　　婁燁作品中的另外一個特色是電影中的表演。婁燁的電影一直重用中國電影最好的演員——鞏俐、章子怡、秦昊、賈宏聲、周迅、郭曉東、郝蕾等等。

　　這次對談是2022年4月3日錄製的，當時為了宣傳《蘭心大劇院》在北美的發現，發行公司約我們談談該片的各種拍攝細節。我也藉機跟婁燁導演略談他的經驗和對銀幕上的「老上海」的再現。

婁燁。婁燁提供。

影迷走進了學院

今天我們對談的重點會放在您最新的片子《蘭心大劇院》上，但是我想我們是否可以從這個問題開始：最初您是怎麼走上電影這條路的？

很高興能和你聊天。這是很早以前的事啊，我開始是個影迷，喜歡看各種電影，然後因為一個偶然的機會進了北京電影學院，開始完整地學習電影。在北電我看到了更多的電影。那是八〇年代中期，我相信在這個時候，中國應該沒有地方能比電影學院讓人看到更多的電影了。四年之後我就畢業了，離開電影學院，試著自己做電影。

剛才您提到了在北京電影學院的日子，其實這段時期也很特殊。您讀大學的時間應該是從八〇年代中期到1989年，那剛好是中國改革開放後最充滿活力、最自由的幾年。您的同學包括導演張元，王小帥等，老師裡有崔澤安等人。是否能帶我們回到您的學生時代，分享一下當時處在怎樣的學習狀態？

感覺當時在學校裡非常興奮、非常自由。我們的老師之一周傳基，他是做電影研究的，上課的時候會帶兩盒菸，一包給我們，一包他自己抽。每天大家上課的時候圍在一起，可以隨意插話，可以罵人，或者爭論，什麼都可以。對我來說，這個階段非常令人興奮，因為我覺得大學就應該這樣好玩兒。還有拍作業，如果沒有錢，就去找負責設備的人，或者直接找攝影系的同學，請他們吃飯，讓他們來幫忙。那時候電影學院裡差不多是這個情況。後來才知道，我們大一時看的電影的數量，差不多是以前電影學院學生看的片子的總和。但當時我們覺得看得還不夠多，在學校裡還不夠自由，還想要更多的條件和可能性。現在看來，那時候已經足夠自由了。

您這一屆的學生後來被稱為「第六代」，在學校裡互相幫助的時候，你們已經覺得像一個集體、有共同的理念了嗎？

那是畢業以後的事了。在1985年電影學院第一次所有專業全面招生，導演、美術、攝影、錄音、表演，各個門類都有85級的學生，所以畢業後自然就會找同屆的同學來合作，因為我們的學習背景都差不多，很能溝通得來。實際上我自己，也許包括我同學，第一個作品都是由同學一起來完成的。

電影與電影中的表演

《蘭心大劇院》是個複雜的多重性故事，也是一個相當「國際化」的故事，裡面出現的語言包括漢語、英語、法語、日語等等。劇本是您的夫人，同時也是製片人馬英力寫的，她好像改編了兩部小說──虹影的《上海之死》和橫光利一（Riichi Yokomitsu）的《上海》。我很好奇是怎樣把這兩個故事融為一體，其中會面臨怎樣的挑戰？

這應該英力來說更好。虹影的這部小說包含大量的戲中戲，也就是小說主人公恰巧也是一個演員，所以她有舞台上下的雙重形象。最初也是出於興趣，想把它變成一部電影。這不是虹影最好的小說，我很早開始就非常喜歡她的小說，有些寫得比《上海之死》好，但是我覺得《上海之死》是一個很有趣的作品。虹影在這個小說融入了很多自己的感受，那種感受不是三、四〇年代的，而是她寫小說的那個時間的感受，這是我非常感興趣的：一個處於「現在式」的作者講述「過去式」發生的事，而這些事情她根本就沒有親眼見過。我之前做過一部講三、四〇年代上海的片子，就是《紫蝴蝶》，處理這段歷史時期會遇到的挑戰我都很熟悉。我讀《上海之死》的時候，感到了同樣的問題、同樣的挑戰。英力把「戲中戲」替換成橫光利一小說的內容，這是對虹影原作最大的改變──我覺得她做了兩個最大的改變，一是替

換戲中戲的內容，二是修改了結尾。這兩個改變決定了這部影片的一種性質，是和原作對話，也是和歷史對話。

剛剛您提到了「戲中戲」，這其中一位重要的演員就是鞏俐，中國電影史上最重量級的演員之一。可否談談您這次跟鞏俐合作的體驗？

很高興能和鞏俐合作啊。她是一個非常優秀的演員，同時她也是一個明星。這個小說裡的主人公就是一個大明星，因此我覺得如果讓一個不是明星的人來扮演明星，肯定會是個噩夢。我們就在明星當中選擇這個角色的扮演者，鞏俐當然是最合適的人選。開始工作以後我發現鞏俐非常優秀，而且不會特別懼怕挑戰，這是我感到非常興奮的。這樣的話我們就可以重新開始，然後從人物開始，來尋找整個形象的整個故事，整個的人物的性格、習慣，我覺得非常刺激，就是和她的合作。而且我覺得她給人物帶進了一些不定性的因素，就是不穩定的因素，讓觀眾在看電影的時候有時候會摸不著這個任務她到底在想什麼，這個實際上是非常好的。我記得開始的時候我和鞏俐說，這是一個非常具有挑戰性的角色，因為她是一個明星，你不用「演」，因為你自己就是明星；同時她是一個間諜，間諜你不能「演」，因為沒有間諜看上去就是個「間諜」。

「時代」與「當代」

您一直在拍當下，有《週末情人》、《蘇州河》、《春風沉醉的夜晚》等等，很多人都覺得您是處理當代題材最好的導演。其實在2003年的《紫蝴蝶》也是您曾經拍過的有關三、四〇年代「老上海」的片子。為了將時代性融進電影，您在前期做了什麼樣的歷史考證或是其他準備？《紫蝴蝶》的拍攝經驗是否對《蘭心大劇院》的拍攝起了一些作用？

《蘭心大劇院》劇照，2019年

　　其實從《紫蝴蝶》開始，因為還有一些別的計畫，所以一直在做三〇
年代、四〇年代歷史資料的收集和研究。對我來說如果要比較《蘭心》和
《紫蝴蝶》的話，《蘭心》從製作上來說更輕鬆了，更能誠實地面對歷史
吧。我覺得人很難恢復一個歷史的瞬間，只能說，用今天的眼光去看那段時
間，去看那個時刻。這個視角永遠是屬於2020或者2019的，你無法改變它。
其實拍出來的歷史正是當下。這一點我覺得在拍《紫蝴蝶》時不是特別清
楚，到了《蘭心》就非常明確了。這樣其實也讓我們能夠更好地面對所謂的
歷史黑暗。歷史是變動著的，它根據作者的視角不斷變化，可以被閱讀、被
解釋。很難精準考證出某個瞬間究竟發生了什麼，這也是今天的我們處理歷
史時的一種麻煩吧。

　　您的很多作品帶有文學性，比如《春風沉醉的夜晚》有郁達夫的影
子，《推拿》也是根據畢飛宇的小說《推拿》改編的。看到本片的英文標題

Saturday Fiction馬上會讓我們聯想到民國時期非常流行的《禮拜六》和鴛鴦蝴蝶派小說。您在拍這部影片是否嘗試融入穆時英、劉吶鷗等小說作家作品裡的那種意境？

　　先說虹影的小說，我覺得它有趣是因為這部小說融入了作者對那段中國文學史的看法和態度，這種態度非常有趣。影片同時也表達了第二作者，也就是身為導演的我的態度。這是和從前的文學作者的一種對話。禮拜六派也是個非常有意思的流派，在我小時候這個流派就被批判，因為在一種歷史洪流中，那些作家沒有選擇作堅定的革命者，而是躲在一個舒適的，或者說，資產階級的角落，寫一些愛情故事，這和當時的左翼文學或者說革命文學是有衝突的。這是我的片子，或者說，虹影的小說所感興趣的部分。我覺得這個狀況實際上也是能夠和現在作者溝通的，就是你其實特別理解當時的作者為什麼寫那些小說，因為他們可能寫不了別的。

　　您許多作品都在探索「身分」的問題。從《蘇州河》開始，賈宏聲和周迅扮演的角色就有多重身分。我一看《蘭心大劇院》的開頭，聽鞏俐對趙又廷說「你認錯了人」，之後片子裡的很多人物都在表演另一重角色。看到這些細節，會讓我聯想到《蘇州河》，回到那個多重的或是重疊的、錯亂的「身分」的問題。是否可以談談您影片中的身分問題？

　　這個問題有點複雜。身分不明是一種日常狀態吧。我個人覺得，被賦予一種名稱之後，人物好像是清晰了，但實際上他的可能性也被扼殺了。在日常生活中應該經常是這樣。所以每一次開始工作的時候，我都跟編劇和演員說，我們不要先給人物特定一個名稱、一種身分，而是看這個人物會有什麼樣的走向，在最普通、最現實的邏輯之下，他會作什麼樣的決定，然後我們跟隨他的決定來找出人物的真實生活狀況。比如，于堇是一個間諜，我們不是找出二、三十件間諜可能會做的事情，然後嵌在她的行為裡，而是反過

來——她是間諜，但是我想日常生活中她不是「間諜」；她是演員，但是日常生活中她到底還有沒有在「演」，這是可以打問號的。她的行為裡有多少是表演，有多少是發自內心，這恰恰是讓我感興趣的，也是我對所有電影人物所感興趣的吧。行為和身分之間實際上沒有特別固定的關聯，因為人是一種過於複雜的存在。

這部片子是個大製作，從美術、布景、道具、服裝等各個角度重新塑造四〇年代的老上海。這個過程中最大的挑戰是什麼？

我希望電影是在實景裡面拍攝出來的。蘭心大劇院本身沒有特別多的變化，不過其他歷史場所很多已經變了，幸好總體結構還是保存下來了。比如華懋飯店，就是現在的和平飯店，結構差不多都留在那裡了。實景拍攝起來非常麻煩，但對我來說在實景中拍這部片子非常重要，這是影片的核心意義。存在於2018年的攝影機拍攝源於三、四〇年代的空間，這就是具有時間雙重性，和影片內容是吻合的、同構的。這點非常重要，當然技術上很不好處理，片子裡的「蘭心大劇院」實際上是由四、五處不同的局部實景構成的，連接起來會有問題，還要在銀幕上復刻那個酒吧。我對我的團隊非常滿意，他們都很優秀，完成了這項工作。

這也是您第一次拍黑白電影。決定拍黑白片，您有什麼樣的考慮？

我不知道別的導演什麼想法，但對我來說，作為一個導演，拍一部黑白片和一部16毫米影片就是一種夢想。我很高興能有機會實現夢想，很滿足，《蘇州河》是super sixteen，《蘭心大劇院》是黑白片。

這兩、三年以來世界發生了巨大的變化，有疫情，有戰爭，政治、經濟、社會都發生了改變，可以說這是一個動盪的時代。這種經歷是否對您的

電影理念帶來改變，或者是您作為電影導演應該怎樣做？

　　很大的改變，很多的改變。對我來說，現在是另一個世界，更接近於《蘭心大劇院》裡的世界，你分不清哪個是真的，哪個是假的；你不知道會不會照鏡子的時候發現有一雙眼睛或者兩把槍對著你。一切都是未知的、混亂的和不清晰的。那些曾經清晰的界限都被抹去了，虛和實、真和假，謊言和真相，這些概念全都被顛覆了。還有一個感受就是，電影太不重要了。

<div align="right">王毅捷　文字整理</div>

婁燁電影年表

1987
《無照行駛》（短片）

1989
《耳機》（短片）

1994
《危情少女》

1995
《週末情人》

2000
《蘇州河》

2001
《在上海》（短片）

2003
《紫蝴蝶》

2006
《頤和園》

2009
《春風沉醉的夜晚》

2010
《42分一幻夢》（短片，合導）

2011
《花》

2012
《浮城謎事》

2014
《推拿》

2018
《風中有朵雨做的雲》

2019
《蘭心大劇院》

2022
《三個字》

萬瑪才旦：藏族電影新視野

　　雖然表面上萬瑪才旦的電影有一種「靜」的狀態，他在中國影壇的出現還是有一種爆發性。因為他的影片呈現一種新的視角、新的鏡頭語言和新的生活狀態。而且萬瑪才旦的電影給整個中國藝術電影甚至世界電影輸入一種新的想像空間。

　　1969年出生的萬瑪才旦畢業於西北民族大學，後來上了北京電影學院。大部分的影片探索藏族人在當代中國的生活狀態，自2002年開始拍電影就推出一系列電影包括《靜靜的嘛呢石》、《老狗》、《塔洛》、《撞死了一隻羊》、《氣球》等片。其電影曾在金雞獎、長春電影節、金馬獎和海外的威尼斯、東京、芝加哥、倫敦、釜山等影展獲得多項榮譽和獎項。

　　除了在電影領域的卓越表現，萬瑪才旦也是一名多產的作家，曾出版的小說集包括以藏文出版的《誘惑》和《城市生活》和以中文的《流浪歌手的夢》、《嘛呢石，靜靜地敲》、《塔洛》、《撞死了一隻羊》、《氣球》等書。近幾年萬瑪才旦又開始培養新一代的藏族藝術家，為年輕的藏族導演的影片擔任監製和製片人。

　　這次對談是2019年11月21日在廈門百花金雞獎期間進行的。我們便從萬瑪才旦導演的成長和讀書背景入手，然後又談到他小說和電影之間的互動和藏語電影的前景。往後的三年裡，因為疫情的關係我和導演無法見面，但一直通過微信保持聯繫。導演給我最後的一篇微信是2023年3月28日發的，也是關於這篇對談錄的修改細節，萬萬沒想到五個星期之後，他就走了。悲痛之際，希望這篇短短的訪談稿能夠保留導演對電影藝術的一些想法和反思，也希望讀者能夠從字裡行間讀到導演對藝術的追求還有他個人的真誠、善良和魅力。

萬瑪才旦。萬瑪才旦提供。

在經文中學藏語

您是在青海省海南藏族自治州的貴德縣長大。能否介紹一下您的家庭背景？什麼時候開始接觸到文學和藝術？

對，我生長的地方叫做海南藏族自治州，它有六個縣，是一個民族很雜的地區。像我的那個村是藏族人為主——百分之九十都是藏族人，它的生產方式都是半農半牧。山上有草原，山下有農田，就在黃河邊上。我的家庭裡其實沒有什麼傳統意義上的知識分子。我爺爺是個佛教徒，他會很多經文，所以小時候我幫他抄經，這對我影響比較大。但家裡並沒有傳統意義上的知識分子，像國家幹部或老師，我父母親都不是。所以我跟大部分的普通藏族家庭的孩子一樣，小時候聽各種民間故事，然後就長大了，長大後就開始上學。剛開始的時候，我自己的記憶裡還沒有這種宗教信仰自由，一直到八〇年代才開始恢復宗教信仰自由。那個時候大家就會開始公開做一些法事。我爺爺也是，他會借一些藏文的經文來念。那個時候找書特別的難，尤其經文。藏語的經文都是木刻，都特別難找到。就算有一位學者要學習的話，連拿到一本詞典都很難。

有一個詞典叫《格西曲扎》，它是一個格西（編按：藏傳佛教格魯派的學位總名稱叫「格西」，意為善知識）作的，這個詞典是學習的一個必要的工具。那個時候有一本詞典可以換一隻犛牛的說法。我的爺爺他自己不會寫，為了得到經文，可能會請人為他抄一遍。比如說三百多頁的經文，像《宗喀巴大師傳》，很厚也沒有辦法複印，原版也買不到的，所以唯一的辦法就是抄寫。但他不會寫字，所以就求別人幫他寫。他手工藝也特別好，木匠啊、裁縫啊，他都會。所以他會幫別人做其他的事情，然後用這些來換經文。我自己上學之後，一開始也沒有什麼藏文課，是後來才開始學的藏文。記得初中我一個月回家一次，爺爺都會要我抄很多的經文。所以當時就很頭

疼！（笑）但現在想當時抄的過程，我覺得也很好。它讓我吸收和接觸了很多的東西，包括讓你背的一些東西，比如說一些很長的祈禱文，比如說一些儀軌的東西，那個時候可能還完全不懂表面的意思，你只是死記硬背，像《塔洛》裡面主人公一樣。他把《為人民服務》背下來，但是他不知道這個意思。我覺得這些都呈現在《塔洛》裡面，他的記憶力，都有關聯。

那小時候在那種環境裡大概是藏語為主的。您什麼時候開始學漢語？

一上學就得開始學漢語，因為課本都是漢語。從第一個課文「我愛北京天安門」開始，課本（全國）都是一樣的。但是我完全沒有學習普通話的機會，因為連老師說的都是漢語方言的，就是那邊的青海方言，別人也聽不懂。有時候我的朋友來北京，需要彙報一下，但因為他們講的都是青海的普通話，別人根本聽不懂，還需要人翻譯！（笑）

文學的自我養成

所以您念大學時主修的是文學專業？

那個時候選擇的機會比較少。你學的藏文，越往上專業的選擇就會越來越少。就是那種設置，讀了藏文只有一種選擇。比如說大學讀了藏文，如果對文學有特長的，或者對其他方面的歷史、政治、哲學、宗教等有興趣都得往一個系裡走，不像內地大學分得那麼細，也沒有那麼多專業可以選擇。所有的人畢業之後，比如說一個縣，可能只有一、兩個中學，比如「藏族中學」或「民族中學」，只能往一個大學走，而且能讀大學的特別少，因為學校少。我小學畢業後，三分之二的學生就上不了，結束了學業，因為全縣只有一個班。那這個班進去了之後，全縣有七、八個鄉，下面還有好幾個村子，所有的學生都得考這個學校，而且很多學生是考不上的。到了這個縣上，經過三年的學習，又

要到我們自治州上。州上也只招一個班。初中畢業之後，一個縣可能只收四個學生，其他人又得回去了。就是這樣的一個情況。

那個時候我上的是一個中專，算是一個師範學校，它其實是培養基層的幹部和老師的。畢業之後就要被分配工作，當老師。我也是畢業之後，大概十幾歲的時候，就分配到我們縣上。當時還簽了一個協議，必須花六年的時間來服務這個地區，然後他們就給你崗位給你工資。我記得當時的工資是九十九塊錢（笑）。我當了四年的老師後，開始覺得不太滿意，就想要改變自己的生活方式。這樣的改變其實是完全沒有什麼出路的。除非你後面有人，有「關係」。有關係的人就會被調到縣政府或換一個崗位。但我是出身平民，所以幾乎都沒有什麼辦法，唯一的改變自己處境的方法是考大學。所以我教書四年，第四年就考了大學。想考大學的時候，他們還不讓我考，因為之前我已經簽了協議。他們說我六年的合同期還未滿，不能考。除非我放棄這個公職，辭職。他們要求我寫一個保證書，如果考不上了，這個工作也不能再要了！只有那樣他們才讓我報名參加考試，要不然就不讓我報。我當時也沒有想什麼，只是走出來，然後就在他們窗戶台階上寫了一個簡單的保證書。寫「如果我考不上，我也願意放棄這個公職」。

後來我就上了大學，你能選擇的大學也只有中央民族大學，然後西北地區還有一個西北民族大學，西南地區有個西南民族大學。我自己考的是西北民族大學，然後自己喜歡的是文學。其實我當老師的時候就已經開始寫些東西。當時是很自發地創作，不是為了發表，因為還不知道發表這個事情。當時買了很多文學方面的書，中國的、外國的都買了。那個時候書就特別難買。我自己的成長經歷裡面，上學的時候，比如說在初中的時候，想學作文，現在就會有很多種範文，都可以參考，但當時藏文的書特別地少，可能出個幾百本，到新華書店，一下就沒有了。所以只能用我爺爺那種方式，用抄的，把整個一本書抄下來，可能有時候還要背下來。就用這種方法提高自己的詞彙量和寫作的能力。那個時候大家都提倡比較華麗的語言，藏文也不例外。它會提倡很華麗的語言，詞彙也要用得很漂亮。只要用詞很華麗，老

師也會覺得你的寫作是比較有水平的。所以你必須要學這個東西,讓自己顯得很有文采的樣子!(笑)

教書四年和後來的大學四年裡,有哪些小說給您帶來特別大的啟發性?

　　當老師的時候主要是藏族的一些文學作品,還包括一些漢族的。那個時候我開始讀很多書,像《紅樓夢》就對我影響特別大。我完全被《紅樓夢》吸引,一個星期裡完全沉浸進去了,被那個故事吸引,全部讀完了。到了大學那個階段,接觸的外國文學比較多,讀到了許許多多外國的文學作品,包括很多現代派的文學作品。那個時候現代派的文學作品不多。八〇年代中旬現代派的文學作品介紹到中國,然後也有很多中國的作家開始嘗試寫這種類型的小說,像莫言。後來扎西達娃、馬原都是那個時候開始寫作的,而且都開始用一種魔幻現實主義的方法來寫作,可能是因為和他們在文化上、地域上都比較接近吧。我自己也可能比較傾向於用這種魔幻現實主義的寫作方法,大學期間讀了很多馬爾克斯(Gabriel García Márquez,編按:台灣譯名為馬奎斯)的小說,還有很多其他流派的文學作品,比如意識流、表現主義,都是在那個時候讀到的。因為你在成長的過程當中——初中到大學的這個階段——其實接觸到的書是很少的。那個時候中國的文學翻譯也是比較側重社會主義文學,都是社會主義寫實主義的,像《鋼鐵是怎樣煉成的》(*Как закалялась сталь*)、《牛虻》(*The Gadfly*)是介紹得比較多。其他的文學作品是相當少的。最早讀到的可能就是胡安・魯爾弗(Juan Rulfo)的《人鬼之間》〔編按:即*Pedro Páramo*一書,台灣譯名為《佩德羅・巴拉莫》。《人鬼之間》是人民文學出版社1986年出版簡中譯本時使用的書名〕。我在新華書店偶然地看到,就買了那本書,讀了,那是比較早的。可能在小學那個階段就讀了《一千零一夜》、《格林童話》、《白雪公主》。這個經歷也比較神奇,有一天我在村子裡面走,突然撿到一本書,都沒有封面,我完全被這本書吸引了,但根本不知道那是什麼書。後來才知道

那是《格林童話》。

　　從一個文學的愛好者，又是什麼原因讓您開始嘗試自己的創作？第一篇短篇小說是在什麼樣的情況之下寫的？

　　這是一個很自然的創作和表達，其實我沒有覺得一定要成為一個作家。可能自己從小寫作上就有一些優勢；小學時候寫了作文，老師可能會帶到班上來唸，慢慢就積累起來了信心。所以中專畢業之後，當老師的那段時間，我就斷斷續續寫了一些東西。寫的這些東西，到了大學之後因為有專業的寫作課，需要交作業，我就把之前寫的東西拿給老師看。老師覺得這些可以發表，然後就修改了一下，他建議投到《西藏文學》雜誌社，因為西藏跟自己比較接近嘛。然後我就找了地址投過去，那個時候也是手抄。學期中投過去，學期末就收到了他們的雜誌。我記得是1992年，因為我1991年進的大學。所以我從讀大學、讀碩士，包括後來學電影，相對比較晚。肯定是跟自己的經歷、出身是有關聯的。在那個時候想要學電影，想要讀大學也是比較難的事。大家都覺得中專畢業，能分到一個工作，那你的人生基本上就已經圓滿了。家長也不會讓你去讀更多的書，覺得差不多了，你已經跟別人不一樣了，這樣就已經可以了。

從文學到文學性的電影

　　能寫小說又能拍電影的導演特別少。您覺得您的文學的基礎和訓練如何豐富了您的電影創作？

　　其實就是都喜歡嘛。對文學，就是很天然的那種喜歡，不是別人強迫你學，也不是父母要求你選這樣一個專業，是很自然地流露。小時候看露天電影，就被這個電影吸引，覺得它是充滿魔力的，甚至分不清真實。比如

說，小時候看戰爭片比較多，革命題材的，就會把那個當作很真的事情，也不知道這是演員在演。這個人可能在這個電影裡面死了，又在另一個電影裡面出現，就會覺得很神奇、很奇怪。小時候對電影充滿了這種幻想。像大學一樣，大學都很難讀，你想去學電影，基本上是不可能的。一直有這樣的觀影經歷，尤其是這種大銀幕的觀影的經歷，這種熱情、這種嚮往、這種愛好就一直持續了下去。初中階段有很多露天電影院，那個時候電影還可以，尤其印度電影比較多，每週都會去看。我們那個學校在一個鄉上，周圍也會放很多的電影。有一段時間我統計過自己看過的電影，大概有三百部吧。後來在學中國電影史的時候就會覺得很熟悉，裡面提到的很多電影，我都很熟悉。但是外國電影那個時候很多都不太知道，沒有機會接觸。我和很多其他在藏區長大的孩子不一樣的是，我們在黃河邊上，那邊有建一個水電站，當時就來了一個國家水利局的勘測隊，他們有幾百人，也有自己的禮堂，幾乎就改變了這個村莊。我也是在那看到了一些外國電影，像卓別林（Charlie Chaplin）的《摩登時代》（*Modern Times, 1936*），是一種完全不一樣的感覺，就比如《摩登時代》裡面的機器呀、卓別林的表演方式，包括裡面很荒誕的情節。我覺得這些東西都在無形中影響了我。

後來上了大學，又做了四年的公務員，然後又考了碩士研究生，讀文學翻譯。快畢業的時候，第三年要寫畢業論文，這個時候我獲得了一個機會，到電影學院學習。我先選的也是文學系，因為那個時候也發表了一些小說，在敘事上也有了一些經驗。電影也是敘事的藝術，我覺得能幫得上忙，所以就選了文學系，學習編劇。但是當時就只有一個編導班，就去了這個編導班。那個時候每個學期都要有一個實踐，所以就開始拍短片。相對而言，我自己成為一個導演比較偶然。沒有一個很必然的推動力在推動我，說我一定要成為一個導演。一切都是很偶然地走上了這樣一條路。

似乎您的劇情片基本上都是改編自您自己的短篇小說？

其實也不是。大家好像有一個誤解，就是我所有的作品都是改編我自己的小說。可能主要有兩個方面。一方面電影的現實和文學的現實是不一樣的，包括創作環境等等，它還是有一些限制。我在電影學院學習的過程中就逐漸意識到了這個情況。一開始在學習電影的時候，覺得藏族有很多題材、很多故事可以拍，可以表現。但是在逐漸地瞭解電影創作環境過程中，其實你能選擇的題材和範圍是很小的，所以只能在現實題材裡面選取一些需要的素材，把它處理成一個劇本，再拍出來。一開始我自己的小說跟電影之間的反差特別大。可能我自己更喜歡現代派的小說，像魔幻現實主義、意識流、表現主義這樣的創作方法，我覺得跟我的內心更接近。但學了電影之後，你只能拍現實題材的電影。所以一開始就是自己寫劇本。因為之前的小說和電影反差還是很大的，自己看的時候覺得幾乎沒有一個小說是可以改編成電影的，所以就只能自己寫劇本。像《靜靜的嘛呢石》、《尋找智美更登》、《老狗》和後來的《五彩神箭》，其實都是原創劇本。到《塔洛》之後才基本用自己的小說來改。我覺得可能也是互相受到了影響。你學了電影之後，在創作方法上，一些敘事技巧上，肯定對你也有幫助。在寫小說的時候，也會帶到一些東西。可能你的畫面感很強，可能敘事比較符合電影的敘事，所以自然地覺得它可以改編，那就改編了。

像《塔洛》和《撞死一隻羊》是改編自您的小說，而且這些小說都是篇幅比較短的短篇小說。把一個十幾二十幾頁的短篇小說擴大成一部長篇劇情電影，最大的挑戰是什麼？

這就是一個取捨問題。它首先是一個文學作品，以一個純小說的形式出現。你要把它影像化，改編成電影，肯定有一些不太適合電影的東西。你肯定要做一個判斷和取捨。在這個基礎上，就是一個篇幅的問題。一個劇本，按這邊的標準，需要三萬字。而這個小說只有七、八千字，再把不適合電影的東西去掉，剩下的就只有一個像梗概一樣的東西。你就要去作很多的

鋪墊和增加。一方面我覺得在寫劇本的時候，在情節方面就得豐富很多，包括細節，包括情節，包括人物；另一個方面在製作階段、拍攝階段，有很多需要影像化的東西。我自己的改編主要是由這兩方面構成。比如說《塔洛》在山上的部分，小說裡面很短，沒有特別地寫。塔洛上山，待了一個月，帶了十六萬就回來了。讀者可以通過自己的想像還原塔洛生活的狀態。但是電影就需要實際地拍出來，而且它是一個狀態性的東西。這個可能文學、文字不太好描寫。我覺得這就是影像的一個特長。所以我們在拍的時候也是這樣，塔洛在山上的部分，大概十多分鐘，沒有任何一句台詞，完全用影像的方式把塔洛這種孤獨的生活和處境拍出來。我覺得要做改編的話，就需要瞭解這兩種表現形式。我也看到很多作家他們改的劇本，其實是沒有任何的改編的，沒有真正意義上的一個思路的改編的，只是在形式上改了一下，可能對話的方式，小說裡面是這樣寫的，變成劇本之後可能會有改變，（它）好像是像一個劇本，但是讀起來還是跟小說是一樣的。我覺得根本的就是一個思路的改編。

在您的創作生涯中，劇情片和紀錄片都拍過。您如何看待紀錄片和劇情片之間的關係？拍紀錄片的經驗如何影響到您劇情片的創作？劇情片的經驗又如何影響您拍紀錄片的視角？

其實我拍的紀錄片不是很多。有些是為一些機構拍的，比如初期拍電影的階段。一方面是為了生存，拍一些專題片之類的。這些經驗對之後的創作會有一些對技術上的影響，我覺得是一個不斷熟悉的過程，比如說剪輯方面，怎麼剪讓它（紀錄片）有一些敘事，別人看起來就更好看一些，更容易看一些。這些肯定會影響到你。另一方面，在拍紀錄片的過程中可以捕捉到很多生活的細節，這些細節有時候能豐富電影（劇情片）中那些虛構的細節。

比如《尋找智美更登》，其實是我們在拍《靜靜的嘛呢石》之前去找演員，找藏戲班子，一個老闆講了自己的愛情故事。當時他講了幾分鐘，我

就覺得這是個很好的故事，馬上讓攝影師拍下來。後來在這個「找」的過程中，一方面一路上他（老闆）在講他的這個故事，另一方面也接觸到了這些藏戲班子他們的生活狀況，就有一個很大的反差。你小的時候是聽過藏戲的，然後對他們是比較熟悉的，在你的記憶中他們是一直存在、很鮮活的。但是你真正到了那個地方，（他們）其實已經很多年不演了。你看那些道具啊都蒙上了一層灰塵。演員看上去也有點老，結婚了或者出去打工了，就完全跟你想像中的不一樣。這個會帶給你很多的情緒、很多的感受。所以在寫劇本的時候就會把這些感受糅到劇本裡。這對於劇本的豐富度、鮮活度肯定是有幫助的。如果沒有這些，它就僅僅是情節中的一條線，沒有「生命」的東西，沒有感受的東西。所以拍紀錄片的這些經歷能帶給劇情片很多氣息。

您的很多鏡頭都特別地唯美和精緻。您一般如何設計您的鏡頭？會畫圖嗎？還是在現場找角度？在這個過程中，您和攝影師的關係怎麼樣？是否會給攝影師很多發揮的空間？

一般我們不會畫圖，都是根據現場的情況再定風格、畫面。雖然沒有畫圖，但是腦子中肯定會有一個影像的風格。為了實現這個影像的風格，會在前期作很多工作，比如場景的選擇和搭建。主要是自然的場景，實景拍攝，但是有些實景不太符合拍攝的需要，所以就必須搭建。像《撞死了一隻羊》就是，裡面的酒館、茶館，都是搭起來的。現實中很難找到那樣一個場景，包括光線、這個場景的大小和裡面的人的狀態，很難達到想像中的要求，所以必須根據實際的拍攝需要搭建起來。

你的整個影片有一個基調、一個氛圍，你知道想要一個什麼樣的情緒，這種情緒跟環境是有關聯的，所以場景的選擇就很重要。之所以選在海拔五千米以上的地方拍，我覺得跟整個影片的氣息、跟人物在那個環境裡面的狀態，肯定是有關聯的。把人放在海拔三千米的地方，跟在海拔五千米的地方，我覺得是完全不一樣的。像《撞死了一隻羊》，它就是要突出那種環

境之中的孤獨感、荒誕感。那種感覺在高的地方、在蠻荒的地方就更好了。在那樣的地方你看到的生命的痕跡是比較少的，幾乎沒有，好像生命就很難存續下去的那種感覺。雖然有犛牛，有藏羚羊這樣一些動物出現，我們在拍的時候也是完全避開的，不讓牠們進入畫面。這樣的話那種荒誕感，比如那個司機在路上莫名其妙突然撞了一隻羊的那種荒誕的感覺就起來了。這種感覺也需要通過鏡頭來營造。比如給一個大的全景，帶到環境的氛圍：一隻羊被撞在那裡，但是周圍你看不到一群羊，這樣那種莫名其妙的、荒誕的感覺就起來了。這個肯定是需要設計的，但是我覺得這和畫分鏡是沒有太大區別的。我們一般是到了現場，再根據這個場景去找鏡頭的感覺、鏡頭的機位。

我和攝影師會有一些默契。比如一部影片開拍之前，大概需要一個什麼樣的風格會定下來，然後大家就會比較默契。我覺得跟熟悉的主創合作就是這樣，不用說太多的話，大家互相就能明白你想要什麼。整體的需求你先提出的話，聲音、影像、攝影、美術大家都會往那個方向走，就更容易實現。

您電影裡的對白好像比很多其他導演的電影少？

其實我的電影對白很多，像《尋找智美更登》，（笑）他們看字幕都看得很累。

您的電影中演員要經常靠很多語言之外的東西來表達情緒和意境，比如肢體語言和眼神。您可以講講《塔洛》或《撞死一隻羊》裡您和演員的合作關係嗎？如何跟他們說戲？

這個要根據不同的戲。像《尋找智美更登》就是一個路上的故事。他們在路上要講很多話。老闆要講自己的愛情故事，每個人都有一個困境，需要通過很多的對話來實現。這種對話也是需要設計的。像《塔洛》、《撞死了一隻羊》就是在講一個人的狀態。這種個人的狀態，你不能自己說出來，

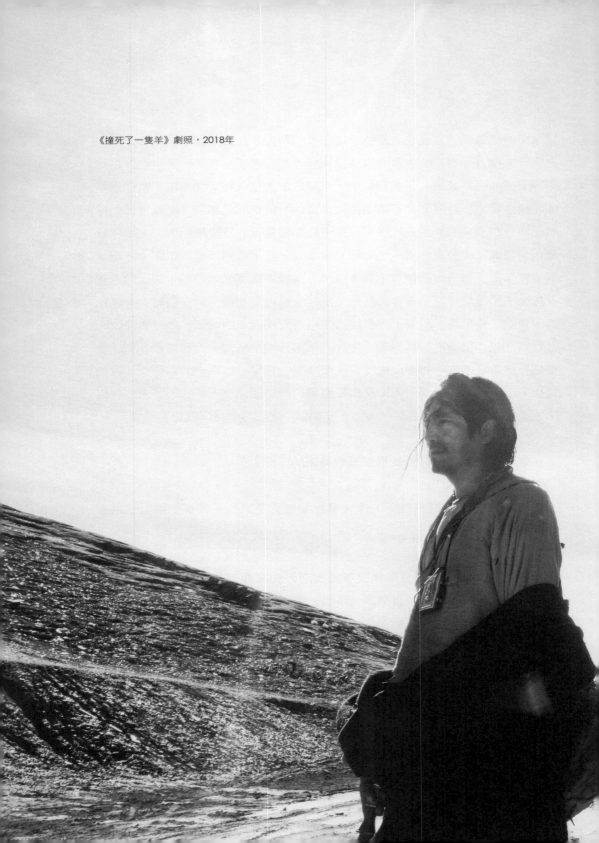

《撞死了一隻羊》劇照，2018年

而需要用肢體語言、你和環境的關係來反映出來。所以還是要設計，而且這種設計更難。對演員的要求，包括對美術、造型的要求，比如一開始他們以一個什麼樣的形象出現和他們的一些細節，比如金巴的眼睛，都會幫到那個人物，所以在演員表演上就得非常嚴格地要求他們。每一個細節，包括他們說話語調的輕重、裡面的情感，你必須要控制到。《塔洛》就是這樣，因為演員跟他表演的角色反差挺大的。塔洛那個演員是個喜劇演員，他以前是藏語裡面說相聲的，走在街上，大家都會看著他笑的那種演員。但是電影裡面是完全不一樣的一個角色。他有一些表演上的習慣、很程式化的東西就會自動地流露出來，所以必須盯著他，把他的這些東西壓下去，把自己需要的那一面帶出來。西藏話劇團的演員也是。因為他們是上戲畢業，受到的是戲劇表演訓練，平時要演大量的話劇。話劇的肢體語言和說話的方式其實跟電影反差很大，所以必須要把這些壓下去。一方面是對他們的要求，一方面是必須盯著他們。必須把那些舞台的東西狠勁抹掉。當然鏡頭也有幫助。給他們什麼樣的鏡頭、什麼樣的位置，這也得設計。

宗教信仰、歷史記憶與動物的意義

我們談談您電影中的三個關鍵概念：第一個是「宗教和信仰」。

很多人都會把宗教信仰跟我的作品分開來談，比如說「信仰對你的影片的影響、意義」之類的。但是對我來說，它是很難分開的。對某一個區域的人來說，信仰跟生活可以分開，比如說「我從什麼時候有了信仰，我之前沒有信仰，我什麼時候又放棄了這個信仰」。他會有很明確的這樣的說法。但是在藏區就很難這樣說。你一出生就在那樣一個環境之中。大家在說藏族的時候，會說百分之九十以上的藏族都是信仰佛教的。我覺得跟這個是有關聯的。你信仰的宗教就成了你生活的一部分，就像空氣一樣，它無處不在，從小就影響著你。包括你的情緒，包括你對待世界的方法，我覺得肯定跟這

個是有關係的。宗教、信仰就是電影內容的一部分，很難剝離開來說「我這個裡面表現宗教的是這個方面」，甚至每一個動作、每一個台詞都會帶到這樣的東西。

《撞死了一隻羊》裡面，人物的命名就是金巴，它本身就帶有宗教的意義。「金巴」在藏語裡是施捨的意思。施捨這個概念是來自於佛教《釋迦牟尼傳》裡面「捨身飼虎」的故事。他（釋迦牟尼）要把自己的東西施捨出去。比如他看到了一隻快要死了的老虎，他想要把自己的身體獻給它。這個時候這只老虎已經很虛弱了，連吃他的力氣都沒有，所以他用棍子把自己的身體弄破，讓老虎聞到血的味道，慢慢舔血，慢慢恢復力氣，然後再讓老虎吃了他，讓老虎活了下來。佛教裡就有這樣的精神。所以在給人物命名的時候你就會自然帶到這些東西。「金巴」就有施捨的意思，這樣一個人物其實跟這樣一個理念是有一定關聯的。金巴撞了羊，他要超度它，最後施捨給禿鷲。那個殺手也是，他要找到仇人，最後見到仇人又放棄了復仇，其實是一種施捨，大的意義上的一種施捨。所以說每個名字的設計，每段台詞的設計實際上都是和信仰有關聯的。

包括我自己的名字也是。藏族一般不會強調「家族」的觀念，一般不會帶姓，你的父母跟你的名字是不會有關聯的，有的只是宗教上的意義。像我的名字「萬瑪」，我們那邊是信仰藏傳佛教寧瑪派。寧瑪派的創始人就是蓮花生大士。藏文裡面他的名字就是Pema Tseden（པདྨ་ཚེ་བརྟན།）。我們那邊的人（名字裡）就會帶到很多「萬瑪」呀、「烏金」呀。我的小說《烏金的牙齒》，這個人物的名字其實跟這個教派也是有關聯的，「烏金」是蓮花生大士名字裡的一個詞彙。所以很難把它（宗教信仰）分離開來。

第二個是「毛澤東時代遺留下來的歷史記憶」，最明顯的例子為在《塔洛》的主人公背《毛澤東語錄》的那場戲，呈現出一種非常荒謬的對比。

就是那種荒誕現實的反應吧。那個時候大家需要背《語錄》，而且是

以漢語的形式背出來。對從來沒有受過漢語教育的人來說，這其實是比較難的。他們需要找到一個方法，比如說通過語調加強背誦的熟悉感，所以他們用念經文的方式背《語錄》。就像是死記硬背，背下來其實你也不知道是在說什麼，但是你必須得背下來。所以塔洛背《語錄》的語調跟其他人不一樣，是因為這樣一個歷史的背景。這個可能是在中國地區感受得比較多，像美國就完全感受不到（笑）。因為大家都知道這樣一個歷史事件，大家都知道這個人物他經歷了什麼，所以大家都能馬上聯想到塔洛背後的更多的東西，比如說身分等，就會很自然地聯繫起來。但是在美國，觀眾沒有對人物背景的瞭解。比如《塔洛》在美國MOMA（紐約現代藝術博物館）上映的時候，我和觀眾交流，他們就完全不會想到身分的方面去。他們會跟廣泛意義上的「人」產生一些關聯。比如說大家會說這個電影是講人的孤獨。也可以那樣理解。所以說，有的時候也會讓自己進行更多的反思，就是一個題材怎樣面對更廣泛的觀眾，你要用什麼樣的方法來面對東方的觀眾跟西方的觀眾。

　　《尋找智美更登》、《靜靜的嘛呢石》裡面也涉及到佛教的故事。像《尋找智美更登》講的也是大無畏的施捨。這種施捨的故事在民間需要通過一個很簡單、很通俗的「故事」的方式去講。這個故事充滿了寓言性和象徵性，老百姓就容易接受。基督教也是，有很多故事，通過一個故事帶出一個教義。佛教裡面也有很多這樣的東西。這在藏區很容易理解。大家一聽說「智美更登」，馬上就想到了智美更登的故事：他是一個王子，他施捨了自己的妃子和自己的三個孩子，最後遇見三個婆羅門。一個婆羅門失去了眼睛，看不到世間的光明，他非常想看到光明，便問王子能不能把眼睛施捨給他。王子完全沒有猶豫就把眼睛取出來給了他。婆羅門從此就看到了光明。這樣一個故事其實講的是施捨、是關懷。但是離開這個語境就有問題了。比如說在內地，大家都在討論女性主義這個話題的時候，有人就會從其他方面提出疑義說：「智美更登這個人物可以施捨自己的眼睛，但是他有什麼權力施捨他的妻子和小孩？」（笑）這樣的問題又出現了。

所以在跟東、西方的觀眾交流的時候也能帶給我反思。那我也會在自己後面的作品中作出這方面的處理，能讓更多的觀眾感受得到。這也是我把我的故事的終點放在「人」上的原因之一。我覺得人基本的情感是能被全世界的觀眾瞭解到的。這次的《氣球》就稍微好理解一些。在威尼斯放映的時候，觀眾都能體會到他們（人物）的困境和情感。這也是一個不斷調整的過程。

　　我覺得電影比較難。文學的話，就是一個完全個人化的東西。寫完之後發表不發表、別人看不看，我覺得都是無所謂的。

　　第三個是您電影裡的「動物世界」。您電影中的另一個主人公是動物。從《老狗》到《撞死一隻羊》，動物經常在您電影出現，而且多多少少帶著一點象徵意義。能否談一下「動物」在您的電影中所扮演的角色？

　　我覺得一方面這是跟藏民的生存環境有關的，尤其是牧區，人跟動物的關係是十分密切的，很難分開來。比如狗跟人的關係，很多年前，只有藏區會把狗當作自己的親人，當作自己家庭的一部分。以前在內地，狗的地位是很低的，這幾年寵物出現以後才稍微有些改變。想吃狗肉基本上是不可能的。吃狗肉我們連想都不敢想。所以人跟動物本身的那種親近就決定了題材裡出現這些動物。

　　另一方面，它們肯定也有一些象徵的意義。像《老狗》，雖然講的是狗的故事，但是通過狗的故事，你能看到一個民族的文化處境。這樣的話，狗就具有了象徵的意義。但是有些時候，可能也沒有那麼多的象徵義。不同的動物，比如羊，在基督教裡有一些具體的象徵意義。在國外放映的時候也會被問到這些問題，說「你這個羊象徵什麼？代表什麼？有沒有『羔羊』的味道、『犧牲』的味道？」其實在藏文化裡沒有太多這樣的意義，而是在電影的劇作上形成一些類似對照的關係。在《氣球》裡講的是人不能生育，也就是他們的生育是被限制的，但是羊是被希望多多生育的，所以羊和人就形成了一個對照和反差。主要是為了這樣的效果。這是一個劇作的技巧。

藏族人的藏地表達

有一些導演一直在嘗試不同的題材和類型，但您似乎一直鑽研在青海和西藏的普通藏族人的生活。就好比莫言一直不斷地書寫他最熟悉的高密縣，您也一直關注青海這些邊遠地區。能否談一談為什麼？

一方面是故鄉的關係，肯定是拍想表達的東西，自然就會到故鄉——藏地。我覺得這是有關聯的；另一方面跟電影的生產特性也有關係。電影其實還是比較難的，最多可能一年一部或者兩年一部，它的週期比較長。要選擇一個題材，肯定也是選擇最熟悉的、最有感而發的題材。所以就自然地形成了這樣一個現象，但是這可能也是一個表面現象。比如說我自己的小說跟電影的反差就很大。小說裡涉及的內容、表現的方法就更豐富些。小說的話，我更強調「寫意」的方法，但是電影就呈現出一個更「寫實」的方法。大家看了我的小說，跟電影有了一個對比之後，那種反差感就起來了。《撞死了一隻羊》也是，它是一個比較寫意的東西。之前的幾部作品，從《靜靜的嘛呢石》一直到《塔洛》相對而言就是一個比較寫實的東西。這裡就有了一個比較，大家可能就覺得我在作刻意的轉變。其實是完全沒有的。

從《農奴》一直到現在，幾十年以來，在中國電影史裡，藏族人一直是一個「被表現」的對象，好像他們都沒有自己的聲音和話語權。您身為少

《塔洛》劇照，2015年

數的藏族導演，在拍電影的時候，會不會要負載一種替自己人說話的責任？就是用電影體現一種真實的青海？以《氣球》為例，能否談談您的後期製作和剪輯過程？

　　這個肯定是有的。學習電影、拍電影，一方面跟文學和寫小說一樣是自己的興趣所在，只有興趣所在才會往這個方向走，這是一個根本的原因；另一個方面，跟自己的民族在影像中的這種「被表達」、「被消費」、甚至「被曲解」、「被歪曲」的處境也是有關聯的。就像從小看到的很多電影，比如《農奴》，就是一種完全「被表現」、甚至「被曲解」的故事或者影像。這種影像的力量是非常大的。內地甚至很多年對藏族的認識都會停留在那樣一個層面上。

　　比如說我去內地上學，在火車裡遇到年紀差不多的一群人，互相聊天，問：「你是什麼民族？」我說：「我是藏族。」他們馬上就會想到，「哦，《農奴》！知道（笑）！」他們馬上就想到那些形象。那些形象給了外界一個固定的印象。我是希望改變這些的。包括後來的一些電影，它們也有很多問題。

　　首先是思維方式的問題。這些電影都是講發生在藏地的故事，人物都穿著藏裝，但是他們都講漢語。他們表達的思維方式完全是漢語的。除了穿著藏裝，場景在藏地，這些人物的行為邏輯和思維方式全都是漢語的，跟看一個漢語的電影沒有區別。這也是一個不滿足的方面。另一個方面是對很多生活細節的呈現不準確。像穿衣服，平常藏民會把這個袖子（右側）取下

來，電影裡卻會把這個（左側）袖子取下來。包括一些習俗的呈現。這些會帶來一些意識形態之外的不足。像《農奴》更多的是去表現意識形態的，而有一些電影則更多的是來自於細節層面的不滿足，包括思維方式這些。身邊的朋友也是，老百姓也是，會有很多的不滿意。但是那個時候，誰也沒有辦法改變那樣的現狀，所以有了機會，自己學習電影，走上電影製作這條路，就期望改變那樣的情況。

再有一個方面，就像你剛才講的，就像是一個義務。你身為一個民族的人，你的創作就必須要完成這樣一個使命。別人也會賦予你這樣一些創作之外的「義務」。甚至這些東西會給你帶來一些壓力。在拍這樣的一些題材的時候，自然就會有一種使命感。雖然我覺得所謂的使命感跟創作是沒有關聯的，但是生長在這樣一個族群中，使命感自然就會出來，別人也會賦予你那樣的使命感。這對於我來說，是一個創作之外的壓力。

您提到了因為《農奴》這樣的片子，國內很多人會對藏族人有一些定型的看法。那您的片子在海外，應該會帶來另外一套「定型」的想法，他們可能會把西藏想像成一種神祕的宗教重地。您的片子在歐洲、美國受到的最大的誤解是什麼？

西方觀眾對藏人的瞭解會停留在對宗教的想像上，覺得所有的人都是信仰佛教的，遵循佛教的所有戒律，甚至是不撒謊的。他們會完全忽略藏人作為「人」的一面。西方也有這樣的笑話。在美國說有一個藏人說了謊，他們完全不相信，覺得是不可思議的一件事（笑）。跟《農奴》帶給內地觀眾這樣的印象一樣，很多的影像資料、很多的書籍也會給西方觀眾造成那樣一個印象——（藏地）就是一個神祕的、完全沒有人生活的一方淨土，這些就會根深柢固地影響到一批觀眾。當一個相對真實的東西呈現在面前的時候，他們反而會覺得那是不真實的，（笑）也有這樣的情況。

我的第一部電影《靜靜的嘛呢石》在溫哥華、在其他一些國家放映的

時候，也有西方的觀眾覺得不可思議，「他們（藏民）怎麼可能穿西裝呢？（笑）怎麼可能那樣說話呢？」觀眾覺得那不是真實的。甚至是海外的藏族也會感覺到一種反差，因為他們對故鄉的瞭解只是停留在曾經的一個印象當中。所以當他們突然看到那樣一種變化，就會覺得不可思議，甚至可能會拒絕接受。比如說語言的改變。因為漢語詞彙的大量進入，語言的表達方式、語言的結構會發生變化。我是希望在自己的電影中把這樣一個現實的東西呈現出來，所以不會刻意地讓人物說純粹的藏語，就按現實中聽到的、體驗到的去講。有的時候人物的對話中會出現漢語的詞彙，比如《靜靜的嘛呢石》裡，「電視機」、「ＶＣＤ」這些。翻譯是可以翻譯的，很簡單，可以讓他們翻譯出一些沒有漢語詞彙的語句，但是我覺得那樣是假的。所以人物還是會使用這些漢語詞彙。這些影片帶到西方，西方的藏民看了之後就會覺得有問題。其實西方的，比如說美國的藏人，他們也會受到語言的影響。和他們聊天的時候，他們的話語裡很自然地就會跳出英語的詞彙。有時候英語的表達對他們更方便一些，都是無意識的。但是看到這樣的影片，他們又覺得不接受。（笑）人的這種很奇怪的東西就出來了。

能否以《氣球》為例談一下您的後期製作的過程，比如剪輯，有多少鏡頭會被刪減等？

其實膠片拍攝和數字拍攝對後期製作的要求變化很大。膠片拍攝你不可能現場看到拍攝效果。《靜靜的嘛呢石》是膠片拍攝。拍完一週的膠片會拿去洗，再轉磁，再拿來看效果。現場能夠看到的效果相對就少一些。數字就很方便了。拍完之後，馬上就轉，現場就有人剪輯，當天晚上就可以看到效果，所以後期的進度是很快的。我自己不是很喜歡在後期上花太多時間的。像《老狗》可能一週就剪完了。希望在拍攝之前就解決一些問題。在沒剪輯之前就把希望要的東西拍下來，你剪的時候就知道需要什麼，相對而言就會比較快。然後再進入聲音、調色這些階段。這兩年後期的技術越來越

好，後期的空間就相對大了起來，我們在後期方面也會花一些時間、花一些精力來做。當然也會面臨審查的問題。就是說你得想到那種可能性。雖然劇本通過了，但是成片能不能通過又是兩回事。所以你需要想想那些可能性，比如要是這個不能放，要用什麼鏡頭來代替。有的時候會拍兩個方案。

剪輯過程您都在場，還是交給剪輯師來做？

一般終剪的時候我會在場。一般在現場我們會看拍的效果，差不多了就剪，會給剪輯師一段時間，讓他／她自己剪。我自己是比較傾向於一起剪。一起剪會更好一些。肯定會參與整個的過程，不是說拍完了，就整個交給一個剪輯師來完成這個東西。

每一位創作者要面對的一個關鍵問題是如何找到自己的一個獨一無二的風格。每當看您的作品，很快就會認出「萬瑪才旦」的標誌性風格。您當時是如何找到自己的電影風格？對正在尋找一個創作風格的年輕電影人，您會送什麼樣的建議？

所謂的風格也是慢慢地呈現出來的。隨著數量的積累，慢慢地就會在作品當中呈現出一些共性的東西。這些東西跟你的氣質、性格、創作的觀念是有關聯的，是自然流露的。我不會去刻意地強調說這個作品我要呈現什麼樣的風格，可能要拍完一個電影，整個剪輯完成，做完之後，你才能看到一個很清晰的、相對比較一致的風格。有時候可能也是一種選擇，跟題材也有關係。比如我面對像《撞死了一隻羊》這樣一個故事，跟面對《塔洛》，跟面對《靜靜的嘛呢石》，選擇的方法也是不一樣的。《撞死了一隻羊》那樣一個故事，不太可能用很寫實的像《靜靜的嘛呢石》那樣的一個方法。那味道就完全不一樣了。

我覺得形式也很重要。有時候我可能會更注重形式。因為一個內容，

不同的人拍出來，可能完全不一樣，這就跟導演個體的審美、經歷、情緒都有關係。面對一個題材，找到合適的形式是很重要的。

白睿文　文字記錄

萬瑪才旦導演作品

2004
《最後的防雹師》（紀錄片）

2005
《靜靜的嘛呢石》

2007
《桑耶寺》（紀錄片）

2007
《尋找智美更登》

2008
《巴顏喀拉的雪》（紀錄片）

2010
《千年菩提路》（電視紀錄片）

2014
《五彩神箭》

2014
《老狗》

2015
《塔洛》

2018
《撞死一隻羊》

2019
《氣球》

范儉：紀錄片的道德與實踐

　　1977年出生的范儉是這二十年以來中國最活躍和具有創作力的紀錄片導演之一。畢業於武漢大學和北京電影學院導演系的范儉早在2003年便拍攝首部紀錄片《反思非典》。之後拍了一部又一部充滿探索性和洞察力的紀錄片，包括《活著》、《尋愛》、《吾土》等電影。

　　2015年，〈穿過大半個中國去睡你〉一夜間變成年度最具有爭議性的詩作，而其作家余秀華女士也變成文化圈和網路上的焦點人物。就在這個期間，范儉拿起攝影機記錄余秀華的兩種生活狀態，從家庭到社會，從橫店的農婦到大家追隨的公眾人物。後來拍出來的紀錄片《搖搖晃晃的人間》是近幾年以來中國電影產業少有的文學題材紀錄片。這次對談是2017年5月4日范儉帶著新片《搖搖晃晃的人間》來到UCLA放映，映後我們討論導演的紀錄片生涯，從北京電影學院到中央電視台，又從紀錄片的創作理念到《搖搖晃晃》的各種細節。

范儉。范儉提供。

開啟紀錄片生涯

我們先談一下您的背景。您是什麼時候開始對電影感興趣？又是什麼時候決定要做紀錄片？

我對電影真正開始產生興趣的應該是在高中二年級的時候。我生活在寧夏，中國很小的一個地方。高二的時候就看了陳凱歌的《霸王別姬》。走到電影院，就感到電影的一種氣氛。電影一開始有一場戲，女主角帶著小豆子走到師傅那兒，然後把小孩子的手指頭給剁掉。整個開始的那十分鐘，給人帶來電影的一種強大的魔力。我馬上被迷住了。我當時沒有機會從事與電影有關的工作，直到好幾年之後才考進北京電影學院。在高中的時候，雖然對藝術有這種嚮往，可是在那樣的一個小地方，我的家裡肯定不會支持我去作這樣的一個選擇，所以考大學學的是廣播電視新聞。我在高二的時候就決定我要從這樣的一條路——電視新聞這條路——接近我比較嚮往的藝術夢想，也許這樣可以接觸到電影，所以在大學本科選的是新聞。後來在電視台工作了幾年之後，決定我不是想做這個，我不要一直做電視，我還是想學電影。在2003年，我上了北京電影學院，研究生就做紀錄片這個方向，因為導演系有紀錄片方向。然後就開始一邊上學，一邊拍片。也從那個時候開始知道獨立製作是怎麼一回事兒。2003年開始，到現在已經有十幾年的時間一直在拍片。

身為紀錄片導演，您電影背後是否有一種「哲理」或「信念」帶動您的創作？是否有這樣的一個「理念」？

我認為這種或許就是「信念」吧。做紀錄片非常需要一種「信念」。因為這個類型特別不商業，它更接近純藝術。你要用這麼長的時間做這樣的一個創作，還是需要很大的一種「信念」。你要相信這樣的一個電影心態、

這樣的一個藝術心態，才使得讓你投入十年或二十年或三十年去做的一種創作。它會變成你的一種lifestyle（生活方式）。你要非常堅定這個理念才可能做這麼長的時間。如果沒有這樣的一個信念，也許你會做一部兩部就放棄了，因為這個行業不是那麼地賺錢，也不是那麼多人會去看。相對來講，紀錄片還是一個小眾的藝術。所以信念是特別特別重要。

在很大的一個程度上，我認為紀錄片創作是最適合我的一種創作方法。我並不認為fiction（虛構故事）非常適合我。每個做藝術創作的人都要在自己的人生當中找到適合自己的一種創作方法或心態。我認為紀錄片適合我。我也可以把這種電影做得比較好，甚至很好，而且它是我理解這個世界、理解他人的一種重要的方法。通過拍攝不同的紀錄片，它豐富了我的人生。我瞭解到很多不同的人性以及這個世界的很多不同的層面，它豐富了我。

當然這麼多年以來，這種philosophy（哲學）會有一些變化，最重要是關於我自己對於紀錄片的電影觀念慢慢地逐步地成形。二十幾歲的時候剛開始拍片，並沒有一個很明確或明顯的「電影哲學」，更多的是受到新聞的影響，因為我曾經在電視台工作過。比較早的階段，我更多是想談一些social issues（社會議題）和大的題目。早期的作品可以說有一種報導的痕跡。也許是跟年齡有關，這兩年有一些比較大的變化，越來越覺得電影應該有「電影感」，不僅是它外在的心態sound and image（聲音與畫面）而且還包括它的內核。內在的東西不應該是關於一個social issue（社會議題），而是關於人內心的世界。當然根據這種基礎之上，可能以後會在cinematic（電影感）的層面上做得更好或走得更遠。

您剛才講到您的背景，您曾經在中央電視台工作五年，這種經驗給您拍攝紀錄片帶來什麼樣的影響和啟發？最大的收穫是什麼？

最大的收穫在於那個時候我們在很多層面上接觸到中國的底層。通過記者的這種經歷，你可以非常快和直接地接觸到中國的一些社會問題所在。比如

說，農民的生計的問題、環境上的一些議題、司法方面的一些問題，從這些方面可以很深入地瞭解中國。這對紀錄片製作是一個很好的基礎，讓你真正地瞭解自己的國家和社會，在瞭解的基礎之上，才知道什麼是你應該做的。

其實在CCTV的時候，還做了一些短的紀錄片，都是那種節目式的短片。但實際上這種短片的拍攝也是一種訓練。只是這種經歷也有不好的一面：當你為電視台做那種紀錄片的節目，會有一些習慣，比如說它們會用很多的 narration（解說）、會用很多的音樂。它還是電視的手段。拍畫面的時候，用的近景和特寫比較多，不是電影的那種畫面。所以多多少少會對你的創作形成一種習慣。這種習慣我用了好幾年才慢慢地把它去掉了。因為電影的思維跟電視的思維是截然不同的。我能適度用narration在我的電影裡，我也要控制那些音樂的運用，盡量使用電影的手段。所以電視台的經驗有好有壞。

在搖搖晃晃的人間，依然有明天

我們來談談《搖搖晃晃的人間》吧。您剛才提到紀錄片運用音樂的不同方向，這部片子用音樂也非常獨特。電影一開始都沒有任何音樂，一直到余秀華進城以後才開始有。然後到了城市以後就大量使用音樂，回到鄉村又不見。只有到了海灘那場戲，好像偷偷地又放了一點音樂回去。好像故鄉是一個「沒有音樂的地方」。有詩歌，但沒有音樂。很想聽您講講使用音樂的原則和選擇。

我們在這部影片裡是想音樂盡量少一些。在余秀華鄉村的這部分，來自自然界的音效非常豐富。從樹林到河流到池塘到那些青蛙和蟲子，所有的聲音都非常好。所以我們覺得這種聲音已經很好聽，不需要再有多的音樂。我們在剪輯的時候，跟剪輯師商量這個事，我們都認為可以不用音樂的地方就不用。特別是在有詩歌出現的地方，堅持不用音樂。因為詩歌本身是有情緒的，有比較強烈的情緒。如果我們另外用音樂，也許會影響那種情緒。所

以我覺得有詩歌的地方千萬不要用音樂。我們可以用很多的sound effect（音效）在詩歌的地方，比如流水的聲音。這是我們對這個影片比較重要的想法之一。而且音樂本身的情緒也盡量不要讓它太強。但海邊那段我是覺得應該讓它變得stronger（更加強），所以就用了一點音樂。

您第一次聽到有一位殘疾詩人叫余秀華是什麼時候？後來怎麼認識她和決定拍攝這部紀錄片？

余秀華是在2015年的1月份出名的，但在這之前我就是想拍一個關於詩人的紀錄片。因為我覺得中國人的生活一般都被物質淹沒了，大家都想要買什麼，都是被消費控制的。我們的生活當中缺乏詩意、缺乏精神的生活，所以我想拍一個詩人。但是我不想拍特別職業的作家，我想拍一個做一些平常工作的詩人，所以她的詩歌會有很大的一個反差。有這樣的想法，但沒有找到合適的人。恰好在2015年余秀華通過社交媒體和網絡突然出名了，就在這個時候，一個網站叫優酷，找我，要我拍余秀華的一個紀錄片，因為我之前跟優酷合作過。我找她的詩歌來看，讀了幾首就被打動了。我是被觸動到一種shock（震驚），因為她詩歌裡頭的那種情感非常非常強烈，而且用的詞比較有水平，完全不像是出自一個農村人，又是一個殘疾人士。整個讓我非常驚訝，為什麼她能寫出這樣的詩？我帶著一種強烈的好奇心，想知道這些詩是從哪來的？所以就去到她那裡開始拍攝。

拍攝之前您做了什麼樣的功課或準備？

當然在拍攝之前我做了很多的準備。當時我知道已經有很多記者到了她家採訪。所以我到她家以後，一定要給她一個印象，讓她記住我。她家那個時候每天都有十幾個記者，至少有一百個記者去找過她！所以我一定需要一些獨特的東西，跟他們其他記者不一樣。我先把能找到她的詩歌全部讀了

《搖搖晃晃的人間》劇照，2016年

一遍，試圖理解她詩背後的一些想法和情感。另外我也讀了她喜歡的別人的一些作品。我認為，她是一個創作者，我也是一個創作者，作為一個創作者，願意討論的還是作品，所以跟她見面的時候，首先要能夠跟她深入地去探討作品。再來我跟她見面的時候，還為她準備了一個禮物。通過媒體報導我瞭解她喜歡一本法國小說《悲慘世界》（*Les Misérables,* 1862），所以我買一本精裝版作為見面禮，送給她。這些準備很重要。

然後跟她見面的第一個晚上，我跟她作了一個很深入的採訪。其實我作那次採訪的目的，不是為了採訪本身，是為了讓她瞭解我。我想用這些功夫讓她也瞭解我。採訪結束，她說：「你真的是有備而來的！」她認識到了我的準備。第二天早上，她就要到外地待幾天才回來。我就說：「我等你回來。」我們就約定，等了幾天她回來，我們就開始拍攝。還是比較順利，信任也越來越加深。

拍攝的時間一共是一年吧？

一年兩個月。

觀看的過程中，余秀華經過好幾個比較大的家庭事件，她母親得了癌症，後來也去世了，還有跟她老公鬧離婚。這些事情發生之際，您就在她身旁。身為導演，是否有時候感到一種道德上的困擾，自問是否把攝影機放下不拍，讓余秀華靜一靜。到了這些比較「敏感」的事情發生，您怎麼決定什麼時候該拍，什麼是時候該聽？

確實有一些場景是不好拍攝的。你作為一個導演，你應該把這些場景和drama拍下來。Filmmaker（電影人）當然要把這些拍下來。這是你的職業，這是你需要做的工作。但有時候作為余秀華的朋友，確實會覺得不應該繼續拍下去。離婚吵架這些場景我覺得是沒有問題的，因為我能感覺到至少余秀

華和她丈夫是願意被拍攝的，而且他們在鏡頭面前想充分地表達他們自己的態度和想法。但有時候我會覺得余秀華的母親會介意。他們吵架大概一個小時之後，我感到她母親就很不開心。我們就停下來，由我去安撫她的母親。在特定的情況下，我已經拍了一個小時的素材，可以停下來去安撫最受傷的那個人，然後到余秀華的屋子安撫她。這些都是拍攝停下來之後要做的。

在拍攝的現場，會經常被這種道德問題所撕扯。特別是她母親得了癌症去了醫院，其實我們拍得非常非常少。作為影片，你需要拍到這種突然發生的意外事件，母親非常難過，這是人生一個重大的變故，需要拍到；但這個時候她更多的是希望你扮演一個陪伴的角色。我們在醫院拍了大概一、兩天，其中大部分時間都是在陪伴她們，沒有拍攝。所以拍攝以外，需要投入我們的情感，以及需要幫助她們解決一些生活上的問題。這都是需要做的。

還有一次我們沒有拍是余秀華失戀了，有一天晚上她非常痛苦。她哭了一個晚上。那個時候我實在不忍心拍攝。所以我就陪了她一整個晚上，都沒有拍。實在無法下定決心去拍！

一共拍了多少素材？拍了十四個月，應該有相當多的素材？

時間跨度有一年多，但實際上拍攝的天數不是特別多，只有四十多天的拍攝天。所以素材不是特別的多，只有八十小時左右。

那把八十小時的素材剪成一部九十分鐘的影片是什麼樣的一個過程？

通常需要有一個場記，把要拍下的東西都記下來，就是記錄每天拍攝了什麼內容、有什麼對話、場景是什麼，這些。記下來以後，我會把所有的東西瀏覽一遍、寫一個結構，然後再開始剪rough cut（初剪），接下來的時間就一直不斷地修改這個rough cut。我花了大概四個月的時間自己剪一個rough cut，然後再跟我的剪輯師一起做final cut（終剪）。我的剪輯師是法國人Matthieu

Laclau，他也跟賈樟柯合作過，所以他有非常好的電影經驗。我們在一起只用了兩個星期，就剪了final cut。剪輯就是這樣的一個過程。但剪輯敲定之後，我們繼續做聲音sound design這些。

您電影中的風格很有趣，一方面好像受到中國地下電影運動的美學的影響，但它同時又有一些比較商業、更接近西方主流紀錄片的風格。能否談談您的風格？

其實你說「地下」，我更願意叫它「獨立」，當然在中國「獨立電影」跟美國不太一樣。在中國的獨立電影更多的是在體制以外的一種創作方法，沒有任何來自體制內或政府的錢；也不是在電視台做的片子，而是為自己，這樣的一個方式才算是獨立的。在《搖搖晃晃的人間》之前，我已經有很長時間的、比較澈底的獨立電影經歷。我最早的作品只是用自己的錢來拍，然後自己一個人做所有的事情。

但後來到了2011年我完成了一個作品叫《活著》（*The Next Life*），那部片子是拍汶川地震之後失去了孩子的家庭的故事，自從那個作品開始就跟不同的機構合作。跟NHK合作，也跟半島電視台（Al Jazeera）合作，就是用了他們的資金來完成作品。但實際上，作品主要的想法還是我自己的。從那個時候，我就覺得可以作coproduction（合拍），跟全世界的各種機構合作。那個時候開始學這個industry（產業）是怎麼回事兒。就是從那個作品開始，有比較多的資金來做一部片子。那個作品前後花了將近一百萬人民幣，比較多的經費來做，有一些事情可以做得更好。可以拍攝更多，而且通過這樣的一個方式可以在全世界發行，影片傳播得特別遠，而不僅僅是在中國少眾的觀眾看。所以對我來說，這值得去做。更重要的是你的思想要是獨立的。可以有獨立的思想，同時也跟這些機構合作。但這麼多年以來，並沒有跟中國政府的資金或基金去合作。我更願意去跟中國的這些公司和商業機構像優酷這樣的網站去合作。只要我來決定影片的內容，我願意合作。

觀眾｜電影的英文標題Still Tomorrow和中文標題《搖搖晃晃的人間》不太一樣。通過這兩個不同的標題，您想表達什麼？

　　當然先有中文的標題《搖搖晃晃的人間》，余秀華有一本詩集就叫《搖搖晃晃的人間》。她也寫過一篇文章，也叫〈搖搖晃晃的人間〉；這是余秀華本身表達她的那種身體狀態和精神世界，都是一種搖晃和搖擺的狀態。我覺得在中文裡頭，這個標題很好，它抓住了她本人的一些想法。

　　但後來想英文標題的時候比較複雜。一開始我們是想把《搖搖晃晃的人間》翻譯，做了一些嘗試，像Her Stumbling World，但翻譯了之後我給我的美國顧問看，他覺得不好，太沒有味道。後來我的顧問Gene就說，我們不要太考慮中文的標題，應該單獨想一個英文標題。可以從她說的話或她的詩歌找到靈感。所以我們把影片用到的詩歌的英文翻譯全部拿出來仔細看。看了以後居發現了這詞Still Tomorrow（依然有明天），又問了顧問，他覺得不錯。後來覺得Still Tomorrow非常能夠表達她的情感狀態，而且在英文世界裡會非常容易被人記住、非常容易去傳播。所以就這個了！

紀錄、旁觀與真實

觀眾｜我對電影的海報設計很有興趣。海報有一個畫作，就是一個躺著的裸體女人的背面。這個畫作跟余秀華的故事有什麼關聯？

　　這個海報設計也是用了一點心思。一開始我找海報設計師，我提供了一些余秀華在田野行走的照片，都是用真實的場景、真實的人。我的設計師做了兩個海報出來，我覺得還好。不是很難看，但是總覺得不是最好的。因為我覺得這是一部關於詩歌和詩人的影片，主角是個很特別的人，所以所有的想法都應該有一點創意才對。不能太直接，不能完全用實際的場景，特別是在海報設計，需要加一些藝術成分。後來我就想，我們不用照片、不用實

景，我們用畫。而且海報設計師也是一個畫家，做了很多電影，他說他可以嘗試畫。後來他畫了好幾稿，中間的幾稿都是一個裸體女人在一個真實的場景。我請他把真實的場景都去掉，讓她更加地抽象。最後出來的就是這個稿。我覺得滿好的，而且整個色調和想法都滿好的。對余秀華來說，她的身體一直在渴望什麼，但一直控制在那裡，她得不到任何她想要渴望的東西。而且那種色調也是充滿了passion。所以覺得，就是它了！

觀眾｜余秀華看了片子之後，她有什麼樣的反應？

這部影片在剪完之後是給她看的。她有兩個反應：第一個反應是比較好玩，她說：「影片一開始我是比較難看的！後來越來越好看！」（笑）她還說：「這部影片，除了女主角不美，其他都很美！」（笑）比較認真的一個反應是，這個影片還是記錄了她家庭的一些重要變故，特別是留下她母親特別珍貴的影像。她非常感謝我做了這件事。她沒有提出任何修改意見。

觀眾｜影片的一個重要事件是余秀華的離婚。您為什麼把這件事情放在這麼中心的位置？

離婚是影片敘述的一個線索，是一個事件。但更重要的是通過離婚，余秀華想要什麼？重要的是這個！重要的是這個女人在她出名成功、獲得了經濟上的獨立之後，她要主宰自己的命運，而在她過往的生命裡頭，她不可能主宰自己的生命！她最想主宰的是她的情感和婚姻。她要去掉她最不想要的一個東西，一個束縛她的東西，就是婚姻。婚姻在很大的程度上束縛了她很多很多年。這是她最想結束的一個東西，也是她以前不可能做到的。所以她一定要完成這件事情。而且在這個過程當中，她慢慢地獲得了越來越多的自信。原來她是很容易妥協的，但越來越變得自信，她獲得了越來越強的一種能力。她的觀念和她的信念，變得越來越強大，可以不在乎母親對她的主導或評價，也不在

乎兒子長大以後會受到的影響。一開始她都是很在乎。所以在這個過程當中，我們看到一個女人的變化。離婚的目的是她想要情感上的獨立。這是為什麼離婚這件事情如此重要的一個原因。重要的還有，離婚以後她說：「其實我發現我的生活沒有改變。」她沒有感覺到多少變化。對這個女人來說，這是一件非常非常悲傷的事情。所以這都是這部影片要講到的。還有影片中出現的，離婚之後我們用好幾個鏡頭來呈現這個女人內心想要但要不到的狀態。她渴望，但永遠弄不到。所以我是想，她寫道，要把生殖器都要剁掉，寫道：「我難道還有明天？可惜我還有明天。」這是多麼悲傷和絕望的東西在這個女人的身上。反正，這是我的解讀。

<div align="right">白睿文　整理</div>

范儉電影作品

2003
　《反思非典》

2004
　《競選》

2006
　《在城市裡跳躍》

2008
　《的哥》

2009
　《道者》

2010
　《斷裂帶》

2010
　《我的理想》

2011
　《活著》

2015
　《尋愛》

2015
　《吾土》

2016
　《搖搖晃晃的人間》

2017
　《張海超：亮的塵》

2018
　《劉婷：忘記她是他》

2018
　《十年：吾兒勿忘》

2020
　《被遺忘的春天》

2021
　《兩個星球》

2022
　《漫畫一生》

杜海濱：走向《1428》

　　1972年出生的杜海濱是中國最傑出的紀錄片導演之一。杜海濱1996年考入北京電影學院，1999年便開始拍攝紀錄片。21世紀的頭二十年，杜海濱不間斷地拍攝了一系列充滿人文關懷的電影，從《鐵路沿線》到《傘》，又從《1428》到《少年小趙》。

　　這次對談是2009年杜海濱把當時剛完成的新作《1428》拿到加州大學聖塔芭芭拉分校來放映。映後對談有談到導演的成長背景，學習經驗和早期拍的影片，但重點還是放在當時新作《1428》。反映2008年的汶川大地震和當地居民在災難之後的生活狀態，《1428》曾榮獲第66屆威尼斯影展地平線單元最佳紀錄片獎。雖然這次的討論主要圍繞著一部電影，從中還能讀到導演的細心、熱情和他如何用攝影機表現對生命的關懷。

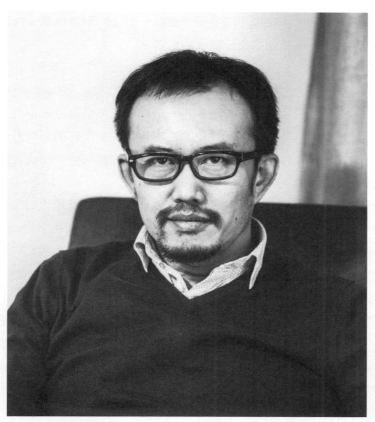

杜海濱。杜海濱提供。

來自電影的初次觸動

您是七○後，成長背景和第五代導演完全不同，所以我很好奇您的成長背景是怎麼樣的？小時候，您主要是看哪一方面的影像作品（包括電影和電視）？又是哪一些給您帶來比較大的影響？

我是1972年出生在陝西的一個城市。現在回憶起來，四歲的時候，我跟比我大的人一起在街上遊行，後來才知道是因為文革結束。這是我生命當中很早的，很朦朧的一個記憶。其實我的童年和我的少年時期都是很普通的，就在西安讀書。後來因為爸爸的關係我到了寶雞去讀初中，在此之前這個階段我覺得沒有太多的話可講。

但是到了初中的時候，我開始意識到自己青春期的這種叛逆，會比要別人強一些、比別人多一些。那個時期——八○年代——給我帶來的一種特別強烈的生命感。我在大概1980年到1985年左右的時候非常叛逆，跟家庭的關係不好。我的爸爸在一個化學的公司（工作），他原來有一個文學的夢想，但是因為他的家庭出身不好，所以他改學理工、做化學。

我從小其實就一個愛好，就是喜歡畫畫，所以就算我生活有改變，這個愛好我一直沒有停。到了青春期之後，其實我想所有的年輕人一樣，對新的事物、對叛逆的事物非常感興趣。那時候，我的學校所有那個時期的年輕人都要出去拜把子，就是那種像江湖的道上那種一樣的弟兄，然後去抽菸、喝酒，然後甚至是交女朋友，然後就是經歷了很多那個時期。

那電影什麼時候介入您的人生？八○年代看的電影多嗎？

突然有一天，我看到一部電影，因為我生長在一個工廠，這個工廠裡面開了自己的俱樂部，每星期都會放電影。這電影對我影響很大，那個時

候我高中，它是來自美國的一個電影，中文名字叫做《霹靂舞》（*Breakin'*, 1984），這是我到現在為止看得最多的電影，看了十多遍（笑），因為我那時候非常喜歡，想要學習跳電影裡的那個舞蹈，以至於我跳了兩年多。我爸爸那時說：「你這樣不可能有收入的，因為中國沒有這樣的一個系統。」（笑）

我花在跳舞裡面的時間，就是我的高中最重要的兩年——高一和高二，然後高三馬上就面臨考大學。因為在跳舞的時候，我沒有想（考大學的事），而且我那時候因為跳舞還在寶雞得了獎。當時好像自認為是一種非常榮耀的事情。

但等這件事情開始慢慢地過去的時候，我意識到我人生的下一步即將來臨。我開始考慮如何面對未來、該怎麼辦。那個時候突然又想起了，我還剩下一個專長——因為我的文化課的成績其實也很差，所以沒有辦法去考上一個正常的、正規的大學——就是我喜歡的繪畫，所以當時我決定我想考美術學院，因為它對文化課的成績要求相對低一些。

那考大學是什麼樣的一個過程？

1990年我高中畢業，就開始考大學的過程。當時我認為可能我一年、兩年就可以考上。沒想到我考了六年的大學。1992年的時候，我考上了西安美術學院。因為我已經連續考了三年，所以對它有特別高的期望、期待，但是當我考上之後，其實當時有一種特別大的失望。後來我沒有繼續讀西安美術學院，然後就到了北京，打算考一個更好的學校，但是這個就變得非常地難。我覺得人生就是一個命運吧，這個命運就帶我走另外一條路：從1993年我開始到北京，一直到1996年，我意外地考上了北京電影學院。

不過直到我考上北京電影學院的時候，我覺得我好像也沒跟電影有太多的關係，因為我之前的生命與電影就沒有太多的關係，我僅僅是一個觀眾而已。而且我記得我在沒有上電影學院之前，去電影學院看電影，看法國新浪

潮的電影，我完全看不懂。那時候我覺得藝術電影是離我非常遙遠的事情。

直到後來在學校裡面看到一部來自台灣的電影，就是侯孝賢導演的《風櫃來的人》，這部電影開始對我有一個非常大的觸動。因為其實我上到電影學院之後，北京已經能看到一些國內國外的電影，屬於學術交流。但是那個時候，我還是覺得這些電影跟我沒有關係。但直到看到《風櫃來的人》，我覺得它裡面的人物就是我！我找到了自己個人的生命經驗與電影的這種聯繫，這是我第一次在電影當中找到了這種關聯。當然，之前比方說我們也看過第五代導演的電影，但我覺得他們大部分都是民族的，或者是更廣大歷史的一些主題和題材。對我來說，我始終沒有找到這種經驗的對接。那這一次看侯孝賢的《風櫃來的人》對我影響非常大。我找了這個導演其他的影片開始看，每一部影片都讓我特別地震動，我開始喜歡這樣的電影。

更純粹的個人表述──紀錄片

那應該也是大學期間開始自己拍片吧？剛開始試圖拍電影會遇到什麼樣的困難啊？

1998年的時候，我已經大學二年級，開始嘗試做自己的影片，風格就很像台灣的侯導演的這種電影，然後故事也是這樣，人物其實也很相像。但是在做我的第一部短片的時候，我遇到了很大的問題，在劇組當中沒有辦法跟其他的工作人員一起有一個很好的溝通，或者是一個共同工作的經驗。我們開始要做這部影片的時候，我們的想法，我認為很好，但是在完成的時候，我覺得只完成到百分之五十。後來在總結這部影片的時候，我認為在這方面的能力還是不夠的。

剛好在那個時期，我們學校放的一批紀錄片，包括國內的一些紀錄片，比如那些資料影片，還包括國外的一些紀錄片，比如那個時期看到的弗拉哈迪（Robert Flaherty，編按：台灣譯名為佛萊厄提）的《北方的納努

克》（*Nanook of the North*, 1922；編按：台灣譯名為《北方的南努克》）、還看到文德斯（Wim Wenders，編按：台灣譯名為文‧溫德斯）的一些紀錄片——我一下子就喜歡上了這種影像的方式，我覺得它可能更直接、更純粹，或者是我覺得它更具有個人的表述的方式，所以在剪輯我這部短片的時候，我開始了第一次紀錄片的嘗試。

第一次拍紀錄片是什麼樣的一個過程？最大的收穫是什麼？

這部紀錄片的名字叫《寶豆》，當時拍攝的是1993年跟我一起從家鄉到北京來求學的，也是想做藝術、學習藝術的一個年輕人。我在1996年的時候上了電影學院，但是他一直在社會上進行藝術創作，實際上非常艱辛，因為沒有一個生存的來源。我們是很好的朋友，所以他經常來學校找我，然後住在我的地方，跟我在學校的時候找我吃飯。我看到他的狀態，我就覺得就像看到我的過去。雖然說是我在學校裡面，但其實那個時候我們對畢業之後的方向都非常迷茫，有一種非常強烈的迷茫感。然後我就想把他的這個狀態記錄下來，實際上也看是到我自己，所以這是我第一部紀錄片。

您早期的一個代表作是《鐵路沿線》，我第一次看也非常震驚，好像張樂平解放前的流浪兒童三毛突然間浮現在眼前。當時怎麼決定要拍這個題材？

在2000年的時候，我就要大學畢業，要拍一部畢業的作品。那一年的冬天，記得是在幫賈樟柯拍《站台》，我們的劇組解散之後，我就一個人回家了。當時我有一台叫作Panasonic的VHS攝像機（攝影機），然後帶著它回家。其實原來我打算拍一個劇情影片，是全景的，結果在寶雞的鐵路邊上撞到另外這一部紀錄片的主人公。於是我當時就決定放棄那部劇情片，來拍攝這個紀錄片（《鐵路沿線》）。

然後大概經過了半年的剪輯，因為這個影片是在2000年春節的時候拍攝的。那到6月份的時候，我剪輯出來了，然後開始給朋友看。有一些朋友很喜歡，但是也有一些朋友說你為什麼拍這些流浪的、拾垃圾的，這個沒有意思，沒有任何意義！我自己當時沒有一個很強的自信，也不知道這個作品它的將來究竟會怎麼樣，況且它的技術不太好——因為當時原本沒有打算拍一部片子，我用的都是用過的磁帶，所以那個帶子本身它有很多劃紋，技術看起來非常粗糙。

　　那麼到了大概9月份的時候，當時因為DV技術開始在中國興起，全國各地都有年輕人——包括在電影專業的學院裡面——開始有人拿起這樣的機器去拍自己的獨立影片。因為有了這些作品，各地也有一些的觀影協會。《南方週末》和北京電影學院聯合組織了一個叫作「中國首屆獨立影像節」的影展，《鐵路沿線》就在那個影展上得到了一個「最佳的紀錄片」獎。

　　這個影展其實它非常短命，就只有一屆，以後就沒有再做了，當然現在又跟過去待遇不一樣。後來因為政府不高興，甚至是在影展還沒結束的時候，已經要草草地收場了。本來是在電影學院裡面作一個最後的頒獎，後來就移到了一個露天的汽車電影院裡面。大概是一個10月初的夜晚，非常冷，但是去了非常多的人，或許是我們第一次感覺到中國獨立影像的力量開始慢慢成長。

　　我記得那天晚上閉幕放的是賈樟柯的《站台》——當時還沒有做好普通話的字幕——然後他在旁邊用這個麥克風現場配音、現場翻譯。天氣很冷，但是很多人，至今我仍然覺得那個場面非常動人。那也是我第一次有作品在影展受到很大的鼓舞，給我以後的創作增添了很多力量。

出於對苦難的真實感受——《1428》

　　您最新的紀錄片是關於2008年的汶川大地震，我們先從標題開始，為什麼叫《1428》？

那一刻，土地爺別過了臉 ... 山川巨變，生死斷裂但時間仍無情向前。
In one instant, the Earth-God turned away...
in the mountains and on the plains, all living creatures met their fate,
but Time marched on...

66 VENEZIA 2009 Orizzonti
Orizzonti Prize for
Best documentary
the 66th Venice Film Festival

1428

A Film by
Du Haibin
杜海濱 作品

制片人 Producers
蔣顯斌, 杜海濱
Ben Tsiang, Du Haibin

監制 Executive Producers
徐小明, 陳玲珍
Hsu Hsiao-ming, Ruby Chen

聯合制片 Associate Producers
雪蓮, 張釗維
Xue Lian, Chang Chao-wei

攝影 Camera
劉愛國
Liu Ai'guo

錄音 Sound Recording
孫元強
Sun Yuanqiang

剪輯 Editors
Mary Stephen, 杜海濱
Mary Stephen, Du Haibin

作曲 Computer
徐春松
Xu Chunsong

剪輯助理 Assistant Editor
趙晨
Zhao Chen

聲音設計 Sound Design
王長銳
Wang Changrui

視頻監制 Video Supervisor
張輝
Simon Zhang

英文字幕翻譯 Subtitles Translator
王丹華
Wang Danhua

CNEX Foundation Limited
給下一代的太平盛世備忘錄

CNM 中國廣播電影工會協會 數碼影像委員會
DVCC
佳 STANDARD foods
sina.com.cn 新浪網

http://1428.cnex.org.cn 2009 / China / 122mins / HDV

《1428》海報，2009年

這個數字實際上就是地震的那個準確的時間：14點28分，這個時間。那麼我們知道官方是把這樣一場地震命名為五一二，五一二就是是5月12日。在我開始工作的時候，我指的是剪輯的時候，我們需要給這個項目一個名字，就用了一個非常簡單的方式，就是14282008。當剪輯結束，真正地要開始考慮一個名字的時候，我想到了非常多的名字，都覺得沒有它合適。其實我覺得它沒有太多的意義，它僅僅就是一個時間，但是我還是決定用這個名字。

　　電影是從地震十天之後開始拍攝，當時是怎麼樣的一個背景？地震發生的時候，您人還在北京，所以是聽到這個消息就把所有的工作丟下、馬上跑到四川去拍攝這個嗎？還是本來在做另外一個項目，然後就換了一個方案拍汶川地震？

　　其實我覺得談到這兒還有前面一段事情，就是我在3月份的時候，開始接拍了一個商業的劇情片。拍它的原因是因為我覺得當時製片方給我比較大的空間，我可以改劇本。但是在開始拍之後，我覺得製片還是對我有一個不信任，他一直害怕我把這片子拍成一個藝術電影，所以製片一直在我們拍攝的現場告訴我你要怎麼拍、怎麼拍。實際我們的預算很少，所以要壓縮時間。即便是這樣，我覺得還是要在前期拍攝的時候，把我自己的想法放到裡面。但是在後期剪輯的時候，發現問題來了，就是我剪了一遍之後，他們就自己開始動手改，他們覺得他們時間很短，要賣給一個電視頻道。這個事情對我其實傷害有點大，那段時間我非常苦惱，在北京剛好沒有太多的事情，然後突然地震了。按照原計畫，我還要在他們改過的基礎上再去剪那個片子，但是地震了之後，這個工作我就決定把它放下了。

　　不過去四川也不是馬上作出的一個決定。地震一開始大概幾十分鐘以後就有了電視的消息，再過一、兩個小時就有了電視畫面轉播回來，所以我在北京的家也就可以看到汶川發生的一些情況。我當時非常地難受，可能從小到大我都沒有因為一件表面上看起來跟我沒有關係的事情流了那麼多的

淚，就是你情緒無法控制的那種。當時我基本上是不睡覺，因為新聞也是二十四小時一直在播的。後來坐著一直看新聞，我就受不了，其實電視裡面就有很多志願者自己去了現場，那我也想去到現場。我當時的攝影師是我的同班同學（劉愛國），也是我的好朋友，他前面沒有接那部劇情片，所以我就打電話給他問他願不願意和我一起去四川。他說好，於是我當天就買了機票。其實當天買的票沒有買到，是買到隔一天的，我們是15號到四川。

我們到的時候其實已經是地震發生了六十多個小時以後，最緊急的救援已經結束了，當然其實在七天左右都還是可以救援。到了之後，當然有一些路是不通的。我們去到了一些還有很緊急救援的地方，但是我們去了之後，發現基本上是幫不上任何忙，因為專業的救援隊已經在現場，而且他們有專業的設備。但是我們可以做的，比如說幫助一些從外面回到四川找親人的，也有從災區想出去、逃難的人，我們可以把他們帶出去，就來回作業這樣的事情。

那麼在這個階段——大概有七天的時間裡面——我開始慢慢地觀察災區的一些情況，越是靠後面的時候，我就越有更多的、更複雜的感受，於是我開始用這樣的方式把它記錄下來。比方說有一種我平時在我生活的地方——在北京或者是在其他的城市——沒有的感受，就是荒謬的感受、荒誕的感受，在地震的現場也開始有點不能接受。這個讓我開始注意，又讓我回復到我的理性當中去，然後開始想拍照和錄像。這是我可以做的一件事情，就是用我自己的視角來拍一部紀錄片。或許為這個災區的人，或許是為今天……就是關注、為了生活在那個地方的人做一件事情。

所以當我們開始拍攝這部紀錄片的時候，我們已經決定不再去重述這場災難，就是不再像別人在記錄、在講述這個災難本身。剛開始的時候，我們也不想把攝影機對著正在承受痛苦的這些人，所以我們的拍攝是從廢墟開始的，覺得我們可以拍攝的是廢墟當時的情況。當然，我們慢慢地在拍攝廢墟的同時拍到在廢墟上的人民，這是一個慢慢的過程。

但是因為地震來得很突然，而且在我的經驗當中也從來沒有過這樣的

事情，所以整個拍攝的過程當中需要不停地去思考，然後發現新的東西、決定我們拍攝的方向，所以在整個我們第一次第一個月去那邊去工作的時候，就像是一個遊走的攝影機在地震災區拍攝。

整個劇組只有你和攝影師兩個人嗎？

不是的，當我們開始決定要拍這個紀錄片的時候，因為當時也沒有設備，所以我們在四川當地找可以租的設備，但是所有的設備都已經租給外面那些電視台。後來我們有幸在這個四川師範大學裡面見到一台HD（編按：high-definition，高畫質）的機器，然後我們的錄音師從北京趕過來，把其他的配件帶過來，我們才開始觀摩、拍攝。

那後來有幾個人？

四個人，還有一個攝影助理加在一起。

用具體的形象表達內心的感受

您剛剛說是從那個廢墟開始拍攝，但看到這個片子之後會發現其實慢慢有很多很有趣的人物，各種各樣的不同背景的人物開始出現了。您是怎麼找到他們？或是他們找到您們？其中有一個非常有趣的人物——電影開頭和收尾都有他——有點像一個怪物。他是一個真實的人物，但是您在剪接上讓他有點像人性的一個符號。能不能談談人物的選材，尤其那個楊先生？

其實我們拍攝大量的廢墟並沒有出現在影片當中，但是我可以談一些，當時對我觸動很多。我們在一個倒塌的理髮店裡面看到了地上的頭髮；我們在一個飯館裡面看到了一些還沒有吃完的食物；我們看到這個倒塌的政

府辦公室裡面散落出來的公文、公章、證件；甚至我們看到還有一些色情場所裡面的色情的工具等等；我們也看到了一些私人的房間，比方說有一個家庭的臥室，或者是一個客廳，一個破碎的電視倒塌在一個沙發的前面。這令我想到很多我們過去的生活，包括我自己的生活。其實一開始的工作，我們拍了大量的這樣的東西。

但是後來真正在剪輯影片的時候，我們意外地發現我們的攝影機裡面，在廢墟當中的人其實也很多，包括也有剛剛講到的主動來找我們的人。我們在現場經常被誤認為是媒體。有一些人他帶著自己的問題，就來找我們反映；但也有一些人可能他有一些別的想法；還有一些抱怨的人；有的人可能是因為他感動等等，各種各樣的人。其實我們不是主動地去找人，那個時候我們不敢，不敢輕易去找別人去拍我的紀錄片。

但是隨著時間推移，人也慢慢地從地震的驚慌、惶恐，包括從這種悲痛當中走出來的時候，我們也開始覺得可以接觸這些人。然後就有一些新的拍攝，有一些新的感受逐漸進來。就像我影片當中剛剛提到的那位叫楊斌斌，他實際上是我們在現場——就是我剛剛在地震現場感受的一種特別強烈的荒謬的時候，我覺得我需要有一個印象，一個具體的人物的印象、一個真實的人物的印象來替我表達我內心的一個感受——所以我覺得很有幸，就是我第一次拍攝的時候就遇到了。不過，雖然一方面覺得很有幸，就是撞上了這樣一個非常適合我內心這種感受的人物，但是的確這樣做也有一點違背紀錄片的道德。然後就是我對他有一個起碼的尊重，攝製結束，當我們要回去開始找美術來剪輯這個影片的第一段，就覺得有一個問題需要解決，就是我們第二次去拍的時候一定要找到他、找到他的家庭，使他從一個符號回歸到一個正常的社會生存的一個人物。

7月之後我們第二次又回到那個地方。我們雇了一個當地的司機，他幫助我們找到楊斌斌的家庭，他的爸爸和弟弟。然後我們開始跟這個家庭有一段比較密切的接觸，徵得他的爸爸的同意，我們開始拍攝關於這個家庭的故事。

那關於這個人物的運用，我想看過影片的人可能也會有自己的感受，

其實剛剛我也講到我自己的感受，就是我想用一個很具體的人物、具體的形象來把我內心的感受傳達出來。同時我也想，其實我們也拍了很多的素材，我們現在用得很少，只用了他的凝視這一部分，因為他是本身不說話的，他從頭到尾不跟我們講話，他也不跟他的家庭講話，也不跟他的爸爸、弟弟講話，所以我覺得有一種特別視角的感受，而且他的眼神當中是有種東西，所以他的這種凝視恰恰是給我的影片帶來了另外一種視角，就好像是一個神的視角，或者是來自另外一個空間的這個視角。其實他也可能看起來是像瘋子，但是他可能是最正常的，或者是最清楚的。尤其是當我知道他的背景，就是他變成這樣的原因並不是因為地震而是因為他的家庭，或者是因為社會、因為體制而造成這個家庭這樣一個情況的時候，我覺得他的故事可以給我有一種暗合、一種切合。其實我們影片談到的也不是地震造成的，我們談的是一直以來這個社會的一個問題。所以由楊斌斌引發出來的他的家庭，特別是他的爸爸談到的一段關於中國農民的根與土地之間的關係，這讓我們的影片向另外的一個方向展開。

在拍攝的過程當中，最大的挑戰是什麼？

我覺得是自己內心的一些挑戰。因為我們其實也沒有這樣在地震剛剛結束後工作的一個經驗，所以我們第一次拍攝期間很多時候是在餘震，特別是有的在晚上那個餘震很強烈的。那不僅是我、我的攝影師，我們內心都有很強的這種恐懼。我們雖然沒有用到影片當中，但我們還是見到了很多遇難的人的屍體，包括一些肢體。其實這東西對我們當時都是一種挑戰，包括當地環境的條件、衛生的條件等等。這些可能是一些現實的問題。像有一天，我們因為路的原因不能回來，如果住在當地，當時有一種說法是這個地方已經開始有一種流行疫病，如果被這個地方的蚊子叮了之後就可能會被傳染。第二天早上我們可以拍到更多很重要的畫面，但是如果我們留在那邊，那麼我們整個團隊的安全就可能受到這個威脅。所以考慮到這個，我們決定無論

怎麼樣還是一定要回到安全的地方。這是一方面。

　　同時還有另外一方面，就是在這一次的這種工作當中，拍攝的經驗是需要當中隨時去總結，或者是尋找自己的這個方向。因為我們之前並沒有完全談好很多拍攝的細節，這種準備的工作沒有作好——特別是當我們開始要決定去傳達這樣一個荒謬的感受的時候，那其實是非常抽象的一個感受，因為需要具體到用什麼樣的影像、用什麼樣的故事，或者用什麼樣的人物，這個都是需要我們在現場作的判斷，非常難。這個對我來說也是一個很大的一個挑戰。

在拍攝的過程，您的自由度有多大？是不是有好多東西想拍，但是政府不讓拍？

　　我聽說有這樣的問題，但是在我們的這個攝製過程當中，我們沒有經常撞到。因為其實我感興趣的是差不多的東西，另外又有很多媒體在那個地方，我也經常會混入同樣的媒體，所以在我看來沒有太多的來自這個層面的干涉。當然有一些，比方說像北川的現場，因為安全的問題它封鎖了，但是我們還是進去了，所以我覺得這個對我來說也不是一個很大的事情。

觀眾｜《1428》有很多鏡頭拍到豬。是否要通過這些動物——甚至豬肉的鏡頭——來思考人與動物的界限？

　　其實我自己有一些宗教上面的潛影響，我覺得生命本身是有輪迴的，我們經常在中國國內的時候就談到輪迴。如果你這一輩子不做好事的話，你下一輩子可能是一個動物。所以有的時候——特別是在汶川地震的那個時候——我覺得我有很強的這種感覺，我是考慮人在那個地方，人與周圍環境之間的關係：為什麼有這麼大的地震在這個地方發生？因為這一定是一個很大的問題啊，剛剛開始的時候，人們一定會想到：為什麼上天要這樣懲罰我們？

《1428》劇照，2009年

我就要想這個層面的問題。那麼同時我們開始要考慮：我們是不是要觀察人和他周圍環境的關係？他與他自己住的這個地方，或者是他與他周圍的生命之間的關係？同時，從另外一個生活觀來看的話——其實我們經常可以轉換一個角度———其實牠（豬）也與我們的這個片子是非常切合的一個聯繫，就是我們考慮到我們自己的這個生活環境的時候，可以用觀察牠們和環境的關係，或者是一個狀態，來反照我們自己這樣的一個狀態。實際上我覺得這是一個反照吧！

　　到了電影最後的結尾您拍到些商人，他們開始販賣地震的一些紀念品，表現整個地震的商業化。能否談談這種趨勢，就是把人間的悲劇變成一種商業或娛樂？

　　其實它也不是真正的結尾，真正的結尾還是拍那個楊斌斌。真正的結尾是拍楊斌斌在遠方的一個鏡頭。但是我們知道看到那個東西（販賣紀念品），內心的衝擊是非常大的。那是因為在很短的時間裡面，人們開始消費這個地震、開始把這個地震當作一個商品。這個其實也是我在現場一個特別強烈的感受，我知道我放在結尾這個可能給觀眾作成一個特別大的影響，但是我還是決定把它放在那兒，是因為它是最明確的，也是我覺得比較有代表性的一個價值觀的表現。不論是我們的一個世界觀，還是我們今天在中國當下社會當中的一個價值觀的啟揭，我覺得它都跟整個影片有一個呼應關係。我覺得它可以作為結尾，所以我把它放在尾聲，而且它在自然的時間上也是在尾聲。

觀眾｜在電影裡面有一部分人把地震當作天災，也有人把它當作人造的一個災難，然後他們兩個之間有一種非常微妙的關係，您怎麼看這兩種不同的看法？另外，我看片子也意識到不同地區受到不同程度的關注、協助、和救援，比如貓兒石村和北川完全不一樣。

我這樣看，我覺得首先是天災，肯定是天災。但是任何一場天災當中其實都包含著人禍，就是我們人可以反省的。首先是人禍這一部分，我覺得是需要理性看待的，它可能要來自各個階面的反省。比方說我們講人禍，我們知道這裡面有一些建築質料的問題，也有一些因為體制造成。那體制造成的，肯定是社會不願意去承認，或者不願意去反思的這些東西。

當然比方說像你談到公平的問題，我覺得這個是我們中國社會一直以來存在的一個問題，那最終造成這個問題的一個原因，我認為是今天我們的體制，因為我們的體制當中還存在很多問題，或者說這個體制由來已久，它無法去作做一個自我的癒合，它可能需要別人的生活方法去促成改變，但是我認為它是這個體制本身造成的。

那麼比方說你剛剛談到的貓兒石村的問題，我覺得這個是因為官方需要一種輿論，這個輿論不僅僅是國內的，也需要來自國際上對地震之後救災的、重建的這樣的一個肯定，所以國家一定要樹一個榜樣，一定要樹一個好像貓兒石村一樣的地方。當然這不是我發現的，我覺得可能任何一個當地的普通百姓都會總結出裡面的道理，為什麼貓兒石村和旁邊的那個村就是天上地下兩個樣。我覺得這個是一件很淺、很容易被發現的一個道理。

關於反思人禍這個方面，我覺得很容易就把這個責任推到政府的身上，好像是說這個人禍部分就是政府造成的，而且很容易造成這種二元的對立局面。我想通過這個片子達到一種反思，就是說：我覺得我們不要抽象地看待這個問題、不要抽象地看待這個政府，或者是這個政黨，因為其實這個政府和這個政黨都是由生活在這個地方的人構成的。我覺得我們每一個人要反思，而不是簡單地把這個責任推給對方。這是我這個影片當中想要深層傳達的一個東西。

觀眾｜這部電影裡面它有很多關於社會問題的展示，還有一些政治與文化的討論，其實都是非常細膩的。我的問題是：這個電影我知道中國官方是沒有

讓它放映，但是好像在中國的很多大學裡都有放映過，我想知道一下中國的觀眾他們對於您所傳達的這些所謂非官方的聲音，是不是有什麼樣的看法？

　　我在國內放映的經驗大部分來自於大學，當然也有一些這種小型的放映，大概一百人左右的放映也會有，在北京也會有。有過幾次，是在藝術學院或者是在一個藝術空間裡面放。那麼大家的反應就是有幾種不同的意見：普遍的大學生的反應，他們覺得很真實，特別是有一些學生從農村來，或者是從一些比較基層的地方來，他們過去沒有很多看紀錄片的經驗，所以他們就有這樣一種感覺，他們對我說，覺得影片裡面的人物很像他們村子裡面的人物，他甚至把這個人物跟他們村裡面某一個人物都能具體地聯繫上。所以他們回饋給我的感想就是他們覺得很真實；還有另外的一部分的意見，來自專業團體的批評，還有一些做著我們一樣的獨立紀錄片的這種導演，他們覺得好像我對政府的批評不夠；一個最典型的說法，當時在北京第一場放映的時候，北京有一個比較著名的一個評價就是「我覺得你這個視角有點像鳳凰衛視的視角」，就是好像是一個境外電視台的視角，當然我不承認，那是因為我覺得我跟它根本沒有關係。還有一位作者，跟我一樣的獨立的紀錄片作者，他覺得我迴避了某種更激烈的問題，好像是一個對於官方的妥協。當然我覺得，我不是這樣。

杜海濱導演作品

王我、趙珣、徐辛、朱日坤：
獨立電影論壇

　　王我是獨立電影導演、藝術家和設計師，其作品包括《外面》、《熱鬧》和《折騰》，曾入選多個國際影展。趙珣是編劇、導演、演員、製片人，她早期曾有導演作品《兩個季節》，之後便轉向製片人和編劇，參加的作品包括《最好的我們》（編劇）、《你好，舊時光》（編劇）和紀錄片《四個春天》（製片人）。徐辛是非常多產的獨立紀錄片導演，作品包括《馬皮》、《房山教堂》、《火把劇團》、《橋》、《道路》和《長江》。朱日坤在2001年創辦現象工作室和現象網，是當時最重要的中國獨立電影平台。早期朱日坤是中國獨立電影的重要發行人和策展人，後來把視角轉為創作，其電音作品包括《查房》、《檔案》、《塵》和《歡迎》。

　　2009年的春天，這四位中國大陸獨立電影工作者來到加州大學聖塔芭芭拉分校參加三天的放映和論壇活動。當時的獨立電影狀態已經相當困難，跟十幾年後比，也許還算是一種黃金時代。這可當作2009年中國獨立電影的一個素描或寫照，為中國的獨立電影史留下一個紀錄。

王我、趙珣、朱日坤、徐辛

從各行各業投入獨立電影

我的第一個問題很簡單，請各位講一下是怎樣入行，開始拍攝電影的？據我所知，各位原來的工作跟電影無關，像王我原來學繪畫，朱日坤本來是從商的。

朱日坤｜我原來的工作背景實際就是跟電影沒有什麼關係，因為我最早學習的算是商業方面的東西，但是2000年前後，正好是中國互聯網（網際網路）開始發展的一個時候——中國互聯網的發展其實比較早是在1990年到1997年之間——像我們原來比較喜歡看電影的人，就在2000年前後，大家經常可以通過網絡跟很多有一樣愛好的人討論，然後聯繫，比如說交換電影、交換意見等。所以在1999年到2000年左右，我們還在大學學習，當時就做了一個電影的網站。對，但當時我們參與的人主要也是在北京幾個大學的這些同學，還有大學裡面一些愛好電影的人。

後面工作之後，這個事情就沒有繼續做。但是接下來也沒多長時間，我們幾個朋友，還是想在業餘的時間重新做一些電影方面的事情，所以當時就創立了我們現在的工作室（現象工作室），這樣的機構。其實當時大家做的事情，主要是利用週末的時間來放一些影片。當時放的影片還是以第六代導演的作品為主。我們大概做了這個事情一年多的時間：每週會有一到兩次放映，但每次放映都會邀請導演，還包括其他一些電影人過來跟大家一起討論。

我們通過這方面的活動也認識了很多做電影的人。因為當時獨立電影在國內沒有什麼發行的通道，然後有的導演，比如像崔子恩，他們希望我來幫他們做一些發行的事情。所以當時就是通過DVD做電影發行。除了DVD發行，當時也有一些人開始做創作，很多導演用數碼的方式來拍攝影片，所以我也幫他們籌一些資金來製作電影。這就是剛開始我為什麼開始做電影方面的事情。

王我｜我原來學畫畫的，後來上了工藝美院（中央工藝美術學院），畢業之後就開始做平面設計。後來也是對電影比較感興趣，有一次就跟朋友聊說想拍電影。之所以想拍電影是因為看了很多電影，然後覺得我也行。剛好有一個朋友當時跟我講了一個他的故事，我覺得挺有意思，就想把它拍出來，但想了很長時間也沒拍。後來又一個朋友，就是像罵我一樣刺激了我一下，所以我就去拍。這一拍就開始了。

趙珣｜我上初中的時候，差不多十三、四歲的時候，中國的電視界有一個對後面非常有影響的節目，就是《東方時空》，當時其中有一個欄目叫《生活空間》。那個事實上是我接觸得最早，除了新聞紀錄電影以外的這種紀錄片。這個欄目，其實它是中國電視界史上非常重要的一個欄目。它和以前那種很政治化的紀錄片完全不一樣。我記得那個時候每天中午我放學回家的第一件事情就是開電視看這個欄目。

　　但它畢竟是一個電視台的節目，我記得非常清楚的是：有一期節目裡面是拍一個南方的小城鎮，記者去了以後發現那個地方依然有在河邊刷馬桶的女工。記者就覺得很好奇，一直跟拍那個女工，但是那個女工其實她是拒絕的：她覺得她的這個工作很丟人。然後記者就強迫拍攝她，一直跟在她的後面，拍到的永遠是一個背影。一直到最後拍到她們家，那個女工逃走了，但是她們家那個爐子上還煮著了一窩米、一窩飯，還在冒氣兒。

　　這個可能就是我最早想拍紀錄片的一個動因，就是我覺得其實這個事情我可以做。雖然當時我很小，但是我覺得我應該會比他們做得更好一些，我會有一個別的方式，雖然那個時候我還不知道這種方式是什麼。

　　1999年我上大學的時候，正好北京電影學院的導演系那年停招，所以我就去了一個師範學校，然後又去了一個中學教語文，但後來還是覺得我還是想做電影這個事情，所以就在2005年去了電影學院。

　　這次來放這個片子其實是我在電影學院讀碩士研究生的畢業作業，也是第一個長片。其實我也在嘗試著在做自己很小的時候的那個想法，就是：

我怎麼去和拍攝對象溝通，我要拍中國、拍社會現實的話，應該用哪個攝影方式去做。

徐辛｜我對電影的（興趣）可能是從小時候開始吧，因為我印象當中上小學的時候，有一次我姊姊帶著我去看一部電影叫《小街》。後來我才知道裡面有一個非常著名的演員叫做陳沖。後來我還是在小學的時候，可能到了五年級——因為我那個時候小學最高只能到五年級——快畢業的時候，又看了一部電影，好像是地方方言的一個電影叫《三笑》（1960。作者按：邵氏黃梅調電影《三笑》）。我出生、生長的地方叫泰州，是一個很小的城市，但是它的周邊有一些農村，農村經常有放那種露天的電影。在我的小學、中學階段，那種露天電影看過非常多，只是印象中大多數都是戰爭片。但看過了那部《小街》和後來的那部《三笑》，這兩部電影給我的印象和感覺特別深，到現在為止，包括當時的那種感覺，甚至都能夠回想起當時跟我姊姊看完了電影回來，在路上走著、跳著的那種心情。

我小時候特別喜歡畫畫，然後家裡面就讓我跟泰州國畫院的一個院長學習畫畫，後來學習上學也是學美術專業。所以在2000年之前，我在中學，也在大學工作過，都是教書，那個儘管是自己的主業，但是感覺是副業，那時主業就是滿喜歡創作的，就是美術的創作，包括攝影的創作。

大概是在2000年的時候，我因為當時的同學老家在房山，然後我有一次就到他老家那個地方去玩，然後就到了房山教堂。當初我還在用相機在拍影片，大概2000年國內正好很多人開始用DV進行一些創作。在拍房山教堂影片的時候，就想說我也可以嘗試一下用DV來進行創作，所以說我第一部紀錄片可能就是像我台本一樣放著的《房山教堂》。當時我就不知道這個叫電影，我感覺可能用照相機拍的，它是另外一種方式。所以說在我所有的片子裡面，我都不敢叫自己是導演。我都只說自己是作者。

在現在的這種創作當中，我自我感覺很像以前在從事繪畫創作，因為在學習繪畫的階段，對我影響很大的一本書，就是關於梵高（Vincent van

Gogh）的一本書，叫《渴望生活》（*Lust for Life, 1934*）。那本書當時對我影響非常大，現在做的這種電影創作好像也還是前面的美術創作的一種延續。所以說感覺就是，現在的這種創作方式是特別個人化的，而且我感覺紀錄片這種方式特別適合我自己。所以有時有朋友有空也就跟我開玩笑：如果說給你資金，你會不會去拍劇情片？我就是很肯定地講說：我不會去拍。

依靠自己的力量做能力所及之事

您們各位拍影片，或者是發行影片，遇到最大的挑戰是什麼？是拍攝拿到資金、還是發行之類的？或者說讓您最困惑的是什麼？

徐辛｜我從2000年、2001年開始到現在也做了大概四、五部長片、短片，但是我基本上沒有考慮過發行的問題。所以我也不太清楚這種發行是怎麼樣去做的。最近這幾年朱日坤也就在做一些發行的工作，所以說我就把很多的影片發行請他來做。我前面的三部片子，在國內有一個盜版。當時我也想了，因為在國內的話，這種傳播一般只是小範圍的，像小的一些集會呀，或者是小的場所的放映，包括朋友之間的DVD贈送。所以當時我聽到說有一個盜版，感覺還挺開心的，我想這樣可以有更多的人看到我的片子。另外，我補充一點，2000年的時候國內DV這種小型攝像機的普及，這是一個方面；還有一個方面就是很多世界先進的DVD在國內也可以買得到。

趙珣｜上一部片子到現在為止，沒有事讓我太難忘的。下面的一些片子最大的問題可能還是來自於製作資金和製作時間。因為事實上包括我在內，國內大多數的紀錄片導演，他不可能是專職做紀錄片這個事情，所以現在的問題可能就是時間周轉不過來，因為其他的工作畢竟不容易。

王我｜創作上的困難……我覺得還好吧！我運氣比較好，開始拍紀錄片以後

就認識了一些志同道合的朋友。我的片子可能拍攝方式不太一樣,大部分都是日常收集的一些很短的素材,然後再把它剪成一個片子。我不用拿出很多很大的一塊時間去專門做這件事,在資金上也沒有什麼要求,一台小機器拍了,然後自己在計算機(電腦)上剪。比較省錢(笑)!

我還找了一個省錢的辦法,我還沒做完,不知道能不能行得通。我因為去年沒有時間出去拍,就錄了一年CCTV電視。我想試試用CCTV的素材,看看能不能剪成影片。這樣我又省了一大批錢(笑)!

朱日坤|雖然說我們做的是跟發行還有製作有關的工作,這塊我覺得談不上什麼障礙,但經濟上也沒有依靠電影給我們帶來任何的收益來繼續。從2001年成立現象工作室到現在,就一直在用做其他事情的收入來維持這一塊的支出,作為電影的製作也好、發行也好的資金來源。因為我有其他的一些合作,然後這些朋友也一樣愛好電影,做一些比如說廣告、網絡的東西,它們能夠帶來收入。這樣的話,我們做電影方面的工作就比較輕鬆一些。

可能也是因為我個人這樣的一個工作方式,我有時會更喜歡和類似我這樣工作的獨立電影工作者合作,像是他們在做一些其他工作,然後用比較放鬆的心態來做自己的電影。但是我也很清楚,每個電影人他的情況是不一樣的。我覺得每個人都可以選擇他自己合適的方式來作創作。可能因為有時候生活的壓力很大,因為在做電影方面沒有任何良性的經濟來源,很多人可能會放棄創作。

所以像我們做發行,還有從2006年成立的這個栗憲庭電影基金會開始,就希望能夠給做電影的人有更多方面的支持,當然我覺得很重要一點可能就包括經濟方面。就像我們這個電影基金會,其實它也得到很多人的支持,就包括有個人與機構的,他們捐助了一些資金來支持我們這方面的工作,無論作一些大環境方面的改善,還是對個人的支助。不管怎麼說,我就覺得在中國現實的社會,永遠還是要依靠自身的力量去做你所能及的事情。不會說你比你以前收入更高,期望像其他行業有政府的資助,然後還有其他方面的來

源收入，這樣的空洞的東西。

　　我們的西方媒體很喜歡談論審查問題，中國的電影比如《頤和園》，都被審查、禁止放映，這種「禁止」成為了在西方推銷一部片子一種賣點。各位的片子好像是不會去送審的，也不是通過主流的發行渠道，是否因為這樣可以完全避免審查的問題，反而獲得更大的自由？

王我｜審查制度……反正我不是特別瞭解。我覺得像我，包括還有我周圍一些朋友，他們根本沒有想過要送去審查，所以就不存在審查的問題。

趙珣｜審查的確上是嚴格。因為我自己在電影學院，事實上我知道我很多同學的劇作在第一個審查的階段就已經被否掉了，結果就是不能拍了。但是就故事片而言，其實現在有一些其他的渠道，比如說DVD的發行。就說審查，它只是在進入院線時候必須，那麼DVD有時候可以跳過這個問題。另外一方面是在國內其實可以通過找關係，或者是其他的途徑把某一些片子的問題解決掉，這是劇情片那一方面。那麼紀錄片這一方面，其實是沒有人管，我們不會送審，然後拍完了也沒有人管，因為反正它不會進公眾的院線。

徐辛｜2008年，我們有幾個志同道合的做紀錄片的人組織了一個叫「黃牛田小組」（「黃牛田電影小組」），包括王我、朱日坤、趙大勇都是「黃牛田」成員，可能有七、八個人。當時我們（「黃牛田電影小組」）有一個宣言，宣言的第一條就是我們拒絕任何形式的審查。另外從我個人來講，因為剛才我也講到了，現在或者將來我都不可能去拍劇情片，所以說在我身上可能沒有審查這件事。

中國紀錄片的血脈根源

觀眾｜首先感謝各位來到美國來和大家分享您們在中國的紀錄片成果，使我們在海外的華人也能夠很直接地看到中國現在的狀況！我對幾位講到對紀錄片的鍾愛很有興趣，我想請問各位，就是說在中國現在的社會、政治、文化發展的情況下，為什麼在您的觀點來說，紀錄片比劇情片是更好一個的考察社會、考察生活的工具？從電影人的角度來講，紀錄片有什麼獨特的功能和意義？謝謝！

徐辛｜我是第一次來美國，到了哈佛再到這裡，中途經過了紐約，看了一大圈。如果說我待在這裡想拍紀錄片的話，我不知道拍什麼。但是如果說你在國內的話，我就會覺得沒有什麼是不可以拍。因為我們在中國生活，對它有非常深刻的感受。而且我覺得用數碼攝像機做電影，目前對我來講還是比較方便的。因為它不存在像膠片拍攝需要大量的資金，或者說需要大量人力資源的合作，或者說需要更多的技術上的要求，這樣的問題。

國內現在的城市，包括農村，幾乎每天都在變化，隨時隨地都在變化。所以說用很小型的一個機器把這些記錄下來，我覺得是非常有意義！這個是能夠見得到的變化，還有見不到的變化，人的內心的一種變化。所以說就目前來講，就個人來講，我覺得還是喜歡這種方式來進行創作。

趙珣｜其實相對而言，做紀錄片的壓力會比做劇情片在拍攝階段少很多。其實我本人並不太適應那種劇情片的工作方式，帶著幾十人的一個劇組，然後處理各種問題，以及就是每天一開機就是幾十萬塊人民幣，我自己其實會在這種環境中的壓力非常大。

再一個就是我本人，只是我自己虛構故事的能力其實並不強，但是我覺得可能發現生活的能力比那個會稍微好一點點。我現在做的所有片子都是

從個人生活經驗出發的，這樣我自己感覺很舒服。

王我｜我感覺用DV拍紀錄片有兩點：一個是個人的可操作性特別強，就像二位說的；還有一個就是可以做一些比較個人化的東西，這兩點加在一起，可以說是一種享受吧。我覺得拿著DV去拍紀錄片就有點像開著汽車去旅行（笑）。而如果要是拍劇情片，就有點像開著飛機運別人去旅行（笑），可能就是一種磨難。所以從這個角度講呢，我如果想做個人化的東西的話，這東西（DV）特別合適，它又直接，又方便，而且你會可以覺得你好像可以控制好多東西，但是又不會很複雜。我不知道美國是什麼情況，在國內的話，我覺得其實很多人像我那樣，就是把這個當成一種自己表達的方式，而且是自己可以駕馭、可以完全操縱的一種表達方式，它的這一方面對很多人都很有吸引力。

朱日坤先生參加過劇情片和紀錄片的製作，能不能從製作人的角度來談談這兩種片子製作的區別？

朱日坤｜因為我自己很少特別主動地去尋找一個什麼樣的想法來做，很多時候如果參與製作的話，主要還是尊重創作者他們的意見和選擇。對傳統的電影製作，我個人不是特別喜歡，因為它那種工業性太強，裡面為了節省成本、時間，各種方面的壓制，還是比較厲害。在過去中國要製作比如說劇情片的話，裡面的這個團隊特別像一個等級森嚴的社會，然後可能裡面也有無奈，那種氣氛是很接近的。當然紀錄片也有它的問題，就是拍攝者和被拍的對象可能有倫理問題，很多創作者在處理這個方面可能也容易出現問題。但從創作角度來說，不管怎麼樣，現在在中國做紀錄片相對做劇情片，可能勞動傷神方面會少一點。

但對我個人來說，這上面沒有特別嚴重的一個區別，我主要還是覺得紀錄片這種表達是最可靠的，也是能夠可把控的。直觀上來講，中國紀錄片

它對現實題材的把握，可靠性還是強一些。

觀眾｜昨天我聽您有提到八〇年代，甚至三、四〇年代的這些導演對他們的影響。我想知道三、四〇年代這些導演，比如說費穆、黎民偉，這些人對這一代的紀錄片導演有什麼樣的影響？如果您們個人的確受到這些三、四〇年代的導演的影響，是不是也可以談一下？

朱日坤｜四〇年代的影片相對在之前，比如說在現在看的、接觸的影片可能操稍微陌生一點，我覺得很大的一個因素就是因為1949年以後，電影藝術中斷了很長的一段時間。導演們「為什麼創作」的原因，受這些二、三〇年代，或者四〇年代的直接影響可能會很少，但是我覺得隨著他們的創作加深，也會有很多人重新去看過去的這些作品，同時瞭解他們在那個歷史條件下，為什麼這樣來做電影。

　　就我個人來說，實際上我現在就逐漸更加關注那時候的電影，我更多些瞭解包括你談到的黎民偉等等，其實他們也算是中國做紀錄片很先驅的人物，但現在大家對他談得特別地少。所以我個人就說，為什麼說如果我要尋找中國電影的傳統的話，那可能會更直接地從三、四〇年代的來尋找，而不是從所謂的第五代、第六代來找我們延續的這個血脈。

王我電影作品

2005
《外面》

2007
《熱鬧》

2010
《折騰》

徐辛電影作品

2002
《馬皮》

2004
《車廂》

2005
《房山教堂》

2006
《火把劇團》

2007
《橋》

2011
《道路》

2017
《長江》

趙珣電影作品

2008
《兩個季節》（導演）

2016
《最好的我們》（編劇）

2017
《你好，舊時光》（編劇）

2017
《四個春天》（製片人、總製片）

朱日坤電影作品

2013
《查房》

2014
《檔案》

2014
《塵》

2017
《歡迎》

2021
《海妖》

楊弋樞：
從「第六代」到「獨立社群」

　　出生於1976年的楊弋樞導演可以說是個「全能電影人」。除了導演、攝影、剪輯、編劇和製片，她也是一位電影學博士和教授。她從2007年至2019年擔任南京大學文學院戲劇影視系副教授，現在則是上海大學上海電影學院教授和博士導師。她的研究著作包括《電影中的電影：元電影研究》（南京大學出版社）和多篇刊登在《文藝研究》、《電影藝術》、《上海文化》、《世界電影》、《讀書》等刊物上的論文。楊弋樞的文學創作也刊登在《上海文學》、《山花》等刊物。

　　楊弋樞的電影作品從紀錄片跨越到劇情片，紀錄片包括《浩然是誰》和《路上》；劇情電影有《一個夏天》、《之子于歸》和《內沙》。其作品有在釜山國際影展、漢堡影展、台灣女性影展、香港國際電影節、北京獨立影像展等影展放映。

　　2015年5月19日楊弋樞來到加州大學聖塔芭芭拉分校參加《一個夏天》的放映活動。映後的討論包括楊導的文藝啟蒙，中國早期的數位電影，紀錄片《浩然是誰》和首部劇情片《一個夏天》。

楊弋樞。楊弋樞提供。

文化刺激與文藝啟蒙

您的成長背景是在八〇年代，那也是一個非常特殊的年代——文革剛結束，很多西方文化開始衝進來。能談談您個人的文藝啟蒙嗎？

我在江蘇中部的一個縣裡長大，八〇年代後半我是在讀小學。我的老家海安縣可能是一個文學氛圍還不錯的地方，學校老師裡面有在國家級幾大刊物發表小說的專業作家，也會有本地詩人到學校裡賣書。八〇年代的啟蒙，相比於已有文學、藝術、思想史的建構，似乎我個人的成長記憶是完全不同的。八〇年代結束的一個標誌是1989年，1989年我十三歲，讀小學六年級，那年夏天每天放學就趕緊回家看電視新聞。

八〇年代孩子相對自由，社會的焦慮點不在孩子身上，所以學校和家庭基本上還是一個自然生長狀態。我那個時候還沒有很確定的自我意識，讀的書也是以經典為主，四大名著這一類的；父母也會訂一些作文和文藝雜誌給我們讀，自己有興趣找來讀的五四時期的作家看得多一點。我記得小學時除了對魯迅的小說很有感之外，郁達夫早期的小說那種在國族和個人的痛苦之間苦悶的東西很打動我，我還對艾蕪、沙汀這些有流浪或流亡經歷的作家的作品很感興趣。我記得那時有一點模糊的想法，就是想跟艾蕪他們那樣，不上什麼大學，而是去行走。那時候對寫作是有興趣的。

九〇年代初讀初中的時候每週末會收聽短波節目，聽港台的流行歌曲排行榜，有電台還每週教一首歌，我就一邊記歌詞一邊學唱歌。這個短波並不容易收到，信號經常還會跳躍，一個大陸的、相對封閉的孩子費勁地去收聽港台最新的流行音樂，這個事情本身很有意思。這些都是特別個人的一些經驗。

真正的文藝啟蒙也許還是和閱讀有關。八〇年代整個思想思潮可能還是以出版這種形式給予我影響。國內的《今日先鋒》、《大家》、《天涯》

這些刊物都在九〇年代創刊，還有搖滾樂的期刊附音樂磁帶的。我真正帶著較多思考的閱讀，我覺得應該是從十六歲之後，那時候開始讀一些西方哲學、現代文學、藝術相關書籍。閱讀來自幾方面，一是國外翻譯過來的西方經典作品，一是當代中國的作品，一邊讀書一邊開始嘗試寫作、寫詩。也許我這一代人跟八〇年代成長的那批人有一個不同，就是我們很乖。（笑）我們特別守規矩。八〇年代比較向外，但我們這一代非常地個體化，是很孤獨的個體。

什麼時候開始對電影產生興趣？

看電影和錄像機（錄放影機）的普及有關，九〇年代中期開始家庭也都可以買錄像機了，市面上的可選的片並不多，但是一些香港明星的片子都可以看到，還有專門出租錄像帶的店。我在家用錄像機上看過李小龍的電影這一類的。後來我學電視編輯（就是剪輯）專業時開始大量看電影，有一些電影課程，自己也找能找到的電影看，基本上是VCD形式的，電影史裡各種類型的片子都可以看到。影響我迷上電影的可能還是基耶斯洛夫斯基（Krzysztof Kieślowski，編按：台灣譯名為奇士勞斯基）、安東尼奧尼、伯格曼，可能還有早期王家衛、楊德昌等等，看到這些導演的電影，被深深吸引。

我開始拍電影應該是跟新技術的發展有關係。2000年左右數碼攝像機開始在中國普及，我在2001年開始用數碼攝像機（DV），當代很多七〇後導演也是從DV開始拍電影的。這和2000年之前的第六代還是很不一樣的，像張元他們九〇年代拍電影，雖然在地下，還是需要膠片和那些大設備，需要和製片廠有一種合作，所以還是極少人才能做到的。但2000年以後，中國電影因為技術的發展有了一個很大的變化，產生了相當多數量的作品。其中像王兵《鐵西區》、胡傑的紀錄片，都是DV拍攝的。之前只喜歡看電影的人，到那個時候可以去買個攝像機，價格也不貴，一個人就可以拍。DV剛剛流行的時候，大家有機會拍東西，但對影像的畫質和電影的各種元素的意識還沒

有那麼強。我自己開始拍電影是跟有了一個輕便好掌握的攝影機有關。所以不管是在技術上還是美學上，那個時候就是一個個人寫作的時期，攝影、剪輯都一個人包辦了。

第二點就是跟當時的中國電影文化有關係。大概是1999年左右，開始有民間的一些影展，或在民間的一些咖啡館這樣的地方，或在大學裡面，都會組織一些放映電影的活動。當時放的電影都是國外的一些藝術電影，大家就開始看。有一些跟我同齡的獨立電影的導演，他們跟我有一個非常相似的經驗，都是從一個文學的狀態開始走上影像的狀態。我之前也是寫詩、寫小說，文字寫作。之後又有一個非常有意思的現象，我經常參加電影有關活動或跟人交流，會發現大家關注的都是「審查」問題，但實際上我們拍電影很多形成的經驗其實是跟「盜版碟」有非常大的關係，那個時候各國的電影在中國都有影碟。這很有意思，因為在院線看不到這些電影，但我們從影碟看電影的經驗其實是非常豐富的，什麼都可以看到。所以這裡有一個很有意思的想像，我不是支持盜版，但我們那個時候，除了盜版DVD，沒有別的渠道看到這些電影。這是一個特定時期的狀況。後來網絡平台可以看電影了，影碟看片時代可以說差不多結束了。

著手紀錄片拍攝

您的第一部紀錄片是《浩然是誰》，它描繪一群社會邊緣整天打架的小混混。可以談談當時的創作背景，您如何從文字轉向影像，又怎麼找到這些拍攝的對象？

首先它是跟個人的相遇有關係，剛好我碰到這些孩子的其中一個。我那個時候快要讀研究生，是2001年，我有一個很長的暑假，我回老家過暑假。假期裡看到這個孩子，他是我的堂姊的兒子。他是初中生，初二，老找我玩，他跟我說他在學校的事情。我覺得特別有意思，每一次他都會談得

手舞足蹈，打架啊、幫派啊，還有老師怎麼處罰學生這些，那些跟我自己的經歷完全不一樣的。其實我的同齡同學裡也有這樣的同學，只是當年我跟他們沒有來往，不暸解他們的真實生活，只有一種由主流價值過濾之後的粗暴的判斷，比如什麼是好的、什麼是壞的。等成年以後，特別是碰到一個特殊的青春期孩子，我開始對這種青春狀態有一種思考。這種青春狀態其實被很多人描述過，比如蘇童的成長系列小說，他的榆樹系列，或侯孝賢的和楊德昌的，以及其他台灣新電影描繪少年成長經驗的一些作品，也包括薩特（Jean-Paul Sartre，編按：台灣譯名為沙特）專門用存在主義思想去闡釋聖徒熱內，還有文化研究關注的亞文化群，比如《學做工》裡工人階級的孩子，這些會形成一種「角度」。我後來想，我拍的這些孩子，和所有反抗的孩子一樣，反抗這個世界的某些秩序，這個孩子不只代表他自己，他還代表著一種比較普遍的狀態。但，這種未被文化描述過的，蘇中地區這個特定的貧乏文化土壤裡的成長，又是獨特的。無論是從個人的經驗還是從文化的角度，我都有興趣去探索，去看看這是怎麼回事兒。

其實我是帶著一種矛盾的心理去拍，因為我覺得那些青少年對學校的老師的反叛性和對抗性，有一種恣意的東西，我覺得：「哎，我怎麼都沒有這種經歷！？」（笑）像自己都沒有過青春似的！但還有另一面，又覺得確實有問題，是有問題、有困境的少年。所以我就在這種矛盾的心情底下拍這個片子，而這種矛盾也變成我拍片的一個態度，是一種無法解決的矛盾，也是一種沒有必要解決的矛盾。所以我就以這種矛盾的態度開始拍。《浩然是誰》是對反叛的文化意義和背後的社會問題的一種呈現。

但《浩然是誰》的這種隨意的拍攝美學，現在很多人看都受不了，手持的攝影，粗糙的畫面，都讓人受不了。（笑）

《一個夏天》海報，2015年

轉向劇情片：用虛構展現真實

《浩然是誰》和後面一點拍的《路上》都是紀錄片，但後來拍了長故事長片《一個夏天》。有什麼樣的因素讓您從紀錄片轉為劇情片？《一個夏天》的故事怎樣產生的？寫劇本的過程怎麼樣？

一個很直接的個人原因是因為我自己的生活在變化。我那個時候從學生變成一個大學老師，我得有一個固定的時間工作，每週都有固定的時間上課，不像以前說走就能走。拍紀錄片需要時間上的靈活性，很多突發的事情，發生的時候我得在，經常需要那種隨時都可以走的一個狀態，但因為我在學校需要上課就不能隨時出去了。拍劇情片也是因為有寒暑假兩個假期，所以我拍的電影夏天或者冬天，現場拍攝通常安排在假期。

另外，中國紀錄片要拍的故事非常之多，但有很多尖銳的東西，紀錄片是無法拍到的，有很多事情不拍的時候別人都會跟你說，但一拿起攝影機他就不願意說了。我拍過一些紀錄片，包括經歷過文革的老人、民工子弟學校等等的人群，經常會有兩難處境，要嘛是覺得自己侵犯了別人的生活，要嘛是覺得被拍攝對象沒有足夠真實，這是一個困境。因為我個人對電影史的一個觀看，而且我也有寫小說的經歷，我自然就會有這樣的念頭，想要用虛構的作品去展現社會真實的一面。

《一個夏天》有兩個鏡頭拍魚缸，片子剛開始有一個鏡頭，攝影機透過魚缸來拍主角，然後接近結尾還有一個鏡頭把魚缸植在畫面的正中央，右邊是主角，左邊是她的老公。您對這兩個鏡頭有什麼構思或想法可以跟我們分享？

的確是很刻意的一個設計。劇情是在她丈夫回來之後，為了拍這個鏡頭，我們等了一個星期，我一直養這條魚。（笑）總之，就是想設計成那個

丈夫回來的時候有某種變化。是，一開始魚缸裡是觀賞魚，但後來換成菜場每天賣的那種食用魚，是很普通的、一種可以吃的魚。之前我們拍牠的時候，牠就是好好的，但等到要拍這個鏡頭的時候，牠不行的。拍完這個鏡頭，魚作了一個非常劇烈的掙扎，然後就死了。這種時刻常常讓人有一種敬畏之心，就是有一些時刻是神來之筆，超出了人可以做的計畫。我們可以養一條魚，但無法安排它恰好是拍完那個鏡頭後就死掉這種時刻。

丈夫和妻子隔著玻璃缸分布，這個和我對家庭空間政治的理解有關。儘管妻子盡全力尋找丈夫，回應社會空間的擠壓，但在私人生活裡，仍是一種分隔的、無法完全溝通的狀態。

還有一個烏龜，牠也是在這個片子裡有象徵意義嗎？

烏龜也是刻意放到那邊，牠一直努力地往上爬，但一直爬不出那個缸。還有一個大魚，其實那個空間對牠來說是不夠的。魚跟烏龜都是一直在努力，那種努力都沒有用。其實跟丈夫的情況是一樣的。

還有一個鏡頭是電影裡的一個角色在看一個日本動畫片，好像也是跟「慾望」有關係。

那個動畫片是《千與千尋》（編按：台灣譯名為《神隱少女》），因為電影裡的小千是在找父母，也是處理父母跟孩子的關係。所以跟影片有一種隱祕的聯繫。《千與千尋》裡還有一個鏡頭是因為父母的慾望過盛，他們就變成豬，雖然我自己在《一個夏天》沒有把那樣的東西呈現出來，我想總還是有這種未發展的線索，也是我向宮崎駿導演致敬的一種方式。

我覺得《一個夏天》呈現的母女關係有點非同一般，不知道您為什麼決定用這種方式來處理她們之間的關係？而且夏青的情緒一直挺克制的。

中國在這個時期有個現象，就是有一些兒童被拐賣。它當時是一個非常嚴重的社會問題。在這裡的話，因為主人公她都在想自己的事情，等回過神來的時候，她就特別緊張。但我沒有讓這個角色釋放自己的情緒，這個母親一直是一個壓抑的情緒。唯一的釋放是在廣場裡面，母親終於找到孩子，那也是整個片子的一個轉型。

這樣處理這個母女關係的確就是一種疏離處理，母親每天帶著她的孩子，一直在一起，這種形影不離呈現在影片裡已經足夠。她對女兒的疏忽恰恰讓小孩有了一點空間，所以片中也給了小孩一些獨自的空間。

這部電影使用的音樂，用得非常克制。表面看，好像沒有音樂，但還是有，只用在兩、三個地方。可以談談您對電影音樂的使用嗎？

是啊，這部電影的音樂用得比較極簡，其實我這部片的作曲寫了旋律感非常好的音樂，但我就是選了最簡單的那一點，且只有鋼琴，是手彈的鋼琴，沒有做過修飾的。加音樂的地方比如女主角跟她的女友，需要表達一種情緒，想用音樂來代替兩位女性的對話。還有一次女主角胃疼的時候，她撐在那個大柱子上，上面掛著很多文革時期的標語，那個地方用一些音樂是女主角沒有表達出來的情緒，一種疑問和不安感。我們還把巴赫（Johann Sebastian Bach）的音樂改了，做了一點點的調整變換，作片尾音樂，剛好跟這部片子的劇情和情緒挺配合的。

中國獨立電影的限制

可以談談中國獨立電影的現狀？一方面數位這種新的技術是人人都可以拍片，但同時放映和討論的電影的空間是否一直在萎縮？

是，這種公共空間越來越小，但因為朋友之間口口相傳，還是可以知道

的，不過不會流入到公共空間去。而且收緊的趨向會是一個被禁的狀態。2012年南京有一個獨立影展，後來被停掉，在那個之後有好幾個影展被澈底地停掉。像「雲之南」，宋莊的影展每年都會遇到很多困難，但去年（2014年）被弄到一個極端。他們的東西都被查收，甚至電腦都被抱走了。還有一些其他的影展陸陸續續都被停止了，公共平台層面上的這些影展都被取消了。

觀眾 ｜ 拍這部電影的時候會受到外界的壓力嗎？

我拍攝之前提交了一個劇本梗概，通常梗概提交電影局很容易地拿到拍攝許可。有了這個拍攝許可之後，沒有人會看你拍的是什麼，所以整個拍攝階段沒有什麼外部壓力，拿到拍攝許可之後也比較容易得到支持，像電影裡的警察都是真正的警察扮演，中醫扮演中醫。

南京大學沒有給我壓力，至少到目前為止。跟文革比，現在清醒的人還是比較多的。大家都有共識，現在共識的層面更多，所以得到很多人的支持。當然有可能會有一些像高華教授，有時候官方會把他邊緣化的，但同事之間都會認識到他的價值。只要沒有來自上面的壓力，同事之間絕對不會想迫害你。除非他有抵抗不了的壓力。

我這部片子的一部分資金是來自西安的一個文化投資集團，他們之前也做過民間影像展，剛好我們拍這部電影的時候他們那個影展受到了壓力。所以他們的民間影展澈底地轉向，變成放一些商業或國外的電影。但最後連他們自己投資的三部片子都沒有在自己的影展放，就是說，他們完全否定了他們之前的立場。

觀眾 ｜ 您的片子在中國公共場合放映過嗎？

我的片子在中國大陸的公共場合的放映主要是在獨立影展、學院交流環境放映，《浩然是誰》出版過DVD，之後被盜版後又被發布到社交網絡

上，所以私下看的人比較多。

觀眾｜您對中國獨立電影的未來有什麼樣的期待？

　　獨立電影有幾個層次。像「第六代」的王小帥、婁燁這些人都有一種轉變，從地下開始轉入影院院線。還包括賈樟柯，他也一直在努力要進入院線。這是一種狀態。

　　但還有另外一種，這也涉及到獨立電影的定義。在獨立電影社群那樣的一個感覺，它是很有自覺意識的社群，他們心目中的「獨立」是一種絕對的獨立。既是對國內的商業電影，包括政治上的獨立，甚至國外的影展和藝術電影發行系統，他們都是獨立的。像王小帥他們都還是用明星啊、完整的故事啊，用一些接近電影體制的語言等等。但真正的獨立電影社群包含了多樣探索。對海外的觀眾來說，後面這些多樣的電影比較難看到的。只有少數的中國電影專家特別去看或參加那些對話活動。這個社群的性質跟中國當下社會有更多的直接互動。在國際影展看到的中國獨立電影，它們和社會的互動少一些，可能還是在一種既定的封閉性敘事框架內講故事。我個人更看重獨立電影社群那種。

觀眾｜您製作過程有多長？您怎麼找到投資？能回報投資人的期待？

　　看這個電影，也許會問「為什麼有這麼多的室內的場景？」「為什麼室外的很少？」其實我在寫劇本的時候，就會考慮到資金。所以在設計故事的時候，就會考慮到這些。但我沒有被資金困擾過。我有一萬塊錢，我會去拍一部一萬塊錢的電影，我有二十萬，我拍二十萬的電影。《一個夏天》是拍完之後，我把片花送到陝文投，他們決定投一部分錢，然後在後期有一些彌補。我之前拍紀錄片的時候，也很少會從資金的角度去考慮，似乎都是在一個個人也可以承擔的範疇內拍電影。有一些影片的投資就需要和投資人有

共識，就是我們做這樣的電影，就要接受沒有回報，並且在即使沒有經濟回報的情況下依然要去做，可能正是價值所在。今天簡便設備那麼多，我覺得應該尋找一種不被資金困擾的製片模式。

<div style="text-align: right">白睿文　文字記錄；楊弋樞　校對</div>

楊弋樞導演作品

2002
《浩然是誰》（紀錄片）

2007
《齊齊來午餐》（短片）

2009
《路上》（紀錄片）

2014
《一個夏天》

2018
《之子于歸》

2022
《內沙》

邱炯炯：電影舞台的魔術師

　　我是遲遲到2023年才看了邱炯炯導演2021年的首部劇情片《椒麻堂會》，是我很久以來看過最具有爆發力和創造力的一部華語影片，甚至可以說是一部警世之作。將近三個小時的《椒麻堂會》穿插日常與史詩和陰陽間，又跨越幾十年的歷史來講述川劇小丑演員丘福的人生故事。除了丘福的人生軌跡，《椒麻堂會》更驚人的是電影的形式、語言、畫面和天馬行空的想像力。結合電影、繪畫、川劇與話劇，《椒麻堂會》創造出一個新的光影經驗。

　　傳奇電影背後的魔術師是邱炯炯導演。除了導演一職，邱炯炯還為《椒麻堂會》擔任編劇、剪輯師、美術師等職務。邱炯炯是1977年出生於四川樂山，從小接觸藝術和舞台。十七歲就讀北京東方文化藝術學院油畫系，隔年離校開始自己的創作生涯。其藝術作品跨越不同的媒介，從油畫到電影。邱炯炯曾拍了多部紀錄片，包括《姑奶奶》與《黃老老拍案》。《椒麻堂會》是邱導演的首部劇情電影。

　　2023年2月27日，我和影評人孫天行一起主持《椒麻堂會》在洛杉磯的首演，映後通過視訊與邱炯炯談談本片的創作過程。

邱炯炯。邱炯炯提供。

白睿文｜電影發明到現在已經一百多年了，什麼樣的類型都嘗試過，都玩過。當代電影裡頭，有真正「創新」的片子是非常難得。能夠創造一個新的模式是很少看到的。但這部《椒麻堂會》還真體現的一種從未看見的新類型，它把話劇、川劇、裝置藝術、電影、繪畫、和各種媒介都容納在一起，讓我看得非常新鮮，很有突破感，也呈現一種非常獨特的風格。可以談談您的「風格」是如何形成的？

　　首先，這個影片很龐大，它是一個個人的故事，但它的歷史背景和時間跨度都比較長，然後我們也沒什麼錢啊。（笑）我是拍獨立電影成長起來，所以我們一直把攝影機當作一個筆來用，就是盡可能在自己有限的條件內，把你的語言的特點發揮到最大。所以我選擇了這種方法。

　　我是在劇團長大的，《椒麻堂會》這部電影的男一號的故事來自於我祖父真實的經歷。因為從小在劇團長大，我最早接受的藝術啟蒙來源於這種舞台的視覺、戲劇、文學、方方面面的；在劇團裡邊，一點一滴地慢慢形成的，包括電影。我最早看的電影，也來自於劇團放的電影。他們放的一些默片或黑白電影。這是我電影的啟蒙，也形成了我對電影的很多看法，也給我留下特別深刻的印象。它可能影響我以後所有的電影語言的一種選擇。對我影響很大的導演包括費德里柯・費里尼（Federico Fellini），他也是用一種類似於馬戲團的小丑的角度去觀察他的世界。《椒麻堂會》也是講了一個小丑的故事，所以我們在一個封閉的空間裡，像馬戲團這樣的一個空間，進行拍攝。它特別像自己創造的一個世界，然後在裡邊進行自己語法的探索吧。所以我在這個攝影棚裡，儘量用一種藝術家的方法，因為我還有一個身分，我是一個繪畫者，我是一個畫畫的人。所以我儘量採取這種比較像童話或漫畫這樣的方式，然後有一種風情畫的感覺來展現。像四川人都比較幽默的，那裡的人面對苦難，他有一個很大的防禦體系，用幽默來度過苦難。所以這部電影也是在講如何用開玩笑的口吻來敘說他的苦難。所以我也是收到當地

的一些影響，因為我也是四川人。

　　最後的風格的形成都是自然而然的。我個人覺得我並沒有想要創新什麼，我只是在我的電影語言、藝術語言的系統裡慢慢地找到一些能夠和我自身的經歷和我美學判斷結合的一些東西，然後我把它重組，這樣就形成了現在這個片子的樣子。

孫天行｜您之前拍過多部紀錄片，但這算是您第一部劇情片。本片也是用了一種超現實主義的一個手法，也使用了很多戲劇和舞台的因素，包括布景。能否談談從美術的角度，您如何去設計這部電影的畫面？

　　我過去的紀錄片有相當大的部分不是拍人嗎？把人放在攝影機前面，讓他們講講他們的故事。加上我繪畫的工作的相當大部分都是關於肖像畫的創作，我會覺得這兩種都是類似的工作。所以我對人的狀態特別的著迷。人的經歷、人講述經歷的語法和方式……等等。我當年拍紀錄片的時候，拍一個又一個這樣的講故事的人。雖然《椒麻堂會》是我的第一部劇情片，我的整個美學的感覺，我個人的攝影機，真正感興趣的還是人的狀態以及他們的環境。比如說我們的很多布景都是畫出來的，都沒有在實境拍，我們都是在棚裡打出來的。然後我們用很多道具來作一種誇張式的表達。我覺得這特別符合人和他所處的環境裡一些荒謬的東西或關於命運的東西。還有一種黑色幽默的氣質，它跟這塊土地和故事發生的那個地方有關，這是它的一個特點。

　　這個故事其實是個非虛構的寫作。但我用的美學是儘量把它做成一種跟真實特別疏離的一種狀態。這也是舞台藝術本身給我的一個特別大的影響。在西方的戲劇和中國的傳統戲劇裡，這種手法很多的，雖然它們來自不同的方向，總而言之我是想把我所瞭解到的和我所學習到的一種方式融入到我的敘事中。從視覺上來說，它可以像一個很長的風情畫卷，不太真實，但有一些人物在裡頭完成他們生活上的使命，同時也造成一種情勢上的張力。我自己會很想看到這樣的一部電影，所以我就嘗試用這種表達方式！

《椒麻堂會》劇照，2021年

關於本片的美術和這種繪畫方法，就是具有一種繪畫性、一種平面漫畫的筆調。我是想用這種輕鬆的筆調來突顯宿命的悲劇。這也是我想表達的那種敘事的張力，時代和人的狀態。生命個體的鮮活和一種殘酷不可抗議的一種博弈。

白睿文｜在這樣的一個背景之下，您如何跟演員說戲？《椒麻堂會》有一些部分就是傳統川劇的調性，還有一些片段很像舊話劇的調性，但又有一些鏡頭可以看到演員傳達的精神是非常真實和動人，就是達到一種寫實主義的一個境界。從誇張的川劇到真實的部分，這種轉變很微妙，整個團隊從一個極端到另一個極端，但觀看的時候會覺得整體的感覺非常自然。您如何去設計演員的調性？

所有的演員裡，沒有一個是職業演員。除了在劇團演老師的那些演員——他是們正統川劇舞台劇的演員，但他們只是演一、兩場戲而已。但他們站在那兒完全是一個川劇演員的表演者的一個狀態。所以他們符合他們在戲裡面扮演的一個身分。其他演員基本上都是我的朋友，還有我家裡的人。《椒麻堂會》是在我的家鄉拍的，所以家鄉的親人和朋友也來協助我來完成這部影片。我覺得我對他們的熟悉就是一個基礎。而且我之前拍的很多紀錄片都是關於人，我對他們的觀察是有一定的積累的，所以我就力求他們在我的攝影機面前表現出他們自己覺得比較舒服的一個狀態，這是首先。他們站在我的鏡頭前面一定要舒服。像演Pocky麻兒的演員，他是我父親！而且我的父親已經在我的很多紀錄片裡都出現過在鏡頭前面。所以他對我的攝影機比較不怕，我們之間是有默契的。然後演丘福的演員是我當年通過中國獨立電影創作認識的朋友，我們有一個非常重要的合作條件：他們對我的電影語言是非常認可的。我們有這樣的默契以後，合作起來就比較順利。

所以講到「說戲」這個東西，我只是考慮我了解的人以及戲裡邊的這個角色，他們怎麼融合。這是我當時考慮最多的一個問題。所以最後電影就

成了這個樣子。

孫天行｜能否談談劇本的創作過程？

　　這個影片是這樣產生的，我祖父的故事我都知道的，而且我拍紀錄片的時候很多人都讓我拍一部我祖父的故事。但我祖父早在1987年——我十歲的時候——已經去世了。而且那個時候的老演員也相繼地都沒了，這些有趣的人都沒了，所以我一直沒有拍。我覺得回不了當年我祖父的那個狀態。一直到2017年的時候，我的父親寫了一部傳記，一本書，是關於我祖父的。他請我為他的書畫圖。每個章節裡面都加插圖，所以我用了兩個月的時間完成了十五張畫圖。我畫插圖的時候，整個設計根據我那個棚裡的搭景和場景的感覺來畫的。因為在這部片子之前，我還拍了一部紀錄片叫《癡》（*Mr. Zhang Believes*），它有一些劇情的部分就在那個棚拍的。所以我那個時候已經開始在棚裡用這種拍攝方式來探索。當時（為我父親那本書）畫畫的時候，我想那些畫相當於一個現場的感覺。所以畫完以後，我就突然覺得我完全沒有過癮，我的創作的慾望被勾起來了。我覺得我要用我的語法來寫我祖父的故事。

　　於是我2017年的5月分就開始寫作，一直寫到2018年的2月份。那個寫作的過程非常快，也非常瘋狂。只用了七個月的時間來完成，第一稿有十多萬字。當時寫的時候就在想，我如何在這個棚裡面拍這些場景？所以除了文學的劇本，內容的表達以外，更多是關於拍攝的一些構想。現在回想起來，是一個非常流暢和自然的一個過程。

白睿文｜您還採取一種非直線的敘述方式，這是如何產生的？一開始就有了這樣的一個結構？還是經過醞釀後才慢慢產生的？

　　關於電影的時間線，整個發生在陽間的故事是線性的，只是它中間有

穿插他死前的一些回憶，但那些回憶也是線性的。然後它另外一條線是關於陰間的，陰間的那個部分一直在探索和表達的一個主題，在探索四川人對生跟死的了解。反正我想把它做成一個生與死的一個宴會。就像四川人的農家樂，或者那種鄉間的婚禮或葬禮，用世俗的方式去猜想死後的世界。但整個做得非常的世俗化，非常符合我在影片想表達的日常精神。

孫天行｜到了片尾導演自己還出現在鏡頭前面，這是經過什麼樣的考慮？

講到我的出場，整個影片是關於死亡的傳說，只是我把場面寫得比較世俗，它等於跟活著的世界沒有什麼區別。遵循傳說，並延展，喝了湯的人失掉他的記憶，從此之後就進入下一個輪迴。就在這個階段，我覺得我應該出現。第一，這是一部關於家族史的一個寫作，然後作為一個作者，最後出現在那個地方會代表一種精神，代表一種有情感和溫度的東西。不管一個家族也好，或一個個體也好，最終會周而復始。還有一個原因，是它的「小丑精神」，因為這是一部關於小丑的影片，所以它也代表小丑的精神。小丑的精神就是個體的精神，個體那種特別頑強的精神，他不一定會微笑，但他可以開玩笑；他可以來一個不正經的表達，這就是他的尊嚴的底線。小丑的精神特別令我著迷，是我要去探索和表達的東西，所以我身為一個小丑的後代——我可能也是一個新的小丑——接著去參與這場循環往復的流水席。

觀眾｜雖然形式不同，您的片子讓我想到《霸王別姬》，因為兩部影片都是關於戲曲文化也都有類似的時間跨度。但您這部電影的結尾很有趣，到最後才完成丘福這個畫像，丘福平反了之後，就慢慢地淡出觀眾的視野，影片也慢慢地走上尾聲。這是否跟您家族有直接的關係？

這個問題不是很好回答。最後交代丘福的故事的時候，他在陽間的故事最後沒有一個像填空的方法來交代他以後怎麼樣，沒有跟觀眾說他文革以

上：《椒麻堂會》劇照，2021年
下：《椒麻堂會》海報，2021年

後會怎麼樣，我用了留白的方法，我只是通過別人的對話讓觀眾知道他後來重新回到台上。他可能是因為一些政治任務回到舞台上演一個飛行家，非常荒謬和悲涼的一個故事。但它也代表著他在舞台上的重生。

您提到《霸王別姬》，我想這種題材本就很少，所以大家才會覺得非常接近。但我也沒有把那個片子作為對標。我特別想用一種很日常的口吻，去敘述時代的灰燼灑落在微小個體身上的狀態，這裡沒有太戲劇化的表現，更偏重於日常，我覺得日常非常偉大。我幾乎在用一種反戲劇高潮的方式去講故事。不管來自於我祖父的經歷還是來自於我看到其他老人的經歷，他們通過日常生活，慢慢地消化著命運，直到生命盡頭。這種人不少，他們庸常而倔強。他們也許沒有那麼的戲劇化的故事，但其內在的力量給我影響很大。

觀眾｜您的電影的框架好像都受到建築、繪畫和舞台的影響，可以談談您在繪畫、建築和舞台之間的選擇？

關於frame（畫面框架）的選擇以及我運鏡的選擇都來自於肖像畫、繪畫和舞台劇給我的啟發。你看的每一個畫面，背景都是畫出來的，它的繪畫性是在形式上，但它的形狀更應該突顯它的繪畫性，所以整個影片像個廟宇或教堂裡的祭壇畫或文藝復興時候的祭壇畫。這個（背景）是比較淺，所以人的舞台就會突顯出來。

這就是一個連鎖反應。這是我們拍的那個棚的具體條件所決定，因為我那個攝影棚是非常非常小的，只有四百平米（平方公尺）。我們如何在裡面做這麼多的表達？很多東西一定要選擇一個符合條件，符合美學選擇，符合我自己在美學上做追求的東西。所以我放大了繪畫的那個感覺。這還包括鏡頭的移動，我基本上都使用左右橫移，移過來移過去，很像一個風情長卷，像中國畫慢慢展開的感覺。這些都是我儘量想做到的，就選擇這種方式。我是根據這些條件來選擇這些方式。既然選擇了這個方式，我就是要放大這個方式的特點，以及我所有的語言都會做到統一，包括表演上的戲劇化──都

是通過環境，人的狀態，一點點地突顯出來。後來就變成今天這個樣子。

最後呈現的東西是跟它的內容契合的。這個影片是講一個小丑的故事，是一個舞台演員的舞台人生。所以一切都是為配合這樣的一個內容。

觀眾｜因為您這部電影跟其它電影這麼不同，我很好奇，您創作過程中是個很自然的流程還是要有意識跳出這個框架，跳出現在電影製作這種框架？因為這部電影的風格確實不一樣。

我出生在七十年代末，成長在八十年代，所以除了川劇也有吸收日常的藝術，同時還有電影還有那些更現代的東西，包括文學。因為那個時候文革已經過了，我們能看到很多的書，電影也能夠看到了，包括卡通片。那些東西綜合影響我。今天形成的這部影片，其實有很多因素。我小時候接觸的戲院不是那種特別傳統的地方，它跟時代走得很近的一個地方。所以我的靈感不只是來自於川劇，它肯定來自於更多的綜合性的東西，有現代性的也有傳統性的。

而且我也從小離開了樂山去了北京，又當了藝術家做了創作。有了這些經驗之後，回去重構我對家鄉的回憶，這種「往回看」的動作也是特別重要的。所以我堅信我的影響是來自一個綜合性的地方，我不太偏向中方或西方，現代或古典，它就自然而然地形成我現在這個風格。從紀錄片開始，一直到《椒麻堂會》——我的第一部完全劇情片，但我覺得它還是在我的語法之內。我還會走下去，因為我沒有解決的事情還很多。但《椒麻堂會》的很多養分來自於電影史，我不知道你看了我的片子以後會覺得它是一個商業片還是一個文藝片，我自己也不太清楚，因為我看的當代影片很少。雖然我很努力地在學習、在看。反正，自然而然地走吧！我不預設我的路徑。今天用的方法肯定是從我過去的寫作狀態中一種癡迷形成的。我已經講過，我想把攝影機當筆來用。因為我一直在拍獨立電影，我一直在思考如何用一種比較環保的方式來拍電影？就是儘量避免無謂的消耗。比如，你有五塊錢，就拍

五塊錢的電影。這就是我拍電影的一種信念。做到最後就會有這樣的調子來出現，它比較自然。

<div align="right">白睿文　文字記錄</div>

邱炯炯作品表

2007
《大酒樓》

2008
《彩排記》

2009
《黃老老拍案》

2010
《姑奶奶》

2011
《萱堂閒話錄》

2015
《癡》

2021
《椒麻堂會》

IV.

《返校》，2019年

焦雄屏：華語電影的推手
蔡明亮：不散的光影
李耀華：台灣電影的新視野

從台灣新電影
到新類型

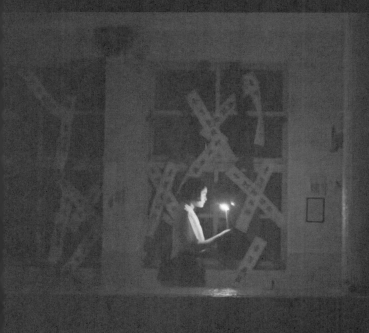

焦雄屏：華語電影的推手

　　四十多年以來，從引進西方電影理論到台灣到台灣新電影的崛起，又從到第五代走向國際，到華語電影的興起，焦雄屏一直是幕後的重要推手。出生於1953年的焦雄屏，獲得美國德州大學奧斯丁分校的影視專業碩士，後來就讀UCLA電影系的博士班。八〇年代她是台灣最有影響力的影評人，在中國大陸《新京報》、《南方都市報》、《大眾電影》、《看電影》，台灣《世界電影》、《天下》、《聯合報》、《中時晚報》，印度《Cinemaya》，美國《世界日報》撰寫專欄，出版的著作包括《黑澤明與楊德昌：焦雄屏電影大師手冊》（有聲書）、《法國電影新浪潮》、《拉丁電影驚艷：四大新浪潮》、《映像台灣》、《映像中國》、《黑澤明：電影天皇》、《風雲際會：與當代中國電影對話》、《台灣電影90新新浪潮》等四十餘部著作和編作。她策劃的《電影館》叢書已經有八十多本著作。除了著作之外，焦雄屏在電影教學和影展上也都有卓越的貢獻。擔任過金馬影展主席和台北電影節的策展人，焦雄屏在培養台灣的整體電影和觀影文化上下了非常大的功夫。

　　到了九〇年代，焦雄屏把視角從影評轉移到製片，從幕後的推手變成華語電影最重要的電影製片人之一。焦雄屏監製的電影包括港台和中國大陸的三十餘部電影作品，包括蔡明亮的《洞》、王小帥的《十七歲的單車》、劉奮鬥的《綠帽子》、關錦鵬的《念你如昔》、李玉的《觀音山》和易智言的《藍色大門》。

　　這次對談是2014年焦老師來到加州大學聖塔芭芭拉分校參加兩天的電影活動的紀錄。

焦雄屏。焦雄屏提供。

從看電影的習慣到看電影的專業

您是從小就喜歡電影嗎？是什麼樣的因緣讓您走上電影這條路？或「愛上」電影？

應該是從我家裡開始的。小時候我家裡有一個習慣，甚至可以說是一個「儀式」，就是每個星期六全家去看電影。看完，我們在回家的路上會經過麵包店。我爸會買咖啡和麵包，全家其樂融融地享受咖啡和糕點，回味一下剛看好的電影。所以看電影變成一種習慣。後來我父母不再去的時候，我還是每個星期繼續看。但小時候，完全沒想到我長大以後會學電影或變成一個「電影人」。因為那個時候的台灣沒有人學電影！甚至我在美國跟人家說「我主修電影」，台灣其他留學生會用一種疑惑的眼光看你說「啊？你要作明星嗎？」因為當時沒有人把電影當作一個嚴肅或學術上的研究課題。

我去德州大學奧斯丁分校的時候先主修新聞，但我對理論沒有什麼興趣，覺得很悶！所以我就閒逛到院長辦公室，院長祕書問我要做什麼？一時答不上來就說：「我想轉到電影系。」她問：「你現在主修什麼？」我答話：「新聞。」她又問：「是大學部還是研究生？」「研究生。」我回答。「那好吧，你填一下表即可！」五分鐘內，我生活一下子澈底改變了！所以你說「愛上」電影，我就是這樣莫名其妙愛上了！（笑）

還有一件事情應該提一下。我當年在台灣念新聞系二年級的時候，台灣的《世界電影》雜誌徵人，我就去申請。那個老闆看著我說：「好吧，你就當總編輯吧！」（笑）所以我大二期間進了那個雜誌社，什麼都不懂，但很勤奮，頂著很多人的工作量！後來那個老闆跟別人說，「我付她一個人的薪水，頂五個人！」（笑）我能做那份工作，除了勤奮，還有我超強的記憶力，看電影有點過目不忘。

剛才提到您小時候與家人一起看電影的「儀式」，當時您們看的片子主要是國片還是西片？您對電影的口味如何隨著時間的推移開始改變？

那個時候我們主要看的是香港商業電影。其實那些片子都是接著上海三〇和四〇年代的電影傳統。1949年後那些電影人從上海移民到香港，然後在香港拍的片子跟老上海三〇年代的老電影都很相似。尤其是用「家庭通俗劇」來講述國家的命運，這些都很像。我父母都是1949年從大陸來台灣，都有這種「移民」或「離散」的心態，所以他們看那些香港的文藝片和通俗劇，都會有一種共鳴。那個時候我們並不理解這些，以為這些電影都是在台灣拍的。到後來才發現那些電影都來自香港。

到了六〇年末和七〇年代，台灣開始大大地受到西方的影響，像搖滾樂文化，還有「嬉皮運動」影響到青年文化，後來整一代人突然間不看國片，只看好萊塢電影！如果你看楊德昌的《牯嶺街少年殺人事件》（1991）就可以看到這種轉變。楊德昌把那個年代的文化都表現出來，整一代人深深受到西方文化的影響，尤其是美國的搖滾文化。Elvis（貓王）、Beatles（披頭四）、Ed Sullivan show（蘇利文劇場）、TV文化，從77 Sunset Strip（《影城疑雲》）到Combat!（《勇士們》）、I Love Lucy（《我愛露西》），都深入年輕人的心理。

參與台灣新電影運動

您剛提到楊德昌導演，而您從德州回到台灣的時候，剛好趕上了「台灣新電影運動」的巔峰，當時楊德昌也是這個運動的主要一分子……

其實我從奧斯丁回到台灣的時候，沒有想到自己已經成名了！因為我在奧斯丁期間就開始寫一些電影評論，寄到台灣去發表。那還是戒嚴時期，台灣只有三大報紙，我寫的影評很容易被看到，因為學術派觀念新，受到讀

者的肯定，結果編輯要我開專欄，每星期都要交稿子。那個時候讀者非常需要這種來自外面的資訊，所以我一下子走紅了！但因為我人在美國，自己並不知道！後來碩士拿到之後，我的朋友打電話來問：「你到底要在美國待多久？該回國了吧！」我就收拾行李回去了。回國後，對台灣的情況非常失望，根本沒有像樣的電影文化，大家看的都是一些二流的爛片子，很多邵氏的功夫片和武俠片，還有瓊瑤式的愛情電影，就是所謂的「三廳電影」，因為所有的事情發生在客廳、咖啡廳和餐廳。（笑）我覺得非常鬱悶！後來開始跟我的幾位同輩講，便發現還是有一些人真的瞭解和關心電影，像黃建業和王墨林。因為我在媒體工作，我開始組織一些活動，讓這些人聚集在一起。那個時候我的影響力很大，我給任何一部電影正面評論，它會大賣座！我要是批評了某部電影，它的票房會很慘！但這種「力量」也讓我懼怕。開始會有很多人攻擊。你說一部片子是好的，那沒問題，但你要是批評某一部電影，背後那些人會採取任何手段來打倒你！那個時候我二十幾歲，需要面對整個社會上的很多批評和攻擊。實在不容易，但我沒有動搖。

我堅信台灣需要一種新的電影，所以我組織一個活動叫「華語電影票選」，也邀請了文化名人如小說家黃春明，還有一些學者如蔣勳、唐文標擔任評審。第一名選出是《在那河畔青草青》，導演是當時沒人認識的年輕電影人叫侯孝賢。名導演比如許鞍華和徐克的名次都落在後面。大家開始問：「這位侯孝賢是誰啊？」他過去拍瓊瑤式電影！（笑）我就約他訪問，當時侯孝賢還燙了頭髮！像那種二流的小混混！（笑）那個訪問我感覺他很不高興，因為我太學院派，他對「電影美學」是一點都不懂！那個時候他最喜歡的是一部西片叫*Crossroads*（《十字街頭》），是一部一般般的英國片。（笑）多年之後，他告訴我當時對訪談抱著一種敵意，卻開始反省一些人在嚴肅對待電影，嚴肅對待他的作品。於是他的心態開始改變，拍電影就比較謹慎，比較嚴肅。

後來張艾嘉籌備一系列電視劇《十一個女人》，發掘其他青年導演。大學生也給我們很大的支持！為什麼會變成一個「運動」呢？不只是需要電

影人和評論人，更需要學生和年輕人的支持和肯定。需要有意識的觀眾們（conscious viewers）。

等台灣新電影開始形成的時候，您什麼時候意識到這是一個「電影運動」好比香港的新浪潮或早年的法國新浪潮？

我大學期間當時流行鄉土文學運動，像黃春明、陳映真、王禎和的作品呈現的是一種我們當下的現實。我還記得在奧斯丁期間看了一部電影叫 *Bye Bye Brazil*（《再見，巴西》，1980），非常震撼，因為它的背景很像台灣！把現代和傳統作了強的對比。我看的時候非常感動，回國後我老跟朋友說，「我們也應該有這樣的電影！」因為我們已經有非常豐富的文學資源，比如白先勇和黃春明的小說，我們只是需要人來拍這些故事！所以我們有一批人開始提倡要建立一種屬於自己的電影文化。那個時候我們也很羨慕香港，因為那個時候許鞍華、徐克、譚家明都已經成就了香港新浪潮。雖然香港的新浪潮是商業電影體制內的一個運動，但他們給商業電影帶來一種新的氣息。

在台灣卻是完全不一樣的情況。我們用的是一種新寫實主義風格，有意識去記錄我們過去的經歷。比如，我們的父母基本上都不想談過去。因為對他們來說，歷史就是一個創傷。他們永遠無法回到大陸，也特別想念在中國的親戚。這是一種「痛」，與祖國被分離的痛，與家人被分離的痛。所以他們從來不說過去的事情。我們的歷史課本也是講不清楚，到了辛亥革命之後，所有的現代史都是非常模糊。這是因為蔣介石戰敗這個事實，官方不好處理。所以我們在台灣長大的一代不知道的事情太多了！比如說，我們知道有一個所謂的「二二八事件」，但只要一提，周邊的人都會馬上讓你閉嘴，不要講下去。所以歷史就變成一種「謎團」。那些功夫電影，三廳電影跟我們的現實狀態毫無關係！所以那個時候整一代電影人和觀眾都非常渴望可以在大銀幕上看到反映自己文化和歷史的電影。台灣新電影就是從這裡開始有

意識地推動。也就是說，作為運動，我們希望借電影理解歷史，不希望近代史一片空白。

也就在台灣新電影剛開始的時候，觀眾開始通過電影發現自己的過去和被遺忘的歷史記憶，您那個時候也開始大量介紹中國大陸的電影和導演到台灣來。八〇年代您除了推動台灣新電影，也有出版大量的文章和書籍來介紹大陸電影，比如跟第五代的主要導演都做了深度訪談，也寫了大量的影評等等。

其實在寫碩士論文時，教授讓我看Jay Leyda的*Electric Shadows*，我翻了幾頁，便發現我什麼都不懂！整本書我唯一認識的是阮玲玉。我母親曾告訴我，阮玲玉在二十五歲的時候就自殺了，是當時的巨星。但對中國電影歷史我是什麼都不知道的。後來我第一次去香港看了一部中國電影叫《我這一輩子》，我前面提到那個「謎團」，我突然發現有些歷史就在銀幕上！那個時候我對中國大陸的近代史是毫無瞭解。所以我意識到看那些老電影的重要性。我就開始積極找機會看那些1949年前的老中國電影。專門跑了一趟日本，去看一個「中國三〇年代和四〇年代經典電影」回顧展。他們放了四十部電影，但只有週末的時候才放。所以我在日本待了三個月，就是為了每一個週末看兩、三部電影。去UCLA攻讀博士班時，上了程季華開的「中國電影史」課。回台灣的時候還帶了很多電影方面的書和錄影帶，我還把那些中國老電影的錄影帶拆開，把裡面的磁帶抽出來藏在我口袋裡！像間諜一樣。但經過海關的時候，他們把我的行李箱一打開便叫：「禁書！」結果那些關於中國大陸電影的書和錄影帶都給沒收了！看到我那些珍貴的書被沒收真是好難過。那個時候就是這樣，實在沒有辦法。

我回台灣推動新電影運動，並帶電影參加不少歐洲的影展，又被不少人攻擊了，他們會說：「你別把這些片子拿到國外無人知曉的小影展來騙我們！」後來在威尼斯拿到金獅獎，那是世界三大影展之一，攻擊新電影的聲

音才小了！

　　在日本的地鐵上讀到一篇關於《黃土地》的文章，我一下子迷住了！那是導演陳凱歌描寫攝影師張藝謀的文章，寫得真好，我看得很感動！回國後，我把那篇文章複印了，給了侯孝賢、朱天文這些人。讓他們瞭解大陸電影的近況。侯孝賢被吸引了，他覺得挺有意思。後來聽說《黃土地》要在紐約的「新導演，新電影」（New Directors, New Films）系列放映，《童年往事》也被邀。他就說，「我一定要去！也許有機會認識陳凱歌！」侯導達到紐約之後，發現陳凱歌已經去費城了！（笑）他和朋友還租車趕到費城專門去找陳凱歌！但令他失望的是陳凱歌竟然非常冷淡。當時我們無法直接去中國大陸，大陸的電影人也無法來台，但我們經常會在國外的各個影展聚會。我們總是聊聊聊，一邊聊，一邊抽菸。到後來因為煙太多，酒店的警衛還會來上門來因為擔心著火！（笑）我們便開著門，讓煙散掉，但因為我們聊得太開心，隔壁的訪客會嫌吵！（笑）很戲劇化！我們好像被分割的家庭終於團圓了。我們很想瞭解大陸幾十年以來所發生的真實情況，他們也想瞭解台灣的種種事情。所以大陸影人跟台灣影人這種關係發展得很快。我們覺得像多年失散的兄弟姐妹，關係很親密。這也維持到九〇年代中旬。

當代華語電影的轉變

　　一眨眼，三十餘年已經過去了！這三十幾年以來，不管是「第五代」或「台灣新電影」的原班人，他們都經過好幾個不同的創作階段：從自傳題材的影片到試驗性的作品，又從懷舊電影和近代歷史題材電影到武俠大片和商業巨作。您怎麼看他們的轉型和風格上的銳變？

　　我們走的路有時會交叉，有時是分開的，但總地來說都經歷過巨大的變化。在這個變化中，國際影展扮演了非常重要的角色。國際影評人、學者和台灣導演進行專訪，我經常幫忙擔任翻譯。從這個角度，我能很清楚地看

到比如侯孝賢的轉變。一開始他對電影美學和電影理論毫無瞭解，比如問到「場面調度」（mis-en-scene），我需要給他解釋這些概念是什麼意思，也會修正他的回答。有時候他甚至說：「我們就假裝在談這個問題，你就幫我回答吧！」所以你要是看他早期的訪談，實際上很多的答案部分是我共同提供的！（笑）但時間久了，他一直在努力學習，進步也很快。對他來說，那個階段就像上電影課，一下子需要趕上國際電影文化的論述和電影理論的許多概念。但楊德昌完全不一樣。

楊德昌本來就是一個哲學家。從一開始，他已經是思想家。他也是深受Antonioni（Michelangelo Antonioni，安東尼奧尼），Bergman（Ingmar Bergman，伯格曼），Herzog（Werner Herzog，荷索）等大師的影響。德國的新電影浪潮也給他滿大的啟發。他一直在思考儒家傳統的虛偽性，比如他拍的《獨立時代》就是探索這個問題，或用《麻將》這部電影來探索台灣社會如何跟國際的全球經濟連在一起。所以他走的路又不一樣。我寫過一篇文章說李安尊儒，楊德昌反儒，很有意思。

中國大陸的陳凱歌、張藝謀、田壯壯導演的轉變更接近侯孝賢的情況。他們都走上國際，也開始思考外面對他們作品的評價。因為國際影展促使他們成熟得比較快，這是他們電影事業上的開端。到了九〇年代，一切開始改變。很多第五代的代表作品被禁，台灣電影也開始失去它的觀眾。對台灣電影來說，1989年的《悲情城市》是一個巔峰。當時剛剛解嚴，觀眾能夠通過電影瞭解過去的歷史和那些比較激進的政治思想。《悲情城市》和其他關於白色恐怖的電影讓觀眾理解過去所發生的事情。但到了九〇年代以後，老百姓可以從各種書籍和雜誌得到這些資訊，不需要這一類電影。觀眾開始疏離電影，第五代和台灣新電影就開始衰落。這種衰落一直持續到千禧年。在《臥虎藏龍》巨大的成功之後，2002年的《英雄》才接續有一個大的轉變。當時沒人預料到一部電影可以在中國大陸有三千萬美元的票房，而現在（2015年）看，五年內中國應該會是全世界最大的電影市場，將是百年以來好萊塢的全球電影霸權第一次受到挑戰。（焦雄屏注：疫情期間中國的確升為世界最大市場。）

所以到了2000年以後，第五代導演轉型面對新市場。陳凱歌、張藝謀都拍了武俠大片。台灣新電影的導演苦於面對台灣市場的危機，開始找海外投資。像侯孝賢和蔡明亮開始拍「跨國電影」（transnational cinema），他們關注的對象不再是台灣。侯孝賢拍的《咖啡時光》向小津安二郎致敬，是日本製片公司委託他拍的。他也拍了《紅氣球》，是法國人投資，向1956年的法國經典老電影《紅氣球》致敬。這些電影都不以反映台灣的社會現實為主，他們都把視角放到巴黎和東京這些地方。所以現在完全不一樣，這兩處電影人經歷過太大的變化！

　　您剛提到九〇年代的電影市場，我想回到那個階段。因為從創作的角度來看，九〇年代的台灣是個充滿活力和創作力的階段：蔡明亮和李安的早期作品都是那個時候出來的，陳玉勳的《熱帶魚》也那個時候發行的。您在《台灣電影90新新浪潮》這本專著中，也對台灣電影在九〇年代的卓越藝術貢獻提供了一個非常全面的紀錄。但恰恰也是那個時候，台灣電影的本土票房紀錄面臨空前的低潮，甚至有幾年台灣電影市占率只有百分之三！台灣電影工業基本上都垮掉了。背後的原因，有各種說法：楊德昌曾說是發行的問題，還有人說是因為投資人把錢都投資到香港電影，還有人說是「藝術電影的惡性循環效應」，說電影越獲獎本土觀眾越不感興趣，因為他們覺得這又是特別鬱悶和乏味的「藝術電影」等等。據您個人的觀察，是什麼原因造成了台灣電影市場在九〇年代的萎縮？

　　我想因為社會在轉變。整個八〇年代台灣經濟一直在起飛，東西都很便宜，大家都開始到國外去旅行，但到了九〇年代社會開始變化，各種政治紛擾，整個社會出現分裂，支持國民黨和支持民進黨互相對立。這種分裂讓很多人失望，對未來失去信心。很多人失去他們原有的理想和方向。台灣電影人意識到這種改變，電影開始反映這種「絕望」或「疏離感」，很多電影裡是人跟人之間無法溝通，人物對自己的自我認同比較模糊和繚亂。電影裡

不再有長鏡頭和那種溫暖的氣氛或對未來的展望，反而都是一種「斷裂」、「疏離」，人是被孤立起來的，電影的節奏變快，讓人無法找到自己的位置。這些電影比原來更加「藝術」而觀眾沒有興趣。觀眾本來生活中就不快樂，你現在還要他們看讓他們更加沮喪的電影？蔡明亮本來是我的學生，我還為他擔任過監製，那個時候我邀請朋友去看我們做的新片，他們常回答說，「哎呀，拜託饒了我，看電影還要受苦！」那個時候跟國際影展的策劃人溝通，他們也會說，「請你一定要告訴侯孝賢不要再用那種長鏡頭來拍打架！要是再看那樣的鏡頭我會吐！」所以不管是國內還國外，大家對這些電影的重複性出現負面看法。而且電影人跟媒體之間開始出現張力，像蔡明亮經常批評台灣媒體，媒體（包括記者和評論人）也常批判台灣電影。政府也很矛盾，因為他們不知道該支持誰：是要為台灣的商業電影提供資助，還是支持那些在海外獲獎但在國內沒人看的電影？整個八〇年代這種爭論不斷。只有到2000年以後，時局才開始有一些好轉。

從專業影評跨入電影製作

我九〇年代在台灣讀書，身為留學生都想多多學習當地的文化，所以一有機會就會想去看華語電影。但每次請台灣的同學跟我一塊去，他們的回答總是：「我不看國片！」但就在台灣電影市場最不景氣的時候，您竟然選了那個時候來創辦自己的製片公司——Arc Light（吉光電影公司）。為什麼會在那個時候決定從影評轉向製作？

就是因為那個時候我每次到國外影展，策劃人和影評都會說：「我們不想再看那種電影！」我開始覺得自己有種責任為台灣電影做點事情。首先試圖說服一些人改變電影風格。另外一個原因是因為1996年，香港快要回歸大陸，我非常肯定全世界媒體都會關注這個事件，但，會用客觀紀實的立場。而我卻想個人化主觀一點看歷史。所以我跟許鞍華和關錦鵬聯絡，他們都是

我多年老友，我請他們用非常個人的角度來拍關於香港回歸的紀錄片，回顧以前的香港，他們都同意了。關錦鵬拍了《念你如昔》，許鞍華拍了《去日苦多》，都是以個人角度回望他們在英殖香港期間的成長，同時也隱隱表現對未來的焦慮。這是我當製片人的開始，因為當時就是想做一些跟別人不一樣的電影。這兩部電影有很多非常寶貴的材料，因為它們跟官方如CNN看歷史完全不一樣。

後來我又跟法國的奧利維耶・阿薩亞斯（Olivier Assayas）合作一部關於侯孝賢的紀錄片《侯孝賢畫像》，他也是我多年的好友，長期支持台灣電影。另外也拍了一部關於台灣外勞的紀錄片。我作製片人一直跟著時勢，不只是限制在某一種固定的台灣經驗，就是想做一些不一樣的電影。

通過您製作的電影，可以看到您對跨越不同地域的興趣。您甚至做過一個「三城記」的系列，這個系列就請了來自香港、台灣和中國大陸的電影人來拍屬於自己的城市的電影。而在當時，「中國」、「台灣」和「香港」的電影風格和製作模式各自完全不同，甚至個別地區的整個美學也不一樣，當時只要看幾秒鐘，就可以分辨出是來自哪一個地區的影片。但這十五年以來，三種電影走得越來越近，演員和製作人經常相互合作，原來很清楚的邊界，現在都變得很模糊。到現在（2015年）談「中國」、「台灣」和「香港」電影的區分還有意義嗎？還是我們已經進入一個新的華語系電影時代？

現在的主流是商業性的合拍片，很多人開始用「華語電影」來描繪這種新的模式，但卻是越來越難分。甚至「華語電影」這個詞，也是受到爭議的，因為有時候會有在中國拍的外語電影，所以在這樣的情況下「華語電影」有點不成立。所以我覺得這是一個「過渡階段」，正在改變之中，但因為這種改變實在太快，大家有點跟不上。最大的主流是針對中國大陸巨大的電影市場，但在台灣和香港有一些聲音想對抗這樣的趨勢。比如有些電影是專門針對台灣市場，在海外基本上是沒有票房的。有一部分應該還帶有政治

寓意，不顧大陸的電影市場。有時候這種帶著本土意識的電影會得到觀眾的支持，甚至有幾部也獲得中國大陸觀眾的肯定。但大部分只能在台灣放映。

製片人有很多種：有一部分人只管錢，還有一些會非常積極地參與製作過程中的每一個細節。身為製片人，您一般的採取什麼樣的工作風格或製作模式？

我不是那種很成功的企業家，因為我沒有私人飛機！（笑）我主要做的片子，都是我喜歡的題材，都是我感興趣的故事。我不管市場或國際影展獲獎的可能性，最主要是我要覺得它值得投資我的時間和精神。我不太善於走那種大企業家的路線。比如說我不會開拍之前去弄置入性廣告（product placement），拍得像大型廣告。所以每個投資總希望找到跟我有一樣藝術追求，或有相似人生觀的人來合作。我想給導演足夠的自由，因為有一部分的導演是我以前的學生，還有一些是年紀比較小，我不想給他們壓力或讓他們覺得有指導人干涉，所以我不喜歡去拍攝現場。但最初劇本階段還有最後的剪輯過程，我都會積極參與，也可以在這兩方面有更多的貢獻。

您身為製片人，最大的挑戰是什麼？拍華語電影，每一個地區應該也有屬於自己的特殊挑戰吧？

每一部電影都有它自己的挑戰吧！每一部電影都有屬於它自己的困難！不能問最大的挑戰是什麼，因為每一部都不一樣！而且像我這樣的製片人，無法重複自己。拍電影會遇到各種各樣的人、各種各樣的情況，所以製片人需要關注所有的細節。有時候你疏忽一、兩件小細節到最後會造成一個大災難。我學到製片人隨時要警惕，它跟教書，寫書或辦影展完全不一樣。但也會得到意外的喜悅，等到你在大銀幕上看到自己的影片，看到觀眾的反應，那是最讓人驕傲的時刻。記得《十七歲的單車》在柏林影展競賽，首映給片

商看的時候，我從側門進戲院。當我走進那個剎那，一看到大銀幕上的電影畫面，差點流出眼淚。因為有兩年多的籌備和拍攝，酸甜苦辣一湧而出。

您大部分的電影都是比較小的製作，所謂的藝術電影或人文電影。但最近您還拍了一部比較大的製作《白銀帝國》，是由郭富城主演的大片，跟您過去做的電影完全不一樣。不太像「焦雄屏監製」的電影。前面談到不同電影提供的不同挑戰，像這樣的大製作，最大的挑戰是什麼？

對我來說，這是一個新鮮的經驗。製作小成本電影與大片流程、創作實質、演員素質、資金調度都完全不同。我必須學習。這部電影是台灣當時首富郭台銘投資的，他請了一位女導演姚樹華來拍，我很早就認識她。姚樹華的背景是戲劇，對電影不太瞭解。對我來說，這恐怕是我拍片最痛苦的經驗。找演員和技術人員很困難。那時每次到拍攝現場，總有人會跟我說：「不幹了，因為導演提出的要求不合常理。」我也得學習合拍片這個模式，跟我過去做片子的方式完全不一樣。然後還要與沒有製作經驗的導演溝通，我後來也瞭解為什麼找演員和技術人員那麼困難，他們會問：「這是導演的處女作嗎？如果是，我不要接！」因為時間與溝通成本太大。

華語電影的世界趨勢觀察

如果年輕人要在台灣研究電影或學電影製作的話，目前的台灣電影研究和製作情況怎麼樣？我們都知道在美國大家都會申請南加大、紐約大學、加州大學洛杉磯分校這些地方。在中國大家都申請北京電影學院和傳媒大學，但在台灣這個環境學習電影的現狀如何？

我和李道明在國立臺北藝術大學（北藝大）一起創立了電影系，國立臺北藝術大學是台灣最好的藝術學校之一，每年都有好多人申請。除了我們

這個學校,還有國立臺灣藝術大學(臺藝大)和國立臺南藝術大學(南藝大)也有電影專業,此外世新、輔仁、政大也有影視相關課程。每個學校都訓練出不同的電影人,比如臺南藝術大學有很多傑出的紀錄片導演。

台灣電影教學在李安獲奧斯卡獎之後,突然間很熱門!所以現在台灣學電影競爭很厲害。在台灣學電影的好處是政府有很多補助,中央政府有補助,地方政府都有自己的電影局也有很多經費可以申請。年輕導演拍片的機會非常多,也有滿多地方影展可以展示他們的作品。但台灣缺乏的是電影工業,我們需要更多的製片人和發行人。還有媒體與平台改變很大,現在評論界偏影話,對深度沒有興趣,評論界不會像我們那時扮演領導潮流的角色。

能否請您談談華語電影與好萊塢的關係?這幾年華語電影和好萊塢的合作和互動越來越多:大陸著名導演如張藝謀和馮小剛請了好萊塢的大明星來出演他們的電影,還有近幾年好萊塢的著名導演如李安、馬丁·史柯西斯、盧貝松(Luc Besson)都去台灣拍電影,還有好萊塢的一部分大品牌系列電影如《X戰警》(*X-Men*)、《變形金剛》(*Transformers*)、《浴血任務》(*The Expendables*)等都開始用中國演員。身為華語電影的觀察者和參與者,我們好像來到了一個新的階段,就是好萊塢和華語電影的新交叉口,您怎麼看這種現象?

好萊塢絕對不會想錯過他們進中國市場的好機會。現在好萊塢想盡量找機會進中國。最近中國放映的外語電影從二十部漲成三十四部,分的票房收入比例也有所增加,所以好萊塢的大製片公司都在想辦法進入中國市場。但政府一直把市場管得很嚴。中方的一個目的是要國產電影和國際製作合併,要把好萊塢的技術引進到中國來提高華語電影質量;同時,從意識形態的角度來看,他們還是害怕好萊塢電影會給中國帶來「精神汙染」!但這種互動,每天都有新的變化,所以未來會怎麼樣,很難講。曾有人邀請我到青島,幫他們辦一個國際影展,我們聊了大約兩個月,突然他們說:「已經有

別人在做了。」我說：「真的？怎麼會這麼快？」他說，「對啊，他們今晚就有紅地毯！」我又問：「那他們準備放什麼樣的電影？」他說：「他們不放電影！只有紅地毯活動！」我覺得非常奇怪。後來請我助理上網查，發現真的有好萊塢十幾個大明星到青島參加活動，但沒有電影放映，只有紅地毯，拍照環節！所以李奧納多·狄卡皮歐（Leonardo DiCaprio）、約翰·屈伏塔（John Travolta）、妮可·基嫚（Nicole Kidman）這些人都乘坐私人飛機到中國，走完紅地毯，就走人。

後來在台灣又見到一位導演朋友，他說：「我剛從澳門影展回來！那裡有一堆好萊塢大明星，他們一上台講話都會說『我愛中國！』」後來又遇到澳門那個活動的策劃人，他說：「我3月份要在好萊塢辦一個大型活動，到時候你一定要去啊！」這些奇特的現象，把影展當成紅地毯走秀，可見中美文化間尚有一些隔閡和鴻溝需要時間來磨合。〔焦雄屏注：回看這個談話，遠在疫情之前。COVID之後，世界局勢大變。地理隔閡與文化溝通都幾乎斷絕。好萊塢及外界電影要進入中國市場很困難，中國電影市場也在疫情和西方世界新冷戰情勢下對意識形態格外注意。華語電影界（包括台港澳）都面臨嚴峻的考驗，需要大家的智慧來打破悶局。〕

白睿文　翻譯；焦雄屏　校對

焦雄屏監製作品表

1997
《望鄉》（徐小明）

1997
《念你如昔》（關錦鵬）

1997
《去日苦多》（徐鞍華）

1998
《男生女相：華語電影之性別》（關錦鵬）

1998
《洞》（蔡明亮）

2000
《命帶追逐》（蕭雅全）

2001
《十七歲的單車》（王小帥）

2001
《愛你愛我》（林正盛）

2002
《藍色大門》（易智言）

2003
《幽媾》（郭偉倫）

2003
《二弟》（王小帥）

2004
《五月之戀》（徐小明）

2004
《綠帽子》（劉奮鬥）

2006
《血戰到底》（王光利）

2007
《蘋果》（李玉）

2007
《戰・鼓》（畢國智）

2009
《白銀帝國》（姚樹華）

2009
《聽説》（鄭芬芬）

2009
《如夢》（羅卓瑤）

2010
《愛你一萬年》（北村豐晴）

2010
《觀音山》（李玉）

2010
《初戀風暴》（江豐宏）

2010

《我，十九歲》（鄭乃方）

2011

《大同：康有為在瑞典》（陳耀成）

2013

《被偷走的那五年》（黃真真）

2016

《上海王》（胡雪樺）

2016

《超少年密碼》（鄭芬芬）

2017

《豬太狼的夏天》（宋灝霖）

2019

《半鏡》（杜天甫）

2020

《上海王2》（胡雪樺）

2020

《再見，少年》（殷若昕）

2022

《畢業進行時》（宋迪）

蔡明亮：不散的光影

　　第一次跟蔡明亮進行對談是2003年，經過將近二十年的時間距離，我們在2021年5月19日的晚上又在線上見面。當時因為新冠疫情，全世界都在一個半封閉的狀態之中。這種封閉又讓我們重新思考蔡明亮電影的意義，從《洞》裡爆發的新瘟疫到《不散》的封閉空間和蔡導其他電影中處無不在的孤獨之情。因此我們就是從疫情入手，但在九十分鐘的對談中還談到導演與李康生的合作、音樂的使用、他如何從戲院轉到美術館，還有二十年以來電影風格上的變化。只可惜文字紀錄無法傳遞整個對談結束後蔡導演特意清唱的那一段〈夜來香〉。在大家半封閉在家的期間，聆聽蔡明亮獻唱這一段動人的老歌，與他的電影一樣，是另外一種又孤獨又美麗又讓人欣慰的憧憬。

蔡明亮。蔡明亮提供。

背離市場壓力，做自己的電影

我的第一個問題是關於新冠疫情，從某個意義上它已經改變了我對您電影的很多看法。您的電影帶著一種預言性，就像電影裡的人一直在喝水，剛好今年（2021年）在台灣缺水非常嚴重。由於疫情的關係，很多戲院關閉了，美國很多連鎖影院也都倒閉了，讓我想到《不散》，它也是電影或者觀影的一個結束，或者對此的一個思考。還有您許多電影裡面，人物都非常孤獨和異化，大家都關在自己的房間裡，處於一種隔絕的狀態。今年也剛好因為疫情，全世界都封城了，每個人要學會孤獨面對自我。我很好奇，這樣的環境之下，您重新回看自己的片子是否會有一種全新的理解，您如何看這樣的現象。

我倒是很少回頭看我的電影，有時候我都忘了我拍了什麼。反而是我很愛觀察自己的生活，這幾年我就發現自己的身體不是很好，身體的不舒服看醫生也找不到原因。後來有一天我恍然大悟，我可能是很早就得了一種病，一種都市人才會得的病，叫恐慌症。不知道在怕什麼，對環境非常敏感和恐懼，特別害怕坐飛機，一上飛機十幾個鐘頭我都在看佛經，讓佛經來安慰我。所以我覺得我以前就有這個問題了，只是以前很年輕沒有意識到，可能跟生活在都市裡，生活在一個快速改變的環境裡的一種反映。比如我到現在也不會用電腦，看電影裡科技的東西我會很驚訝，感覺自己永遠不會碰觸到這一塊。但是你就知道這個世界在不停消耗，電影也在不停消耗，整個地球也在消耗，變得更不好的感受非常強烈。可能我一路對環境都是這種比較負面的反應，所以到了我這個年齡，我可以完全不出門，因為出門會不舒服，害怕人多，很多東西變得很陌生。比如蘋果的店，我是永遠不知道裡面在發生什麼事情，但是裡面有很多人，好像需要靠很多人的幫助才能生活下去。所以我猜我可能是自己拍的電影裡的人，心情是非常接近的，從以前的

《愛情萬歲》到《洞》，甚至到最新的電影《日子》。我覺得自己越來越孤獨，越來越有被孤立的感覺，可能是我的生活的直接反映。

所以我是一個與世界脫節的人，我的電影像是以前的人拍的，所以有越來越不會拍電影的感覺。

您的電影風格非常獨特，我想很多人都熟悉好萊塢的商業大片風格，一旦大家走到戲院看一部蔡明亮的電影，會有很大的震撼，和之前習慣的不一樣。您對這類觀眾有什麼建議麼？讓大家有心理準備進入另外一種電影世界。

我覺得看我的電影很驚訝或者是不習慣的人應該還是很多的。因為幾乎全球的人從以前到現在看的都是敘事性電影，講故事的，或者是商業片，動作的。哪怕是在歐洲，上世紀六〇年代有很多有創意的導演出現，全球範圍內能看到那種電影的人也並不是很多。特別是亞洲，大家還是習慣看商業片，一個電影一定要有劇情、有故事、有表演。我的電影其實比較繼承歐洲新電影那個年代，從生活出發，抓住生活的樣貌，重新再呈現，所以比較偏向個人創作的狀態。所以看我的電影，如果他能接受，他的經驗可能是比較多樣化的，他可能常常看其他展覽，經常去美術館。這種觀眾還是有的，但是大部分的觀眾，他們對電影的理解還是非常好萊塢的、傳統的。所以我也不知道怎麼改變大家的腦袋，可以對我的電影不要那麼害怕或是驚訝。在台灣，我經常把我的電影放到美術館去，讓大家突然間意識到，原來電影是可以出現在美術館的，它也是一種藝術創作的類型。我也把非常具有個人風格的電影放到戲院，讓觀眾覺得在戲院裡也可以看到美術概念的電影。在台灣我大概就做這樣一些事情，事實上我也很無能為力，我也只能拍這樣的電影。所以我永遠覺得我的觀眾是有限的，是少數的，但他們的欣賞能力都比較全面，我也是為他們在拍電影。因為我也是這類型的觀眾，我喜歡看非好萊塢的電影。

其實我想大部分的電影人，最大的壓力都來自於票房和市場，而我越到後來就越沒有這種壓力。因為反正我也不會拍那種（商業的）電影，我也

不用太在意我的票房。我其實非常不在意票房，我的電影經營的市場非常
小，只要這個小的市場夠存活就行了。近十年我幾乎沒有所謂市場的壓力，
所以我有點隨心所欲地在拍電影。我想拍什麼我就拍什麼，想怎麼拍就怎麼
拍，跟不上時代就跟不上時代，我完全不太在乎。所以我自己覺得後來這幾
年拍電影，比較像是一個畫家，在經營我image（圖像）的美學，其他我就
不太管了。但我是非常開心的，當我背離了市場的壓力之後，覺得我真的是
在做電影的概念，做我的電影。

持續合作的影人群像

我也很好奇，在您的電影王國裡，這些演員有什麼特質最吸引您，為
什麼一直不斷地跟這些人合作。要不我們從李康生開始吧？

我覺得是我電影的屬性吧。我電影的範圍非常小，要拍的內容非常少，
不過就是我自己對生活的感覺，我對生命的體驗。我自己後來也察覺到，有很
多很不錯的導演，他們有一個自己的家族。我覺得這跟緣分有關係，導演眼睛
看到的演員都是他認為最好的，他不會輕易地放棄。因為我們拍的不是商業
片，就不需要因為市場去考量演員的使用。你拍的內容都非常接近於自己的生
活，所以你就會重複去使用那些飾演的角色。

我跟李康生是在三十年前在街頭相遇，我當時對演員的概念是覺得演
員的外形很重要，這裡外形不是高大，不是漂亮，不是明星的標準，而是耐
不耐看，當然這見仁見智。我第一眼遇到李康生，我就覺得他很熟悉，他有
些樣子非常像我的父親。在我拍我的第一部長片《青少年哪吒》時，我的父
親就過世了，所以他沒看過李康生。但我覺得李康生非常像我的父親，所以
我就用了他。

我的父親跟我的關係非常有趣，雖然我們後來住在一起，但我們有一
點點陌生。因為我父親非常嚴厲，不太說話，非常沉默，尤其不和小孩子說

話。所以我們幾乎從來不溝通，我不能理解我的父親，我也不知道他愛不愛我。當然他愛我，可是我不能從表面看到他對我的感覺。

所以我父親走了之後，我越來越覺得李康生有一些狀態和我的父親非常相似，有一種神祕感，所以一路用他。可能用到中間的時候，我慢慢瞭解電影創作的概念，我就發現原來我在拍李康生，同時我也在拍時間的概念。這個時間是可以拉得非常長，不是用一部電影來決定這個時間，可以用很多電影來決定時間的長度。所以我發現，每次李康生在演我的電影時都有一些變化。這些變化一般人是看不出來的，但作為導演我在攝影機前看著他，我發現他和以前不太一樣，每一次都不一樣。他隨著時間，隨著年齡和歲月不斷改變，累積他的人生，跟我累積我的人生是一樣的。所以我逐漸發現這很有趣，如果可以一路拍李康生拍到他老的時候，那我就拍了一部很大的電影，非常長，可以從年輕的他到老。這種微妙的變化是在電影創作中發生的，不是一開始就決定了，是鏡頭越來越離不開李康生，越來越想看他，接下來會怎麼樣。特別是拍到《郊遊》，因為李康生不是偶像，他也不覺得自己是一個電影明星，而是一個普通人，他不會保養自己，他會發胖，眼袋長出來，他不會保護自己皮膚。所以在鏡頭前他可以顯示自己的年齡，顯示當下的狀態。所以我特別喜歡李康生這種特質。我用的每個演員都有這種特質，他們不是偶像型的，所以就很像我親近的家人，慢慢就形成一個家族的概念。

除了演員，一個經常被忽略的角色就是您的攝影師廖本榕老師，幾乎所有的片子都是他拍的。您片子的場面調度非常重要，能不能簡單地談一下您和廖老師的合作關係？

最近這幾年我沒和他合作覺得很可惜，因為我最近拍片的方式在改變，需要更自由，技術人員跟我在一起的時間更多一些，所以我找了一位更年輕的攝影師，他的時間可以配合我的時間。但是我之前和廖本榕攝影師的合作是非常密切的。廖老師有一種非常強的構圖能力，他是一位很優秀的攝

影師，永遠可以把攝影機放在一個最對的角度，而且這個影像的構圖有一種延展性，去配合我不太講故事的內容。所以我們配合得非常好，除了《你那邊幾點》是一個法國攝影師，我全部的影片都是和廖老師合作的。我們最後一部合作的片子是《郊遊》，已經是用數位設備在拍，可是他一樣可以應付得非常好。我也希望有機會還和他合作一個作品。

電影是很魔術的概念

可不可以談一談您電影中音樂的使用。雖然您早期的片子很少使用配樂，但是從《洞》開始，尤其是到《天邊一朵雲》，經常會大量使用五○年代到七○年代的經典老歌。能不能談一下這些老歌對您的意義，和在您電影中扮演的角色？

我使用音樂，最具體的是從《洞》開始。當時我一口氣用了五首葛蘭的歌，她是六○年代的電影明星，也是一個歌手，唱了許多西化的華語歌曲，她也是當時六○年代歌舞片的大明星。使用葛蘭的音樂就有一種對歌舞片的致敬，我們那個年代的導演，包括李安，我們都是看六○年代美國和香港的歌舞片長大的。所以會對這種類型有種迷戀，這和迷戀武俠片是很像的。

我其實在早期的電影，是不太配樂，因為非常寫實和生活化，我希望不要讓音樂去處理電影裡的感情，讓感情因為沒有音樂而在自然流動，而不是別的元素去催促它。到了《洞》的時候，是有幻想的概念在裡面的，比較不真實，是一個關於世紀末的內容，像疫情要發生的概念。所以忽然間是一個靈感，因為世紀末的氛圍是冷漠的、酷的，需要有一個對抗的概念，有藏在心裡的熱情要迸出來的感覺。所以我就忽然想到六○年代那些老歌，尤其是香港，很多西洋式的。所以我想到葛蘭這個歌手，一口氣用了五首歌，來放在《洞》裡，當作一種對抗冷漠的元素使用，後來覺得效果非常好。等我拍《天邊一朵雲》時，這也是一部非常殘酷的電影，人性被推倒到非常極

致，關於色情片生態，所以我還是想用回音樂作為影片重要的元素來使用。

　　後來到了《臉》，我用的更好玩，讓法國的女演員蕾蒂莎‧科斯塔（Laetitia Casta）對嘴唱了一些華語老歌。我喜歡玩電影的一些元素，因為電影是很魔術的概念，它是可以非常自由使用這些東西的，所以《臉》也用了好幾首老歌。所以到現在，老歌還是我常常使用的東西，我也常常聽、常常唱老歌。因為我覺得老歌有一種跟現在非常不同的表達，那個年代的人比較天真，對愛有強烈渴望的表達會出現在老歌裡。

　　您創作電影已經近三十年了，我很好奇在這個過程中，您對電影的理念有哪些改變呢？比如說是否有一些東西在最早您覺得特別重要，但是越拍越覺得沒那麼重要，或者一開始覺得不重要的東西，但越拍到後來變成非常中心的理念？

　　拍電影基本是訓練出來的，跟你的視野有關係。早期我們看的東西都非常商業和傳統，所以覺得電影就應該這樣。電影科班出身，你就會覺得電影是有規則和規矩的、有結構的，電影有電影的美學。這些學習其實是限制住了我們。但是在你拍的過程中，你會逐漸發現新的意思，可能是沒人告訴你的，是你在創作過程中的需要。

　　比如說在我的創作過程中，最特殊的一次是我在拍《不散》的時候。因為我在拍《你那邊幾點》時找到了一個老戲院，在拍完後戲院就停業了，和所有老戲院的命運一樣，被拆掉，以後就不存在了。我就覺得我好像遇到小時候經歷過的老戲院，那麼生活很重要的場域在生命裡完全消失掉之前，我是不是可以拍一個東西？所以我拍了《不散》，是完全根據這個老戲院來拍的，這個老戲院的角色變得比演員還重要，這是我第一次用空間來當主角，所有的設計是為了讓觀眾看到這個角色的樣貌。當時我沒有意識到，現在回頭想，原來我是在拍一個空間，我不是拍一個劇情，我的角色沒有那麼重要。真正的主角是一個空間，產生一種凝視和觀看的新的方法，這在《不

散》發生。

　　當我拍完《不散》，在我的現實生活中也出現一個非常有意思的狀態，台灣的藝術界開始看我的電影。本來我的電影是不太有人看的，不要說普通觀眾，電影界也不太看我的電影，反而是藝術界的人找我去美術館合作作品。因為拍《不散》產生的一種觀看的概念，這種觀看是超過了看劇情，超過了看一個故事，是一種審美的概念在觀看電影，這是我無意間發現的，慢慢地我的電影方向也轉變了。所以後來我還拍了一個「行者」系列，其中元素非常少，就是李康生在走路，在不同的空間裡走路，這也是觀看的概念，甚至是拓展到時間的概念。

　　所以電影在我看來，開始有一種美學的概念發生，它不是一個敘事的概念，而是構圖的概念，新的架構出現。我逐漸覺得，我拍電影像是一個畫家在寫生，開始在經營構圖，而不是經營一個故事，電影的結構改變了。所以我現在拍電影，越來越覺得可以再大膽一點，再沒有規範一點，可不可以有一天我們的電影裡故事不重要，而是重點放在影像呈現的內容。我甚至希望，以後我的電影是一個沒頭沒尾的，甚至也沒有中間的概念，它就是一個影像，觀眾去美術館看一個電影導演的創作。

　　這十年以來，您的電影風格有經過很多轉變。一個是您剛剛提到的進入博物館，我覺得這是很關鍵的一個轉變。除此以外還有一些，比如我發現您最近的作品攝影機開始有更多移動，有一些大特寫，比如李康生的臉，早期的片子都沒有。還有您早期的片子基本上都發生在一些封閉的空間，比如說李康生的房間，或者是《不散》裡的售票處和放映廳。但是我看像《西遊》，李康生在巴黎和人的互動，和早期完全不一樣。還有地域的想像更加開闊，除了台北，有馬來西亞、有巴黎，您的電影到了好多不同地方。能不能談一下這些轉變的動機，或者是從美學角度的原因？

　　有時候我也說不出來，為什麼會變成這個樣子。我覺得我的創作有一種

延展性，它不是一個作品單獨計算的，它可能是一個作品生出第二個作品，第二個作品再生出第三個作品。對我來說，有一種特別的需要，要用這種發展的概念來創作。比如2012年，我在台灣做了一個舞台劇，我就發現李康生在舞台劇裡有一種表演特別好，就是他在走路，走得很慢，大概有十幾分鐘。那種慢的速度，不是電影裡的slow-motion（慢鏡頭），是真正我要求的移動身體很慢。我覺得這種身體的移動有一種美感，這種美感在劇場裡演完就消失了，所以我就升起了一種要想拍下這種美感的衝動，所以我請他在電影出演，「行者」系列就這麼開始了。

這個「行者」系列我認為也是在拍電影的概念，而不是在拍行為藝術。我的電影的觀念已經在轉變了，不是劇情的，而是動作的，我的電影可以是一個動作的呈現。他每一次的移動都是在不同的地方，所以你看到我在馬來西亞、在日本、在法國，都拍同樣的內容，但背景是不同的。同樣的動作在不同的背景會產生什麼樣的結果，我也不知道，我要拍了才知道。每個作品好像是一樣的作品，其實是八個不同的作品，在五、六年期間我拍了八個以行者為主角的影片。當然這個作品還會延續下去，也許明年我會去華盛頓拍，去巴黎再拍一個。我的想像裡面，這是以後在美術館的一個很大的電影，它是由不同的背景來組合的一個影像的呈現。

所以白教授提到很關鍵的，我進入到美術館，發現美術館很可能對我來說是電影最後的堡壘。所有的電影在商業世界裡變成一個模式，變成沒有創作的概念，只有市場的估算，很少有對電影這種媒介進一步的思考。美術館則是可以形成這種可能性的地方，如果美術館有一個院線存在，叫做美術館院線，那麼我們拍電影是不是可以不受商業的牽制，可以做更多針對電影發展的思考和創作，這是可能的。所以我轉向美術館，作為我發行的可能性。我的每一個創作，都是因為前一個創作產生的想法。比如四年前我拍了一個VR叫《家在蘭若寺》，VR的形式裡沒有大特寫，只有距離，攝影機和人的距離，他沒有辦法給你臉的特寫。我是一個電影導演，但我發現在拍VR時候我的構圖完全變了，它是360度的。所以我非常不習慣拍電影沒有特

寫的概念。拍完VR我就決定拍一部只有特寫的電影，就是《你的臉》。

　　每一個創作都有一個原因，去呈現我心裡的渴望和需要。《你的臉》是用人的臉替代了敘事，替代了內容，替代了講故事的方法。它也非常像美術館的觀看，但在戲院裡發生時，觀眾觀看的邏輯就被改變了，原來可以在戲院裡觀看十三張臉。它並沒有很多我們習慣的電影呈現的方式，但也是一部電影的概念。我近期的創作都和美術館有很大的關係。

觀眾｜這個問題是關於您寫劇本的過程。很多電影不是依靠劇情推進，而是用時間當作電影的主要因素。能不能談一談您寫劇本的過程或者習慣？

　　即便是我早期的電影，比如《愛情萬歲》或者《河流》，或者是《你那邊幾點》，我覺得我從來沒有真正完成過一個劇本。我通常寫到三分之二就寫不下去了，就一直在這個三分之二裡思考。我的電影裡的劇本從來沒有ending，沒有結束的那場戲，我必須依賴拍攝這個概念。所以我常說，劇本不是電影，電影也不是劇本，劇本的發展是在電影拍攝中逐漸完成的，找到電影應該停在哪裡。寫劇本當然在電影工業裡很重要，必須要整組的人知道你在做什麼，幫助你一起工作，還要依靠劇本計算預算。但是我覺得在創作上，劇本對我沒有那麼重要。我舉個例子，比如說《郊遊》，劇本發展到最後並不是你最後看到的畫面。《郊遊》需要非常多廢墟，是李康生和他的小孩子住的地方，我在找廢墟時出現了一幅畫，這幅畫是一個藝術家的作品，在廢墟裡做了一個很大的風景畫。看到這幅畫時我非常震撼，所以我的ending就停在這裡，跟劇情發展是完全不同的。所以我拍片非常需要場景，利用場景來組織影像。

　　到了後期，尤其是最近，比如我的一個作品叫《日子》，完全沒有劇本的概念，甚至沒有想法，就是因為李康生生病了，我覺得他生病的樣子非常吸引我，想要留下一些image。能做什麼用我也不知道，也許是美術館的用途。所以我在幾年裡陸陸續續拍了一些他生病的樣子，比如去看醫生，走

在街上，拍他的形態。等影像儲存到一定數量時，我才開始思考，要不要變成一部電影，所以才依次發展出劇情，基本上沒有劇本的概念就完成了《日子》這樣一部作品。所以我越來越覺得，電影有很多可能性發現，當然如果你回到電影工業，你就必須要用電影工業的邏輯去處理劇本。

觀眾 ｜ 您對年輕的酷兒題材亞洲導演有什麼建議呢？或者是所有的導演？

我通常都沒有建議給別人，因為我自己也不太接受別人的建議（笑）。怎麼講，拍電影要拍自己喜歡的東西，開心的東西。我現在拍電影有點像畫家，隨心所欲畫自己的畫。我覺得我們拍電影的人，最常遇到的一種情況就是很焦慮，不知道觀眾喜不喜歡我的電影，不知道我電影會不會賣錢，不知道會不會得獎，各種各樣的焦慮。所以我反而很羨慕那些畫家。我記得有一次我在法國馬賽，跟一群學生說我準備在當地拍一個「行者」。學生問我：「蔡導演你的分鏡畫好了沒有」，「你的劇本寫好了沒有」，「你對馬賽有多少瞭解？」我就說：「我沒有分鏡，我對馬賽也不瞭解，我只是一個遊客，就像即使住在台灣這麼久，我對台灣有時候也不是非常瞭解。」

所以我拍我想拍的，我喜歡的，我喜歡馬賽的地中海陽光，我可能就跟著陽光跑，陽光在哪兒我就去哪兒拍。所以我比較像一個畫家，而不是大家心目中的電影導演，有劇本和分鏡，有很多焦慮。而我沒有焦慮，我拍到什麼就是什麼，像畫家的最後一筆停在哪裡，是他自己決定的，而不是別人喜歡他就多畫兩筆，那一筆停了，他就停了。

觀眾 ｜ 很多人會好奇關於水在您電影裡的象徵意義？

既然是象徵，大家都看得出來，我的電影沒有太複雜，使用的元素都是非常生活化的、普通的，這也是我喜歡的部分。我會利用這些生活的元素來製造一些氣氛，水是最容易的，比如下雨、淹水、喝水。這些元素很容易

幫助觀眾感受到影片的氣氛，它有一些象徵的概念很容易被解讀，沒有那麼困難。所以我還滿常用，因為台灣就是一個比較潮溼的地方。我以前經常拍淹水，因為我的生活就是會經常遇到這種情況，我住在常常會漏水的公寓，甚至我住的公寓被人敲了一個洞，那個洞就出現在我的影片裡。所以都是生活中隨手可以處理的元素，常常被我應用。

觀眾｜您電影裡經常會讓演員不穿衣服，有赤裸的鏡頭，這讓演員處在比較脆弱的狀態。您跟他們合作這些場景時，會用什麼樣的方法讓他們自然地把身體呈現在銀幕上，也能不能談談身體在您電影裡的角色？

其實我喜歡看身體，我想很多人也是這樣，因為身體很美，不管它是什麼狀態。身體也很難拍，因為演員會不好意思，要展露自己。所以我的演員都和我非常熟悉，他們知道我不是為了商業關係讓他們脫衣服，他們都比較理解，這方面就不會有爭執。那我也不會要求太過分，我也願意保護他們，讓他們不要難堪，都是因為需要。我記得在拍《臉》時，蕾蒂莎她本身是模特，我們都以為她對身體比較無所謂，其實她非常在乎。她說有些導演讓她脫衣服，還沒有脫卻已經有了被脫掉的感覺，這讓她非常不舒服。可是她拍我的戲，她沒有（不舒服的）感覺，她覺得很自然。我覺得這是態度的關係，她也知道什麼地方需要這種表演，所以她也能配合。基本上我在拍洗澡、脫衣服、做愛，我都希望能呈現非常自然的狀態。

張峰泩　文字記錄

文中提到的蔡明亮作品

1992

《青少年哪吒》

1994

《愛情萬歲》

1997

《河流》

1998

《洞》

2001

《你那邊幾點》

2003

《不散》

2005

《天邊一朵雲》

2009

《臉》

2013

《郊遊》

2014

《西遊》（短片）

2017

《家在蘭若寺》（短片）

2018

《你的臉》（紀錄片）

2020

《日子》

李耀華：台灣電影的新視野

　　李耀華在美國念西北大學法學、電信傳播雙碩士學位，後來返台積極參與台灣電影產業的各項工作，包括監製、製片、行銷、發行等等。2003年李耀華創立三和娛樂公司，便為台灣的獨立電影開創了一個新的平台。首部作品《十七歲的天空》為華語同志電影開闢了一條新的道路，而且變成當年台灣票房的冠軍。往後的二十年，李耀華不間斷地在培養新一代電影人，嘗試新的電影類型——從同志電影到恐怖電影——李耀華也參與過多部跨國合資電影，包括《愛在世界末日前》、《曖昧》等電影。2018年她為Netflix的首部華語原創影集《罪夢者》擔任製片。這次對談是2019年10月19日在UCLA的台灣電影雙年展進行的。

李耀華。李耀華提供。

始終鍾愛電影

感謝耀華能夠出席這次活動！能夠有機會聊一聊您的職業生涯和電影行業真的太棒了。也很感謝能夠出席的觀眾，願意和我們在暗室裡度過這樣一個美麗的週六下午。我想從您職業生涯的最早期開始今天的採訪──所以的我的第一個問題是，電影是從什麼時候開始進入您的生活，又是從什麼時候您開始選擇電影作為職業生涯的方向的呢？

首先非常感謝加州大學洛杉磯分校電影和電視檔案館能夠邀請我來，我對下午的活動非常期待！而且其實我是認識白睿文的。去年（2018年）我們就認識了，所以非常高興今天又能夠見面來聊電影行業。

我記得我看的第一部電影是1976年的《金剛》（*King Kong*），那時候我還非常小。我的爸爸非常喜歡看電影，所以我小的時候他經常帶我去看電影。我看的第一部華語片是成龍的，我記不得電影的名字了，但是我也是在非常小的時候看的。我喜歡去電影院看電影，也喜歡去影展看電影。我喜歡一個人看電影，看電影的時候覺得非常放鬆，也非常舒服。在我十四歲的時候，我第一次想做一個電影人。

有兩部電影影響了我──一部是大衛・連（David Lean）的《印度之旅》（*A Passage to India*, 1984），另一部是侯孝賢的《童年往事》。這兩部電影對我有不一樣的影響。《印度之旅》讓我第一次覺得可以去感受一個我沒有去過的地方，我沒有去過印度，但透過這部電影，我體驗到了印度的風土人情，我也從角色的身上看到了一個根本不可能發生在我身上的故事。所以我覺得電影可以拓寬我的視野，在一個小房間或者昏暗的電影院裡就可以看到整個世界。侯孝賢的《童年往事》是關於一個小男孩和他家庭的故事，而且聚焦在這個小男孩和他祖母間的關係。我小時候和我祖母也非常親，所以這部電影讓我很感動。雖然這不是我的故事，但是我能看到我自己的影

子，我也能感受到我和這個故事的聯繫。為什麼我們要看別人的故事？因為我們總能聯想到自己相似的經驗和感受吧。

　　在這之後，您就去了西北大學學習法律和電子通訊，對於這兩個領域的學習是您想為日後做電影作準備嗎？這段學習的經歷怎樣幫助您在日後成為一個更好的製片人？

　　我學法律是因為家庭有做法律相關職業的背景。我的祖父、父親和哥哥都是律師，所以對我來說一開始去法學院是很自然的事情。我在台灣念了大學，然後在西北大學拿到了法學碩士學位，但是因為從國中起就非常喜歡電影，我就跟我爸說我想做和電影有關的事，所以我想申請第二個學位。本來覺得我可以學到一些關於電影製作的知識，但在那個時候，線上零售開始流行了起來，雖然我當時的專業是傳播學，但是重心是在電子通訊上，所以其實我根本沒有學到任何和電影相關的東西。不過我還是學到了電子通訊是什麼，這跟現在流行的各種串流媒體服務還是挺相關的。而我的法律背景怎麼幫助我成為一個更好的製片人。我覺得法律對我最大的影響是邏輯思維能力。因為作為一個製片人，我們每天都要面對各種各樣的問題。所以當我面對各種困難的時候，我就會根據輕重緩急對它們排序，然後再決定先解決什麼，後解決什麼。邏輯思維能力能夠讓我很容易地知道該用什麼順序去排、怎麼解決問題。而且因為我有法律的背景，我也可以自己看法律條款，這會給劇組省下很大一筆開銷。所以總地來說，我的法律背景對我當製片人還是很有益的。

一鳴驚人的製片人

　　在這之後幾年，您第一部爆紅的電影是《十七歲的天空》。因為各種原因，它是台灣電影史上一部很重要的電影——比如它是台灣酷兒電影的標竿，也是台灣獨立電影的標竿，把觀眾的注意力帶回到了台灣本土電影。而

且《十七歲的天空》還帶紅了楊祐寧以及其他幾位日後成為大明星的年輕演員，這部電影也是那年票房最高的台灣電影之一。就像您說的，拍電影有很多的問題和挑戰，尤其這又是您的第一部電影。可以分享一下身為製片人，在這部電影製作裡學到了什麼嗎？

在拍《十七歲的天空》的時候，我有一個製片人夥伴叫葉育萍。我們是在一家台灣發行公司一起工作的時候認識的。這也是我從西北大學畢業以後，回到台灣的第一份工作。在發行公司工作的時候，老闆每週一都會讓我們收集台灣的電影票房。所以我們當時對什麼樣的電影吸引什麼樣的觀眾有一個認識。我們也會一起去買賣電影放映權的市場，和電影銷售代表對在台灣放映的價格進行協商。所以在我職業生涯的早期，都是和數字打交道的。當我開始成立自己的製片公司，就決定從電影的類型開始研究。因為這樣我們就比較容易計算是否能在台灣本土和國際市場收回成本。這就是想拍《十七歲的天空》的初衷，因為酷兒電影在國際市場裡有特定的買家，而且它在台灣本土市場又有特別的受眾，就很容易算出拍攝成本。電影上映以後反響非常好，當然也是超過我們的預期的。

我學會的第一個東西是你得隨時和你的觀眾溝通，知道他們期待什麼樣的電影——當然前提條件是你得知道目標觀眾是誰——再根據你的觀眾打磨電影的敘事，確保他們能夠理解你想表達的東西。第二個的話就是成本控制，因為我們已經算好大概的票房，所以我們就會有一個相應的可以接受的預算；我們必須要嚴格地控制成本，保證成本在預算以下；我們也要嚴格地根據日程來拍攝和作後期的處理，每一個人都要尊重預算和日程。

對台灣電影產業的觀察

我想先表達一下歉意——耀華您有一個如此豐富和多元的職業生涯，我們想在今天採訪有限的時間裡塞進盡可能多的內容，所以不可能涵蓋所有的

東西，我就更多問一些宏觀的問題，不好意思！今年是《十七歲的天空》上映十五週年，所以我的問題是——台灣本土的電影產業在過去十五年經歷了哪些改變？有哪些大的變化呢？

　　台灣的電影業在過去十五年發生了很多變化！我想說《十七歲的天空》應該是過去二十年第一部由製片人主導的電影。因為在九〇年代起，侯孝賢的《悲情城市》在威尼斯國際影展得了金獅獎，台灣電影業就開始鼓勵年輕的電影人拍藝術片。當然這會讓台灣電影通過各種影展更好地走向世界，但是因為藝術片的受眾比較小，台灣本土的市場反而不會得到很好的發展。《十七歲的天空》改變了這樣的情況，因為它的創意來自於製片人（而不是導演）——製片人先有了這個電影的想法，然後再去找導演和編劇。這和創作藝術片的流程完全不一樣。雖然《十七歲的天空》2004年在台灣獲得了巨大的成功，我還是得說台灣電影市場依然進化得比較慢。如果我記得沒錯的話，第二部由製片人主導的電影就是2008還是2009年的《艋舺》吧（編按：《艋舺》在2009年11月殺青，於2010年2月5日春節檔期上映）。《艋舺》也是一部製片人主導的電影，因為這部電影的製片人先決定了故事、拍攝的週期和上映的日期，上映日期被設定在農曆新年，因為那個時候是一年中電影票房最好的時候。

　　當然那段時期也給了獨立電影導演更廣闊的空間，比如魏德聖就通過《海角七號》在這條路上走得更遠，接下來我們也看到了更多台灣本土電影的復興。我覺得《海角七號》在開拓台灣本土電影市場上扮演了至關重要的角色。

　　對我來說，《海角七號》是另一種類型的片子，因為它還是由導演主導的電影，這就還挺不一樣的。而且其實有很多電影都是瞄準了農曆新年的檔期，這就是為什麼我們稱這樣的電影叫「賀歲片」。這樣的片子也是製

片人主導的，而不是導演。另外一個很重要的現象是年輕導演的興起。在《十七歲的天空》以後，很多年輕的導演得到了拍攝他們第一部電影的機會。因為《十七歲的天空》的導演陳映蓉當時就很年輕，她拍《十七歲的天空》時只有二十三歲，就算放在今天的標準這也是非常年輕的。大家就會覺得這是改變台灣電影業的機會，所以年輕的電影人就得到了一些機會，當然不僅僅是導演，還有演員、攝影師、服裝設計師、剪接師和配樂師等等。

　　之後我想再和您聊聊您和陳映蓉的合作關係。台灣電影另外一個巨大的變化因素是大陸電影市場的崛起。很多的台灣電影從業人員都開始去大陸工作了。這如何影響了您身為一個製片人的工作呢？

　　大陸市場的崛起大概是從2006年底開始的，那個時候寧浩拍了一部電影，叫《瘋狂的石頭》。這部電影的預算非常低，但是在中國大陸市場得到了很好的票房。台灣政府看到《瘋狂的石頭》這麼好的成績，就開始鼓勵台灣電影人和大陸的團隊進行合作，這也是我們所謂的合拍電影。但是我感覺幾年以後，大陸和台灣的電影人都覺得兩岸觀眾想要看不一樣的內容和題材，因為兩岸的觀眾還是太不一樣了。中國大陸的觀眾覺得一個故事很有意思，但是台灣觀眾有另一種觀感，所以合拍電影就變得越來越少。當我們在拍新電影的時候，哪怕都是面向講華語的觀眾，我們仍然會問誰是這個電影主要的市場和受眾，是面向台灣的市場？還是面向中國大陸的市場？面向這兩種市場的拍法是完全不一樣的。但是好的是在這麼多年和大陸團隊的合作以後，我們可以很輕鬆和他們一起工作。我們和他們的演員、攝影師，甚至是音效設計師，都可以有很好的合作。所以不管有很大的預算還是小成本電影，不管是面向中國大陸市場還是面向台灣本土市場，人才都是在互相交換的。

　　您電影生涯裡最讓我印象深刻的是您的台灣電影，比如《十七歲的天空》、《茱麗葉》、《人魚朵朵》，他們都有一種常強烈的台灣本土感。但

您也參與了很多非常有意思的合拍片項目。比如早先提到的盧貝松的《露西》（*Lucy*，編按：中國翻譯片名為《超體》）；一些法國、德國的合拍片，比如《曖昧》（*Ghosted*），還有即將在10月31日登陸網飛的《罪夢者》。您甚至還和成龍一起合作了《機器之血》，一部和大陸合作的大成本科幻片。這是一個非常宏觀的問題，但是您能談一談您對從小製作的台灣本土電影轉換到這些更加龐大的項目有什麼心得嗎？比如拍這些大片的時候會考慮到什麼以前拍小成本電影不會考慮到的東西？

我的第一部合拍片是《曖昧》。在2008年的時候我和導演莫妮卡‧楚特（Monika Treut）合作拍了這部片子，莫妮卡是一名德國導演。我覺得我自己還挺幸運的，因為這是一部高預算的電影，而且莫妮卡也有和世界各地電影人合作的經歷。在《曖昧》以前，她已經在台灣和PBS（編按：即Public Broadcasting Service，美國公共電視網）台灣分部有過合作，拍了很多的紀錄片，她對台灣已經有了很深的瞭解。這部電影是一半在德國漢堡拍攝，一半在台北拍攝的，對我來說這是一個非常好的學習合拍片的機會。我在漢堡和台北各待了三個星期。我們的經費也是一半由德方一半由台灣出的。我學到的關於合拍片最重要的一課就是溝通交流。因為當你如果已經對電影製作的流程比較熟了的話，你就會意識到其實每個地方的流程都是很相似的——你先構思一個故事，接著找一個拍攝班底，再聯繫導演和演員，然後按照日程進行拍攝。很多的流程對於我來說都已經程式化了。所以當你和一個其他國家的拍攝班底進行合作，唯一不同的就是溝通交流，第一是語言，第二是文化差異。你需要花很多的時間來應對你們之間的差異。

因為《曖昧》是一個非常好的開始，我也學到了怎麼做合拍片，所以在那以後我就更多地和外國班底進行合作。我慢慢知道了怎麼樣去表達我想要的，以及理解他們想要的。《曖昧》的拍攝期間我有一半的時間是一個外來人的身分，所以我有機會能夠體驗身為一個「外國人」想要什麼。因此當他們到台北的時候，我非常理解我們需要提供一些什麼，我也知道我們該做

些什麼，來讓外國團隊感到很舒服和安心，讓他們知道是可以依靠我們的。所以只要把溝通做到位了，這也沒有很難。而且更重要的是，如果你能做到體貼和周到，你就會知道對方想要什麼。當然大製作的電影會更加複雜，因為團隊會更大，會有幾百個人。這對我們都是學習的機會。

當我們和成龍拍《機器之血》的時候，每天拍攝場地都有兩百個人以上。我們需要和每一個部門溝通，細節也更多。而且電影是在雪梨、北京和台北三地拍攝的，就會很複雜。大部分難拍的戲分都是在台北拍的，比如追車、爆炸和打戲。所以我們作了兩個月的準備，然後拍了三個禮拜，這對於製片團隊來說是非常大的工作量。但是有意思的是《機器之血》是普通話電影，我們大家都講普通話，但是相比於和不講普通話的團隊合作，溝通也並沒有更簡單。所以我覺得你還是得傾聽大家想要什麼。

那您會在迎合不同電影市場的觀眾上花多少功夫呢？比如這個電影會不會在兩個市場都很賣座？又比如，假設有一部德國和台灣的合拍片，可能台灣觀眾會很喜歡，但是怎麼樣能夠讓它也很受外國觀眾的歡迎呢？您身為一個製片人會在這種問題上花多少功夫？

這取決不同的電影。對於《曖昧》，我們在故事上參與了很多，因為有一半的演員都來自台灣，這是一個跨國家的故事。當然那部電影的目標是在影展上取得好的成績、有好的表現，所以我們在計算預算的時候也格外小心。也因為在預算裡，那個時候台灣政府對於合拍片有一個特別經費，台灣方的錢是政府的，而德國方的是來自於德國電視台，我們也會想要迎合德國的觀眾。而《機器之血》預算非常大，因為是瞄準了大陸市場的。你只有面向大陸市場才能把成本賺回來，這對於我們製片人反而是更簡單的。所以這完全取決於不同的電影。

我們再從合拍片的話題回到台灣本土的電影製作。在您職業生涯裡合

作最頻繁的就是陳映蓉了。您們從《十七歲的天空》就開始合作，儘管您經常會參與一些其他的項目，但是總是會回到和陳映蓉的合作上來。而且您幾乎參與了陳映蓉所有電影的製作。您可以和我們分享一下和她的這種合作關係嗎？和她的合作相較於其他導演有什麼不同？

　　製片人和導演很像一對夫妻或者戀人，你得花很多時間和你的導演待在一起。比如我在電影決定要拍以前，就會花很多時間和導演在一起。但是我和DJ（我們稱呼陳映蓉DJ）是個例外，因為在拍《十七歲的天空》的時候，先決定了要拍，然後再需要一個導演。我們並不認識對方，但我知道陳映蓉很棒，就請她來作導演了。我們兩個都很幸運能在第一部電影就和對方合作，我們的個性也比較相似。但是我們在團隊的角色還是挺不一樣的，她很擅長導演和寫劇本，我比較擅長製片的工作。我並不是一個有耐心的人，所以我不會花時間去研究角色的心理，但是我很喜歡製片人的工作。DJ總說我是那個給她提供畫板的人，她可以盡情地在我提供的畫板上進行創作。
　　除了DJ，我也和其他不同的導演合作過。我會花很長的時間和他們一起。我們會一起看電影、一起出去玩兒，甚至一起去看演唱會和展覽，而且我們會聊各種類型的電影，看過一些劇本和電影以後也會交流心得。所以我會花很長時間來決定要不要和一個導演合作。我在過去十五年裡只拍了十幾部電影，因為我還是很挑導演的。但是我和有經驗的導演合作也會有些不一樣，因為有之前他們拍出來的電影了，所以我知道他們的風格，把他們的個性和他們電影的風格結合在一起還是比較容易的，比如楊凡。當然楊凡也是例外，因為他和我母親是很好的朋友，所以我在幼兒園的時候就認識他了，他是看著我長大的。另外一個例子就是吳宇森，因為我曾經有機會和他在《太平輪》合作。吳宇森有很多很棒的電影，盧貝松也是他的影迷。我看了《太平輪》的劇本，並且有機會和他當面聊了聊。我和他合作也比較輕鬆，因為大家都很崇拜他，所以在拍攝的時候讓他感覺很舒服並不是一件難事。但是對於和我年齡差不多的導演，我會花很多時間和他們待在一起。

最近我開始和年輕的導演有合作，他們大概都是二十或者三十幾歲。他們和老一輩的導演不一樣，因為他們對於電影有一種全新的認識，鏡頭語言也很不一樣，所以我會花很多時間來去瞭解他們是怎麼拍電影的。我想學習他們的想法，而不是說我告訴他們電影應該怎麼樣拍。我也不會讓他們跟著我的步調來。我學習他們，因為市場已經在變化了，世界也在變化。他們在給不一樣的平台拍電影。他們的電影可能不是給觀眾在影院看的，而是在其他的平台上。所以我和導演合作的方式也在改變。

《返校》的製作與中國市場封禁風波

《返校》是您最近的一部電影，這部電影收到了很多的關注，也是今年在台灣票房最高的一部電影。風格上來說，這部電影很有意思，因為它是跨類型的。這部電影也在金馬獎上得到了十二個提名。但是這部電影在大陸卻是很有爭議的，而且幾乎是在大陸的互聯網上被完全封禁了。我的問題可能比較開放的，就是您在拍這部電影的時候，有什麼很有趣的東西可以和我們分享嗎？或者分享拍這部戲的來龍去脈？

回答這個問題我一半用英文，一半用中文，因為這是一個非常敏感的話題。我們最開始有做《返校》的想法是2017年，大概三年以前。因為這是一個非常成功的電玩，而且也是台灣本土的遊戲團隊開發的。這個遊戲是在steam平台上發布的，然後非常成功、非常受大眾歡迎。在發布的第一個週末，就在steam上排名世界第七。這是第一次有台灣的遊戲能夠達到這樣的排名和紀錄。所以我們後來就非常幸運地能夠找到這個遊戲的開發團隊，他們對把這個遊戲做成電影也非常感興趣。這個團隊是由七個年輕的男孩組成的，都是在四十歲以下，他們根本不知道怎麼拍電影，所以當我們去聯繫他們的時候，他們對於有人想拍《返校》的電影還挺驚訝的。

後來得到他們的許可拍這個故事其實沒有什麼困難。我們花了一年的

時間寫劇本。因為遊戲的設定是一個女孩被困在一個鬧鬼的校園裡，而她也不知道為什麼她會困在這兒出不去，而玩家就會跟著這個小女孩去不同的教室和校園的角落，從而得到一些怎麼逃出校園的線索。這也就是整個遊戲的故事。但是當你想要把這個拍成一部電影的時候，你得聚焦在這個角色身上，而不是這個冒險的過程或者解決問題的方法，電影裡一半都會是各個角色之間的關係，所以我們要讓這個角色更加立體。我們寫劇本花了大概一年的時間。（接下來我就講中文了。）

《返校》的故事背景是民國50年就是1960年，那個時候台灣在戒嚴，就是Martial law的時候。那個時候的台灣跟中國是敵對關係，就是內戰之後十多年，所以戒嚴是一個必要的階段。因為戒嚴的關係，所以很多左派思想的書籍在那個時候是不可以看的，任何跟共產黨有關的想法也是不可以出現的。這是《返校》的時代背景。故事是講一個高三的女生跟她的老師談戀愛。師生戀在那個時候就是禁忌的，老師是讀書會的發起人，讀書會會看那種不可以看的書。然後讀書會有另外一個女老師，女生以為男老師和女老師很親密，如果讀書會解散、他們沒有辦法在一起，她就可以和男老師在一起。所有的事情都是很壓抑、不可以講的。所以她就很單純地想說，如果讀書會解散就沒事了，就去跟教官說有讀書會這個事，然後把禁書給了教官。那個時候學校等於是國家系統的代言人，所以就完蛋了，所有人就死的死、關的關。那個時候我們想做這個故事，當然第一點是這是個成功的電玩，再來就是我們想要講的一個非常簡單的事：它其實就是一個十七、八歲的女孩子，在面對愛情的時候，她很單純，不知道這會招致一個這麼嚴重的後果，她只是很單純地想得到愛情。只是那個時候是在一個戒嚴的環境之下，很多人就這樣犧牲掉了，不管說是被判死刑，還是在監獄裡面關了幾十年出來，人生也差不多完蛋，這樣的後果其實是她不知道的。

我們那個時候做這個故事，因為知道我們的觀眾會非常年輕——現在在台灣看電影的都是很年輕的觀眾——我們其實有一個想法是還原這個遊戲的本質，然後讓年輕的觀眾知道台灣其實有過一段這樣的時間。讓大家瞭解曾

《返校》，2019年

經的戒嚴時期，目的是希望現在的年輕人知道每天過得這麼開心，想幹嘛就幹嘛，說什麼話做什麼事情都非常自由，其實是有歷史背景的。我們也希望大家看了這部電影之後可以想說不要濫用你的自由。因為現在小孩可能就是太自由了，所以有時候可能會濫用自由。自由還需要去尊重別人，現在是有些人忘記這個事情，所以我們的目的是希望自由的權利被珍惜和好好利用。

後來在大陸這個片子變得很敏感，就完全是一個始料未及的事情，完全沒有想到。這個片子在大陸就是被屏蔽掉，《返校》這兩個字都看不到。在台灣因為選舉、各種政治因素的原因，看完這個片子以後有不同目的的人就會作不同的解讀。我是很健康地來看待這個事情。一個片子有它的命，就是在2017年頭我們去談這個版權、拍這個戲的時候，根本不知道劇本會寫一年，我也不知道我劇本寫了一年之後，後期做了十四個月，我更不會知道我會是在今年9月的時候發行這個片子，一連串發生在兩岸三地的事情都是在同時發生，都是跟自由的主題有關係。其實所有的事情都是意料之外。當然包括票房在台灣非常成功，跟社會的氣氛有很大的關係。但我們當時做的時候根本不知道，就一天到晚怕賠錢。差不太多《返校》的故事就是這樣。

台灣電影在海外市場的旅行

我還有最後一、兩個問題，當我看您的電影篇目，很讓我覺得驚訝的是您涉獵的範圍之廣，您拍過紀錄片，還拍過和樂隊合作的音樂紀錄片，拍過恐怖片、喜劇、戲劇、酷兒電影。所以我很好奇，在不同電影類別之間跳轉的時候，會有什麼樣的挑戰呢？還是因為您是製片人，所以電影的類別並沒有很重要？

我是一個興趣很廣泛的人，所以我覺得我很適合做製片，因為我只要覺得什麼東西好玩，我就會做。但是我每一個片子都花非常非常長的時間，短的話兩年，長的話會更久。我現在在籌劃兩個案子，有一個已經做了三、

四年了，都還在寫劇本。每一個片子對我來講都是新鮮的，因為花很長的時間去投入，那當然不同的類型我們就會做功課，比如說做《返校》，我們是做恐怖驚悚片，所以我們去看了很多這方面的電影和書籍。我們會分析一個電影成功是為什麼、失敗是為什麼，它在這一個市場成功是為什麼，譬如《返校》，我們希望它在哪裡成功？所以其實每一個案子開始的時候，我們都做非常非常多的功課。

　　我們知道《返校》在台灣當地市場是大獲成功的，所以想請問您現在什麼樣的電影在台灣會成功？什麼樣的會比較掙扎？或者可不可以大概描述一下現在台灣的電影市場是什麼樣的？

　　其實台灣的電影產業還是不成熟，坦白講我們所有的電影都還是獨立的。所以你說哪一個片子會成功、哪一個片子不會成功，我們不知道，另一方面來講就是都有可能。所以我還是覺得台灣現在是在一個還不錯的環境裡面，尤其我們的年輕人有非常多的機會可以來拍電影，他可以講任何他想講的故事，你都不會說你不許做這個、這個一定不成功，因為永遠都有新的可能會發生。但是唯一要注意的就是預算，這個東西是非常重要的。你只要算出了一個數字大家可以接受的，投資方可以接受的、市場能夠吃得下來的，其實我覺得台灣電影在這個階段還是有很多很多可能。

觀眾｜您是《返校》的製片人，當初您是怎麼決定要放棄大陸市場？為什麼您會覺得這個電影的主題不會被禁？然後第二個問題就是，來這個影展的時候我很期待可以看到《返校》，然後看到名單上沒有的時候很失望，想問北美什麼時候可以看得到？謝謝。

　　就是一開始就知道，因為第一，這個故事就是師生戀，然後也有一個鬼的角色。所以光是有這兩個要件就沒有辦法，在大陸就是不可能。那後來

被禁止是不知道的事情。我也很想在北美放，但是還是先讓我把版權在北美賣一賣再來，或者在影展喜迎一些買家也不錯。其實一定會來北美，因為北美有很多我們的觀眾，所以只是時間早晚的問題。

觀眾｜對於在美國工作的台灣人，您有什麼建議可以幫助台灣電影提高知名度？因為在好萊塢這邊工作，我常常感覺很掙扎，因為覺得沒辦法幫台灣的電影做什麼事情。

我覺得台灣電影圈需要各種人才，長期以來台灣的電影只培養一個人，那就是導演。這就是錯的。一個電影就是一個團隊。一個導演你今天想要幹嘛，你沒有一個團隊，你就什麼都不是。在英文裡面導演是director，direct什麼？那就是direct所有的事情嘛，所以他下面一定要有人幫他做事情。我覺得台灣現在對於電影方面的人才非常非常缺乏，你在美國好萊塢這邊，會有非常多的學習的機會。一個大的市場，它的技術一定成長得非常非常快，在台灣就沒有辦法像這樣支持技術人員。我不知道你的專業是什麼，但是如果在這邊很多技術已經磨練到某種程度的話，就一定有東西可以貢獻給台灣電影。不過要時不時地去和台灣的電影工作者交流，讓大家知道你的存在，否則我們就算想要去找人也不知道去哪裡找。

張峰沄　翻譯

李耀華作品年表

2004
《十七歲的天空》（陳映蓉）

2005
《宅變》（陳正道）

2005
《人魚朵朵》（李芸嬋）

2006
《國士無雙》（陳映蓉）

2009
《街角的小王子》（李孝謙）

2009
《淚王子》（楊帆）

2009
《曖昧》（Monika Treut）

2010
《茱麗葉》（侯季然／沈可尚／陳玉勳）

2011
《遙遠請求的孩子》（沈可尚）

2012
《南方小牧羊場》（侯季然）

2012
《騷人》（陳映蓉）

2016
《德布西森林》（郭承衢）

2016
《四十年》（侯季然）

2017
《盜命師》（李啟源）

2017
《機器之血》（張立嘉）

2019
《返校》（徐漢強）

2019
《醉夢者》（陳映蓉）

2022
《初戀慢半拍》（陳駿霖）

V.

《明天記得愛上我》，2012年

陳沖：重返張愛玲的電影世界
伍仕賢：新型中國商業電影的崛起
陳駿霖：銀幕上的台北
阮鳳儀：台前幕後的《美國女孩》

國際背景 · 華語電影

陳沖：重返張愛玲的電影世界

　　四十年以來，陳沖一直是中國和世界影壇的傳奇人物。少年的陳沖憑著《青春》、《海外赤子》、《小花》和《甦醒》贏得許多中國觀眾的喜愛。1981年赴美留學，之後演了多部西片，包括1986的《大班》（Tai-Pan），1987的《末代皇帝》和1990年的《雙峰》（Twin Peaks）。往後的幾十年裡，陳沖一直徘徊在華語電影和外國電影之間，她參與演出的華語電影包括《誘僧》、《茉莉開花》、《向日葵》、《二十四城記》、《太陽照常升起》而西片包括《紫雨風暴》（Purple Storm）、《面子》（Saving Face）、《白蛙》（White Frog）等片。

　　除了她主演的幾十部電影和電視劇外，陳沖也是一名導演，其導演作品包括《天浴》、《紐約之秋》（Autumn in New York）、《SARS情人》（Shanghai Strangers，短片）、《鐵錘子》（The Iron Hammer）（紀錄片）和《英格力士》。

　　為了紀念張愛玲的百年誕生，2021年1月5日我有幸參與「張愛玲現象」線上活動，並與陳沖老師進行對談。陳沖老師有兩度演過改編自張愛玲小說的電影作品，關錦鵬1994年拍的《紅玫瑰與白玫瑰》和李安導演2007年拍的《色，戒》。我們這次對談主要是回顧陳沖演的這兩部佳作，而借此重返張愛玲的電影世界。

杜可風（左）和陳沖（右）在《紅玫瑰與白玫瑰》拍攝現場。
陳沖提供。

初「遇」張愛玲

您是在上海出生的，但在您小時候，至少從政治的角度來看，張愛玲是一個「不合時宜」的「右派」作家，您是什麼時候開始注意到張愛玲和她那個時代的「老上海」？應該是在改革開放之後吧？還是您老早在家裡就開始聽這些故事？

沒有，在我整個成長的年代裡，沒有聽到過張愛玲的名字，也從來沒有讀過張愛玲寫的書。我記得應該第一次讀張愛玲的書是到洛杉磯留學的時候，盧燕老師當時經常請我去她家裡，她就跟我說起，很想跟我一起演一部電影──張愛玲的《第一爐香》。那時候才第一次讀到張愛玲的書。我讀了〈第一爐香〉之後，就覺得怎麼從來沒有聽過有這麼精彩、這麼不一樣的一個作家，也是從那個時候開始喜歡她的作品。

那讀了〈第一爐香〉之後，又找張愛玲其他作品來看嗎？

對！因為那些作品都在一本書裡！（笑）應該是皇冠出版的一個版本。

《紅玫瑰與白玫瑰》的電影版是1994年的作品，在當時的背景之下，這部片子應該滿轟動，當時的九〇年代中旬才剛剛開始有大陸、香港和台灣的演員合併起來出現在同一部電影中，算是跨越不同話語地區的重要作品。之前都是大陸一個電影模式，台灣是另外一個模式，香港電影又是再另外一種，這是華語電影製作的一個新的階段。《紅玫瑰與白玫瑰》有關錦鵬導演、杜可風攝影、來自港台大陸的演員，當時還入選柏林影展。很難想像，但二十七年都過去了，您回頭看，對整個拍片過程，拍片經驗，您有什麼回憶跟我們分享？

正如您說的，都二十七年了！（笑）的確是一部拍得很好的電影，所以當時的事情，我還能記得一些。第一次到攝製組，我就發覺這是一部非常不同的電影。因為我們的美術組總監朴若木老師的確是一個很偉大的藝術家。造型的時候，我會注意到他所追求的東西，跟我在其他戲造型的時候不一樣，他是跟其他人的想像完全不一樣的。我記得那個年代很喜歡畫眼線，然後朴若木給我造型的時候，做好頭髮、畫好眉毛，眼睛卻是不動的。然後我特別詫異，我說沒有眼線，我不會演戲！慢慢地才認識到尋找過去那個形象的過程當中，也要給現在的觀眾一種陌生感。它有一點異樣。而眼睛是心靈的窗戶，原來不畫眼線的時候，才是最引人入勝、最吸引人的。你可以走進去，你可以走進演員的眼睛，可以走到她的世界裡。所以它不會是一個泛泛的設計，它是一個非常獨特、屬於這個作品、屬於這個人物的設計。

還有一點是我發現，我走進場景的時候，有一種暈眩感。因為整個牆都是馬賽克，非常摩登的、非規律性的馬賽克，非常費功夫，全是瓷磚做的。對一個電影的場景來說，這是非常少有的。這是很摩登的視覺效果，同時也是非常令人暈眩凌亂，混亂、內心糾結，但非常能夠體現這個故事。就是說《紅玫瑰》這個場景，你走進去的時候，你就會有一種凌亂的一種衝動，一種不可控制的心情。所以這是我走入一個場景有所體會的——《末代皇帝》的時候，我有這種體會，《紅玫瑰與白玫瑰》我也有這種體會。一走進去，就能夠有一份感應。

我記得特別清楚，關錦鵬導演有時候，不是用語言，但是用其他方法幫讓你「演出來」。雖然不會完全按照他那個方式去演，但你會明白那個意思。裡面的人物是趙文瑄要輕輕地踢一下紅玫瑰的椅子，我就看，他在那裡踢，踢得特別地好！（笑）其實趙文瑄是一個特別好的演員。所以還是有一些事情，能夠記得。

還有她的台詞。張愛玲的台詞非常經典。要把它說好，需要把它說到非常地口語。比方說佟振保（趙文瑄飾）問紅玫瑰：「你還沒玩夠嗎？」然後紅玫瑰說：「其實不是玩夠還是不夠，只是一個人需要一個本領，捨不得

不用。」像這種台詞。其實我在戲裡的台詞基本上都是張愛玲書裡的這些台詞，有一句是一句，從來沒有一句話台詞是浪費掉的。沒有一句是水詞兒。有時候是不容易說的詞兒，但都非常精彩。

「忠於原著」的「表」和「裡」

在某一程度上，您會不會覺得「被綁架的」，因為要跟台詞走得這麼近，沒有機會即興發揮或加自己的成分在裡頭？

我加的都是自己的成分。我欣賞她的台詞，我沒有任何地方要改她的，我不必改；要改的話，我也說不到那麼好。其實就是說，每一個人去改編張愛玲就要完全忠於張愛玲的一切。我覺得那是錯誤的。在《紅玫瑰與白玫瑰》的改編過程當中，從台詞上來說，我覺得她的台詞太精彩，我講不出任何一句可以替代她的。她用特別短而不是直白的方法就把這個人物勾畫出來的，不用說太多。

剛才說，怎麼樣去捕捉張愛玲的靈魂，其實在閱讀的時候，我們能夠感覺到她的靈魂；在創作電影的時候，應該是電影創作者的靈魂，因為你必須是那種的一個無忠的、有感受的。裡面寫到紅玫瑰出場，一頭的肥皂泡，手上也是肥皂泡。每個人覺得，如果把肥皂泡拍出來的是不是忠於（原作）？其實不是！這是電影工作者必須要完全消化的一個錯誤，是需要他自己想這麼做的。所以它本來應該是電影工作者的靈魂，而不是張愛玲的靈魂。

《紅玫瑰與白玫瑰》之後，過了差不多十三年，您跟李安導演合作，又拍了一部張愛玲電影《色，戒》。同一個演員跟不同導演合作演張愛玲的兩部電影是挺難得的。李安拍《色，戒》又是用完全不同的策略來詮釋張愛玲。他非常大膽地把一篇篇幅很短的短篇小說改編成如此龐大的一部電影，關錦鵬反而是跟小說走得特別近，還經常引用原著小說的許多對白和文字。

您對這兩位導演對張愛玲的不同詮釋和解讀有什麼樣的反思？

　　每一個導演都是不同的個人，所以他們必須有自己不同的風格。作一個好的導演，我相信你要最誠實地把自己最想呈現的東西，用你自己最好的技術把它呈現出來。這兩個導演是完全不同的，所以從文學到電影的改編過程肯定是不一樣的。結果也應該是不一樣的。

　　其實在張愛玲小說當中，〈色，戒〉不是寫得最精彩的一部，但也許它更合適改編成一部電影吧。還有，張愛玲對語言的敏感，從語言、從字裡面流露出來的那種氣氛，那種悲涼，用字的那種驚豔，她對時間流逝的一種懷舊。其實她在當下就已經懷舊，永遠能感覺到這種世界的流逝。那是一種氣氛。就像你剛說的，它是兩種完全不同的媒體，你要把它翻譯成電影的話，你必須用自己的一個方法去重新表現這個情懷。不是說張愛玲寫到肥皂泡就拍肥皂泡——要說清楚電影版的《紅玫瑰與白玫瑰》的肥皂泡是對的！（笑）我只說你不要認為直接把小說的影像搬到銀幕上就是忠於它。其實那份情懷、那份氣氛，可能是用另外一個形象來表達的。不能那麼偷懶。它確實是兩完全不同的媒介，我怎麼能夠表達那種情緒？是用影像，用聲響、音樂的、演員的來結合的。可能它不應該是「忠於原著」的東西！

　　恰恰張愛玲很多小說改編成電影的一個共同毛病，就是跟小說走得太近，太依靠原來的文字。但我一直覺得張愛玲的另外一個特點就是那種很頹廢的情懷。因為文字是翻譯不出來的，畫面很難抓住或捕捉那種文字之美。除了演戲，您也是一位資深導演。假如您自己要改編張愛玲的小說，最大的挑戰在哪裡？

　　可能就是要改編哪一個故事。首先要克服文字的障礙，因為她的文字魅力太強大了，你不能在她的文字魅力籠罩之下去做這個電影，你必須從這個文字魅力解放出來。你要從你自己心裡發出來的東西。它最大的難度是越

好的作家越難改。她文字字裡行間的那份魅力，它讓你麻痹了，它會讓你覺得「啊，真好！」但這讓你沒有辦法去重新想像，我要表達同樣的感受、同樣的氣氛，應該是什麼樣的色彩什麼樣的光線？也許不是張愛玲寫的那樣。也許張愛玲寫的一個黃色的東西，但在電影裡不一定是一個黃色的東西。所以最大的障礙就是改一個偉大的作家，有時候該避開她的文字魅力。

比起年代的呈現，更有魅力的是人物的個人體驗

除了這一系列的張愛玲電影──《紅玫瑰》、《半生緣》、《色，戒》等──張愛玲的文字已經影響到好幾代人對「老上海」的想像，跟「老上海」的整體文化想像融合在一起。您如何看待張愛玲在當代中國文化裡所扮演的角色？

我並不是張愛玲的學者或張愛玲的專家，所以很難去闡述這樣的一個問題。但她對我個人的影響，而且我覺得為什麼她能夠經久不衰的，是來自於她的一種authenticity，或誠實。她自己就說過的，年代那麼沉重，不可能總是有大覺大悟。她其實非常求真。如果說某一個人物因為某一個事件而突然間覺醒的話，她會非常地警覺。她非常尊重一種非常個人的東西，個人的體會。從一粒沙子裡面，看到整個宇宙。所以越是一個個人的東西，越宇宙化。她非常非常講究個人；都是她知道的一些個人的細節、個人的故事，然而被她展開了，被她從裡面得到某一種哲理、一種總結，而且她的文字有文字的魅力。但最後還是要回到她的誠實。她毫無矯情，有時候她寫規模很小的東西，其實她的這份誠實很少有的，如果不屬於這個時代，不屬於這個人物，不屬於這個故事，她絕對不會放進去。這是我個人喜歡她的地方。而且她有色彩，雖然她有時候會輕描淡寫，但總是有色彩。充滿幽默、感慨，就是一個很好的作家。

觀眾｜您在接到《紅玫瑰與白玫瑰》這個劇本的時候，您對角色的第一感受是什麼？您用什麼方法讓自己進入到角色中？如果給您選擇，您會選擇紅玫瑰還是白玫瑰？

　　從一開始我就很喜歡紅玫瑰這個角色。對我來說，也很容易去理解她的。感染到我的地方可能就是她的志氣。紅玫瑰非常誠實，但在那個年代裡，沒有什麼她可以發揮的，也沒有平台讓她伸展自己的能力。她最擅長的就是談戀愛，所以她就談戀愛！然後頭次愛上一個人，被拒絕之後，她有一個醒悟。我喜歡這樣一個結局。紅玫瑰跟佟振保在公交車上遇到的時候，她老了，但是兩個人相遇的時候，是佟振保流淚的。為什麼呢？因為她成長了。所以張愛玲，一個女性作家，寫了一個非常令人佩服的女性。就是這樣幼稚、毫無其他技能的一個女性，但是她特別誠實在追求，最終她也學會了，她學會了去愛。但佟振保一輩子都沒有變。它是非常個人的東西，背後好像沒有什麼口號，但它其實是非常feminism（女性主義）。所以最後流淚的是佟振保。佟振保永遠都沒有什麼改變，開始的時候是這樣，結束的時候還是這樣。

陳沖導演作品

1988
《天裕》

2000
《紐約的秋天》

2012
《非典情人》

2020
《鐵榔頭》

2022
《世間有她》

待上映
《扶桑》
《英格力士》

文中提到的影片

1987
《末代皇帝》 *The Last Emperor* （Bernardo
　　Bertolucci）

1994
《紅玫瑰與白玫瑰》 （關錦鵬）

1997
《半生緣》 （許鞍華）

2007
《色，戒》 （李安）

伍仕賢：
新型中國商業電影的崛起

伍仕賢1975年生於台灣，後來隨父母移居美國華盛頓州。1993年考入華盛頓大學電影藝術系，兩年後轉學到北京電影學院導演系。離校後拍了多部電視廣告和MV。他2001年自編自導的電影劇情短片《車四十四》獲得了威尼斯影展評審團特別獎、美國日舞影展評審團大獎、還入選坎城影展及多個國際影展，成為第一部在威尼斯、日舞等重量級國際影展獲獎的華語短片。《車四十四》在網上更是走紅，帶動社會上的廣泛討論。

2005年的處女作《獨自等待》又叫好又叫座，並開啟中國愛情喜劇電影的新類型，也是剛剛開始起步階段的中國商業電影的代表作。這部深受中國大陸廣大觀眾喜愛的電影當時引起很大反響，並獲得了北京大學生電影節最佳處女作、最佳男主角等獎項，同時還在金雞獎獲得三項提名，包括最佳影片，是第一次非中國公民導演的影片入圍最佳影片。如今《獨自等待》已被眾多八〇、九〇後奉為經典中國愛情喜劇，並在豆瓣等影評網站仍然保持著中國情喜劇電影的最高分數。

2012年伍仕賢請吳彥祖和凱文・史貝西（Kevin Spacey）等主演的心理懸疑劇情片《形影不離》，算是中國電影和好萊塢明星的一次比較大膽和實驗性的合作嘗試。影片在釜山影展首映後，被《華爾街日報》（*The Wall Street Journal*）評為「十部年度最值得關注的亞洲電影之一」，並成功在海外許多地區銷售版權。2017年暑期檔，伍仕賢的奇幻喜劇電影《反轉人生》在中國上映。這部電影由他老搭檔夏雨和閆妮、宋茜、潘斌龍主演、吳彥祖、寧靜、王寶強、包貝爾、雷佳音等影星友情出演。根據藝恩數據，《反轉人生》在中國全網上線兩週後，在三大串流網站付費點擊量共達到一億多次。

雖然是美籍華人，伍仕賢的創作生涯跟中國大陸二十餘年以來的電影發展脈絡緊緊連在一起。這次對談是2022年10月6日在美國加州大學洛杉磯分校錄製的。當時伍仕賢來到我「中國通俗文化」的班上跟學生進行學術交流，還分享到他在電影產業的各種寶貴經驗。

伍仕賢。伍仕賢提供。

從喜歡電影到投入華語電影

您出生在台灣，在西雅圖、墨爾本、澳門長大，後來在華盛頓大學讀了兩年之後，去了中國還上了北京電影學院。一般喜歡電影的美國大學部學生會想申請加州大學洛杉磯分校（UCLA）、南加大（USC）、紐約大學（NYU）或美國電影學院（AFI），這樣的學校——當時是什麼樣的因緣讓您決定赴中國，申請北京電影學院？

那時候我還在華盛頓州立大學讀電影藝術系，正好前後的那幾年很多中國電影開始在國際影展獲各種國際獎項。雖然那個時候的中國電影市場環境不如後來，但我當時心想，我正在學電影又從小會中文，且畢竟有中國血統，對中國文化也有一些瞭解，不如去那邊看看吧！作這個決定的時候，身邊好多同學和朋友都覺得我犯神經，都問我瞎折騰什麼啊？（笑）因為那時候哪有美國人去中國學電影啊。那時候——就是九〇年代中旬——中國電影還沒有什麼市場。但是我覺得去中國學學電影應該會是個滿有意思的經歷，而且也許還能給自己找些機會。

諮詢後發現中國基本上只有兩個專業學電影的名校——北京電影學院和中央戲劇學院。因為我喜歡的那些導演都是在北京電影學院畢業的，我就決定上北電。在當時北京電影學院還沒有官方網站，那年代才剛剛開始有網絡，我只好查他們的電話號碼。打了個國際長途，對方接電話的人來了一句「喂，你哪兒的！？」我就尷尬地回了一句：「嗯，西雅圖……」（笑）雙方根本就沒搞明白怎麼回事，後來只好親自飛過去一趟，只能人到中國後試圖以「轉學」的身分報名上學。雖然在那兒上完了我最後兩年，後來才明白他們根本沒有「轉學生」這個說法。反正，那個時候人還年輕，才剛剛二十歲嘛，就是先過去再說，沒有想太多。

回到更早，您是什麼時候開始對電影產生興趣？從小就愛上電影嗎？

我從小喜歡編一些小故事。小時候就會跟我弟弟一起排一些小話劇給我們父母看。但是長大以後，家長會說「你要不把藝術當作愛好吧，但最好還是要找一個『正業』安全點」。所以有一段時間我就聽父母的話，本考慮報考電腦系但我的數學不夠好，後來憋不住還是回到電影和創作上。

當時是第五代的天下，第六代也剛起步，在那個時候在中國學電影應該是滿有意思的一個階段。您當時的經驗和感受怎麼樣？

對，當時中國的電影市場才剛剛開始要轉向商業化，有一個新的趨勢，從藝術電影到比較商業的電影。在北電讀書的時候老師們是非常重視理論，我有機會接觸很多我在美國沒接觸過的影片，很多俄國電影和歐洲藝術電影。在華盛頓大學期間大部分的時間放在劇本創作和製作技術方面的學習，比如鏡頭語言和剪輯。於是我可能就是把兩邊學的東西結合了起來。我記得在北電的時候，拍學生作業時，我是唯一會用剪輯設備的，別忘那個時候不是數碼剪輯哦，還是膠片的，所以經常有同學讓我幫他們剪他們的學生作業，特好玩兒。可是讀藝校的問題是沒人告訴你畢業後怎麼搞定投資來拍片！（笑）所以我和同學們整天一起瞎混，都不知道日後怎麼找錢來拍電影。而由於當時的電影市場環境不如後來，找資金來拍電影是非常困難的。

我記得畢業沒多久，我都不知道怎麼辦，兜裡只剩下回西雅圖的飛機票和幾百塊錢，其他什麼都沒有。我心想算了，要不回美國去吧，估計只能和以前華盛頓大學的同學一樣去好萊塢打雜工等找機會。但離回去只有一個星期的時候，我突然接到一個電話，有人看了我拍的學生作業，問我拍不拍電視廣告？我馬上回答：「拍啊，沒問題！」（笑）我就是這樣才有機會繼續待在中國，養活自己，正式踏入專業導演之路。但我心裡一直很清楚，我最想要的是拍故事片，拍一個我和周邊的朋友從未看過的電影，就是年輕人為年輕人拍的

一部電影。因為在當時的中國，所謂「愛情喜劇」這個類型是不存在的，有一些人試圖拍過，但對我們年輕人來說都是一些老頭子拍的不接地氣的那種，裡面的台詞根本不像我們當時八〇後們說的話，服裝和音樂更別提了。但問題是我是新人，從北京電影學院出來不久，加上那時代的市場環境，根本沒機會。後來決定把我拍廣告和MV賺的錢拿來拍一個專業的電影短片。那個短片就是《車四十四》。它後來在聖丹斯（Sundance Film Festival，編按：即日舞影展）、威尼斯、坎城等各大影展都獲了不少獎，那時候我就想，這樣一路獲獎的紀錄，估計以後我不可能再超越了，未來就是下坡路了。（笑）不過也好，把去影展獲獎的那種學院派夢想趁早實現就不用一直追了。後來就憑《車四十四》的成績，我才有機會開始真正往故事片發展。

激起討論的《車四十四》

2001年您拍了短片《車四十四》，這個短片非常轟動，甚至到現在還是有很多人在看，也在社會上引起非常激烈的討論。前一陣，我班上的學生看了魯迅的〈狂人日記〉和〈藥〉，我也向他們介紹魯迅作品裡的「看客」觀念。《車四十四》有一個鏡頭，攝影機在車外，通過玻璃窗拍裡面的乘客，在那個瞬間，他們也都變成「看客」，呆呆地觀看窗外正在發生的搶劫、鬥打和強姦。我一看馬上聯想到魯迅的「看客」，不知道您當時拍這個短片的靈感或出發點是什麼？

最早我拍短片的目的是想給行內和投資人證明我會拍電影、懂講故事、會導戲。因為拍的那些廣告只有三十秒，無論你拍得多好，電影人不在乎。拍廣告的好處是給我機會學會如何使用特效，使得我在技術和鏡頭語言方面非常熟練。但我還是想拍電影。

我一直對社會心理學感興趣。你這樣提到魯迅也挺有意思，因為也有著一種層面的意思，就是所謂的「手袖旁觀效應」（bystander effect）。拍

《車四十四》的時候，我故意把故事的發生地和時間弄得很模糊，就是某一個偏僻的地方所發生的事情。故事是受到一些傳說和不同真實新聞事件的啟發，為了得到我想要的觀影效果在片頭還加了一句「以真人真事改編」，有一點像科恩兄弟（Cohen brothers）拍《冰血暴》（*Fargo*, 1996）採用的策略。（笑）但實際上它並不是根據某具體的事件改編的。如今這部短片不斷地被網友弄到網上，YouTube、微博、抖音什麼的，以各種各樣的形式來提醒大家，每當出了惡事要是沒人站出來幫忙的話，也許最後倒楣的會是自己。拍的時候，沒想要它拍成「說教」性質的短片，我只是想把問題拋給觀眾。參加很多影展發現觀眾覺得很有共鳴，不少人還說他們附近也發生過類似事件。我也就在那些影展，第一次開始接觸一些好萊塢的製片人。很多人問我接下來想拍什麼？我就拿出《獨自等待》的劇本說「中國式的浪漫喜劇！」（笑）他們當時嚴重懷疑我拍都市愛情片行不行，畢竟只看到我《車四十四》裡那種文藝氣息和超級暴力的內容，好萊塢對中國市場還沒有意識，所以沒人想投資，我只好回中國自己找投資方。

前面講到您在電影學院的日子，實際上對很多人來說，最好的「學校」並不是在大學，而是實際拍攝的經驗。從撰寫劇本到拍攝又從剪輯和拿片子到外頭去放映，您做《車四十四》的時候，最大的收穫是什麼？

《車四十四》基本上是由我和朋友及家人湊齊的錢拍的。拍廣告收入不錯，雖然挺舒服的，但到了某一個階段，我只能停下來開始為自己的電影事業作準備。一方面我在寫長片的劇本，但同時我還需要一個可以給電影公司和投資方看的短片。拍《車四十四》的時候，我們還是用膠片拍的，膠片很貴，換現在的話，你們都可以用手機拍片了。但那個時候我需要一個專業的攝製組，需要群眾演員，需要租輛公交車（公車）當道具等等。對當時的我來說，這些都很貴。

要說最大的收穫是：按我們當時的預算，只能拍三天的時間。到了第

三天，天快黑了而有幾個重要的鏡頭還未拍，當時拍得很倉卒，但我記得，拍完我一直在想「不行，效果不夠好」，因為光線不對，我攝影師也說底片洗出來以後，這組鏡頭大概不會好；第二天看了樣片之後，發現確實很糟糕。我就想，我要是不重拍，這組爛鏡頭永遠都會擺在那兒，無法再更改！要不然，咬牙再花點兒錢，請大伙再回到拍攝地，繼續再補拍半天的時間？後來選擇後者。因為我不想後悔一輩子。在我電影生涯剛開始的這個階段，這是很重要的一個教訓。不只是因為後來這部片子獲了獎，更重要是因為我學會為了得到你要的東西，有時候需要更加奮鬥和努力，要幹就好好幹，別湊合！往後的日子裡，我就繼續捍衛這個理念。因為我大部分的電影是獨立製片和電影公司投資的商業電影的結合，就是說一開始是獨立投資的，然後再有大公司介入，這堅持的理念就變成一個很重要的因素，也讓圈內人都知道，我的電影絕不湊合，在有限的情況下還是很注重質量。我知道「完美」是永遠達不到的，如果有選擇的話，我相信很多導演都會想重拍他們作品中的很多鏡頭的。（笑）但有時候，也需要學會「放手」。

《獨自等待》開啟中國商業電影

您的第一部劇情長片是2004年拍的《獨自等待》，這也是中國商業電影的一個開端。當然，改革開放初期已經開始有一些「商業電影」，比如九〇年代就開始有馮小剛的賀歲片等等。但2000年以後，中國才真正地開始進入商業電影的年代。2001年中國進了世貿組織（WTO），2002年張藝謀拍攝《英雄》；在某一個程度上，《獨自等待》抓住了那個時代的特殊氣氛。您為本片擔任導演、編劇、製片人和剪輯——當時這部電影是如何產生的？您是否有意識去給中國商業電影輸入一種新的力量？

我寫那個劇本的時候才二十幾歲，那個時候我和我的朋友們去看電影老是看不到我們自己的影子。我們當時的現實就是酒吧文化、大迪廳時代蹦迪、

出去玩兒、談戀愛什麼的，但沒什麼電影講這些。那個時候，很多西方人想到中國還停留在中國八〇年代的樣子，以為滿街只有自行車什麼的。21世紀的中國已經在迅速改變，但沒有拍出那種感覺的中國電影。那時候的中國就像美國這裡的wild west，什麼都有可能發生，機會也多，特別好玩的時代。但由於電影市場還沒真正起來，要拍一部獨立電影確實很難。我為什麼作導演又作編劇又作製片人又作剪輯師？不是因為我是工作狂，而是因為按照我那個預算只能這樣做，就得自己拼！我的短片獲獎最大的好處是它讓那些明星更願意參與這部新人導演的電影。先有了明星的參與，才後有的投資。

其實如何找到我第一部電影的投資方也是很奇葩的。我們事先找了好幾家電影公司，但他們都不太理解我這個項目。因為對他們來說這個類型是全新的，可能他們沒什麼別的國產片可以拿來比較，市場上完全沒有我想拍的那種愛情片。其實浪漫喜劇片的套路都差不多，這種故事講來講去，最後結局都差不多：不就是講愛上一個人，又翻臉，又和好的那些事兒嗎？重點是角度。我還想藉此電影捕捉北京這座城市正在發生的一些變化，我想拍北京當時的青年文化，包括音樂等等，因為這些跟上一代完全不一樣，而上一代人才是電影投資的看門人，代表著過去那種老片場制度，他們在劇本階段可能沒太看明白我那種新觀念。因此即使我已經有了《車四十四》的成功、即使已經有了其中幾位明星的參與，但找《獨自等待》的投資還是有些困難，逼著我還是需要找一些新的路子。

到了最後，怎麼找到錢呢？和許多美國獨立製作一樣，都是跟牙科醫生有關係。（笑）我的牙醫認識一個想投資動畫片的人，問我願不願意見面。他們都是一些做生意的老闆，但因為對動畫片不熟，我和他們見面盡量回答了他們的一些問題，快聊完的時候我來了一句：「我主要想拍故事片，你們以後要是感興趣，可以跟我說哈。」大概半年以後，那個老闆的太太打電話來，請我到他們家裡參加一個小聚會。因為正好那天無聊沒事，我就去了。大家聊天時，突然那老闆問我：「你那個片子後來拍了嗎？」我說：「沒有啊，還在找投資呢。」他又問：「你到底需要多少錢？」我就報了一數目，

其實不多，因為拍一部獨立電影真的不需要太多錢。老闆說：「就這麼一點錢啊？我保險箱裡就有！」（笑）他叫我週末再來細聊。我知道生意圈和電影圈吹牛逼的人多，但我又覺得正規渠道的我都基本試了，都不太理想，要嘛預算太低，要嘛想讓我用我認為不合適的演員。好多片方看了我的劇本雖然覺得想法有點意思，但想像不出來拍出來是什麼感覺，不太敢嘗試。

　　後來我週末又到那老闆的家。他說：「我不懂怎麼看劇本，你就把故事講給我聽吧！」他聽完覺得不錯，也看過我拍的短片，所以知道我在能力方面是沒有問題的。他又問：「有明星嗎？」我就跟他說都有誰願意出演。他又問：「這片子能賺錢嗎？還是要賠死我？」我就老實跟他說：「沒人能保證電影都賺錢，我也不確定能不能。」他問：「那能否保證我至少可以拿回一半的投資？」我說會的，因為雖然那個時代電影院不像現在那樣多，但除了票房還可以賣電視版權、DVD版權、海外版權等等。老闆就拍板兒說：「那就行！」我們就拿了一張紙和一支筆，當場寫了一個簡單的合約！（笑）為了確保他沒吹牛，我還跟他說我需要事先拿到訂金。簽完了，他便請了一個夥計真的到後面保險箱拿錢，把一整個麻袋的現金丟在桌子上！（笑）我突然意識到，經歷了多年折騰和努力，我終於要拍我的第一部故事片啦！我趕緊打電話讓我倆朋友來，囑咐他們一定要帶幾個書包來裝錢！（笑）我們直接去銀行把錢存了，就這樣我才終於有機會拍上我的第一部電影。當然拍第一部電影的過程中也遇上了各種挫折，但今兒沒時間分享了，回頭也許可以出書吧。

　　您剛講到找資金如此艱難，但有時候找到自己的風格更艱難。從一開頭，《獨自等待》有一個非常有「自信」的風格，從第一場戲的一組大特寫到對經典電影的「引用」和致敬，夢幻場景，定格，主人公的內心旁白等等。您是當初如何尋找自己的「聲音」，如何塑造屬於自己的「風格」？

　　我一直很欣賞那些可以跨越很多不同風格的導演。我也是很早就決定，

我不想一直走同樣的路，讓我重複會覺得有些悶，我希望嘗試拍不同類型和風格的電影。這是為什麼我的短片《車四十四》跟《獨自等待》在風格上是完全不一樣的。這也是為什麼找錢的過程那麼漫長。《車四十四》非常黑暗充滿暴力也有社會評論的層面，跟《獨自等待》完全不同。話說我要是老拍同類型的電影，我的作品早就比現在多了！你知道我拍完《獨自等待》後有多少資方找我拍同類型的電影嗎？（笑）怪我不夠貪錢，非要每次折騰新的，每部都拍得很辛苦，也是為什麼拍完我總是休息幾年，然後又想拍一個新的，跟上一部完全不一樣。所以說到如何「尋找你的聲音」，其實每一個電影都需要不同的聲音。比如說《獨自等待》是關於一個年輕作家，這讓我有機會進入主人公的世界從他的角度展開故事，同時也可以讓我使用一些比較有意思的畫面來支撐夏雨那個角色的獨特視角。所以對我而言我的「風格」都是根據我選擇的類型決定的，不同類型需要不同的鏡頭語言和視角來完成。

　　咱們談談《獨自等待》的結尾吧。本片的結尾非常獨特，主要是因為兩點：第一，夏雨的愛情故事要作出一個決定，選擇李冰冰的角色還是龔蓓苾的角色。但最後他竟然作了最不可思議的決定，誰都沒選，寧可繼續當個光棍漢。第二，就是周潤發客串的角色。這是周潤發第一次出現在中國大陸的電影，也是他頭一次客串。他的出現好比在宣布商業電影在大陸的出現。能否談談這個結尾？

　　其實我一開始寫劇本就決定這個結尾。就是到了最後主人公最後還是一個獨自等待著。我覺得這樣的結尾更真實、更生活。這樣也可以把「浪漫喜劇」電影的那種比較套路的結局打破一下。一路下來，有很多人告訴我必須得把劇本裡的那個結尾改一改，我解釋說，我並不是要拍一個俗套的或相反沮喪讓人喪氣的結尾，當時中國大陸已經有太多讓人沮喪難過的電影！（笑）但我希望這個結尾一方面輕鬆好玩，但同時也希望它更真實。人在生活中畢竟不能每一次都贏，生活的規則不是這樣的。

身為一個年輕的新導演，不妥協繼續堅持也是不容易，因為多年找不到資金拍，我有時候開始懷疑我自己，也考慮過是不是要把結尾改成通俗點的結尾。也有幾次有投資方出來說，「你要的預算，可以給你加一倍，但你需要用某某演員。」要我用當時最紅的一些「偶像型」演員，但我都拒絕了，因為我《獨自等待》不是偶像劇，是anti-偶像劇！最終能讓我堅持自己的觀念是當時Columbia Tristar製片廠的頭兒Chris Lee，他是在美籍華人裡頭第一位當美國大電影公司的頭的人，我讀完電影學院之後來到洛杉磯就認識他。他看過劇本非常喜歡，給我很大的鼓勵，而且他還強調一點：「這個結尾，絕對不能改！日後會有很多人要說服你把結尾變成一個比較典型的結尾，你千萬別！」這句話，我一直記在心裡。大公司的老闆，又監製過那麼多經典好萊塢電影，我這個新人就應該相信他的直覺。反正也是我原來要的結尾。所以我堅持了。現在這麼多年過去了，許多觀眾還記得那個結尾。也許因為它讓他們聯想到自己的生活。

　　周潤發客串的小角色是一開始劇本裡就有。我想借用結尾給觀眾一種大驚喜，也想告訴觀眾，「生活中有得有失、任何事情都有可能發生」！這也是背後的一個生活哲學。當那個時候我的好多朋友，甚至片中的演員們，看了劇本後就會笑著說「哥們兒，你這結尾，打算怎麼處理！？不可能真請到發哥吧！」（笑）我就說，「不試試怎麼知道呢？」沒人信。但你如果不去試，就不可能成功。我認識吳宇森和他的製片人張家振，都知道他們跟周潤發有非常深的合作關係。張家振告訴我，發哥從來沒接過這種「客串」的角色，但他還是很幫忙地把周潤發的美國經紀人介紹給我。當時周潤發已經在好萊塢發展了，拍了《安娜與國王》（*Anna and the King*, 1999）和《臥虎藏龍》這樣的大片。我把劇本寄過去，但他的經紀人理都不理我，而那個時候《獨自等待》在北京已經開機了！後來就通過一些曾經與周潤發合作過的香港朋友取得聯繫，終於聯繫上了。在香港跟周潤發見面聊的時候，他覺得劇本滿好玩，這個客串角色也很有意思，但他和我一致認為這件事必須跟誰都不能說，一定要為了給觀眾一個大驚喜而保密！因為有一些電影請大明星

客串一個角色，結果所有的宣傳物料都以那個明星為中心，太掛羊頭賣狗肉了，我們倆恰好都不希望那樣那樣。

　　還有一個問題是發哥的費用，他的片酬都比我們整個製作預算還要貴！怎麼辦？他非常隨意，所以我就按我們的劇組能承受的數，送了一個吉利數額的紅包。那場戲是用另外一個攝影組在香港偷偷拍攝的，我們這樣才能保密，當時除了錄音師以外，劇組其他人，包括夏雨李冰冰，他們都不知道我找來了發哥。到東京影展《獨自等待》首演的時候，那是一個兩千人座的大劇院，等周潤發出現在銀幕上的那剎那，全場觀眾嘆一口大氣，所有的中國媒體作了大量的報導，都在議論，「這個新導演怎麼請到了發哥客串！？」（笑）但年輕的時候，就更需要捉住機會，需要敢作夢！大不了被拒絕了，也沒什麼，還是要試圖創造機會。

　　除了發哥以外，《獨自等待》的演員陣容非常厲害：龔蓓苾、李冰冰、夏雨、英達、吳大維、高旗。第一部劇情長片，您怎麼有幸跟這麼多好的演員合作？

　　有一些人問：「參加那種大影展，能真正帶來什麼好處嗎？」在我經驗看來，在威尼斯獲獎使很多圈內的電影人知道了我，願意把一位新導演歸成「靠譜」一派的，所以找明星的時候他們比較會願意見面。接觸演員們後他們看過《車四十四》，讀了《獨自等待》劇本，而且年紀跟我都差不多，所以能夠理解我要達到的效果，所以後來找大家都比較順利，也感謝他們對我的信任。

《形影不離》是邀請好萊塢演員主演先驅

　　您2012年拍《形影不離》的時候，中美合拍片剛開始盛行，也有一系列中國大片開始請好萊塢的一流演員出演，比如Christian Bale主演的《金

上：《獨自等待》宣傳圖，2005年

下：《獨自等待》海報，2005年

陵十三釵》、Tim Robbins和Adrien Brody主演的《1942》。也就在當時
──其實您比他們早一點──請Kevin Spacey主演《形影不離》。一方面您
好像在跟中國電影產業的大趨勢一起走，但同時這又是一個比較黑暗和實驗
性的電影。這個項目是如何產生的？

　　開始籌備《形影不離》是在2009年左右，跟現在的中美關係完全不一
樣，那個時候反而有很多人在做一些跨文化的項目。其實《形影不離》不是
合拍片，因為所有的投資都來自中國。剛好我手上那個故事需要一個西方角
色，所以我持續我原來的那套哲學，就是去嘗試，雖然並不容易，但我最
後還是能夠讓Kevin Spacey參與這部影片的演出。那時候，吳彥祖已經定下
來，因為他也是大明星，所以兩人定完後我們就拿到了資金。
　　先補充一下，我不是說在《獨自等待》的成功之後我收到大量邀請我拍
一些相似的電影嗎？其中還有一些劇本就是《獨自等待》的山寨版！（笑）但
這個故事已經講過了，我也沒興趣再拍類似的電影。幸好《獨自等待》在觀眾
口碑和影評方面都獲得很不錯的反應，但我真心沒想再拍愛情喜劇電影了。通
常有些導演拍第二部電影的時候，會有意識去推翻他們比較成功的第一部，或
者想嘗試個反方向的路，我也不例外。（笑）拍出來的《形影不離》確實是一
種類型混搭的作品，比較文藝，有心理懸疑、有黑色幽默，但它絕對不是喜劇
片，更不算是愛情片。
　　當時我的那些演員能夠看上這個劇本也是因為它很另類，相信吸引他
們來的也是跟他們過去演的電影完全不一樣的角色。現在看，也許當時的中
國市場還不夠成熟，還沒有特別多元化，所以市場上比較難以接受這樣比較
另類的電影。《形影不離》那樣的電影更需要像Fox Searchlight（福斯探照
燈）這樣的電影公司背後來支撐，專業發行公司更知道如何宣傳和發行這種
比較不一樣的影片。但最大問題是即使我介紹了一些有興趣發《形影不離》
的專業電影公司，那個資方老闆不願意讓他們發，他後來找來的那家公司完
全不懂得怎麼發，沒經驗，非常可惜了那個陣容。投資方老闆當時不僅決定

和《復仇者聯盟》（*The Avengers,* 2012）同一天上映，還讓發行公司都把它宣傳成《獨自等待》之後我的「又一部愛情喜劇」，把我們都暈死了！看過的都知道我這兩部電影完全不一樣啊！他們一會兒想拉著《獨自等待》的粉絲，一會兒還想針對吳彥祖的粉絲，搞得不倫不類。（笑）結果就如我和演員們擔心的一樣，掛羊頭賣狗肉，只讓更多的普通觀眾不高興，因為他們看完覺得：「他媽的，什麼東西？一點都不好笑，這哪兒是喜劇片！」沒錯啊！不是喜劇片！（笑）我那時候挺鬱悶的，但也算是「交了學費」，長一智了。

《形影不離》發行後的差不多半年之後，中國電影市場突然開始有一些非常驚人的票房記錄。比如第一部在國產票房破七億的電影就是那個時候出來的，越來越多走向商業的電影出現了。我們拍《形影不離》的時候，知道國際上能賣出很多地區，後來確實也賣了不少，貌似還是年度海外賣的最多地區的一部國產片，畢竟有奧斯卡影帝主演，但它畢竟不是一部美國電影，它一直只是一部國際化的國產片。

拍攝這種跨越不同文化的製作會遇到什麼樣的問題？

其實《形影不離》的整個劇組非常國際。這也許跟我的背景有關係，我一直善於跟不同國家的工作人員溝通。我合作過兩次的攝影指導Thierry Arbogast曾經拍過《第五元素》（*The Fifth Element,* 1997），基本上Luc Bresson的大多數電影都是他攝影的。所以不管是幕前或幕後，都非常國際班底。但這部電影總地來說，除了我和演員和劇組人員合作愉快，其他方面非常不順利。跟Kevin和吳彥祖合作非常順利，我們都很合得來，對Kevin來說是一個全新的經驗，他也很清楚他是第一位去中國主演一部國產電影的好萊塢明星。可是，幕後最大的問題還是投資方的問題。我學會了一個教訓：真的不能什麼人的錢都拿！（笑）思路不一致或工作方式不一樣或不專業的人盡量遠離。那時候為了不影響演員情緒，我盡量沒讓演員知道幕後那些

事情，所以他們是完全不知道！Kevin Spacey後來上了美國的脫口秀還說：「這是我拍得最開心的電影之一！」他上映前根本就不知道我是每天拍完了之後，晚上回到酒店還得打無數電話來處理投資方的各種破事問題！（笑）背後一直有很多非常痛苦和離譜的事情在發生，但是都是人生經驗，後來就更懂得應該找什麼樣的合作方。所以後來拍《反轉人生》的時候就找了靠譜的合作夥伴們，和所有人——包括資方——的關係都非常好，拍得很愉快。

通俗可親的《反轉人生》

在結構上，《形影不離》和後來拍的《反轉人生》都有一個共同的戲劇因素，就是《形影不離》的Kevin Spacey和《反轉人生》的閆妮都是一種「第三元素」或想像中的人物，也給整個劇情帶了一種衝擊。您當時如何設計這種「想像中的人物」？

《形影不離》是刻意那樣設計的。因為故事和人物在處理創傷、自殺情結、失去，這樣比較沉重的主題。吳彥祖在面臨精神分裂，所以故事裡恰好需要這樣一個現實中「不存在」的角色。也許只是偶然，但在《反轉人生》裡是一個中國神話走出來的一個角色，其實不太一樣。也許唯一共同點是這兩個角色確實是有時候可以看得見有時候看不見的。但兩部電影的主題完全不一樣。《反轉人生》就是一輕鬆快樂的爆米花電影，是關於美夢成真，但這是美夢都是後來才實現的，所以閆妮飾的上官芙蓉代表著命運。夏雨那角色一生中所要的東西通通都得到了，但這樣會使得他真正快樂嗎？

《反轉人生》的另一個特點是它使用多種通俗文化的元素，從民間神話到美國籃球又從《X戰警》到《變形金剛》。能否談談通俗文化在這部電影扮演的角色？

像我前面提到的，我經常會跟著類型和故事來定我每部電影的風格，需要符合類型的要求。因為《反轉人生》處理主人公小時候的夢想，很自然就會談他人生不同階段的一些東西。所以才有一些通俗文化的元素，比如年輕時喜歡的Backstreet Boys（編按：美國流行音樂團體，台灣譯名為新好男孩）的音樂、變形金剛、喬丹（Michael Jordan）什麼的，對很多觀眾來說也會有一種「懷舊」作用，他們都會想起他們以往的回憶。我就希望這部電影有這個懷舊的層面。

電影的聲音、表演與文化視角

您所有的電影都與音效師張陽合作。張陽也是賈樟柯導演長期的合作夥伴，但在賈樟柯電影中呈現的音效效果與您完全不一樣。在賈導電影裡聲音總是混雜很多噪音和街音，在音效方面，您的片子反而很「乾淨」，也總是有一種很強的節奏感。能談談您跟張陽的合作關係？

張陽跟我是電影學院的同屆老同學。後來我拍的所有的電影，包括電影短片和廣告，都由他擔任音效師。我的作品比較靠近所謂商業；賈樟柯的電影比較靠近藝術電影。他好像挺喜歡跟我們倆這樣合作，因為我們風格上完全不一樣。一個是很自然的聲音風格，另外一個是非常需要被設計的。另外，張陽也有音樂的背景，正好我的電影也充滿音樂和節奏，所以我很多作品都喜歡跟他合作。

您一般跟演員合作是什麼樣的一個合作關係？您如何跟他們說戲？與您太太龔蓓苾的時候會採取不同的方法嗎？

跟演員合作的關鍵好比讓大家都上同一個Wifi信號。我身為導演的任務是盡量讓所有的演員的表演都在同一個頻率上。所以當有好幾個演員的時

候，像Kevin Spacey和吳彥祖和龔蓓苾，或夏雨、閆妮、宋茜、潘斌龍這樣
幾位完全不同表演風格的演員在一起，我需要找辦法讓他們上同一個頻道。
為了達到這個目的，我會採取不同的方式，有些演員希望有更多的討論；有
些反而要少討論，多讓他們按照自己的方法去嘗試，然後我再去調整。每一
次都不一樣，所以我跟演員說戲都是要看個別案子的需求才定。要看是什
麼風格的電影，又要看角色的要求。比如說《車四十四》需要比較自然和
minimalistic（簡約）的表演風格讓片子顯得更加真實和赤裸；在另外一個
極端有《反轉人生》，它就是一個奇幻喜劇電影，所以我對表演的需求會完
全不一樣。就像《獨自等待》和《反轉人生》的男主角雖然都是夏雨，但兩
部戲需要不同的表演風格。《獨自等待》更加生活真實，他的幽默來自生
活，而《反轉人生》的幽默比較依賴視覺上和台詞的效果。

　　我跟蓓苾合作總是有一些事情不太需要解釋，因為很有默契了，她一
看就瞭然。除了《反轉人生》她沒演，之前拍的幾部電影都有蓓苾。實際上
我經常跟同一些合作過的演員合作。吳彥祖、夏雨、閆妮、吳大偉、吳超也
都合作了至少兩次。我就有這種愛好，一旦和好演員合作的很順利，雙方
get到對方，就合作起來比較順利和愉快，我也更願意繼續和他們合作。跟
蓓苾合作唯一對她不公平的壞處就是：她的待遇不如她演其他導演的電影那
麼好！（笑）因為她是自己人，有時候現場拍片時間比較趕，我就跟她說：
「要不我先把別人的戲都拍了，最後再來拍你吧。」（笑）我和她也沒什麼
約定，主要看項目和角色合適不適合，適合的話我們願意一起合作。她是個
好演員，且我覺得她很有「電影臉」。

**您有一種多重文化的背景，融入波斯文化、美國文化和中國文化。這
種特殊的文化背景如何使得您對電影的視角與眾不同？**

　　在一個多元文化和語言的家庭長大，你自然就會相信人類是一個大家
庭。對我來說，這不是一個好聽的口號，我從小就真正相信這個原則。每次

要填表格，如有關「種族」的部分，我得打好多鈎：漢人、白人、中東人（笑）家庭和成長環境的確會影響到我拍的電影的一些細節或感覺。記得《獨自等待》在參加一些影展的期間，我去希臘的一個影展，觀眾在看片子的時候，我偷偷坐在後面，發現他們笑的地方跟國內的觀眾完全一樣。這是因為我們拍了一個關於年輕人和愛情的電影，雖然有本土一些細節和大陸年輕人當時流行因素，但《獨自等待》因為是一部關於年輕人成長和尋找愛情的電影，所以它主題本身就很國際化。無論在哪裡年輕人都喜歡同樣的衣服、同樣的音樂。全世界都一樣，所以我弱化了文化差異，放大了共同和共鳴點。我小時候隨父母各國搬來搬去，生活在這麼多國家，也許使得我能夠更加珍惜人類的共同點。

現在世界上這麼多的分歧，但如果挖到更深的一個層面，會發現我們的共同點多一些。很多事情都是因為文化上的誤解或語言上的障礙，有時候小小的誤會會帶動非常大的分歧。實際上兩邊關心的問題都一樣。在這樣的多元文化家庭長大的一個好處是面對這些問題的時候，也許能夠看得更清楚。

觀眾的回饋是最大的滿足

觀眾｜我是電影系的學生，請問學電影最重要的價值觀是什麼？

想從事拍電影的話，最重要是韌性（resilience）。從外界來看，很多人只看到你在影展拿獎或走紅地毯瞬間的那些照片，但不知道背後，尤其剛開始，為一個項目需要花的時間、所遇到的挫折，得習慣被拒絕多少次、聽「不」多少次。你需要有心理準備，因為百分之九十九的人會跟你說「不」。因為拍電影雖然是一門藝術，但它置於一個非常商業化的空間。它跟繪畫不一樣，拍電影還是需要大量資金。同時除了堅持，你也需要懂得什麼時候該妥協——除非你是斯皮爾伯格（Steven Spielberg，**編按：台灣譯名為史蒂芬‧史匹柏**）之類級別的吧（笑）——不然，我們拍電影的都需要作

妥協，無論在夢想、藝術、商業、審查之間，都需要作一些妥協。你可能到一定的時候還需要作個決定：現在拍還是往後推？要堅持你的理想，還是改變一些內容？所以「韌性」很重要。

　　但同樣重要的是，你也需要知道什麼時候該「放棄」。某些人喜歡喊口號「永遠不放棄」！挺好，確實不能輕易放棄。但有時候，你還真得學會「放下」。也許時機不對，或者你的路子確實行不通，或說難聽點，也許你劇本真不行。我見過一些人，他們二十年一直在努力，一直說絕不放棄，但一直拍不成。也許這是跟「運氣」有關，但或許這個項目不管什麼原因是需要放棄的，在這種情況下別浪費人生，先弄弄別的吧。

觀眾｜您身為導演，最讓您感到滿足或成就感是什麼？

　　剛開始拍電影的時候估計和大多數藝校畢業生一樣，追著一些表面上的那些東西，比如獲獎或參加國際影展。但我算比較幸運，因為我很早就有機會體會這些──確實感覺還挺好的，也給我帶來了一些好處。但到了後來，我偷偷地坐在某家戲院的後面聽觀眾看我電影時傳來的笑聲或哭聲，我發現那才是最棒的感覺。那種衝動會總給我力量往前走，寫下一個劇本，堅持拍下一部電影。

　　我有電影上映時，我們通常得跑好幾個城市作巡迴放映或宣傳活動。和觀眾交流的時後，就算是一部非常商業的爆米花電影，比如《反轉人生》，都會有人站出來說「看這部電影改變了我的生活！」或改變了他一些人生觀，或激勵了他，因為他和銀幕上的人物產生了一種共鳴，這種共鳴使他重新思考自己的人生、自己所作出的選擇。遇上這種情況總會讓我很感動。甚至記得路演時有人說：「看完你這部電影，我決定向我女朋友求婚，因為我人生不能再等了！」（笑）這種事情總是很好玩，它會讓你意識到，你大腦編出來的一個故事，一旦轉化成畫面，有時候真的可以給觀眾帶動一些實際的改變和感觸，哪怕給一些人帶來幾個小時的歡樂、感動和新的觀影

感受。對我而言，這才是最值得一切努力的。

<div align="right">白睿文　翻譯；伍仕賢　校對</div>

伍仕賢作品年表

2001
《車四十四》（短片）

2005
《獨自等待》

2012
《形影不離》

2017
《反轉人生》

陳駿霖：銀幕上的台北

　　波士頓出生、舊金山長大的陳駿霖是美籍華人，畢業於加州大學柏克萊分校的建築系。而就在大學期間，陳駿霖有機會轉入楊德昌導演的工作室擔任助理。大學畢業後，陳駿霖赴台積極參與台灣的電影產業，還參與楊德昌《一一》的拍攝工作。回美國後，他就讀南加大電影碩士，後來拍了一系列台北為背景的短片和劇情片，包括《一頁台北》（*Au Revoir Taipei*, 2009）和《明天記得愛上我》（*Will You Still Love Me Tomorrow*, 2012）。疫情期間拍了兩部新的劇情片《初戀慢半拍》（*Mama Boy*）和《台北愛之船》（*Loveboat, Taipei*）。

　　這次對談是2022年4月14日一個線上活動的實錄，中間聊到陳駿霖的學習背景、入行經驗和他銀幕上對台北的迷戀。

陳駿霖。陳駿霖提供。

流行文化與審美品味的養成

我想先談談您的早期的童年和青少年時光。在文學、漫畫和流行文化領域中，有哪些作品對您產生過決定性的影響，特別是對於您的審美品味以及電影事業上的追求？

我是在美國一個很無趣的郊區長大的，所以我的成長環境真的沒什麼特別的地方。我的父母都是從台灣到美國念研究所的留學生，在七〇年代移民。他們的生活也許還比較有意思（笑），年輕的時候住過費城和波士頓這樣的大學城。但在有了我之後基本上就住在一個北美的、中產階層的、當時大部分是白人的郊區。所以我最早接觸到的流行文化就是八〇年代的那些。電影的話就是史匹柏、《星際大戰》（*Star Wars*）這些很平常的東西。我本身並不是很熱愛文學的人，那時候比較吸引我的有《遠大前程》（*Great Expectation*）或是《了不起的蓋茨比》（*The Great Gatsby*，編按：即《大亨小傳》）這種悲喜交織的書，小時候不知道為什麼會被打動，但也只是在英語文學課讀到的而已。

第一樣讓我對藝術產生熱愛的東西就是漫畫書，在我青少年早期。九〇年代初有一個漫威（Marvel）的大復興，像是李鏞哲（Jim Lee）和陶德‧麥法蘭（Todd McFarlane）這些漫畫家在當時都很轟動。記得小時候我第一次進入到藝術的領域就是通過漫畫藝術，我跑去參加漫畫展，去見李鏞哲和亞瑟‧亞當斯（Arthur Adams），畫《X戰警》和《蜘蛛人》（*Spider-Man*）的漫畫。這都是在漫威成為主流以前，我只是收集漫畫書並且渴望創作（漫畫）藝術。

我第二次涉足藝術領域也不是跟電影相關。我很喜歡音樂，和朋友組了一個搖滾樂隊，基本上就是在我們的車庫裡面練。那時候的頹廢（grunge）搖滾對我們有很大的影響。喜歡這些東西，特別像是搖滾樂，對

一個中產階層的亞裔小孩來說是不太尋常的，那是我小時候還滿重要的一個部分。

在電影方面，除了跟大家一樣去消費以外真的沒什麼特別的，只是把它當作流行文化。在我高中的時候《黑色追緝令》（*Pulp Fiction*, 1994，中國譯名為《低俗小說》）出來了，雖然也不是超級特別的一部電影，但那是我第一次對所謂的藝術片產生興趣，感覺和我看過的東西都不一樣。《瘋狂店員》（*Clerks*, 1994）也是那時候很厲害的電影，我和朋友們一起看了好多遍。因為我們還是小孩，不懂怎麼去描述，只是感覺這個東西好不一樣，以前從來沒見過，是一個黑白片，但又很好笑，裡面很多對話，有一些黃段子，然後很多人一起閒晃。雖然《瘋狂店員》和《黑色追緝令》並不是那種極具挑戰性的電影，但還是讓我們這種審美很主流的人感覺到電影是可以有點不一樣的。

記得我那時候因為很迷《黑色追緝令》，去淘兒唱片（Tower Records）看很多關於昆汀・塔倫提諾（Quentin Tarantino）的雜誌和採訪，那是我真正開始接觸到文藝片和外語片。昆汀・塔倫提諾說大家應該看王家衛、看《重慶森林》，還有很多我以前從來沒看過的電影。我只有通過我的父母看過一些亞洲電影，特別是香港電影，像是八〇年代的喜劇或者成龍和李連杰的電影，比較多香港的商業電影。高中後期的時候我和一些朋友看了吳宇森的《變臉》（*Face/Off*, 1997），就去找了他以前的電影看，像是《鎗神》（*Hard Boiled*, 1992，中國、香港片名為《辣手神探》）和《喋血雙雄》，僅此而已。但是因為昆汀・塔倫提諾很推崇王家衛，所以我慢慢開始嘗試這些電影。後來讀到說王家衛受到法國新浪潮的影響，我在十八、九歲以前也都沒看過法國新浪潮電影，就又開始看這些東西。對電影的熱愛伴隨我去到大學，在大學裡開始覺得自己是個藝術家，或是有藝術品味的人（笑）。那個時候才真正開始深入瞭解外語電影和文藝電影，甚至從來沒看過的台灣電影。小時候只是偶爾跟我父母看一些李安的電影或是台灣的武俠片，但因為通常都比香港的要小成本一些，所以那時候還是香港的類型片要更吸引我。

學建築出身的電影工作者

您講到了您十八、九歲念大學的時候。您是在柏克萊（UC Berkeley）念了建築系。很有趣的是，二十多年前我採訪過楊德昌，記得他說建築是科學和人文之間完美的結合，而您後來也有幫楊德昌工作。您覺得建築方面的訓練有沒有為您的電影事業帶來什麼其他導演沒有的，譬如說視覺性或是空間上的敏感性？

我覺得一定的。老實講我一直把建築看作一個在比較保守的環境當中學習藝術的方式，很多人也是這麼覺得的，就是你可以把建築發展成事業，但是又讓你覺得你還是在做一件純藝術的事情。我念的Berkeley建築學院是不太看重技藝和技術的。他們會很驕傲地說很多從大學部畢業的人都沒有成為建築師，因為你有足夠的藝術基礎去成為一個導演、平面設計師、視覺藝術家、或是傢俱設計師。所以我在Berkeley接受的教育並不是大家想像的那種樓房設計或是畫建築圖紙。

我的教授和老師們是各種各樣的藝文人士。我有一個很棒的泰國來的教授叫Ravi，她那時候會給我們看高達（Jean-Luc Godard）的電影，然後討論他對於時間和空間的處理。我對Berkeley建築學院的感覺是他們想讓你對設計和創意思考有一個基礎理解，怎樣把一個想法變成一個有形的東西。不一定要應用在建築上，也可以是電影、繪畫、傢俱、或者工業設計。在建築中的工具當然就是結構、光線和材料這些東西，但是如果除去這些工具的話，這個過程還是一樣的；在電影裡就是從一個想法到文字，從文字到故事板再到分鏡，鏡頭又變成演員和打光。所以回過頭看最有意思的就是這個設計過程可以應用在任何事物上。我不知道楊德昌所說的科學和藝術之間的結合是不是這個意思，但我是這樣感覺的。對我來說科學是方法，是對材料和工具的理解，這樣你才能夠創造。雖然我們會覺得電影製作是很藝術性的，

但它仍然是非常、非常技術性的。你對技術有多瞭解,你在藝術上就有多大的自由,沒有對技術很深的理解的話是很難達到某種藝術造詣的。我想這可能是他的意思,這一點也可以從建築應用到電影上。

入門的師父:楊德昌

從柏克萊畢業以後您還去念了南加大(USC),但是最終到了台灣。楊德昌導演工作室是您的第一份工作嗎?您是怎麼開始為他工作的、做了多長時間?能否與我們分享一下當時的經歷?

基本上是這樣的一個時間線。我在建築學院找到了一種小時候所沒有的對電影的熱愛,我開始覺得我並不愛建築,但是我愛這個(創造的)過程。我真正愛的東西是電影,我要嘗試去做這件事,但我完全不懂怎麼拍電影,也完全不懂要怎麼開始電影的事業、這個軌跡是怎樣的,所以我想在建築學院之後立刻去念電影學院。我也工作了一陣子,當時是網際網路時代的初期,我的Photoshop技能足夠讓我在2000年初找到一個平面設計的工作(笑)。但我的目標一直是要上電影學院。我在什麼都不懂的情況下申請了南加大和紐約大學(NYU),因為是最有名的,像是UCLA、AFI(美國電影學會)、哥倫比亞(Columbia)、NYU,即使沒做過什麼研究的人也會知道這些電影學校。我被南加大錄取了,然後跟NYU有一個面試,但是我完全搞砸了。我其實滿想去紐約的,但我沒有被錄取。

大概那個時候楊德昌的《一一》出來了,我聽說這是一部在坎城獲獎的台灣電影,就去電影院看了。這是我對我人生影響最大的經驗之一,我記得我跟我媽媽說有一個台灣導演拍了一部很棒的電影,然後她說喔對啊,他是我同學的朋友,如果你想跟他聊一聊、諮詢一下的話應該可以安排。就這樣我透過我媽媽的朋友,就是楊德昌的妹妹,見到了他。我並不是很擅於表達我的人生理想或是計畫,只是跟他說我不知道應該怎麼做,大概是會去南

加大念電影學院。然後他說千萬不要，電影學院會毀了你。他在南加大念了一個學期之後就退學了，你的想法和原創性在那邊都會被破壞或者是要讓步，念完電影學院之後你就不會剩下任何想像力了。他當場就說他需要會雙語的助手，有平面設計和動畫設計經驗的人，馬上要在台灣做一些新媒體的東西，然後問我要不要去為他工作。我當時才二十一、二歲，覺得這是一個好機會，要不要念電影學院的事可以之後再決定。所以我那個月就去台北開始幫他工作了。

動畫嗎？是楊德昌當時正在做的《追風》和動畫項目？

說真的我當時並不太知道他在做什麼，我就是去了。他跟我說他要做電影、動畫、新媒體，所以我去之前都不瞭解自己要做什麼。他確實在做很多不同的東西，像劇情片；他也有一家媒體公司在做動畫，我就用我僅有的一點點經驗和技術去協助他，有一年半的時間。像很多台灣導演的工作方式一樣，你在導演手下做的工作並沒有什麼明確的分工，身邊的人就是去把缺口補上，我在做這個所以你去做那個、我要做這個所以你幫我做那個。很像是很老派的學徒的感覺，你協助他去做他自己的項目，然後在補缺的同時跟他學習。

有沒有什麼您當時和楊德昌學到的經驗，是在之後的電影事業中用到的？

我當時學到的其實很少，因為我非常非常年輕，而且從來沒有去過拍攝現場，也沒有在一個導演身邊待過。但是我現在回過頭來看，他真的是一個極度有紀律性以及絕不妥協的人，直到我後來開始拍自己的東西才體會到那意味著什麼：把你要做的東西那麼清晰地在腦海裡想出來，然後絕不讓步，有一種嚴酷的感覺。很奇怪的是他的電影還是很柔和、很優雅的，感覺上去很自然，儘管整個情節和拍攝都很緊湊，可是他講故事的方式還是輕快的。但是導演這

個人完全不是那樣，他是絕對絕對不含糊的，所有的事情都已經想好，每一個分鏡都在他的腦海裡或者是腳本裡。

在拍過幾部電影，特別是拍完我的第一部電影之後，我就意識到我是不具備那種把一切都想像和規劃出來的紀律性的。我自己拍的片子越多，就越發地覺得不是什麼人都能用他的方式去工作、像他那樣去看這個世界的。另外就是他的情緒會變化很大，不是說他的脾氣不好，而是他一定要原原本本按照自己的想像去做事情。雖然我只是在他的公司工作，沒有跟他拍過電影，但還是感覺到他的這種個性。他從來不會因為一個人或者是你做的某件事情去生氣，讓他難過的是沒有辦法把腦海裡的東西傳達到銀幕上。這種特質也是我沒有的，而我希望可以在這一點上更像他。他是一個不達完美絕不罷休的人，會讓你去更加欣賞他的電影。

藝術上的教父：文‧溫德斯

另一位傳奇電影人也在早期給您很大影響，就是文‧溫德斯，他製作了您的第一部電影。那是怎麼樣的一個過程？他在您啟動第一部電影的時候起到怎樣的一個指導作用，帶來什麼幫助？

那真的是很不可思議，現在回過頭看年輕時候的自己，很難相信我不僅跟楊德昌學習，又能和文合作，而且他們會成為兩位對電影史貢獻巨大的人。我只是很崇拜文的作品和他的人，但是我從來沒想過會認識他，更不要說是讓他幫我製作第一部電影了。

我在南加大的時候拍了一部短片叫做《美》（Mei），通過那部短片我認識了韓國裔德國籍的製片人李仁兒（In-Ah Lee），她以前製作過很多文的電影。我是透過朋友在一個影展認識她的，然後她同意幫我在台灣做第一部劇情片。聊天的時候她跟我說：「我跟文‧溫德斯經常會聯絡，他有時候會幫新導演做製片人和導師。我可以把你的短片給他看，我現在不能保證什

麼，但說不定他會同意，他對啟動第一部影片也很有經驗。」他看了我的短片，然後說「好啊，可以」，他是個特別隨意的人，之後我就跟他碰面了。以前在好萊塢的貝斯特威斯特（Best Western）酒店裡面有一家叫「好萊塢101」的餐廳，現在應該關掉了，我們在那邊見面，一起吃早飯。我們好像都沒怎麼講話，就是在吃飯，然後他默默地說：「我滿喜歡你的短片的，看看我能怎麼幫你。」他整個人都很溫和，就是一個很文藝、超脫的人，感覺很自然。

他在前期製作的時後到台北，跟演員們見了面，他從來都沒有主導什麼，只是看劇本，然後給一些建議。我拍完的時候他已經不在那邊了，因為他自己也很忙。那時候我們還會用DVD，我把初剪的DVD寄去給他，然後他會把建議寄email給我，像是應該把城市多展現一出來一點。他的個性就是非常非常溫和，他說「我覺得城市可以更像一個角色」，沒有任何具體的意見，就是很藝術的一些評價。之後他也有去柏林的首映，我第二部電影的首映他也去了。幾年前我看完《巴黎，德州》（*Paris, Texas*, 1984）的4K修復版，就寫email給他說：「文，我看了修復版，太棒了！」然後他回覆我說：「是喔，還不錯吧？」我們現在的關係大概就是這種程度，隔一陣子寫個郵件，如果有時候我去柏林的話會見到他。不過最近有段時間沒見到了，因為很久沒有旅行。他就像一個藝術上的教父一樣，在我剛開始拍電影的那段時間出現在我生命裡，是一種很自然很簡單的關係。

如果要把這兩位大師作比較的話，我沒親眼看過他們工作的樣子，但他們的個性是很不一樣的，但也有相似的地方。我幫楊德昌工作的時候他是五十幾歲，我跟文合作的時候他大概是六十中旬，但他們兩個都還是像小孩一樣，就是他們都很完好地保存了孩子的那一部分，從來不會讓人覺得他們是年長的人。楊德昌對漫畫書啊、跟年輕人在一起玩啊，還有聊到籃球的時候，都會感到很興奮，有一種很美好的孩童般的特質。文也是一樣，我們在台北的時候他看到一個路燈，覺得很好玩，就停下來把相機拿出來拍，我們會發現他不見了，要回去把他帶走。他們兩個都有那種不是裝出來的，而是

很真實的、像孩子一樣的好奇心，很不可思議。我感覺對楊德昌來講，他要保證他做的所有東西都事先想好，那種要把一切都想像出來的嚴苛和紀律性是我親身經歷的。而透過跟文的接觸，還有閱讀他工作的方式，我瞭解到他更傾向於先觀察片場和演員，然後對他們進行一個回應，讓一切更自然地去發生。但他們都拍出很棒的電影。這也讓我學到說拍電影是沒有什麼所謂絕對正確的方法的。我自己可能是在他們兩者之間，不是說我的才能或者技巧（笑），是說我比較喜歡先作一些計畫，再留一點彈性的空間，但他們完全是兩個極端。

外來的台灣電影愛好者

我想再來談談您的作品和台灣電影史之間的關係，不知道我講得對不對，要聽一下您的想法。就是我感覺在您的作品裡面有一種和前輩台灣電影人的連結。和楊德昌的連結是肯定的。在《明天記得愛上我》裡面有小野，他是對於台灣新電影運動來說像教父一樣的人物。《一頁台北》也有請到高捷，他是侯孝賢電影的一個固定班底。另外您也跟中影公司合作，他們以前製作了像《養鴨人家》，還有很多瓊瑤改編的電影。這些合作都很有歷史意義，您是不是有意想要去保留一個懷舊的感覺，或者是通過您的作品來跟以前的台灣電影史致敬？

這是個好問題。我覺得不是有意的，但是現在想起來，我和別人比的話可能會更有這種意向，因為我也不完全是來自台灣，是一個外來的台灣電影愛好者，所以會想要找到一些台灣電影史上的東西來發揮。台灣電影很棒的一點在於，雖然行業是變大了，但它的社群感還是很強的。我跟小野的兒子是好朋友，他也是個導演，所以很自然就會去認識。另外高捷經常會出現在年輕導演的電影裡，玩一下。侯孝賢以前辦了一個電影工作坊，我有時候會去幫他講課。這是一個很小的社群，所以不同世代之間都會有交集，不僅

僅是我個人的一個喜好，也是從台灣的工作環境自然延伸出來的一個東西。因為很多前輩的演員和導演都還活躍在這個群體裡面，你可能就是說要不要請他來拍一下這個或者弄一下那個。所以一個很自然的事情，而我也樂於去把這些元素加入到我的電影裡面。

《一頁台北》・迷戀銀幕上的台北

您的第一部電影《一頁台北》在十年前贏得了很多個獎項，也讓大家開始關注和期待您這位年輕導演。能否跟我們分享一下您首次執導的過程？寫劇本、推銷自己、向誰推銷、資金從哪裡來等等，那是怎麼樣的一個歷程？

我以前也講過很多次，就是我希望我有事先更好地計劃一下，因為我經常是在做的過程中去學習。我在南加大念電影學院的那個時候——也許現在還是這樣——成功事業的模板是你先拍一個短片，入圍Sundance（日舞影展）什麼的，接著會有經紀人來簽你，幫你拿到好萊塢的合約。這個模板現在已經過時了，但那時候我們都是追求這樣的一個方向。所以我就往那邊努力，先拍了一個短片，但沒有入圍Sundance，而是入圍了柏林，然後很幸運地拿到了一個獎。某種程度上我覺得去到柏林是很幸運的，因為我當時對美國以外的電影世界一無所知，Sundance和南加大更多地是幫助你進入好萊塢。在柏林拿獎以後我認識了我的製片人朋友李仁兒，她不是在好萊塢工作的，而是幫文・溫德斯製作。她問我接下來要做什麼，有沒有劇情片的劇本。我說我沒有啊，我應該要進入Sundance然後跟經紀人簽約，但我沒做到（笑）。然後她跟我說應該寫點東西出來，要是沒有想法的話，就把短片擴展一下，總要做點什麼。

如果能時光倒流的話，我一定不會在沒有後續的劇情片的情況下去拍一個短片。這也是我給現在年輕導演的忠告，不過現在的人應該都比我們那時候聰明多了。把你想讓大家看見的東西拍成短片，如果有人喜歡的話，你

就要立刻把跟短片感覺相似的劇情片劇本拿出來，因為那是你最重要的一次機會，但我當時沒有這個材料。要感謝台灣政府讓我拿到一筆獎金，雖然只是大概六、七千美金，但對於2004年剛從電影學院畢業的我來說已經很多了。我可以四、五個月不工作，用那段時間反過頭來把我的短片改成一個劇本。但其實根本行不通，因為我的短片《美》是一個模仿王家衛的，在台灣夜市裡面的愛情故事，要把它擴展成一部九十分鐘或者一百分鐘的電影是撐不起來的。我不知道要怎麼辦，開始想是不是要加一些黑道人物，要怎麼樣才能更有意思。最後從我的短片慢慢發展出來一群年輕人在夜晚的台北的一個故事，還有黑社會、舞蹈什麼的。我當時最著迷的是法國新浪潮電影，其實就是在想怎樣做一個台灣版本的法國新浪潮電影。

製作的過程的話，我那時候完全不懂電影是怎麼拍出來的，仁兒跟我說要進去電影市場，不是說影展，而是把項目放到電影市場上。她幫我投到了釜山的電影市場，坎城有一個電影市場叫做L'Atelier（創投工作坊），我們也進去了。那是我第一次涉足到好萊塢以外的國際電影世界。這個項目去到了各個影展，文又作為執行製作人加入之後，我們就足以在台灣申請電影製作獎金了，後來拿到了很大的一筆資金。我當時完全不知道電影還可以這樣去拍，特別是很多歐洲電影都是用電影基金的。從南加大畢業的我以為電影都是公司投資或是獨立籌資的，但完全沒想到可以把很多電影輔助金、合拍基金等等的部分都拼湊起來。

後來我們從台灣政府那邊拿到了足夠我們開拍的經費，但還不夠我們整個拍完。有一個投資方在我們第一次準備開拍之前撤資了，過了幾個月找到新的投資，但在第二次準備拍的時候又撤資了。後來我們覺得這樣延期下去只會損失更大，就做了一件很蠢，但是有效的事情，就是我的媽媽和她的朋友們幫著出了一部分，另外兩個製作人也想辦法籌到一部分。不是很大的數目，當時只差三十萬美金，我們三、四個人就湊到了足夠的錢。在整個製作結束之後，我們剪出來了十分鐘的成片在坎城和別的地方放給大家看，然後才拿到剩餘的資金。所以拍這部電影整個都是一個學習的過程，其中很多的步驟都是錯誤

的。而且這個過程跟我所瞭解的美國的模式差別很大，很有意思。

　　這部電影很特別的一個部分就是它的卡司，真的非常厲害，裡面有張孝全、楊祐寧、柯宇綸、姚淳耀等等。熟悉台灣電影的人知道，這些都是當時一線的演員，有的現在也是。另外比較特別的是，雖然電影裡有兩個主角，但在我看來這其實是一部群像電影。我不知道是不是有意去學習楊德昌電影的一個特點，像是《牯嶺街少年殺人事件》、《一一》、《恐怖份子》，都是很豐富的群戲。您很明確地決定讓不同的角色交織在一起，而沒有用一、兩個主角，能否談一談您在這個方向上的考量，以及過程中遇到怎樣的挑戰？

　　雖然我沒有幫楊德昌寫過什麼，但是那時候不管他寫什麼腳本，基本上都會把不同的部分畫在一個很大的白板上，好像是工程或者電腦的示意圖一樣，然後我會幫他把故事編輯成一個文件。所以我當時可能覺得故事就是這樣寫的，是很多不同的碎片，我沒有想到群像什麼的，只是覺得要有很多不同的角色。這肯定是我從他那裡學到的一個東西，我自己可能都沒有意識到。其次就是，很奇怪地，雖然寫這樣的電影比較難，但同時也比較簡單。因為要寫一個講兩、三個人的電影有時候其實滿難的，每一個場景都要圍繞著他們。而寫一群不同的角色的話，就可以在他們之間來回跳躍，一條故事線可以傻一點，不需要去撐起整部戲。這在剪接的時候也很有幫助，你會有更多迴轉的餘地。所以我的頭兩部電影自然會有這樣的一個更有安全感的方向，把故事分散到三、四條線當中，我可以多發揮一點，不一定要專注於兩個或者三個角色。

　　另外卡司的部分的話，這部電影是2009年、2010年拍的，這些演員當時是有名氣，但還不是像現在這樣的明星，特別是張孝全和楊祐寧，如果現在想要用當時的預算去拍是絕對不可能的了。台灣電影在過去十年中越來越商業化，很多演員也去到中國大陸發展，所以他們的身價也會變高很多，而在

《一頁台北》劇照，2010年

當時的年代他們都還是新人。也不是我事先知道他們會變成明星，只是那時候試著去找合適的演員，而他們後來剛好變成了明星，我們只是在恰當的時機找到了他們，也不是說我們發掘了他們，那時候很多人都覺得這些演員會有很好的發展。

您在選角的時候參與了多少？您當時肯定有一個合作的選角導演……

其實在那個年代，台灣並沒有所謂的專業選角導演，就只是我的一個做劇場的朋友。那時候要接觸到演員是很容易的，可以就直接讓他們出來見面，有時候他們都不會帶經理人或者經紀人。那部電影裡也用到很多素人，在沒有一個選角系統的情況下，我們會去一些大學校園，就看誰看起來合適（笑），然後問他們願不願意來試鏡。我們也做了很多表演工作坊，會把素人演員或者沒有銀幕表演經驗的演員帶過來，看他們可不可以演。所以都是很自然、很小規模的，是我喜歡的方式。現在台灣電影更加商業化了，雖然是好事情，但也不太會再那樣去選角了。現在什麼事都要通過一個經紀人——當然這是應該的——要跟他們約見面，有時候要等上好幾個禮拜才能見到面。

我想聊一下這部電影裡用到的音樂跟配樂。您有提到說以前組過一個搖滾樂隊，我想您應該有一定的音樂背景和對音樂的敏感度。這部電影的配樂真的很特別。您當時是跟一個叫做徐文的作曲家合作，感覺裡面是有兩套伴奏，一套是小提琴、吉他、鋼琴，互相去輪換，另外是一個低音提琴、鼓、還有鋼琴組成的爵士三重奏，有時候會把這些全部去掉，只有鼓聲獨奏，有時候會加一個低音提琴進去，真的感覺非常特別。在這部電影之後有過一部全鼓聲配樂的片子，是《鳥人》（*Birdman*, 2014）。裡面有一個鼓聲配樂，而您有幾個場景是只有鼓聲，感覺特別有力量，用得很恰當。我想聽您談談對於配樂的處理，以及跟作曲人的合作。您在這個過程中參與了多少？製作的時候您也在場嗎？希望您可以講一下對聲景創作的一些想法。

這又開始讓我懷念那個比較零碎的、有點DIY的年代（笑）。徐文當時其實是我一個很好的朋友的男朋友，然後他剛剛從柏克萊音樂學院（Berklee College of Music）畢業，是做爵士樂演奏跟臨時樂師的，但他不是編曲。我們拍這部電影那個年代是簡單很多的，雖然只是十年前而已。記得我當時不想要一個配樂，而是想給電影配一個現場爵士樂隊的感覺，像是找到一張五、六〇年代的法國爵士唱片放在電影裡面的概念。我朋友就把徐文介紹給我。他說他並不是編曲，但他在柏克萊認識很多爵士樂手，可以一起做一些即興的東西。

我讓他彈了一些金格·萊恩哈特（Django Reinhardt）、史蒂芬·葛瑞波利（Stéphane Grappelli），聽上去都很棒。之後他說可以寫一點這種風格的東西試試看，就寫了一些旋律給我，就這麼簡單。我們在拍攝的時候就用了這個音軌，拍完以後他又加了一些樂器進去，像吉他、低音提琴、還有鼓聲獨奏，他說這只是弄一個大概，還會再請一個很棒的爵士樂手來打鼓。所以錄音的時候也差不多就這樣，像在銀幕前有一個爵士樂隊一樣，他們一邊看著一邊彈，真的很酷。那時候沒有想太多，只是覺得如果把六〇年代的法式爵士加進去會很好玩，就找到他來做，然後他又做得很好。他之後確實是成為了電影和廣告的編曲，我的第二部和第三部電影的音樂也是他做的，跟第一部是完全不一樣的配樂。他現在真的是很厲害，弦樂什麼的都可以。

第二部電影全都是弦樂，我記得您是請到了台北弦樂團？

對，第二部的時候我是想像了一個米高梅（MGM）音樂劇風格的配樂，就給了他一堆米高梅的音樂劇，說如果能把電影配樂做出那種感覺就太酷了。其實在創作階段並不會覺得很搭，因為是那一部講「出櫃」的浪漫喜劇，但我就是感覺米高梅配樂是可以的。他就幫我找到一些音樂家，然後創作了一個小的交響樂，特別地好。他就是我會一直在一起合作的人之一，我們之間的默契很不錯。

在第一部電影裡面有一段是其中一個主角被偽黑社會綁架了，然後他們四個人物之間有一段對話。雖然感覺上是很簡單的，但是您並沒有用常見的過肩鏡頭，而是選擇一個水平的角度，裡面的幽默也有一個很明快的節奏。您應該是沒有用四台攝影機同時在拍的，能不能談一談這個場景的設置？像是攝影機的角度，還有最後柯宇綸的角色把對話打斷的一個方式，希望您能夠解析一下。

記得那個時候我們沒有用超過兩台攝影機，整部電影好像是只有一台攝影機，所以你是對的，我們沒有用好幾台在拍。那個場景的設置是有一點受到《槍殺鋼琴師》（Shoot the Piano Player, 1960）的啟發，裡面有個人被綁架了，然後他們在一起聊愛情什麼的，我不太記得具體是什麼內容，但就覺得很好玩。在台灣的版本當中，這個男生被綁架了，但他們一起在那邊打麻將，好像哥們兒一樣的。像你說的，如果用過肩鏡頭的話，會感覺有點太真實了，而我想要一種彈出的感覺，用一個正對的角度把四個角色都放在同一個畫面裡，會很有趣，即使第五個人出來的時候也跟他們是完全一樣的畫面。好像把不同的牌打散，在他們講話的時候用剪切「啪—啪—啪」打出來，然後突然第五張牌出來之後，我們再看到整個房間的畫面。好玩的地方就是他們綁架了這個人，但是好像沒事一樣，在那邊聊感情、把妹什麼的，然後第五個人再出來把他們的整個氛圍打破。

這也說明了一種電影製造出來的錯覺，因為這整個對話感覺非常自然，很幽默，有一個流動性，但其實可以想像，在拍攝的時候他們只說完一、兩句詞就要被打斷，緊接著另一個人再說，然後再被打斷。

絕對是的，尤其是我們是用膠片在拍的，沒有兩台攝影機的經費，所以在拍的時候其實超級無聊，對演員來說也滿費力的，因為要讓人感覺他們的對話是實時的，但他們實際上是要講四遍。雖然用膠片不能拍太多的場

次，假如說三個場次好了，那他們也拍了四遍乘以三那麼多，要一直保持那種戲謔的感覺，又好像是實時的一樣，是強度滿大的。後來我也有更多地用兩台攝影機去拍東西，會感覺到只用一台的時候比較純粹，因為只需要去注意一件事。像是你剛剛講的角度的問題，如果用兩台機拍的話，應該會很難做到這個水平的角度。但是用兩台機演員不會那麼累，也可以保證在同一時間得到同樣的表演，所以是各有利弊。不過在拍像這種高度設計感的風格的時候，一台攝影機真的很好，可以讓你去專注在構圖和設計上面。有時候用兩台機要在畫面或者燈光上作出一些妥協。

在影片的最後一個場景裡面，您的鏡頭離女主角Susie越來越近，然後逐漸從一個寫實的風格過渡到一個差不多魔幻現實，或者是很夢幻的結尾。能否講一下創作這個場景的過程？

先從概念上來講，這部電影很大部分是圍繞著一間書店的設置，是台北的一個二十四小時書店，對很多人都很有意義，很遺憾現在已經關掉了，以前很多人晚上會在那邊，我一直覺得是一個比較浪漫的地方。電影裡面的兩個主角是在書店裡認識的。我的想法是要在書店裡作一個結尾，但又要用某種方式去把書店的現實給打破，所以我們就開始慢慢把它抽象化，用一個一個鏡頭去遞進，漸漸把書都用顏色區分開來。特別到最後的幾個特寫，所有書都是按照顏色編排的，很不現實的一個感覺。我們還用了推進的鏡頭，然後大家後面開始跳舞。就像你說的，一開始是很寫實的，但當他（小凱）看到她（Susie），音樂進來之後，我們就開始用一些推鏡跟慢動作。其中一個很奏效，但你又不太會去注意的方法，就是把書架上的書都變成粉彩色，用顏色區分開來，這樣很奇妙地把我們從現實中帶出來，好像整個書店都不再是一個書店的感覺。

愛情與義務的衝突：《明天記得愛上我》

我們等一下會回到這個魔幻現實和夢幻的主題，但我想轉到您的第二部電影《明天記得愛上我》。領銜主演是任賢齊跟范曉萱，他們一開始並不是演員，而是作為流行歌手成名的，記得我很久以前在台灣學習的時候，他們就是流行巨星。能否談一談選角的過程以及和他們合作的經驗？另外有一位觀眾也問到您是怎麼認識他們的。

我的第二部電影是和一位叫作李烈的製作人合作的，她製作過很多有名的影片。跟《一頁台北》不太一樣的是，我這次有一個完整的劇本。在《一頁台北》和《明天記得愛上我》中間我其實寫了有兩、三個劇本，但《明天記得愛上我》是裡面最完整的。我把完成了大概九成的劇本給她看，請她作製作人，然後我們一起討論，看誰會適合出演這兩個角色。任賢齊其實不是我的想法，是她讀劇本的時候跟我說他演這個會非常棒。范曉萱是我提出來的，雖然她有點搖滾風格，但我覺得她很適合。

我覺得這是在亞洲很有意思的事情，就是流行歌手、演員，跟藝人之間的界線是很模糊的，通常歌手都要去演戲，然後就算你是不太懂唱歌的演員，也要出一張流行專輯，就很模糊。這樣的好處就是流行歌星都有過表演的經驗，他們都具備在銀幕前面展現自己的那種魅力，而且選他們來演也會帶來一種驚喜感。後來任賢齊請我們出去吃飯，我就見到了他。我以前是不認識他本人的，他其實有一種很可愛的感覺。他以前都是演那種香港的黑道電影，像是很強悍的警察，或者黑道人物，從來沒演過一個無趣的中產階層白領的男同志。他就說：「我不知道我能不能演好，但如果你覺得我可以的話，我就試一下。」他就是有一種與生俱來的可愛，讓我感覺很貼近（這個角色），但因為我沒看他演過這樣的角色，所以以前都沒有發現。范曉萱也是這樣，在現實生活中她是很酷的，身上有很多刺青，完全不像是一個被壓

迫的女性、母親。但是我感覺她有一種憂鬱，好像從靈魂裡散發出來一樣（笑），就很適合。而且電影裡有一場幻想的戲我也希望可以找到一位歌手來演。

這樣的選角其實也滿有噱頭的，因為大家都沒有想到任賢齊跟范曉萱會演一對無趣的中產階層夫妻。對我來說也是一個很有趣的挑戰，不光是在表演層面，而更多的是怎樣把他們塑造成跟在現實生活中完全不一樣的兩個角色。大概就是這樣一個過程。老實講跟他們的合作真的太棒了，我到現在跟他們兩個都還會聯絡。我很欣賞他們的一點就是，雖然他們是在台灣跟華語地區都很有名的巨星，特別是任賢齊，但他們都非常平易近人，人很好，不會像你想像的那個樣子。我雖然也不認識其他的流行歌星，但就是沒有想到他們會這麼好相處，所以跟他們的合作經驗真的好棒。

整部電影核心的部分其實是愛情和義務之間的一個衝突：是要奉行對家庭的責任，還是去追求自己的慾望？這個主題從中國電影最開始就一直存在了，像早期有一部黑白片叫《戀愛與義務》（1931），還有《銀漢雙星》（1931），都是關於這樣的衝突，甚至像李安的《囍宴》（The Wedding Banquet, 1993），也是在講要為了取悅父母而去跟一個女生結婚，還是遵從真實的自己、出櫃，然後跟喜歡的男人在一起。因為這些被拍過或者是重拍過太多次了，已經很難再有新意，但是您對這個主題的處理有一個創新，您在找到一個酷兒的視角的同時也有一個女權主義的視角。您當時有沒有考慮要怎樣用一個新鮮的方法，去挑戰很多電影以往對這個主題的處理，去作一個創新？

這部電影最早的想法其實是來自於我在台灣的一個同志朋友跟我說的事情，不知道現在還是不是這樣，希望不是了，因為世界已經進步了很多（笑）。就是在台灣有一些男人在年輕的時候是（出櫃的）同志，但在三十幾歲的時候又回去櫃子裡，找一個兒時的朋友，或者不知道他們過去的女人來結

婚。我一直覺得這是一個沒看到過的很有趣的故事，就是一個人回到櫃子裡，建立了一個家庭，然後在中年的時候又再一次出櫃。

你提到了戀愛與義務，我想到的更多的是愛情和家庭，你可不可以有一個這樣的家庭，作一個好的父親，和你的妻子有一種不是愛情的感情，然後當你在四十歲再一次找到愛情的時候，是什麼樣的感受？會像初戀一樣嗎？我覺得那種米高梅音樂劇的感覺也是從這個想法裡面出來的，就是那會是一種什麼感覺。我當時對這部電影的想法真的就是這樣，但是真正在拍的時候我才意識到他的妻子其實在這一切裡是更重要的。我對女權或者說女權主義理論並沒有足夠的理解，所以不能說是我考慮到了這一點，只是我在直覺上發現，在這種情況下會對妻子比對丈夫更有共情。

對我來說在影片中最有意思的部分，就是妻子告訴丈夫說她想要離婚，她是那個主動做這件事去給他自由的人。我一直覺得這是電影裡很打動人的地方，她作出這個決定，告訴他，我們仍然是一家人，但我要跟你離婚。我記得在拍攝的時候這也是我最喜歡的一場戲。我其實並沒有想過要去跟別的電影比較，當然《囍宴》的影響是一定的，裡面有婚禮和父母這些內容。但我一直思考的就只是一種感受，你有了一個家庭，你沒想過會再次出櫃，但你又想這麼做，是什麼感受。

電影裡面有一個女主角，不是范曉萱，是另外一個演員，她在很抑鬱的時候開始不停地看韓劇，後來又在現實和幻想之間遊走，電視劇裡的韓國明星開始出現在她的身邊。我在看片尾字幕的時候還滿驚訝的，因為發現您其實是用了一整組的韓國工作人員。可不可以談一談這個經過？

我寫這個韓劇的橋段是時候是受到《開羅紫玫瑰》（*The Purple Rose of Cairo*, 1985）的啟發，裡面傑夫‧丹尼爾（Jeff Daniels）的角色從銀幕上面出來。我那時候的一些三十多歲的女性朋友，她們情感遇到問題的時候會追看韓劇，現在這個現象應該更普遍吧。我就覺得把《開羅紫玫瑰》的這個片

段改成韓劇明星從銀幕裡出來會很有趣。但這帶給我們一個挑戰，就是要有一個韓劇。我當時覺得我大概不可能會去真正導演一部韓劇了，這是我唯一一次機會。還好我的製作人同意讓我們拿出一筆費用到韓國去拍攝，然後我們的一個共同製作人，就是《一頁台北》的製作人，是韓國裔的，她幫我們組成了一個小團隊。我就跟她說要在首爾找一些最大眾化的地點，所有韓劇都在那邊拍的那種，然後我們就去拍了那些場景。

您剛剛有稍微講到這部電影的配樂，作曲同樣是徐文，但是這一次是選擇了一個不同的弦樂的感覺。我很喜歡裡面的很多起伏和停頓。這個方向是您向作曲去要求的嗎？裡面很多的片段並不是傳統意義上的配樂，而是有很多斷點，然後再拉回來。

我對音樂的理解沒有具體到可以作出這樣的要求，我們只是找到很多五〇、六〇年代的音樂劇一起聽，然後我會說覺得哪邊很有意思。他真正開始寫的時候會說這邊應該有一個突然的滑音，停住，然後留一個空白。樂器方面他會說我們要用一個雙簧管把這邊撐住，之類的。我覺得最困難是我們要找到一種方式把這個弦樂配樂改成不那麼弦樂，這樣的話放在一個台灣的出櫃浪漫喜劇才不會太奇怪（笑）。就是要用到這麼特定的一個音樂風格，但又讓人覺得是合理的。這絕對是個棘手的問題。

視覺風格：夢幻地呈現現實

我們一直在講夢幻的場景跟魔幻現實主義，包括您第一部電影結尾的書店場景，還有剛剛聊到的韓劇的部分，這個主題常常在您的作品中出現，我希望再多談一下您用這種如夢似幻的視覺感去挑戰日常的現實的手法。在《明天記得愛上我》裡面又有一個不一樣的展現，其中一個場景是任賢齊跟他的男友見面，之後男友離開了，他一邊走一邊慢慢升起來，這

一段特別地美。之後的鏡頭又從上面搖下來，有一種跟前面對稱的感覺，是很棒的過渡。

　　我的概念一直是去想像一個中年的父親和丈夫，在覺得愛情已經結束的時候，它又回到你的生活裡。所以我要尋找一個簡單的、不太誇張的方式從現實中逃脫，雖然只是很短的一個瞬間，這樣我們內心可以體會到那個時刻的感受。因為有音樂劇的這個想法，所以我去看了《雨中曲》（*Singin' in the Rain*, 1952，編按：台灣譯名為《萬花嬉春》），裡面一些鏡頭是有人上到吊車上。另外有一個史派克‧瓊斯（Spike Jonze）導演的碧玉（Björk）的MV，裡面碧玉也有到吊車上，我就覺得這個做法滿有意思的。

　　我的這個鏡頭有點像是一個長鏡頭一樣，他被親了一下之後走在台北的街上，你幾乎感覺不到他在慢慢地升起來，一直到後面，忽然發現他已經離開城市五層樓高了。我想要的感覺就是把他腦海裡那一瞬間，從現實中抽走的感受，用視覺去表現出來。實際的操作上其實是比較常規的，因為以前有人去做過，但在技術上也是要花很多功夫。我們是把一個吊車放在重軌上，然後讓斯坦尼康（steadicam，編按：即攝影機穩定器）操作員先上去吊車上，回過頭來拍，任賢齊往上走的時候我們做了一個調速，之後他們就一起往上升。吊車在軌道上，所以會往後退，斯坦尼康在上面是正對著任賢齊。電影很美好的地方在於有時候速度不太對，光會有點閃，我們在調速的時候就遇到這個很幸運的情況，光閃了一下，會更加有魔幻現實的感覺。前面你說的也很對，那個回到現實的鏡頭設計是想表達說他剛剛才離開現實，但現在又回到他這個傷心的公寓，之前的一切顯然都沒有真正發生，他又落下來，繼續過他的無趣的中產階層生活。

　　類似的設計在電影裡用很多不同的呈現方式。裡面的另一對情侶，三三跟他的未婚妻，其中一個片段是三三為了挽回她的心，在路中間搭了一個渡假感覺的景，雖然這是在現實中發生的，但仍然感覺很誇張很魔幻，結果

她拒絕了他，然後走掉了。在電影結尾她去到他的公寓，裡面很亂，擺了很多箱子，然後在那裡重新接受了他。感覺您會在不同的場景之間去創造這種美好的夢幻跟粗糙的現實之間的衝突。

我已經很久沒有重看過這部電影了，但這確實是我在《明天記得愛上我》裡面最喜歡的一個地方。在現實和非現實之間去平衡，一下出去一下又進來，但仍然感覺是同一個世界。我一直很喜歡在這部電影裡的這種嘗試。

剛剛您有提到碧玉跟她的MV，您其實也有執導過幾部MV。這其中有沒有什麼手法或者經驗是您可以應用到電影當中去的？有沒有什麼具體的例子？

我有拍過滿多的廣告，廣告就像是你交出一個產品一樣，是沒有什麼去試驗或者發揮的空間的。但是MV就是一個視覺的故事跟實驗，你可以在鏡頭上、道具上、還有布景上做很多事情。這對我的幫助很大，因為它的風險係數很低，只要看起來很酷很好玩就可以了、就能讓歌手看起來很酷。我有試過慢鏡頭、很怪的燈光、很怪的剪接，這些我都不太會願意在一部劇情片裡面去第一次嘗試，因為不知道會不會合適，但是在MV裡面就沒什麼關係。更多是這方面的（手法跟經驗）。我的頭兩部電影是用35mm膠片拍的，用ALEXA拍過很多廣告，我的第三部是用ALEXA拍的，第四部是用一種新攝影機拍的，叫Sony VENICE。通常在這些拍攝工作之前，都會在MV或者廣告裡去嘗試不同的攝影機，因為相對劇情片來講後果要小很多。

浪漫喜劇小世界：《初戀慢半拍》

我們的對談其實有點尷尬，您已經拍了四部電影，而我們只是在討論其中兩部，因為另外兩部是剛剛完成的，我還沒有看過，也還都沒有發行。

希望您可以稍微地介紹一下您最近剛拍完的這兩部影片。從《初戀慢半拍》開始吧，是已經製作完成，即將發行了嗎？

對，過幾個禮拜要在義大利的一個影展首映，叫作「遠東影展」（Far East Film Festival）。他們邀請我參加，我也有計畫要過去，但很遺憾因為疫情的原因我沒辦法去到首映式，這也是我第一次錯過電影的首映，有點可惜。這部電影是2021年拍的，剛剛製作完，然後馬上夏天要出來。6月的時候在台北會有一個首映，之後8月份會在院線上映，也希望會出現在美國和歐洲的影展，最後進入一些播放平台。這個故事講的是一個二十九歲的年輕男生，他有一個很強勢的母親，然後從來沒有過女朋友或者是性經驗。他打算到一家「旅館」去破處，但沒辦法進行下去，反而愛上旅館的老闆娘，是一個圍繞他們之間的關係的浪漫喜劇，大概劇情就是這樣。跟我之前的兩部電影不一樣的是這不是一個群戲，裡面只有兩個真正意義的主角，總共最多四個主要角色，規模比較小一點。也會有一些魔幻現實或者超現實的元素，但是比較控制在這個小小的世界當中的。希望很快可以在美國讓大家看到。

拍《初戀慢半拍》過程中最大的挑戰或者是經驗教訓是什麼？

在《明天記得愛上我》跟《初戀慢半拍》之間我其實嘗試了要拍四、五部電影，都推進到不同的階段，有的是在前期製作，有的是在劇本階段就沒能進行下去，有的是開拍之前垮掉。所以我已經很長時間沒拍過電影了，這是一個很大的挑戰。中間我有拍過廣告跟其他東西，但是要再一次做出來一部電影要比我想的難很多，我忘記這是多困難的事情了。另外一個挑戰是我比較習慣於拍更偏群像的電影，但這部電影要更去貼近幾個人物，一些我以前的手法就沒辦法用了。但我覺得也是一個好事，因為電影會比較往回收一點。

但是重新開始拍電影真的很好玩。比較遺憾因為是在疫情期間拍的，

我們都要戴著口罩，這件事帶給我的焦慮是超出我的預期的。我很喜歡看到大家的臉，但是演員在每個鏡頭開拍之前都會一直戴著口罩，我沒有意識到看到大家，並且讓大家看到我，是多麼重要的一個互動。有一條好鏡頭的時候，演員看不到我的笑容，這些對我的打擊比想像中要大很多。

您剛剛提到有過一個不太穩定的時期，當中您試著啟動不同的項目。您之前也有跟我講，有一段時間您是在中國大陸試著做一些項目。能否分享您在大陸工作的經驗，或者是在大陸的電影業啟動項目的一些嘗試？在那邊有什麼樣的挑戰？

台灣電影人在2010年之後去大陸是很常見的，有一陣子感覺好像全都在做合拍片，覺得大陸市場會越來越大。有很短暫的幾年時間，政治和文化上的問題比較少，感覺中國跟台灣之間在電影上的交流會更多一點。那時候很好，中國的導演會來參加這邊的影展，台灣的導演也會過去，然後電影在兩邊的市場都可以上映。而且不光是市場本身，感覺文化上好像也更打開了。在那個時候我嘗試了不同的電影項目，我有在美國的大電影公司工作過，像迪士尼，也在阿里影業工作過，是一家很大的中國電影公司。

最大的挑戰是到處有非常多的資金流，所有人都想做電影，反而讓你很難知道什麼能真正拍出來，因為沒辦法判斷哪些項目是真的、哪些是假的，有的人投資之後並不在意最後是不是拍出來。到了前幾年，是在疫情之前，在政治跟文化上都有一個很大的轉變，中國的市場變得越來越封閉了。那時候我就開始回來了，因為中國市場在某種程度上是自我維持的，不再那麼需要外面的導演了，也不需要西方的觀眾，更不要講台灣的觀眾了。那時候我不光是說放棄了，而且也認識到那不是一個我可以拍出電影的地方，雖然如果可以的話我是很希望的，而且有幾個項目真的都只差一點。

拍片帶來的個人改變與挑戰

在《初戀慢半拍》之後，您還剛剛拍完了另外一部電影，《台北愛之船》，是一部文學改編的作品。這是您第一次嘗試從一個既有的素材改編嗎？好像其他的都是原創劇本。

對，這是我第一次拍不是自己寫的東西，而且劇本也不是我寫的，是另外一個人已經改編好了。所以更像是被聘用的一個工作，我在一切都準備就緒，馬上要拍的時候，才進入到這個項目當中。是一種我以前沒試過的挑戰，不是創作上的，而更多是程序上面的。我自己原創的電影項目，不管是跟別人合寫的還是自己寫的，我都會從頭到尾去管理所有的創作和技術環節，但僅僅作為導演的時候會感覺自己像是在一個更大的機器裡面的一個組成部分。是一個有趣的體驗，也幫我去瞭解到什麼樣的電影是我想繼續去拍的、什麼樣的電影是我不想拍的。一方面我會很自私地只想要做自己原創的東西，但另一方面只當導演也有很解放的一種感覺。我進到組裡面，知道說上頭有一些事情是我沒辦法控制或者決定的，我的工作就是把我能做的去做到最好，在這個大項目的範圍內，盡可能把有趣跟特別的東西加進去。

接下來，我們將進入活動的第二個環節，就是請我們的研究生提問。第一個問題來自鄧康生。他是UCLA電影系的學生，來自新加坡，也是一個導演，拍過很多短片。他的問題是：在拍電影的過程中你注意到自己的哪些改變？

總體來說我感覺自己對電影的控制欲在慢慢減少。以前我會把每一個鏡頭都做好分鏡腳本，但是在拍《初戀慢半拍》跟《台北愛之船》的時候就有點把這種想法拋掉了，至少是在分鏡腳本上面。第一個可能就是時間的原因，我開始發覺時間不夠。年輕的時候沒有家庭、沒有小孩，可以把很多的

時間都用在每一個鏡頭上，專注在自己的構思上。但是在連著拍第三部和第四部電影的時候，我發覺其實去到拍攝地點的當天，觀察現場和演員，是很有好處的。以前我都沒有那種安全感或者說自信，但在《初戀慢半拍》裡面最出彩的幾場戲，都是在我不太確定要怎麼拍的情況之下完成的。當然我會事先有一個大概的想法，但很多都是去到那邊，讓一切自然發生。不過要說明的就是一定要有一個很好的攝影指導，如果沒有一個可以把這些都實現的攝影指導的話就沒辦法。

David Goodman｜您可以說流利的中文嗎？很想知道您在工作的時候，語言方面是一個怎麼樣的過程。

我想您應該是在一個雙語、雙文化的家庭長大的，但是您去到台北為楊德昌工作的時候中文程度怎麼樣？語言對您來說是否也是一種挑戰？

我肯定是在一個雙語的家庭環境長大的，但在文化上美國的部分還是大大超過台灣的部分。我小時候就可以說中文，可能比大多的亞裔、華裔、或者台灣裔的美國人要講得好。但真正有比較大的進步，特別在口語上，是要在台灣工作以後。我從來沒能完全掌握中文的書寫，因為真的覺得很難學。我除了小時候去過中文學校以外，都沒有正式地上過語言課程，後悔那時候沒上過。我閱讀中文的對話是沒有問題的，在寫劇本的時候也可以把中文對話打出來，但因為我還是先用英文寫，所以需要有人幫我翻譯。近幾年是我的太太在幫我合寫或者是翻譯，她也是一個編劇，幫到我很多。

Brian Yang｜我們當下的時代很有意思，內容正在變得越來越無國界。您剛剛拍攝了一部好萊塢的製作，亞裔美國人的故事題材也在行業中開闢出更大的空間，你以後會希望更多地在西方工作，還是繼續待在亞洲？怎樣能幫助讓台灣電影更加的國際化？

《台北愛之船》是一個很好的例子，雖然不是我原創的，但是給我想去嘗試的事情提供了一個模板，就是在台灣拍攝的或者有台灣元素的美國電影。感覺因為我的背景的關係，我在這樣的故事和拍攝上也許可以做到其他人現在沒辦法做的。我喜歡《台北愛之船》的一點是，我用一個百分之九十五是台灣人的團隊拍出了一部北美的電影。過程是很困難的，但也很值得，大部分人可能沒辦法在創作和流程上去掌控它，所以我很有興趣繼續去做這樣的東西。但是中國方面仍然是很讓人難過的，雖然電影世界在變得越來越無國界，但是中國的市場好像越來越「有國界」了。我們以前都希望它可以成為一個更大的市場，但顯然它靠自己就可以很好地維持下去。

Jinxin Lin｜在拍攝不同的角色的時候，要怎樣用對白或者其他的方式去傳達人物的性格？

　　如果這個人物已經在你腦海中很豐滿了的話，那放到情境當中的時候自然就有他們講話的一個方式。這是很難的，我在寫對白的時候也遇到過問題，因為不確定人物是什麼樣的。這時候你會一直不停地去寫、去修改，因為就感覺不太對。所以我覺得應該要先真正弄清楚這個角色是什麼樣的，不管是用寫的還是在腦海中想像，然後再去寫對白，這樣會容易很多。

台美電影產業的連結

董策｜十年前我太太和我帶岳母一起在LA看了您的《一頁台北》，她在放映前介紹我們和您認識，我們都非常喜歡這部電影。我們也去看了《明天記得愛上我》。我們全家人都是您的影迷。能否與我們分享一些您最愛的電影和導演？

　　我以前最愛的導演是伍迪‧艾倫（Woody Allen），很遺憾，因為曾經

很崇拜他，後來才意識到自己沒看到他的一些個人問題，還有他對別人造成的傷害，這會讓我難過。儘管如此，我最愛的電影大概還是《曼哈頓》（*Manhattan, 1979*），但我現在已經沒辦法用同樣的眼光去看這部電影了，所以可能也不是我最愛的了，不過以前在我心中絕對是有很高的位置。

楊德昌的《牯嶺街少年殺人事件》也是一部我每次都會去看的電影，在電影院坐四個小時，完全沉浸在那個世界裡面。最近一部我會一直重看的電影是《醉鄉民謠》（*Inside Llewyn Davis, 2013*），不知道為什麼讓我很有共鳴，我看了很多遍。這部電影在過去十年左右的時間非常打動我，可能是因為裡面講的是一個平庸藝術家的掙扎，或者是因為六〇年代紐約的民謠世界，那部電影裡就是有些東西讓我覺得很神奇。

成雪岩｜感謝白教授和陳導演精彩的對談。您是在美國上學的，但您的電影都是在台灣拍攝。您將來打算在美國拍一些電影嗎？台灣和美國的電影模式中最大的不同是什麼？

我當然希望去嘗試，我在幾年前，疫情之前，也差點啟動了一部美國電影。我以前比較沒有去作這種嘗試，因為我喜歡拍我自己寫的、比較個人一些的電影，不是說在個人經歷上，而是這個故事的創作要來自一些特別吸引我的東西。我開始在台灣拍電影的時候，覺得美國並沒有這樣一個空間，但過去幾年亞裔美國人的電影真的有很大的發展。我過去其實有點排斥有些亞美電影那種「身分電影」的感覺，但現在有非常多的類型，不一定要是「身分電影」。我還沒看過《媽的多重宇宙》（*Everything Everywhere All at Once, 2022*），但看過的朋友都說裡面所有的東西都很棒。所以我感覺現在的空間變大了，如果有一個我想要講的故事的話，我會想要去拍，不一定是亞美題材的電影，只要是對我有一些個人意義的美國電影。

台灣跟美國的差別的話，台灣電影很大程度上還是導演去主導的，比較像是「作者電影」（auteur cinema），導演會指導製作中的方方面面。我

也感覺台灣電影的製作方式是比較群體性的，每個人不僅僅把這當成一個工作，而是要一起去創造一個東西，從不同的部門到各個創作者都很齊心合力。我剛剛在台灣拍了一部美國電影，從這個工作經驗去比較，美國系統更像是委任式的，每個人有自己的工作，所有事情都管理得很嚴密。我不認為哪一種方式會比另一種好或是不好，但是在經歷過這兩種模式以後，我感覺美國電影肯定是有更多的組織結構的，導演只是整個電影架構當中的一個部分，而在台灣更多是導演帶著電影社群一起去創作。

Mark Liu | 美國與台灣在電影上的連結過程中缺少什麼環節？有很多台灣裔美國人非常希望在台灣做一些項目，但是台灣的政府組織好像總是對這樣的連結有一定的猶豫。除了通過資金以外，有什麼可以讓這樣的聯合製作更順利地達成？

最近這些年這一類的電影越來越多了，像《虎尾》（*Tigertail*, 2020）是一部在台灣拍的、關於台灣的美國電影。我想一部分的原因是台灣政府的獎金，有些人還是希望去保護「台灣電影」的定義，而併入太多的美國元素可能會對台灣電影的概念有一些威脅——我個人對這是好的是壞並沒有什麼想法——但現在好像也有更多的電影去打破這個模式，（美國和台灣）雙方都瞭解到說，並不是一定要麼非此即彼，一部電影可以剛好就是在台灣發生，或是有台灣元素。比較難辦的是補助金的部分，因為很多電影上的補助金都要求你是台灣公民，所以如果你要從美國到台灣，拍一部台灣裔美國人的電影的話，這會是一個難題。非常多的台灣電影，包括商業電影，都是通過補助金拍攝的。如果沒有補助金的話，很多台灣的電影都會拍不成，這是台灣電影一個很大的要素。

Brian Zhou | 我是一個住在台灣的美國人，在做後製視覺效果的工作。您在大洋兩岸都有拍攝的經驗，您對台灣和西方的後期製作有沒有什麼想法？我

很希望台灣可以做更多的後期視覺效果。

　　我只跟台灣的一家視覺效果（VFX）公司合作過。我的理解是現在很多東西都可以外包給任何的地方，特別是疫情的情形下。我的兩部電影都是遠程剪接的，感覺實體的工作地點，特別對於VFX來講，好像都不重要了。我不確定是台灣政府需要為台灣的VFX公司多作一些宣傳，還是說台灣的公司比較喜歡去找西方的VFX公司。我自己的電影裡沒有做過太多的VFX，但我的想法是國界這個概念已經不存在了，在哪裡並不重要，只需要找到對的VFX公司跟對的品味。像我們剛剛在台北拍完的北美電影《台北愛之船》，是在LA剪的，VFX要在台灣完成，然後混音又回到LA或者是溫哥華，這就是一個模板，不再需把某個地方作為（製作的）基地。

對台北的迷戀與執念

　　我希望最後一個問題可以回到今天的主體，「銀幕上的台北」。您四部電影的拍攝和設置都是在台北，您的所有銀幕呈現都是關於台北。然而您是在美國長大的，大部分的性格形成時期也都是在美國。是什麼原因讓您一直不斷回到台北這座城市？

　　台北是我第一個離開從小居住的地方、第一次作為一個年輕人生活的城市。因為這座城市在我年輕的時候給予我很多，所以我一定會有想要把它拍出來的靈感和執念。慢慢地我也會有一種安全感，因為我知道這座城市可以變成任何我想要的樣子。台北可以是新浪潮時期的巴黎，可以是一部美式的音樂劇，是《初戀慢半拍》裡悲傷的浪漫夜晚，也可以是年輕的亞裔美國人夏天的遊樂場。它一直在視覺和故事上給我不同的靈感，讓我有各種機會，用不同的方式去講同一個故事。我的第四部電影重複用了《一頁台北》裡面的一個拍攝地點，但是是一個完全不同的方式和背景，這會讓我覺得很

釋放。不過我也會希望可以在別的地方拍攝，因為跟十年前比我的靈感好像開始用光了，有點供應不足（笑）。對於台北這座城市來說，我既是一個外來的人——因為我不是在那長大的——但現在又可以說是在那邊生活、來自那裡的人。這種獨特的感覺很美好，讓我不斷去發現有趣的事物。

陸棲雩　翻譯

陳駿霖作品年表

2006
《美》（*Mei*）（短片）

2008
《吃》（*Eat*）（短片）

2009
《一頁台北》

2011
《10+10》之〈256巷14號5樓之1〉

2012
《明天記得愛上我》

2022
《初戀慢半拍》

2022
《台北愛之船》

阮鳳儀：
台前幕後的《美國女孩》

　　阮鳳儀是1990年出生的電影導演。她畢業於台灣大學中文系，後來赴洛杉磯的美國電影學院（AFI）攻讀導演專業，曾拍過短片《抹片檢查》（2014）、《Rocks》（2016）、《姊姊》（2018）。2021年拍攝首部劇情長片《美國女孩》，其電影榮獲多部獎項，包括第五十八金馬影展最佳新導演、第三屆台灣影評人協會最佳影片及最佳劇本獎、第二十四屆台北電影獎最佳劇情長片獎、第四十屆香港電影金像獎最佳亞洲華語電影等獎項。

　　從李安的《囍宴》到馮小剛的《不見不散》，過去有多部反應華人移民海外後的生活狀態的電影，但很少有反應第二代在海外長大的華人歸國後的種種挑戰和困境。《美國女孩》就是反映一對姊妹從美國返台後要面臨的各種挑戰：對家鄉的相思病、母親的病、SARS帶來的恐懼……等等。憑著導演小時候的成長經驗而改寫的《美國女孩》，通過非常自然的演出和細膩的鏡頭語言，來宣布新一代導演的誕生。

　　這次活動是2022年4月26日舉行的；活動分成兩個部分：前半是一對一的對談，後半是請十位加州大學洛杉磯分校的研究生提問，算是大師班的形式。從中可以看到一位傑出導演的細膩、哲理和對藝術創作的追求。

阮鳳儀。阮鳳儀提供。

文學底蘊

　　我想先問一個關於您的背景經歷的問題。在您書裡的作者簡介有一句話說「信仰電影即生活，生活即電影」。這樣的融合當然不是一夜之間發生的，我相信是一段時間的沉澱讓電影成為了您生活中重要的一部分。您可不可以描述一下這個轉變是怎樣發生的？電影是在什麼時候，童年或是青年時期，成為您熱愛和不可或缺的事情的？

　　其實是比較晚的。我在高中的時候才開始看很多藝術電影，因為國文老師的關係。大學有很多空閒的時間我會待在電影院裡。但直到我快要畢業，大概二十五歲的時候，才想到去把電影相關的工作當作事業。我對當一個編劇比較有信心，因為感覺那比較簡單。所以我報考了（編劇專業），但是沒有被錄取。然後我意識到競爭太激烈了，以及要掌握電影這種媒介我必須自己要學會執導。所以和很多電影同行相比我起步是很晚的。我其實一直對語言更感興趣。在大學的時候我想過要成為一個作家。但很快我就意識到大家都不讀書了，文學的影響力也沒有以前那麼大。我作為一個創作者，希望創作出能夠與大眾產生對話的東西，而電影可能是當下最有力量的一種媒介。

　　在您剛剛考慮踏進電影世界的階段，有沒有什麼對您來說很特別的電影？您當時在學習的時候，有哪些導演給您帶來了啟發？

　　在早期，我記得在課上看過瑪雅·黛倫（Maya Deren）的《午後的迷惘》（*Meshes of the Afternoon, 1943*），給了我很大的啟發。因為她有一個很與眾不同的聲音，這也是第一次讓我覺得自己有東西要講。我沒辦法用邏輯解釋電影裡發生了什麼，但是直覺上我可以感受得到。這也很大程度地啟發了我去拍第一部電影。但後來在研究所的時候我更受到很多現實主義導演的

影響，譬如達頓兄弟（Dardenne brothers），法哈蒂（Asghar Farhadi），當然還有侯孝賢。

您之前提到了文學，現在我想回到您在國立臺灣大學學習中國古典文學的經歷。您迄今為止的電影，包括短片和故事片，都是很當代的。雖然《美國女孩》的背景設定在二十年前，但仍然是屬於我們這個世代的。我很好奇，中國古典文學的世界對您敘述故事時的感知性和方法有什麼樣的影響？有沒有什麼文學手法是您有意識地想用視覺去詮釋，或是採用到您的電影作品當中的？

這個問題真的很難。我的文學背景對我的影響，可能體現在我的敘述是比較傳統的。《美國女孩》還是一個三幕的結構。我覺得我沒有很有意識地去採納什麼，但是潛意識有吸收中國文學裡的樸素的美學。我希望我的電影可以盡可能地自然，就是說讓你看不到導演的存在，我想變成隱形的。在我剛開始拍電影的時候，比較關注那些表達力很強的電影。但隨著我慢慢變成熟，我會更加想去反映生活，去作細緻的觀察。

學院經驗

後來您從台北到洛杉磯的美國電影學院。那段時間是怎麼樣的？您從電影學院學到哪些重要的經驗？

我學到很多。我進去（學校）的時候只拍過一部短片，但是我有同學已經拍過劇情片了，所以對我來說真的很困難。第一年我嘗試了不同的風格和敘事。我覺得在AFI我學到三件很重要的事情：第一是去追蹤觀眾的心路歷程，對觀眾怎樣去接受故事跟把思路串起來要很有意識。第二是視角的重要性，我記得花了一整年的時間去學習視角，導演的視角是什麼，攝影機的

視角是什麼，人物的視角是什麼⋯⋯我真的有學到怎樣在故事裡把所有視角疊加在一起，並且去平衡它們。另外我們進到AFI的時候，已經被分成不同的組別，所以我也學到怎麼和一個更大的團隊去合作，像是共同編劇、編審、剪接師等等。

這段時間您也拍攝了第一部短片《姊姊》。這部作品獲得了HBO亞裔美國人視野獎。您從這段創作過程中獲得了什麼心得？對您之後投入到第一部劇情片的拍攝提供了怎樣的信心和經驗？

這件事真的起到很大的作用，因為讓我看到一個很個人的故事也有商業的可能性。以前我從來沒想過HBO會對這麼小的故事感興趣。但是獲獎之後很多人都看到了這部影片，我也收到很多郵件告訴我他們對什麼地方有共鳴，還有他們希望看到更多關於這家人的故事。這之後我一直在思考我還能怎樣更多地去挖掘這些角色。HBO這個平台真的起到很大的作用，因為大家可以串流播放。很多短片都獲獎了，但問題是我們看不到，所以就沒辦法引起更廣泛的討論。

《美國女孩》的製作

我們今天主要討論的作品是《美國女孩》。這部影片獲得了很多獎項，現在也在Netflix上播放。您可不可以幫我們梳理一下整個項目的發展過程，像是劇本是怎麼完成的，還有資金的籌備等等。在您把這部影片呈現出來之前歷經了哪些步驟？

最早我寫了一個企劃案用來參選金馬創投會議（FPP），所以這個項目在那邊就啟動了。我們開了很多會，我也做了筆記。當時COVID-19還沒有發生，所以我接收到的最主要的訊息是「有誰會記得SARS，都過去這麼久

的事了？」。但我認為在某些方面它是改變了我們的社會的。然後接下來的一整年我都在寫劇本。很快我就意識到我需要幫助。因為這是個很個人的故事，所以我需要一個共同編劇去幫我抽離出來更清晰地看故事本身。我就聯繫了我在研究所的朋友李冰，他跟我在年齡和性別上的差異可以給到一個很不一樣的視角。我們開始把可能發生的細節寫下來。一切都是從細節出發的，而不是整體情節，像是我記得成長過程中的什麼、他記得什麼。我寫完第一稿之後就發去給他，這整個期間他人都在倫敦，然後我們再反覆討論要怎麼修改。

在寫作的時候您們具體是怎麼分工的呢？就是修改對方的稿子？

對，就是修改，但我們都會先討論想要修改的部分。我們也會為對方刪戲。李冰在這一點上是很寬容的。一開始我寫了所有芳儀視角的部分，李冰去處理所有父母的戲分。所有的場景都有了之後，我們再把劇本整合起來，變成一個從芳儀的角度出發的成長故事。但是寫到第四稿的時候，我們意識到她的認知是有侷限性的，而且我們忽略了另一個很重要的角色，就是媽媽。我們不想把她塑造成故事裡的壞人。所以我們開始向一個母女關係的故事去發展。這樣是滿難的，因為當我們開始貼近媽媽（的視角）的時候又會去批評女孩了。等到母女關係的故事有了之後，我們又慢慢地把爸爸和妹妹加進去，讓一個家庭劇去自然地形成。我們沒有從家庭劇去開始創作，因為那樣會太鬆散。

在劇本準備好之後，金馬的資金足夠您們開工嗎？其他的方面，像是製作團隊、製片人、投資方，是怎樣就位的？

我們沒有從創投會議拿到資金，但是有得到很多曝光度。在轉到劇情片的過程中，我覺得最大的困難是找到一個強而有力的執行製作人去做你的擔保

人，還有一個跟你審美一致的製片人。而我很巧合地又遇到了林書宇，因為他拍過一個很類似的故事，所以他答應了做我們的監製，然後是他把劇本發給了林嘉欣。等到林嘉欣加入之後，所有事情就開展下去了。所以說專注於主演的人選、為這個演員去打磨劇本可以是一種策略。所有的投資方都可以作口頭上的承諾，但他們都會想知道電影裡有誰，因為這關係到觀眾會不會想看、能拍到多好、看起來是怎樣。

在影片中扮演媽媽的林嘉欣是很資深的女演員，活躍在香港、台灣、和中國影壇已經超過二十年了。您是用什麼方式跟演員們合作的？這是一部由人物主導的電影，也就意味著是演員主導的電影。可不可以分享一下您是如何與演員們去溝通不同的情感和場景的？在和林嘉欣還有小童星相處的時候有沒有用什麼不同的方式去激發出他們這麼精彩又自然的表演？

我跟他們分別用了很不同的方式。嘉欣需要隔離，所以我在開拍前只有四天的時間跟她相處。她問了我很多關於這個角色的背景資訊，所以我們交流了很多事實情況。她想確切地知道每場戲之間相隔了多長的時間。在她決定參與我們的拍攝之後，我們有一年的時間常常交換腳本，並且去理解她對角色的想法。在選角之後，我會想根據我對演員的觀察去塑造這個故事。比方說最後那場媽媽幫女兒挖耳朵的戲，是我受到嘉欣的一張幫她女兒挖耳朵的照片的啟發。在那一場戲他們需要去達成和解，但我沒有想出是用什麼動作，我看到照片的時候，想起來我的媽媽在我小時候也會這樣幫我，因為是很久以前我都已經忘了，然後我就把這個場景加到了劇本裡面。嘉欣自己也有兩個女兒，她會跟我分享在遇到這些情況的時候她會去說什麼、做什麼。這一點幫到非常多。雖然我盡可能地去想像，但我畢竟沒有到那個年紀。而她可以去分享在經歷這些時的真實感受，把她的生活注入進去。

您剛才提到您和您的合作夥伴李冰用了一年的時間去精心打磨劇本。

但是變化在拍攝現場是在所難免的。您在這過程中對於即興的靈感發揮還有對白的改動有多大的寬容度？最終呈現出來的電影和初始劇本有哪些差異？

對白上的改動我是完全不在意的，對我來說對白僅僅是一個建議。但因為很多時候我們是一鏡到底，所以每場戲的時間控制很重要。我會告訴演員在那場戲的安全範圍內可以去隨意發揮。很多開心的戲，比方說染頭髮，都有大量的即興演出。我只告訴他們這幾段關鍵的台詞是需要的，其他的一切都讓演員去發揮。拍馬的那場戲完全是臨場的。一開始我想讓芳儀騎馬，但是我們在這找不到特技馬。我和攝影師嘗試過能不能假裝她騎在馬上，但是很快就放棄了。所以我們到馬場的時候都不知道能做什麼（笑）。然後我看到那匹馬有在躲避芳儀，就決定拍下這個。但真的是很緊張的，因為這場戲拍之前完全不知道會發生什麼。

在看這部電影的時候，會感覺到強烈的風格和個性貫穿在裡面。可能是來自於一些情緒、色彩、室內鏡頭、很多夜間的鏡頭等等。在建立整體的情緒和視覺設計的時候，您有沒有去遵循什麼特定的規則來保持電影的統一性？

有的。我們大部分的場景是室內的，因為這是我們可以控制身邊的世界的方式。台北已經變了很多。我們會很注意家庭戲的質感。攝影師有一個堅定的原則，之後也確實幫助很大，就是不要用任何LED燈。製作團隊要找到一條沒有LED燈的街道來拍攝是相當困難的。芳儀坐警車回家的那場戲，所有路燈的燈泡都是換過的。我記得光那個鏡頭就用了大概四個鐘頭。我們當時不太確定這樣是不是值得，但在真正看到成片之後會很慶幸沒有用那種燈，那會讓我們出戲。

劇情和現實中的兩場疫情

還有一個很奇妙的方面就是同步性。您寫了一個2003年SARS的劇本，然而在您準備拍攝的時候，COVID-19疫情又爆發了。在疫情期間拍攝有什麼樣的挑戰？不僅是技術層面上，還有當下，生活在COVID-19之中有沒有改變您和這個故事之間的關係？有一些場景是妹妹被強制在醫院隔離，而類似的情形我們現在（2022年）每天都會在上海的新聞看到。這些肯定給您帶來了一定程度上的力量和即時性。可不可以談談您作為導演是怎樣在技術和情感上去駕馭這兩場疫情的？

首先技術的部分。在醫院的拍攝變得異常困難，但是要假造一個醫院也很難。拍到第三天的時候我們有很多場地都被取消了，所以必須要重新安排所有計畫。在機場的拍攝也因為疫情限制的關係變得更難。這是對製作的影響。情感部分的話，因為我們就生活在疫情之中，所以我覺得我的電影不需要作太多的解釋。兩個小演員沒有經歷過SARS，但因為COVID的關係，直覺上他們都知道那是怎麼樣的。很明顯的是在COVID之前台灣人真的已經忘記SARS了。大家不理解，所以對它的感覺是不一的。SARS主要發生在台北，而台北以外的人沒有什麼感覺，對有的人來說就像沒發生過一樣。但COVID真的讓全世界都進入到疫情裡面。

《美國女孩》作為您的電影處女作真是了不起的成就，在這裡再次恭喜您。與此同時，我想這當中肯定也有很長的學習曲線。基於拍攝中的經驗，如果您可以重新來過的話，會不會有什麼不一樣的想法？有沒有回過頭來看希望在一開始就知道的一些教訓？

我希望我設計了更多的過渡鏡頭。短片的時間很有限，是不需要很多

的過渡或是插入鏡頭的。但這對於劇情片很重要，因為需要把時間的經過交代清楚，而且每個場景之間要有一個氣口。我計劃得不夠，所以我們在拍攝的時候要常常回過頭去重拍一些插入鏡頭。這非常痛苦。每天我們除了拍三場戲以外，還要為了一個鏡頭去重新打燈光。

另外剪接的過程對我來說是最痛苦的。一個九十分鐘的故事比十五分鐘的短片要難控制得多。我要從頭一遍一遍地看。在剪接過程中我感到非常迷失，經常覺得「噢，這看起來跟劇本是不同的電影」。這需要一種不一樣的邏輯。你需要在影像本身中去尋找語言，要找到能把故事講清楚的最短時長，然後再把別的點綴放回去。我們一共剪掉了拍攝內容的將近百分之二十。我不知道這是不是很多，但我感覺很多。

這是您或者剪接師的主張嗎？是什麼讓您覺得需要做到盡量緊湊？

是執行製作人林書宇覺得短一點的時長會有好處，因為他說「你要有一個很密集的故事」。我們不要表達的內容太冗長。

整個剪接過程花了多久？

大概四個月。我的剪接師在洛杉磯，而我在疫情封鎖的台北，所以全部是線上完成。

這樣還可以嗎？

還可以。第一個月我們有點手忙腳亂，覺得好奇怪。但是習慣之後就好了。

家庭爭吵的戲劇場景

趙亮｜我的第一個問題是有關您剛才跟白老師聊到從AFI學到最寶貴的經驗，每個角色的不同視角。您能不能再談談這一點是怎樣幫助您在這個項目裡跟團隊配合的？我非常感興趣。第二個問題是跟演員們的配合。在您的電影裡有一些情感激烈的場景處理得特別好。有一場家庭爭吵的戲，我記得是爸爸回到家，看到媽媽在和女兒吵架。影片的鏡頭沒有什麼切換，就是停在客廳裡去觀察他們。這個鏡頭很長，之後又跟著女孩到房間裡，接著爸爸打了她。我想知道在片場的時候您是怎麼和演員去走這場戲的，因為這場情感戲真的打動到我（笑）。

　　拍《美國女孩》的時候我決定用一個親密第三人稱視角，意思是我們跟所有角色都保持一定的距離，但是更靠近一個角色，就是芳儀。因為這是一個母女的故事，我和攝影師有花精力去研究要給媽媽多少分量，要跟她多接近。我們決定等到電影越後面再去越靠近她。但在頭三十分鐘，從芳儀的視角去構建一個故事是非常重要的。我們在視覺上有一個原則，就是每一個場景的鏡頭越少越好。這樣不會打斷演員，他們不用擔心連貫性的問題，因為每一場戲都是新的。所以要去試錯。視角的問題，即使你把理想化的設想寫下來，一旦到了片場，有了攝影機，就都會看起來不一樣。看到之後再拼到一起是很重要的。視角也決定了我們要不要用手持攝影機，一場戲是要情緒外放一點還是靜態一點。

　　第二個問題是關於家庭爭吵那場戲，對吧？我們在片場有一個武術指導確保女演員的安全。整段動作都很靠近陽台，這樣我們能同時看到他們三個人。因為有很多的肢體動作，所以要彩排很多次才能掌握到對的節奏。像這類場景，我覺得給演員空間是很重要，讓他們去引導動作，看他們能做什麼、怎麼樣最舒服。我會站在芳儀的位置去把整個動作示範一次，這樣可以

確定對她是安全的，她也準確地知道要做什麼，那她就可以在感到安全的同時去表演。

趙亮｜那這場家庭爭吵的戲，多大程度上跟著您的劇本和指導？多少是即興的？

那場戲都是按照劇本的。他們有試著即興一些，但是就變得太長了。我最初寫了一段長很多的爭吵，但他們演起來的時候我就意識到對白太多了，所以減掉了一半。每句話一定要把緊張感堆砌起來，能讓我們清楚地知道他們接下來要做什麼。所以那一場戲完全是照劇本。

台灣與美國的電影產業

侯弋颺｜感謝白老師的大師班，讓我們有機會更加瞭解您和您的作品。我是UCLA白老師指導的博士班五年級的學生，主要研究1980年代的中國電影，這也是我的博士論文的主題。我其實有兩個問題。第一個是，如果沒記錯的話，您在臺大大學部第四年的時候拍了您的第一個短片，然後您到AFI開展了後來的項目。您可以談談在台灣拍短片和在美國的區別嗎？有沒有什麼很大的不同？第二個問題是，您能不能和我們講一下台灣電影產業的現狀？對像您一樣的年輕電影人來說有沒有足夠的機會和資金？

好的，問題很大。我在台灣拍第一部短片的時候只有十五個人，而且很多人都沒有電影的經驗。相比在AFI的五十人團隊是小很多。我想這是主要的區別。在台灣也沒有很強的工會限制，要靈活很多。在洛杉磯有很多限制，我們要學會怎麼去協調。第二個問題，我覺得現在台灣有很多給年輕導演的機會，因為有政府的獎助金。你還想讓我評論現在的電影產業？（笑）去年在金馬獎上我觀察到新進導演的年齡大幅下降了。我覺得是因為攝影機

變輕了、簡單了。現在也有更多的學生從大學就開始學電影，之後很快在三十出頭的時候就拍出作品。這跟老一輩導演四十歲開始是很大的不同。所以我覺得台灣電影是有一個新的聲音，在嘗試不同的風格。

侯弋颺｜我還有一個後續問題。您考慮過拍一部更商業的電影，像是類型片嗎？這您還沒嘗試過，但會是您的一個選擇嗎？

　　會啊。但我覺得任何一部在影院上映的電影都算是商業的。所以如果故事需要的話我是願意的。

時空環境的設計

黃天蕎｜非常感謝白老師，也謝謝鳳儀來到這裡，很開心在這裡見到您。我是南加州大學電影藝術學院博士班一年級的學生。我去年也拍了一部短片，入選了一些影展。我現在對電影製作非常投入。我看了您的電影和短片，都非常喜歡，尤其是您把個人的故事揉合進去。我的第一個問題是我注意到影片中有對SARS疫情的描繪，在網吧（網咖）的場景也有周杰倫的歌。我想知道您在重塑那段記憶中的時期時，細節上是怎麼考慮的。第二個問題是關於製作的：您在最開始是怎麼樣讓這個項目啟動，或者說得到資金的？

　　第一個問題，我們怎樣重建2003年。首先我和我的美術指導看了很多我們的家庭照片，然後問朋友們對那個時期印象最深刻的是什麼。重點是找到人們有感情連結的事物，而不是把所有東西都擺在那。我們甚至會把當時的味道和聲音寫下來，還有網咖的樣子。接近那個時期的電影也很有幫助。《一一》在年代上是最接近的，因為它講的是九〇年代的台北，而我們講的是2003。我們很有意識去尋找2003，千禧年初，而不是和九〇年代一樣。網路和電腦也是很重要的一部分。這也是為什麼她（芳儀）要上電腦課，在家

《美國女孩》劇照，2021年

裡又有電腦的問題。那一種連結和失聯在我的電影裡是很主要的。還有流行音樂也很有幫助。

在鳳儀的書裡面有很多藝術指導的草圖。也許鳳儀可以聊一聊這些起到的作用？

在劇本裡百分之五十的故事都是在家裡發生的，所以找到一個「家」很重要。我不想在地理環境上作假，就是說我不想用一個更大的房子去拍成一個小家的樣子。所以我們把這個家也當成一個角色一樣，花很多時間去討論每一個空間看起來有什麼不同。女孩的臥室會更有色彩，有很多東西，可以看出父母很關心女兒。而父母的臥室就更空一些，有點冷的感覺。在客廳我們會有暖黃色的光。廚房我們會用一個比較冷的、藍色調的顏色來區分。甚至陽台也會單獨變成一個發生很多事情的重要的空間，妹妹在這看見芳儀跟爸爸、芳儀看見爸爸在這抽菸。要讓每個細小的空間都發揮作用，有一個戲劇化的目的。樓梯對我來說也是非常重要的，因為我感覺那個時候住在美國和住在台北最大的區別就是樓梯。房子在五樓，你必須要爬上去回家，是一個過渡的空間。不知道我有沒有回答到你的問題（笑）。

對了，你還有第二個關於資金的問題。我覺得要專注把劇本弄紮實，不要害怕去分享、試驗，讓朋友讀完再給你反饋。要盡可能完善之後才分享給可能有興趣投資的專業人士，因為這些人只會看一次，只給你一個機會，而劇本就決定了他們的印象。所以一定要確保劇本已經準備好了。這對我來說很困難，因為我用了八個月的時間去寫完改、改完寫，還要克制著把劇本隨便發出去的衝動。另外要把目標定得盡可能高，而不是覺得說「那是不可能的」。

周翠｜感謝白老師舉辦這麼精彩的討論。很高興在這裡見到鳳儀，也謝謝您與我們分享您的故事。我看了《美國女孩》，是一部非常感人的電影，我被

打動了。前面的學生大部分問的是關於製作的問題，我的問題比較關心電影的內容。我注意到您在電影裡有很多場景用了鏡子。例如爸爸在臥室跟媽媽講要去大陸的時候，在媽媽面前有一面大的鏡子可以看到媽媽和爸爸講話，還有一面小鏡子對著媽媽的臉。另外一場戲是姊姊在老師辦公室站在老師面前，也用到了鏡子。我想知道在您電影裡的鏡子有什麼含義或者說作用嗎？謝謝。

　　臥室的鏡子是為了能讓爸爸和媽媽出現在一個鏡頭裡。我覺得應該要同時看到他們兩個，而不是把他們切割開。而且我也想要強調媽媽的孤立感，所以經過我和美術指導的討論覺得一個小鏡子會幫到我們。這不是很刻意的選擇，只是讓畫面更有層次和活力。

　　至於她在老師辦公室的時候，是因為我們觀察過辦公室之後覺得牆太空了，就試著放不同的東西在上面，但都會造成干擾。然後我們又把鏡子放在那裡，我很喜歡同時有兩個芳儀的感覺，我們可以感覺到她在改變，有一個不同的身分，這種兩面性也是很符合整個主題的。但這也不是很刻意的設計，只是能把它放在那又不被干擾到。

語言切換的選擇

鄧康生｜謝謝鳳儀今天跟我們的分享。我非常喜歡這部電影，對我來說電影很有趣的地方是在前半段的時候，媽媽跟小孩們強調要講國語、不要講英語，然後在影片的後段又有了一個轉變。我想知道作為導演，您是如何決定女兒們的語碼轉換（code-switching）的，特別是中文和英文之間？因為感覺上很自然，但在電影中的某些特定時刻一定是有一些具體的考量，像是女兒們和爸爸的交流對比和媽媽的交流。我很好奇這是在劇本階段、彩排階段，還是拍攝階段達成的？

劇本階段。我覺得當她們講英文的時候，是比較直接、誠實一點的，她們會有一個不同的性格。不同的語言都會有它們各自的文化語碼。當她們講中文的時候會委婉很多。但這還是要看對我來說怎麼樣是最自然的。當然有一些關鍵的對白還是要確保講中文的觀眾不會錯過，所以要根據必須傳達出來的內容來調整。

鄧康生｜再很快地問一下，我意識裡唯一一次閩南話在電影裡出現是爸爸和他同事的對話。這是有意識要去呈現閩南話的選擇嗎？

那是演員臨場決定的。他們兩個是朋友，覺得他們講閩南話會更自然，然後我就說好，沒問題。

從個人到公眾

劉子為｜瞭解您的簡歷之後，我相信這部影片是改編自您的個人經歷。同時很多您以前的作品也是自傳式的。我想知道您在自傳和虛構的部分之間是怎樣達到一個平衡的？廣泛來講，我很好奇您在創作過程中對個人與公共、真實與虛構之間的關係有什麼想法？謝謝。

我覺得通過回顧這些個人經歷，我也在重新詮釋過去發生的事情，或許是給你一種主動去理解的掌控感，而不是被動地讓這些事發生在你身上。對我來說在虛構作品中可以去接近真相、我對家人的真實感受。怎麼說呢，這太模糊了……因為我在過自己的生活的時候，我的視角是被限制的。當我看到我的媽媽、爸爸、妹妹，我是看不見他們不跟我在一起時的生活的。但是把他們放在劇本裡的話，我會開始想像他們的感受，我有辦法用一種接近局外人的角度去看待我的家庭。因為他們變成了角色，我就能夠把自己抽離出來而擁有一個更大的視角。不知道這樣講不講得通（笑）。

回答得很好也非常有想法，這個問題很難。另外還有一個有意思的相關問題，也是很多導演要面對的危機，就是他們在事業初期都講述了自傳式的故事，但在這些題材被用完之後他們就要換去講別人的故事。台灣八〇年代初期的新電影運動，侯孝賢拍了一系列電影，都是他的或者是他搭檔的自傳，像是《冬冬的假期》、《風櫃來的人》等等非常優秀的影片，在這之後幾乎有了一種危機感。然後他轉向了更早期台灣歷史的題材。您有沒有想過一旦自己的故事講完之後在創作上的下一步會是朝向哪裡？

　　一定會，而且我覺得自己現在就在這個危機當中（笑）。在第一部影片中採用個人的經歷是有好處的，因為同時可以幫助公眾去瞭解你是誰。但當你和電影綁定，好像你就是電影的時候，也會帶來一個壓力，人們評論電影的時候只會去評論你。有這種風險。我一定會去思考要怎樣繼續下一部。這是個很難的問題。

張競妍｜鳳儀你好，很感謝您來到這裡。我是UCLA東亞研究系的碩士生。我昨天剛剛看了您的電影。在電影裡芳儀為她媽媽準備了一個演講，但是最終沒能發表，演講的內容也沒有呈現給觀眾。我們知道這篇演講是來自於芳儀的叫做「媽，我恨你」的部落格，是用英文寫的。我很好奇您為什麼決定要把演講的內容做一個留白？非常感謝。

　　這是在我們所有放映後的問答環節被提問最多的問題（笑）。有趣的是有些觀眾會因為沒看到這部分而感到非常生氣（笑）。對我來說，如果這篇演講呈現出來了，如果我們把它拍出來了，就會非常得戲劇化。但我覺得那不能真正幫助芳儀去改變。而她沒去成，她準備了卻錯過這件事反而對她後面的轉變是至關重要的，讓她接受了自己的境遇。我覺得她要對媽媽說的話應該是在一個私密的空間，是很親密的，而在演講比賽講出來並不是最真誠的方式。她在走廊裡對朋友講的一些關鍵的句子已經足夠告訴我們她可能

要說的全部內容了。所以無論那篇演講裡要講什麼，她在媽媽在臥室裡幫她挖耳朵的時候都講出來了，她害怕會失去媽媽。雖然那篇演講沒有發表，但實質性的交流已經有了。

Xiuchun｜您好，鳳儀。您剛才提到說如果故事需要的話，您不會在意電影的類型和風格。您會怎樣去發現故事的需求或是故事想讓您怎樣表達呢？

我覺得是要反覆試錯。也取決於你所選擇的團隊，這是一個團隊協作的工作，跟合作夥伴要有很多誠懇的交流。同時很重要的是看你手上有什麼資源、什麼樣的預算，然後盡可能去擴大製作的價值。要在限制下工作同時又超越限制。

我記得有一次侯孝賢說過要在電影中達到真正的自由，你必須要首先知道你的限制。只有當你有那些限制的時候才能知道真正的自由是什麼。

我同意。

孫晴依｜我也是東亞研究系一年級的碩士生。謝謝鳳儀和白老師這麼精彩的對話。我的問題是關於電影的結尾，芳安結束了隔離回到家，芳儀從房間裡看到她之後跑下去，留下一扇打開的門。我在看電影的時候沒有去注意進度條，以為這場戲之後還會有事發生，但是看到字幕之後才意識到這就是結尾了。我想知道您為什麼會選擇這一個場景作為影片的結尾，特別是打開的門？

在劇本階段這並不是結尾。原本還有一場戲是跳到了夏天，看到一家人走在一起，最後芳儀學爸爸吹口哨。在劇本創作的時候我是想用她的特寫來結尾的。但是我們在剪接室真正看到的時候覺得會有一點假，有一點太完滿了，沒有我們想要的那種開放性。所以我們又回過頭去看有什麼其他的可能性，而

開著門的畫面是一個很好的結尾。我想讓觀眾感覺到他們的生活是要繼續的，而不是在這結束。在整個故事裡門都是很重要的一部分。芳儀把妹妹鎖在外面，芳儀摔門，很多次把別人拒之門外，是一種對交流的拒絕。然而把門打開的同時她也打開了她給自己建造的牢籠。

林｜我最近在研究一本關於離散的小說。在電影裡我們看到通過逆向文化衝擊和語言等等表現出來的女孩在身分認同中的流動性。您可不可以分享您對全球化時代中流動身分認同的想法？

　　我覺得這是一直在變化的，你從來都不能確定……重要的是要把自己打開而不是感到迷失。我曾經非常非常迷失，但現在我會覺得不要那麼急切地去給自己貼標籤。比方說我在美國的時候被叫做亞裔美國人，但當我看到別的亞裔美國人會覺得「天哪，我比他們亞洲太多了」。我感覺我是七成亞裔、三成美國人。有時候又會覺得是五成亞洲人。永遠不會達到平衡，但是沒有關係。我不像以前那麼迷失了，因為我知道這是會變化的，隨著我生命不同的階段都會改變。

黃繹諾｜我非常喜歡媽媽和女兒吵架的那場戲，我相信這也是在影片中讓她們兩個表達感情以及真正溝通的一場重頭戲。衝突通常是一部電影的高潮，但這些場面有時候又會過於戲劇化；如果太含蓄的話又可能無法讓觀眾在情感衝突上產生共鳴。您在電影表達中是怎樣平衡爭吵場面的戲劇性和真實性的？

　　這是個好問題。我覺得要瞭解我們的天性是會去避免衝突的，我們不想要衝突。芳儀也不是準備要回到家和媽媽吵架，她們之所以吵架是因為沒有辦法。我會對演員說，你並不想說這句話，但因為她說了什麼，所以你才要這樣回答，所以她們並不是想要去吵架。我覺得在電影裡主動去尋找吵架的機會是會顯得不恰當的。在現實生活中我們會盡量去迴避衝突。

趙亮｜我對爭吵的場面很感興趣（笑），因為我覺得要拍得這麼好太難了。我也很喜歡繹諾的問題，因為這也是我一開始很想問的。回到這場戲，您並作沒有太多的剪輯，我想知道是不是在片場的時候，您就考慮好要用一個鏡頭在一定的時長內拍完整場戲？還是您也有考慮以防萬一要為後期剪輯多保幾個鏡頭？您有沒有什麼預備方案，還是當場就覺得可以了？

　　一開始我們是計劃要多保幾個鏡頭。但很快我們就意識到要保持連續性是幾乎不可能的。要讓她們記住台詞、保持情緒，還要一直站在同一個位置是非常困難的，也沒辦法讓每個人都打到光再移動到手持的特寫機位。所以我們決定盡可能地給她們空間，把攝影機幾乎撤到牆的位置。拍媽媽把她的海報撕掉的時候，攝影機是在陽台上的，我們都在房間外面看這一整場戲。我會讓場記很快速地把它剪輯好。其實爭吵的戲是少數幾場我們在片場就知道會過的戲，因為情感都很到位。像這種戲如果拍太多鏡頭的話可能會有讓演員疲勞的危險。你要保證盡量快速準確，讓每個人毫無保留地發揮出來。如果大家要為下一個鏡頭和特寫保存精力的話就會很拖沓。

趙亮｜您提到您的場記會當場剪輯，是指鏡頭的剪輯嗎？

　　她會在手機上很快地剪。

鄧康生｜我也很好奇，考慮到這部電影是這麼個人性質的，在吵架的場景之外，您還有很多場景當中媽媽和女兒之間也有很強的緊張感。我想知道您在情感上是怎麼處理這些場景的？除了和林嘉欣的討論，怎麼樣在她們衝突的時刻從媽媽的角度做到共情？

　　雖然這是很個人的故事，一旦我把她們變成角色了，我就會很清楚地知道她們不是我。我並不是讓林嘉欣扮演我的媽媽，也不是讓姊姊扮演十三

歲的我。我要作為觀眾看她們，要確保我可以感受到她們兩個人，也要明白她們在努力做到最好。關鍵是要讓觀眾理解她們為什麼會這樣。我覺得嘉欣找到了一個非常正確的定位，讓我們都知道她在心底是很愛她的女兒的。要記得她們即使在吵架的時候都是愛著彼此的。

趙亮｜延續康生關於您個人生活和虛構電影的問題。有一句話說「不要讓現實進入故事」，但是這整個故事都是基於您的個人經歷的。您提到說有一個一起合作的編劇。您們是在什麼階段決定要從個人生活中採用多大的部分的？他應該會帶入一些虛構的元素讓這個故事看起來像一個故事，而不是鳳儀生活的紀錄片。我想知道在寫作過程中您們是怎麼平衡事實（和虛構）的？

我們寫的最初四稿是芳儀的一個成長故事，所以基本上是還原了我的成長記憶。但我們開始把它發展成一個母女關係的故事之後，就有很多需要依靠我們想像力的東西了。雖然我對家人也作了很多採訪，李冰在這部分幫到我更多，像是父母可能會說什麼、他們為什麼會做這些事。對我來說虛構的部分加入得越晚越好，要對故事的內核保持誠實和真實。所以我會避免太早對很多內容進行虛構化，等到一切都比較穩固之後再做。

徐奕欣｜鳳儀，謝謝您的分享。我很喜歡您在電影裡對家庭日常生活的刻畫，讓我感覺很真實。很好奇，您能不能分享一下你的家人對這部電影有什麼反應？

當然。我爸爸在首映之後說：「我不敢相信這麼無聊的東西都可以變成電影！」我覺得他被嚇到（笑）。看到一個演員去扮演他是很有趣的。我媽媽對電影的感覺一定更複雜，因為是重新回到一段不那麼開心的時間。但對他們來說是表現了我有多麼在意他們，因為電影人有很多的時間都不在家

人身邊。我妹妹覺得她的角色太被低估了，應該戲更多才對（笑）。她很失望。但我說：「你有很出彩的戲啊！」。

如何成為更好的導演

侯弋颺｜鳳儀您現在對未來的項目有什麼計畫嗎？有沒有什麼您現在做的可能會成為劇情片？

　　還沒有，我只是在讀很多東西。我需要充電一下。還有白老師，我想要補充你提的中國文學怎麼影響我的電影的問題，因為我終於想到一個更好的答案。我覺得影響到我寫劇本的方式，我所選擇的詞句，都有很大的作用。我從AFI回來之後習慣了寫英文劇本，所以開始寫《美國女孩》的時候，我的概要是用英文寫的。但是之後我去描述事物和環境的時候，發現要把所有東西都翻譯出來太難了，必須要正視用中文寫作這件事情。用不同的語言寫作也讓我用不同的方式去看待很多事，因為人們說話的方式都是很不一樣的。

　　我想最後用一個面向學生的問題作為結束。在電影的學習中有很多個領域，像導演，攝影，編劇等等。涉及的元素這麼多，但是學生真正可以專攻的時間又很有限。每個人好像對於怎樣把握這段時間都有自己的看法。荷索說過不要看電影，要出去體驗生活、搭便車、做瘋狂的事情。很多導演也說不要看電影，要閱讀，要閱讀。您認為對於有導演夢的年輕人來說最大的建議是什麼？您推薦通過什麼方式，不管是閱讀還是看電影，幫助他們把自己塑造成更好的導演？

　　我發現看紀錄片很有幫助，因為很多現實主義的導演都是從紀錄片出來的，要在跳進去詮釋事物之前先學會觀察他們。我會建議年輕的電影人去

仔細地觀察身邊的人，用手機去跟拍家裡的人或是朋友，真的會打開你的眼界。在寫一個關於他們的劇本之前，先看看他們是誰。在我當電影學生的時候，創造人物真的艱難，因為很抽象。所以我覺得用自己個人的素材可以幫助你去具體化，我不會寫我爸爸從沒說過的話，我可以聽到他們各自的聲音，每個角色所說的話都來自於某個背景情況。如果不留意這點的話，那每個角色就會變成導演對觀眾說話的工具。看紀錄片和觀察身邊的人是一個很好的開始。還有閱讀也是。我也不看那麼多的電影。

陸棲雯　翻譯

阮鳳儀作品年表

2014
《抹片檢查》（短片）

2016
《Rocks》（短片）

2018
《姊姊》（短片）

2021
《美國女孩》

白睿文訪談錄03　PG2618

 畫外音：
當代華語片影人對談錄

作　　者	白睿文
圖　　片	白睿文
責任編輯	尹懷君
圖文排版	陳彥妏
封面設計	吳咏潔

出版策劃	釀出版
製作發行	秀威資訊科技股份有限公司
	114 台北市內湖區瑞光路76巷65號1樓
	電話：+886-2-2796-3638　傳真：+886-2-2796-1377
	服務信箱：service@showwe.com.tw
	http://www.showwe.com.tw
郵政劃撥	19563868　戶名：秀威資訊科技股份有限公司
展售門市	國家書店【松江門市】
	104 台北市中山區松江路209號1樓
	電話：+886-2-2518-0207　傳真：+886-2-2518-0778
網路訂購	秀威網路書店：https://store.showwe.tw
	國家網路書店：https://www.govbooks.com.tw
法律顧問	毛國樑　律師
總 經 銷	聯合發行股份有限公司
	231新北市新店區寶橋路235巷6弄6號4F
	電話：+886-2-2917-8022　傳真：+886-2-2915-6275

出版日期	2023年7月　BOD一版
定　　價	650元

國家圖書館出版品預行編目

畫外音：當代華語片影人對談錄 / 白睿文著. --
一版. -- 臺北市：釀出版, 2023.07
　　面；　公分. -- (白睿文訪談錄；3)
　BOD版
　ISBN 978-986-445-818-9(平裝)

　1.CST: 電影　2.CST: 影評　3.CST: 訪談

987.07　　　　　　　　　　　　112007910